사진 국가

김계원　　성균관대학교 미술학과 교수. 맥길대학(McGill University) 미술사학과에서
근대기 일본의 사진술 도입과 풍경 인식에 대한 연구로 박사학위를 받았다. 한·일
근현대미술과 시각문화, 사진사, 물질문화, 기록과 아카이빙에 관심을 두고 연구를 진행
중이다. 최근 논문으로 「Sasa[44]의 현행과 기록의 미술」(『한국근현대미술사학』 44,
2022), 「식민지 시대 '예술사진'과 풍경 이미지의 생산」(『미술사학』 39, 2020), 「불상과 사진:
도몬 켄의 고사순례와 20세기 중반의 '일본미술'」(『일본비평』 20, 2019) 등을 발표했고,
공저로 The Affect of Difference: Representations of Race in East Asian Empire (University
of Hawaii Press, 2016), 『예술의 주체─한국 회화사의 에이전시(agency)를 찾다』(아트북스,
2022) 등이 있다.

사진 국가
19세기 후반, 일본 사진(들)의 시작

초판　　　2023년 5월 22일

지은이　　김계원
펴낸이　　김수기

디자인　　신덕호

펴낸곳　　현실문화연구
등록　　　1999년 4월 23일 / 제25100-2015-000091호
주소　　　서울시 은평구 불광로 128 배진하우스 302호

ISBN　　　978-89-6564-283-1 (03600)

전화　　　02-393-1125
팩스　　　02-393-1128
전자우편　hyunsilbook@daum.net

Ⓗ hyunsilbook.blog.me Ⓕ hyunsilbook Ⓣ hyunsilbook

●●●●A는 현실문화연구에서 발간하는 시각예술, 영상예술, 공연예술, 건축 등의 예술
도서에 대한 브랜드입니다. 동시대 예술 실천 및 현장에 대한 비평과 이론, 작가와 이론가가
제시하는 치열한 문제의식, 근현대미술사에 대한 새로운 해석 등이 단행본, 총서, 도록,
모노그래프, 작품집 등의 형식으로 담깁니다.

사진 국가:
19세기 후반, 일본 사진(들)의 시작

김계원 지음

●●●●A

차례

일러두기:
— 외국어 고유명사 표기는 국립국어원의
 원칙을 따랐다. 다만 일부 용어는
 관행적으로 사용되는 표기법을
 채택했다.
— 원어명은 본문 안에 병기했다.
— 단행본과 정기 간행물은 『 』, 기사와
 논문은 「 」, 전시는 《 》, 작품은 〈 〉로
 표기했다.

1장, 4장, 5장은 필자의 학술 논문을
수정, 축약, 보완한 내용이다.
초출은 다음과 같다.

1장 김계원, 「공무(公務)로서의 사진:
 막말·메이지의 지식 공간과 사진술의
 수용」, 『일본비평』 27호, 2022.
4장 Gyewon Kim, "Tracing the Emperor:
 Photography, Famous Places, and
 the Imperial Progresses in Prewar
 Japan," *Representations* 120, Fall 2012.
5장 Gyewon Kim, "Reframing 'Hokkaido
 Photography': Style, Politics, and
 Documentary Photography in 1960s
 Japan," *History of Photography* 39
 No. 4, 2015.

이 저서는 2017년 정부(교육부)의 재원으로
한국연구재단의 지원을 받아 수행된 연구임
(NRF-2017S1A6A4A01020589)

*

『사진 국가: 19세기 후반 일본 사진(들)의 시작』은 초창기 일본 사진의 사회화를 국가의 기록-시각화-아카이빙 시스템의 형성과 더불어 살펴보는 기획이다. 필자의 박사 논문을 개고한 이 책은 일본 사진사 전반이 궁금한 독자에게는 생소한 내용일 수 있다. 개론서나 작가론도 소개되지 않은 한국 학계에서 왜 '사진 국가'와 같은 특정 주제의 연구서를 먼저 발간해야 하는지 의아해 할 독자도 있을 것이다. 스스로도 같은 질문을 던지며 개론서 집필과 번역의 시급함을 깨달았고, 이 책의 발간 이유를 좀 더 자세히 설명할 필요성도 느꼈다. 책의 목적과 의의는 서론에서 기술했지만, 연구자로서 지나온 궤적을 스스로 되짚어본다면, 책의 방법론이나 문제의식을 일본학뿐 아니라 미술사, 사진사, 시각문화에 관심을 둔 폭넓은 독자층과 공유할 수 있다고 생각했다. 이런 기대감에 책머리를 두게 되었다. 개인적인 경험담에서 먼저 이야기를 풀어보고자 한다.

1990년대 초반 나는 서울의 한 대학 사진 동아리에 가입하여 처음으로 수동 카메라를 쥐게 되었다. 부모님께 받은 Nikon FM2로 촬영을 하고 선배들에게 필름 현상과 인화를 배웠다. 렌즈의 차갑고 기계적인 시선, 수동 카메라의 묵직함에 매료되었고, 졸업 후 전문적으로 사진을 배우고자 사진학과에 다시 진학했다. 광고 사진, 보도 사진, 순수 사진에 걸친 여러 과제를 위해 기능이 세분화된 Canon EOS 카메라로 업그레이드했다. 다시 졸업을 맞이했을 때 기술은 늘었지만 사진은 어려웠고, 사진에 말을 붙이고 글을 쓰는 일은 재미가 있었다. 사진사 사진이론 전공으로 석사과정에 진학하여 당시 국내에 소개되기 시작했던 영미권 미술사와

7

문화이론 텍스트 읽기에 심취했다.

석사 논문에서 나는 19세기 구미의 동작 연구 사진을 주제 삼아 신체의 계량화와 지식의 축적에 사진이 어떻게 기여했는지 알아보았다. 1839년에 프랑스에서 사진술을 창안하고 공표한 이후, 구미 국가들은 앞다투어 기술을 선취하고 활용했다. 사진은 세계를 수집하고 정보를 축적하며 지식의 체계를 구축함으로써 근대적 지(episteme)의 형성에 결정적인 역할을 담당했다. 근대 생리학, 노동 공학, 군사학, 교육학은 인간의 동작을 면밀히 조사, 기록, 계량화해야 할 대상으로 상정했다. 사진은 노동하는 신체를 미세한 단위로 분할 기록하여 동작을 시각화하고, 공장, 학교, 군대에 관리 및 통제 시스템을 제공했다.

석사 학위를 받은 후 한국은 어땠을지가 궁금해졌다. 시차가 있긴 하지만 한국에도 근대적 노동 시스템이 도입되었을 테고, 어떤 방식으로든 인간의 동작을 사진으로 기록하여 계량화, 정보화하지 않았을까? 마침 한국에서 근대미술 연구가 가속화되었고, 역사와 문학에서도 근대기를 다루는 연구서가 발간되었다. 이러한 연구 환경을 밑거름 삼아 근대기 공장 사진을 찾고, 인류학 사진을 뒤지며, 디지털로 전환되지도 않았던 영인본 일간지를 읽었다. 20세기 초반 한국에도 사진계나 사진 제도가 존재했지만, 석사 때의 연구 주제를 한국에 적용하자면 먼저 일제강점기의 첨예한 정치적 상황과 대면해야 했다. 어쩐지 감당할 수 없는 역사 속으로 휘말린다는 생각이 들었다.

그러다 2004년 봄, 서울시립미술관의 《다큐먼트(Document)》전에 코디네이터로 참여하면서, 20세기 초반 제국 일본의 연구자들이 조선의 고고학, 민속학, 인류학 조

8

사에서 찍은 방대한 사진 아카이브를 전수 조사할 수 있는 기회를 얻었다. 지금은 서울시립미술관 산하 미술아카이브 가 개관할 정도로 '아카이브'는 연구와 전시의 주요 기반 시 설로 이해되고 있다. 그러나 당시 '아카이브'는 미술 현장에 서도 학계에서도 자주 쓰이는 용어가 아니었다. '아카이브 사진'은 더욱 생소했다. 사진인으로 니콘과 캐논 제품을 오 랫동안 사용했지만 내게 '사진 국가' 일본의 존재감은 카메 라를 쥘 때보다 근대기 한국 사진을 아카이브의 틀로 바라 보았을 때 더욱 선명하게 다가왔다. 무엇이 이토록 방대한 양의 기록을 남기도록 추동했을까? 왜 이 사진들은 기가 막 히게 잘 찍히고 아름답기까지 한가? 카메라 강국, 사진 재료 의 제조국, 그것도 모자라 배에 무거운 카메라를 싣고 조선 에 들어와 전국을 돌며 사진을 찍고 조사하여 출판과 전시, 아카이빙을 했던 나라. 19세기의 언어로 '문명국', 지금의 언 어로 제국이 아니면 불가능한 프로젝트였을 것이다. 그렇다 면 '사진 국가' 일본의 존재감을 보다 견고한 학문적 틀로 접 근할 수는 없을까? 창작의 조건 '일본'을 연구의 대상으로 바 라보는 긴 여정이 이때부터 시작되었다.

**

2004년 가을 몬트리올에 위치한 한 대학의 미술사 박사과정 에 진학했다. 전공으로 19~20세기 구미 미술사와 사진사, 현 대미술 이론을 익히는 동시에, 지역학 프로그램의 수업을 들 으며, 그동안 체계적으로 배운 적이 없던 일본의 역사, 미술, 문화, 시각문화 분야의 지식을 습득했다. 학교의 미술사와 지역학 모두 상당히 진취적인 커리큘럼을 운영 중이었다. 모 든 세미나 수업이 독특한 주제와 '두꺼운 이론(thick theory)'

9

텍스트로 구성되었다. 두 프로그램을 오가며 박사 논문을 준비하다 보니, 근대기 아카이브 사진에서 막연히 느꼈던 '일본'이란 세계사에서 실로 어마어마한 사건에 가까운 것임을 알게 되었다. 게다가 구미 일본학의 두께는 만만치 않았다. 자신의 지적 토대였던 지역학이라는 프레임과 구미 중심 역사관을 해체하는 한편, 이론을 가져오되 역사적 맥락화의 작업을 소홀히 하지 않는 새로운 연구가 쏟아지고 있었다. 연구의 초점은 점점 한국 근대에서 제국 일본으로 이전해갔다. 19~20세기 세계사의 틀 안에서 미술과 사진, 시각문화의 접경들을 고화소로 들여다볼 이유도 뚜렷해졌다.

　　　《다큐먼트》전에서 대면했던 조사, 기록 사진의 주체 '일본'은 무력, 전쟁, 권력으로 대변되는 '제국 일본'이 틀림없다. 그런데 아카이브의 연원을 거슬러 올라가보니, 이렇게 하나로 총괄할 수 있는 일본이 있는 것도 아니었다. 구미라는 또 다른 종류의 무력, 전쟁, 권력과 대면했던 일본이 있었고, 여기서 바로 국가 차원의 기록, 정보, 시각화의 체계가 구상되기 시작했다. 기록-시각화-아카이빙 체계는 활용도가 높아서, 일단 만들어지면 어디든 적용이 가능하다. 일본의 최초 내부 식민지였던 홋카이도에서 1870년대와 1890년대에 촬영된 전·후 비교 사진(before-and-after photography)은 식민지 조선에서 1910년대와 1930년대에 찍은 전·후 비교 사진과 형식적으로 무척 흡사해 보인다. 박사 논문을 집필할 때 지도교수 한 분이 물어보셨다. 메이지기 지역 백서에 나오는 지방의 풍경, 풍속 사진과, 식민지 조선의 풍경, 풍속 사진은 놀랍도록 형식이 비슷해 보이지 않냐고. 과연 그랬다. 그렇다면 양자의 유사성과 차이를 어떻게 설명해야 하는 것일까? 처음에 나는 이를 일본의 지방으로 조선을 재배

10

치하는 제국의 식민 정책으로 파악했다. 이미지 생산의 거시적 맥락에서는 분명 그러했다. 하지만 제국주의 이념으로 모든 이미지를 소급해서 해석하기보다는, 풍경을 동질화하는 시각의 질서나 구조를 함께 파악해야 하지 않을까? 다시 말해 특정한 시각 체계가 작동하여 장소 간의 미세한 차이를 제거하고 비슷한 풍경으로 보이도록 한 것은 아닐까? 나는 이를 근대적 기록-시각화-아카이빙 체계로 상정하고 19세기 후반 일본의 기록 사진을 박사 논문의 주제로 삼았다. 19세기에 국가 체제 형성과 함께 태동하여, 20세기 초반에 국민 제국(nation-empire)으로 전환하면서 확립된 근대적 기록-시각화-아카이빙 체계는 모든 대상을 균질하게 만드는 무서운 힘을 가졌다. 그 힘을 추동하는 것은 사진 사이즈, 포맷, 앵글, 각도, 조명의 표준화와 같은 지극히 미시적인 맥락의 통제이다. 홋카이도와 식민지 조선은 비교 사진술의 시각 체계를 통해야 비로소 비슷한 풍경으로 보이게 된다. 국가는 기록-시각화-아카이빙 체계를 가장 먼저 갖춘 조직이며, 바로 그 체계로부터 통제와 관리의 적법성을 부여받았다.

하지만 식민지 아카이브 사진의 기원이 된 메이지 초기의 기록 사진을 조사하다 보니, 막상 사진은 하나가 아니라 여러 개의 개념이었고, 사진이 아닌 물질과 매체까지 아우르는 이질적인 '사진(들)'이 어지럽게 얽힌 혼성의 풍경이 펼쳐졌다. 사진은 19세기 후반에 세계를 종횡하며 각종 문화 접경을 만든 매개자이자 문화적 접경지대 자체였다. 나는 이를 놓치고 싶지 않았다. 마침 최근의 사진사 연구는 구미 중심 내러티브—1839년 프랑스에서 사진이 창안되어 '근대적' 기술과 매체로 진보했다—를 비판하며 비구미권 사진의 '다른 역사들(other histories)'을 면밀히 분석하는 새

11

로운 방법론을 제안했다. '다른 역사들' 속 사진은 종종 전통적인 재현 방식에 흡수되거나 다른 매체와 뚜렷이 구분되지 않았다. 바로 그 이종성과 혼종성으로 인해 이들은 정전(canon)을 중시하는 기존의 사진사 서술에 포섭되기 어려웠을 것이다. 하지만 '후기식민지'의 주체인 내가 사진의 '다른 역사들'을 소홀히 한다면 한국 사진사를 왜 연구하며 어떻게 설명할 것인가. 연구자의 소명 의식이 남몰래 싹텄고, 책의 얼개가 좀 더 복잡해졌다. 나는 이 책에서 근대적 기록-시각화-아카이빙 체계의 원점을 사진-국가의 공모에서 개시된 것으로 검토하는 한편, 다른 한편에서 바로 그 체계를 지탱했던 19세기 시각문화와 물질문화의 풍성한 실천들을 놓치지 않으려 했다. 전자를 살펴보는 방법론으로 지식-권력-아카이브와 사진의 연관성을 고찰한 영미권 사진이론에 주목했다. 복수의 사진(들)을 구명하기 위해 다른 분야의 이론과 개념이 필요했다. 사진을 이미지 안에서만 분석하는 재현론적 접근보다는 이질적 주체, 사용자, 개념, 물질, 용어, 매체, 기술로 뒤얽힌 사회적 네트워크로 펼쳐보는 방법론을 가져가고 싶었다. 미디어 계보학과 과학기술사의 이론이 이에 큰 도움을 주었다.

그런데 메이지기, 그것도 메이지 '초기'라는 문명개화기의 사진으로 논문을 쓰는 도중, 어쩐지 제국 일본이 초래한 무력의 역사를 괄호 안에 넣고 '모던 재팬'을 해맑게 연구하지는 않는지 우려가 들었다. 구미 연구자도, 보편주의자도 아닌 '후기식민지' 연구자로서 내가 메이지 일본을 보편상수로 파악한다면 어불성설일 것이다. 일본을 통해 한국을 바라보고, 한국을 통해 일본을 조명하는 것은 비교역사 연구의 암묵적 전제이다. 또한 여기에는 근대성의 궤를

12

같이했던 두 나라의 역사를 일국사관(一国史観)으로 협소
화하지 않겠다는 민족주의를 향한 비판도 개입되어 있다.
그렇다 하더라도 나의 위치를 어떻게 설정할 것인가? 여전
히 내게는 가장 어렵고 실존적인 질문이다. 5장에서 소개한
1960년대 후반의 젊은 사진가들과 이 책을 쓰는 나의 입장
이 비슷하지는 않은지 반문도 해보았다. 전위 사진가이며
이론가인 나카히라 다쿠마(中平卓馬)와 다키 고지(多木浩
二)는 전쟁과 제국주의로 점철된 근과거를 극복할 수 있는
가능성을 메이지 초기의 기록 사진에서 발견했다. 하지만
나카히라와 다키에게 돌아가야 할 원과거와 극복해야 할 근
과거, 그리고 가능성의 현재가 있다면, 내게 주어진 서사는
이처럼 연속적으로 흐르지가 않는다. 식민지 사진 아카이브
는 늘 문제적인 장소였다. 무언가의 원점이 되기에는 지나
치게 정치적이며, 청산해야 할 역사로 치부하기엔 무수한
정보를 담고 있지만, 가능성의 현재가 되기엔 기반 시설로
서의 실체마저 여전히 불안정하다.

　　　이런저런 우려와 비판적 태도를 견지한 채 집필에
몰두하는 동안, 어떤 대목은 건조하고 중립적인 목소리로,
어떤 대목은 시니컬한 비판의 목소리로, 또 다른 대목은 보
편주의자의 '선한' 목소리로 발화하는 자신을 목격했다. 영
문으로 박사 논문을 탈고했을 때에는 이 점이 가장 마음에
들지 않았다. 영어라서 슬며시 감춰지는 부분도 있었다. 그
러나 시간을 두고 묵히며 모국어로 고쳐가는 동안, 톤의 높
낮이와 온도차는 더욱 두드러졌다. 이 불균질함은 마땅하고
자연스러운 현상일지도 모르겠다. 나는 한국에서 일본으로,
일본에서 세계로 쭉쭉 뻗어 나가려 했던 이전 세대 후기식
민주의의 '보편적' 지식인이 아니다. 후속 세대 연구자인 내

13

게 주어진 경로는 그렇게 단선적이지 않다. 역사와도, 일본과도, 한국과도 객관적 거리를 확보할 수 있는 시대와 장소에서 연구하고 책의 초고를 썼다. 나의 지적 경로는 이전 세대 연구자의 발자취와 비교할 수 없을 정도로 울퉁불퉁하고 왁자지껄하다. 내게는 한국을 통해 바라본 일본, 일본을 매개로 인식한 구미, 구미를 경유해서 바라본 일본, 일본을 매개로 되돌아 본 한국, 그런 한국을 통해 다시 보는 구미가 있다. 그러니 어쩔 것인가. 화해할 수 없는 의미의 서걱거림이 책 전체에 감돌고 있더라도 이 또한 연구자로서 나의 위치며 관점인 것이다.

언어와 국경을 이동하는 동안 책의 내용은 다양한 장소의 동료와 연구자, 스승과 멘토에게 읽혔다. 박사 1년 차부터 미국에서 직장이 생길 때까지 책의 초고를 포함하여 내가 쓴 모든 글을 읽어주시고 일일이 메모를 달아주신 지도교수 고(故) 하지메 나카타니(Hajime Nakatani) 선생님께 가장 먼저 감사의 말씀을 전한다. 이 책에 통찰이나 사유의 여지가 있다면, 전적으로 나카타니 선생님 덕분이다. 논리 구조를 설계하는 작업에 도움을 주신 또 다른 지도교수 토머스 라마(Thomas Lamarre) 선생님께도 감사의 말씀을 전한다. 어떤 가당치 않은 아이디어를 꺼내도 매끈한 다이어그램을 그려주시며 논리 정립의 방법을 가르쳐주셨다. 두 분 지도교수에게 사사한 것이 연구자로서 가장 큰 행운이자 복이라고 생각한다.

　　　몬트리올에서 방법론과 비평의 언어를 배웠다면, 도쿄에서는 신체를 움직여 자료를 찾고, 자료에서 재미를
14

　　　　　　　　사진 국가

발견하여 즐거움을 원동력으로 논문까지 진득하게 끌어내는 연구자의 태도를 학습할 수 있었다. 이를 실천으로 보여주신 기노시타 나오유키(木下直之) 선생님께 깊이 감사드린다. 일본 사진사 연구 모임을 이끌어주시고, 자신의 서고를 개방하여 자료 확보에 절대적인 도움을 주셨던 고(故) 가네코 류이치(金子隆一) 선생님께도 감사드린다. 조너선 스턴(Jonathan Sterne), 타이먼 스크리치(Timon Screech), 캐런 게르하르트(Karen Gerhart), 니콜 루스마니에(Nicole Rousmaniere), 마키 후쿠오카(Maki Fukuoka) 선생님은 책에 대한 피드백과 지적 자극, 동료애를 동시에 나눠주신 고마운 멘토이다. 북미에서 지내던 수년간 셀 수 없는 격려와 우정을 보내주신 박지선 선생님께도 감사드린다. 오랜 기간 동안 연구 정체성을 함께 고민하고 양질의 자료를 공유해준 친우이자 동료 연구자 제시카 샌턴(Jessica Santone), 린 판(Lin Fan), 에다무라 다이스케(枝村泰典), 마거릿 응(Magaret Ng), 프란츠 프리채드(Franz Prichard), 이도 미사토(井戸 美里), 도다 마사코(戸田昌子), 사다무라 고토(定村来人), 오지연에게도 막대한 빚을 졌다.

　　한국어로 번역하며 서문의 기조가 여러 번 바뀌었다. 기꺼이 시간을 내어 이야기를 들어주고 원고를 읽어주며 피드백을 건네준 동료 연구자 김청강, 박소현, 박해천, 정지희, 현시원 선생님 덕분에 고통의 시간을 감내할 수 있었다. 《다큐먼트》전부터 지금까지 한국 사진사와의 연결점을 놓지 않도록 변함없이 격려와 도움을 주셨던 이경민 선생님께도 진심으로 감사의 말씀을 전하고 싶다. 번역과 감수를 도와주신 하성호 선생님, 고마쓰다 요시히로 선생님, 교정본을 꼼꼼히 체크하고 의견을 보태주신 김민 선생님, 원고에서 책

책머리에

까지 여러 단계에 걸쳐 손을 보태준 성균관대학교 미술사 전공 대학원생 일동, 일문에 대한 SOS를 칠 때마다 즉각 응답해준 친우 장은아에게도 큰 빚을 졌다. 집필에 집중할 수 있도록 업무 스트레스를 덜어주신 성균관대학교 미술학과 동료 교수님들께도 고마움을 전한다.

　　　물리적인 책이 나오기까지 디자이너 선생님의 노고가 말할 수 없이 컸다. 멋진 표지, 단정하고 읽기 좋은 책을 만들어주신 신덕호 선생님께 감사의 마음을 전한다. 무엇보다 일면식도 없던 내게 흔쾌히 책을 출판하자고 제안해주신 현실문화연구의 김수기 대표님께 어떤 말로 감사드려도 부족하지 않나 싶다. 대표님의 도움이 없었다면 이 책은 독자를 만나지 못했을 것이다.

　　　책을 보지 못하고 세상을 떠나셨지만, 나는 늘 아버지께 첫 저서를 바치겠노라 근사하게 쓰고 싶었다. 마침내 그것이 실현되었다. 먼저 가신 분들이 그저 그리울 뿐이다.

16

사진 국가

다게레오타입 한 세트가 덴포 14년(1843)

나가사키로 들어왔다. 이는 오직 정도(正図)만을

찍어내는 도구이다. 이후 그것은 어디론가 사라졌다가

가에이 원년(1848) 이곳에 다시 당도하였다.[1]

－우에노 도시노조, 1848

1. 공무(公務)로서의 사진

일본에 처음으로 다게레오타입이[2] 유입되었던 1840년대 후반, 나가사키의 시계상 우에노 도시노조(上野俊之丞)는 이를 "오직 정도(正図)만을 찍어내는 도구"라 불렀다.[3] 그는 사진을 정도, 즉 대상에 가장 진실한 본, 대상을 가장 정확하게 모사하는 그림으로 여길 만큼 사진의 리얼리티 효과에 압도당했다. 유럽 초기 사진사를 장식한 발명가들의 생각도 크게 다르지 않았다. 다게레오타입으로 특허를 받았던 프랑스의 루이 자크 망데 다게르(Louis-Jacque Mandé Daguerre)는 사진으로 세상 "모든 종류의 컬렉션을 만들 수 있을 것이다"라고 호언장담했다.[4] 최초의 이미지 복제에 성공한 영국의 윌리엄 헨리 폭스 탈보트(William Henry Fox Talbot)는 자

1. 우에노 도시노조가 1848년 나가사키에서 처음 다게레오타입을 경험하고 남긴 수기. 金丸重嶺,「日本写真渡来考 誤っていた天保12年(1841)の渡来説」,『日本写真学会』31巻 2号, 1968, 71쪽에서 재인용.

2. 원어로는 'Daguerreotype'이며 은판에 요오드를 입혀 감광판을 만들고 상을 전사하는 초창기 사진 기법 혹은 이미지를 뜻한다. 1839년 8월 16일, 프랑스에서 공식 기술로 공표되었다. 복제가 불가능하지만 비교적 짧은 촬영 시간과 선예도 높은 이미지를 얻을 수 있어서 1840~1850년대까지 건축 사진과 초상

사진에 도입되었다. 명칭은 이 기법을 고안한 루이 자크 망데 다게르(1787~1851)의 이름에서 비롯되었다.

3. 원문은 다음과 같다. "但正図ヲ写し取候道具." 金丸重嶺,「日本写真渡来考 誤っていた天保12年(1841)の渡来説」, 71쪽. 당시 나가사키는 중국과 네덜란드에 한해 무역을 허용했던 막부 유일의 개항장이었다.

4. Louis Jacque Mandé Daguerre, "Daguerreotype," in Alan Trachtenberg, eds, *Classic Essays on Photography*, New Haven: Leete's Island Books, 1980, p.12

들어가며

신의 발명품인 탈보트타입을[5] '자연의 연필'로 칭할 만큼 사진의 묘사력에 일말의 의구심도 품지 않았다.

우에노는 유럽의 발명가들과 마찬가지로 '정도'만을 찍어내는 다게레오타입에서 사진의 효용성을 발견했다. 그는 이내 사진을 업으로 삼았고, 사쓰마번(薩摩藩)의 영주 시마즈 나리아키라(島津斉彬) 앞에 자신의 카메라를 세웠다. 시마즈는 중앙 정부를 거치지 않고 번 단독으로 유럽 박람회에 참가한 개화파 다이묘(大名)였다.[6] 다게레오타입을 직접 소유할 만큼 사진에 관심을 가진 그는 우에노를 비롯한 초창기 사진가들에게 자신의 초상 사진을 찍도록 명했다. 그중 이치키 시로(市来四郎)가 1857년에 촬영한 시마즈의 초상 사진은 현존하는 일본 최고(古)의 다게레오타입으로 근대기 주요 문화재에 등재되었다(도 0.1a, 도 0.1b). 우에노가 운영한 사진관은 아들 우에노 히코마(上野彦馬)가 물려받아 콜로디온 습판을[7] 비롯한 초창기 사진의 중요한 실험을 이어갔다.

모든 지역의 사진사가 그러하듯, 일본 사진사 초기는 기술 개발과 전승을 다룬 에피소드로 가득하다. 번뜩이

5.　탈보트타입(Talbotype) 혹은 칼로타입(Calotype)이라고 부른다. 1841년에 탈보트가 지지체인 종이 위에 요오드화은을 입혀 창안한 초창기 사진 프로세스의 일종이다. 다게레오타입만큼 선명한 상을 얻을 수는 없지만, 복제 가능한 이미지 구현에 최초로 성공한 사례로서 사진사적 의의를 갖는다.

6.　다이묘(大名)는 에도 시대에 걸쳐 일본 각 지역의 군사권, 사법권, 행정권, 경제권을 행사하며 영토를 다스린 봉건 영주를 뜻한다.

7.　콜로디온 습판(Collodion Wet-Plate)은 1851년 영국의 프레더릭 스콧 아처(Frederick Scott Archer)가 개발한 초창기 사진 기법 혹은 공정을 뜻한다. 셀룰로이드 필름이 개발되기 이전, 유리판에 콜로디온(알코올과 에테르, 니트로 셀룰로스를 녹여 만든 유제) 용액을 도포하고, 용액이 마를 때까지 기다렸다가 이를 감광판으로 카메라에 넣어 촬영, 현상한다. 감광판의 제조에서 촬영까지 암실에서 진행되는 번거로운 공정에도 불구하고, 이미지의 복제가 가능했기에 상업 사진과 기록 사진에 널리 도입되었다. 1880년대 젤라틴을 주재료로 사용하는 건식 유제가 개발되기 이전까지 가장 보편적으로 채택된 방식이다.

사진 국가

〈도 0.1a〉 이치키 시로가 시마즈 나리아키라를 촬영하는 모습을
기록한 목판화, 1857. 『照国公感旧録』(1899)에 게재
(출처: 日本写真協会 編, 『日本写真史年表 1778-1975』, 講談社, 1976)

들어가며

〈도 0.1b〉 이치키 시로가 1857년에 촬영한 시마즈 나리아키라의 초상.
현존하는 일본 최고(古)의 다게레오타입으로 전해진다
(출처: 日本写真文化協会 編, 『写真館のあゆみ―日本営業写真史』,
日本写真文化協会, 1989)

사진 국가

는 아이디어, 서로 다른 테크닉의 경쟁, 선택과 배제를 거쳐 단일한 '사진술'로 서서히 통섭되는 상황. 하지만 이것만으로는 충분하지 않다. 사진이 19세기 중후반 열도에서 세계를 수집하고 '정도'만을 찍는 문명의 상징으로 수용되었다면, 그 새로움은 어디서 어떻게 당도한 것인가? 미국의 흑선(黑船)이 다게레오타입을 싣고 왔기 때문인가? 펠리체 베아토(Fellice Beato) 같은 구미의 사진가가 일본의 풍속을 찍었기 때문인가?

선행 연구는 다양한 관점에서 일본 사진의 시작을 설명했다. 그중 미술사 분야의 연구는 에도 시대, 특히 18세기에 네덜란드에서 유입된 구미 학문을 연구했던 난학(蘭學) 계열의 양풍화(洋風画)에서 '사진(写真)'의 기원을 찾는다.[8] 즉 포토그래피(photography)가 도래하기 이전에도 자생적인 회화사의 맥락에서 또 다른 '사진'이 존재했다는 것이다.[9] 그렇다면 왜 사진은 19세기 중후반이라는 특정 시점에 열도에 도래했다고 여겨지는가? 이전이나 이후라고 간주하면 안 되는 것일까? 이 단순한 질문들은 사진사 서술을 견고히 지탱해왔던 근원적인 전제를 흔들고도 모자라 한층

8. 18~19세기에 구미의 판화, 일러스트레이션, 자연사와 해부학 도해가 18~19세기 네덜란드와의 교역을 통해 나가사키항 근처에 입수되어 열도에 전해졌다. 구미의 지식과 재현 방식을 연구하던 난학자(蘭学者) 그룹은 이와 같은 이미지를 통해 투시도법과 대기원근법을 접하고 '양풍화'를 자체적으로 제작했다. 난학자 출신의 대표적인 양풍화가로 시바 고칸(司馬江漢)을 들 수 있다. 양풍화의 전개와 발달에 대해서는 東京国立近代美術館 編, 『洋風表現の導入: 江戸中期から明治初期まで』, 東京国立近代美術館, 1985, 11~15쪽 참조.

9. 난학에서 '사진'의 의미와 '포토그래피'와의 관계에 대해서는 Doris Croissant, "In Quest of the Real: Portrayal and Photography in Japanese Painting Theory," in Ellen P. Conant ed., *Challenging Past and Present: The Metamorphosis of 19th Century Japanese Art*, Honolulu: University of Hawaii Press, 2006, pp.153-176; Mikiko Hirayama, "The Emperor's New Clothes: Japanese Visuality and Imperial Portrait Photography," *History of Photography* Vol. 33, No. 2, 2009, pp.165-185; 河野元昭, 「江戸時代「写生」考」, 『日本絵画史の研究』, 吉川弘文館, 1989, 384~472쪽 참조.

들어가며

더 난해한 문제를 보탠다. 무엇이 사진술을 바람직하고 믿음직스런 재현의 기술, 효율적이며 공리적인 기록의 매체로 인지되게끔 했을까? 19세기 후반 일본 사회가 사진을 절실히 필요로 했던 일은 무엇이었을까? 거창하게 보이는 질문의 요지는 의외로 간단할 수 있다. 사진에 관한 언어와 담론, 기술과 실천의 체계를 사회적으로 공유할 수 있었던 계기, 매체의 사회화와 제도화를 가능케 했던 조건을 묻고 있는 것이다. 이는 분명 기술 전래나 개발, 사진가 개인의 표현 능력을 훌쩍 넘어서 있다.

시마즈뿐 아니라 1850년대 중반 개국을 지향했던 막부의 지식인은 사진의 전례 없는 진실성이 사회 개혁에 보탬이 된다고 믿었다. 흑선 내항 당시 도쿠가와 막부는 증가하는 외교 문서를 번역하고 구미의 학문을 체계적으로 연구할 필요성을 실감하여 1856년 번서조소(蕃書調所)를 개설했다. 7년 뒤인 1863년 번서조소가 개성소(開成所)로 거듭나고 구미의 시각문화와 기술을 본격적으로 연구할 때 사진술 또한 학문의 대상으로 포함되었다.[10] 물론 미술사학자 마키 후쿠오카의 연구가 밝히듯, 1850년대 나고야 지역의 본초학자들도 유화, 사진, 판화를 탐구하며 대상의 '진정(真情)'을 모사하는 박진(迫真)한 재현 방식을 모색했다.[11] 이들은 중국의 식물종을 분류, 정의한 『본초강목』을 답습하지 않고 열도의 식물을 사진에 가까운 리얼리티로 재현하는 도보(図譜) 제작에 열중했다. 그중 반투명 종이에 약초를 전사하

10.　막부의 양학(洋学) 교육 기관에서 구미 회화가 이해, 수용된 과정에 대해서는 磯崎康彦, 「蕃書調所, 開成所の画学局における画学教育と川上冬崖」, 『福島大学教育学部論集』 67号, 1999, 104~187쪽 참조.

11.　이에 대해서는 Maki Fukuoka, *The Premise of Fidelity: SHistory of Photography-cience, Visuality, and Representing the Real in Nineteenth-Century Japan*, Stanford: University of Stanford Press, 2012, pp.105-153 참조.

여 만든 화보군은 대상과의 직접 접촉을 통한 재현이라는 점에서 지표적 기호이며, 사진 지표(빛과 필름의 직접 접촉을 통한 실물 재현)와도 공정 면에서 유사하다.[12]

나고야의 본초학자들은 분명 사진의 물리·화학적 속성을 인지하고 있었다. 그러나 개별 연구를 기반으로 지식의 체계를 만들고, 기술의 효용을 가시화하여 공적으로 인증받기 위해서는 제도적 조건이 필요하다. 이는 사진이 사회적 기술과 매체로 거듭날 수 있는 조건이기도 했다. 일본 사진사에서 매체의 사회화나 제도화는 주로 초상 사진의 확산을 통해 설명되어왔다. 제의적 초상의 오랜 전통을 사진이 이어받는 과정에서 사람들은 초상화를 갖는 대신 카메라 앞에 섰으며, 초상화의 관행이 사진관, 사진 재료상, 사진 산업의 정착으로 이어졌다는 것이다. 다게레오타입이 1850년대에 '인영경(印影鏡)'으로 불렸고, 한자어 '영(影)'이 사람의 모습을 뜻한다는 점만 보더라도, 사진은 초상의 전사(前史) 없이 사회 속에 안착하기 힘들었을 것이다.

그러나 필자가 주목하는 사진의 사회적 수용은 개인의 초상과는 다른 차원에서 발생한 역사적 사건들과 관련된다. 이 책은 사진에 관한 언어와 담론, 기술과 실천의 체계를 공적으로 공유할 수 있던 계기, 매체의 사회화와 제도화를 가능케 했던 조건으로 메이지 신생 국가의 공적 업무에 초점을 맞춘다. 구체적으로는 해외 박람회 전시와 유물 조사(1장),

12.　기호학자 찰스 퍼스(Charles Pierce)는 기호의 종류를 대상과 기호의 관계에 따라 도상(Icon), 상징(Symbol), 지표(Index)로 구분했다. 대상과 시각적 유사성을 갖는 기호가 도상이라면, 시각적 유사성은 없지만 대상의 문화적, 역사적 의미를 갖는 기호는 상징, 그리고 대상과의 물리적 접촉을 통해 생성되는 기호가 지표이다. 예컨대 사과의 기호로 설명하자면, 사과 모양과 형태적으로 유사하게 그린 그림은 도상, 사과를 유혹의 의미로 사용할 때는 상징, 그리고 사과를 깎아서 생긴 껍질은 지표에 속한다.

들어가며

지리 백과전서의 편찬(2장), 고건축과 고기구물(古器旧物)의 조사(3장), 천황의 지방 순행(4장), 홋카이도 식민 개척(5장)을 포함한 메이지 초기 정부 주도의 조사 사업이 사진을 채택, 이해, 활용한 방식을 탐색한다.[13]

19세기 후반 문명개화에 대한 열정은 구미의 유화와 사진을 동시에 수용하고 실험할 수 있는 여건을 조성했다. 미술사가 기타자와 노리아키(北澤憲昭)에 따르면, 다카하시 유이치(高橋由一)야말로 문명개화기에 양화(洋画)를 실용의 기술로 제도화하는 포부를 가졌던 인물이다.[14] 다카하시는 '문명국'에서 수입된 양화를 표현의 수단이며 동시에 '치술에 일조'하는 실용 기술로 받아들였다. 도호쿠 지역 국도 건설 기록화부터 고기구물을 그린 유화에 이르기까지, 무사 가문 출신의 다카하시는 자신의 화업과 국가의 공무가 교차하는 장소에서 봉공(奉公)의 정신을 발휘하여 양화의 사회적 확산과 보급을 도모했다. 기녀의 머리 장식과 복장을 기이하리만큼 사실적으로 모사한 다카하시의 〈오이란(花魁)〉(1873)은 1세대 양화가의 표현력과 동시대 풍속의 기록으로 통치에 보탬이 되고자 했던 작가의 의지가 합치된 회화사의 한 장면을 보여준다.

양화가와 달리 사진가는 실용 기술과 통치 기술을 접목하기 위해 무사 정신을 발휘할 필요가 없었다. 여러 가

13.　메이지(明治)는 메이지 천황이 재위했던 시기인 1868년에서 1912년까지를 뜻하는 일본의 연호이다. 이 책에서는 '메이지 초기'를 메이지 원년에서 메이지 10년대 초반까지인 대략 1868~1882년 사이로 설정했다. 기술적으로 젤라틴 건판의 사용(1883) 이전에 콜로디온 습판을 직접 제조하여 사용했던 시기이며, 사진 문화의 차원에서는 사진관 수가 증가했으나 사진가 단체 조직(1889)과 전문 잡지 출판(1889)이 본격화되기 이전, 즉 사진계가 체계적으로 갖추어지기 이전 시기를 다룬다.

14.　기타자와 노리아키, 『일본 근대미술사 노트: 일본 박람회·박물관 역사 속 근대미술사론』, 최석영 옮김, 소명출판, 2020, 17~20쪽 참조.

사진 국가

지 이유가 있었을 것이다. 손으로 그릴 필요가 없는 기계적 공정, 대상과의 실질적인 대면을 요구하는 재현의 메커니즘, 그리하여 대상의 가장 진실된 본을 내놓고 이를 다시 본 뜰 수 있는 복제 기술의 경제성. 신정부의 관료가 이 같은 사진의 쓸모를 가만히 놔둘 리 없다. 19세기 후반, 바야흐로 '사진'이라는 용어와 실천이 각종 조사와 기록 사업에 빠짐없이 등장하는 시대가 개막되었다. 정부는 이제 막 출범한 천황제의 초석을 다지고, 열도 내외부의 풍경을 조사·기록하기 위해 서둘러 사진가를 불러들였다. 1872년 해군성은 우치다 구이치(内田九一)를 천황의 지방 순행 사진가로 고용하고, 황족의 지리 교육에 필요한 풍경 사진의 촬영을 의뢰했다. 1875년 육군성은 마쓰자키 신지(松崎晋二)를 도쿄에서 남동쪽으로 1,000킬로미터나 떨어진, 지리상으로 오세아니아에 위치한 오가사와라 군도(小笠原群島)에 파견하여 섬의 풍속을 기록하도록 명했다.[15] 1876년 육군성은 요코야마 마쓰사부로(横山松三郎)에게 보신 전쟁(戊辰戦争)에서 상해를 입은 군인의 초상을 찍어두는 일을 요청했다.

넉넉한 사진 물자와 대금, 특수하고 다양한 피사체, 국토를 종횡하며 마음껏 찍어볼 수 있는 조건. 사진가 또한 이 기회를 놓칠 리가 없다. 우치다, 마쓰자키, 요코야마는 모두 국가의 '용역' 사진가이면서 동시에 자신의 사진관을 운영했던 대표적인 영업 사진가였다. 이들의 사진관은 아사쿠사, 료코쿠, 우에노와 같은 에도-도쿄의 번화가에 위치했고 화려한 양풍 절충의 건축으로 화제를 낳았다. "스미다가

15. 메이지 초기 오가사와라 군도 조사 및 기록에 대해서는 David Odo, "Expeditionary Photographs of the Ogasawara Islands, 1875- 1876," *History of Photography* Vol. 33, No. 23, 2009, pp.185-208 참조.

들어가며

와(隅田川)에 우치다 다리를 놓다"라는 유행어가 생길 정도로 '정부' 사진가 우치다가 '영업' 사진가로 쌓은 명성과 상업적 성공은 타의 추종을 불허했다(도 0.2).[16] 단발에 양복을 갖춰 입고 중절모를 쓴 우치다, 상의는 구미식 조끼, 하의는 일본식 하카마를 입은 요코야마의 외양은 문자 그대로 문명개화 그 자체였다(도 0.3a, 0.3b, 0.3c).

1세대 영업 사진가의 성공은 물론 개인의 역량에도 달려있었다. 그러나 자신의 브랜드 네임을 만들거나 테크닉을 업그레이드하기 위해서는 관의 업을 받드는 일이 필요했다. 우치다가 자비를 들여서 천황 순행에 동행하려 했고, 요코야마가 사진관 통천루(通天楼)를 제자에게 맡기면서 육군성 사관학교에 출사한 것도 실리적인 명분 때문이었다. 실제로 요코야마는 육군성 사관학교에서 카본 프린트(Carbon Print), 검 프린트(Gum Print) 등 구미의 최첨단 사진 인화 기법을 익히는 한편, 1878년 육군성의 경기구를 탄 군인의 모습을 촬영, 이를 청색이 감도는 시아노타입(Cyanotype)으로 인화하고 자신의 사진첩에 남겨놓았다. 기록에 따르면 요코야마 본인도 카메라 한 세트를 싣고 직접 경기구를 타고 올라 항공 사진을 촬영할 기회를 얻었다.[17]

16. 우치다 구이치는 1865년 오사카에서 요코하마로 이동하여 '구일당만수(九一堂萬壽)'라는 사진관을 개업하고 1869년 도쿄 아사쿠사에 지점을 열었다. 도쿄 지점은 화려한 양풍 건축으로 '동도제일(東都第一)'의 명성을 얻으며 인기를 누렸다. "스미다가와에 우치다 다리를 놓다"는 우치다 사진관에서 초상 사진을 찍으려 스미다천을 건너간 인파가 마치 다리처럼 빼곡하다는 의미의 유행어였다. 인용 구문은 金子隆一, 「内田九一の「西国·九州巡幸写真」の位置」, 『版画と写真—19世

紀後半出来事とイメージの創出』, 神奈川大学21世紀COEプログラム研究推進会議, 2006, 65쪽. 우치다 구이치에 대한 설명은 飯沢耕太郎 篇, 『日本の写真家101』, 新書館, 2008, 20~21쪽 참조.
17. 요코야마가 찍은 사진은 유품에서 발견되지 않았기에, 실제로 항공 촬영이 성공했는지의 여부는 정확히 알 수 없다. 飯沢耕太郎, 「未開の曠野を駆け抜けた孤高の写真師横山松三郎のこと」, 『芸術新潮』 41(2), 新潮社, 1990, 91~100쪽 참조.

사진 국가

〈도 0.2〉 아사쿠사에 위치한 우치다 구이치의 사진관 '구일당만수(九一堂萬壽)', 1870년대 초반. 사진관 이름에 '만수'가 들어간 것으로 보아 당시 초상 사진이 초상화 전통의 의례적 의미를 계승했다는 사실을 짐작할 수 있다(출처: Japan Archives 1859-2100: https://jaa2100.org/entry/detail/047884.html)

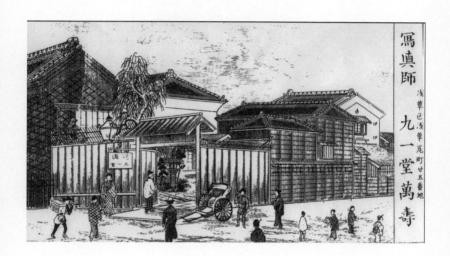

들어가며

〈도 0.3a〉 우치다 구이치의 초상 사진, 1870년대 초반(출처: 日本写真協会 編,
『日本写真史年表, 1778~1975.9』, 講談社, 1976)

〈도 0.3b〉 1872년 메이지 천황의 순행에서 우치다 구이치, 미에현 도바(鳥羽) 군도 부근.
도쿄도사진미술관 소장(출처: 霞会館資料展示委員会,
『鹿鳴館秘蔵写真帖―江戸城·寛永寺·増上寺·燈台·西国巡幸』, 平凡社, 1997)

사진 국가

〈도 0.3c〉 요코야마 마쓰사부로의 자화상, 1870(출처: 江戸東京博物館 編,
『140年前の江戸を撮った男—橫山松三郎』, 江戸東京博物館, 2011)

들어가며

〈도 0.4〉 요코야마 마쓰사부로가 촬영한 육군성의 경기구 사진, 1878, 시아노타입(출처: 江戸東京博物館 編, 『140年前の江戸を撮った男―横山松三郎』, 江戸東京博物館, 2011)

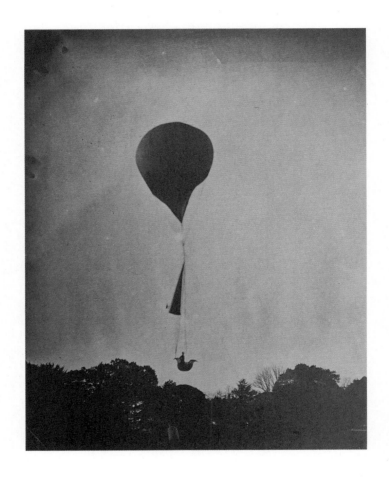

사진 국가

만약 그가 육군성 사관학교에 들어가지 않았더라면, 일본 최초의 항공 사진도, 일본 최초의 시아노타입도 존재하지 않았을 것이다(도 0.4).

　　　따라서 정부의 명을 받들던 사진가들을 그저 주어진 일에 수동적으로 임하는 '업자' 정도로 상정하면 곤란하다. 카메라와 화학 재료의 수급이 원활하지 않았던 메이지 초기, 열도의 사진가는 주로 도일 외국인 사진가를 통해 도구를 구하고 기술을 배웠다. 그러나 사진술을 자신의 것으로 만들기 위해서는 또 다른 계기가 필요했다. 이를 제공한 것이 메이지 신생 국가였다. 정부가 발주한 사업은 매체를 '제 것'으로 소화할 수 있는 더없이 좋은 기회였다. 1세대 사진가의 일은 곧 정부의 일이며, 국가는 이들의 막강한 후원자였다. 그렇다면 초창기 사진사에는 또 다른 사람들의 명단이 필요해 보인다. 사진술을 공적으로 활용하는 기획을 발주한 주체, 사진이라는 실용 기술에 통치 기술을 접목했던 주체, 사진을 둘러싼 공통 언어와 감각, 활용 방식과 체계를 사회화했던 주체, 다시 말해 '공무(公務)로서의 사진'을 기획했던 정부의 지식인 관료야말로 문명개화의 시기에 사진이 폭넓은 사회문화적 자장 위에 펼쳐지도록 한 사진사의 또 다른 주인공일 것이다. 그 행적을 살펴 모아 역사 서술의 무대로 구명하는 것이 이 책의 목적이다.

2. 신구 사이의 골짜기에 걸터앉은 사진(들)

『사진 국가』가 다루는 초창기 메이지 정부의 관료는 사진술의 사회화, 사진술의 문화 번역에 관계한 주체로, 대다수가 도쿠가와 막부 시절의 덴포(天保) 시기(1839~1844)에 태어난 인물이다. 1868년 메이지 유신 당시 20대 중후반이었던

33

이들은 시대의 변화를 정면으로 체험하며 '한 몸으로 두 생을 살았던[一身二生]' 이른바 '덴포의 노인(天保の老人)'에 속한다.[18] 에도와 도쿄, 도쿠가와와 메이지에 걸터앉아 서서히 후자로 걸어 나간 이들의 문화 전략은 실로 노련했다. 구미의 신문화에 대응하고 에도의 구태의연함을 떨쳐내기 위해 옛것의 엄벌보다 옛것의 선처를 호소했다.[19] 신(新)이 도래하기 이전, 구(舊)를 갱신해야 하는 신구 사이의 골짜기에서 덴포 세대 지식인은 실용주의 노선에 입각하여 구시대의 유용한 툴들을 선별하고 이를 신시대의 문물과 동시 채택하는 정책을 펼쳤다.[20] 책의 각 장에서 언급할 우치다 마사오(内

18. '일신이생(一身二生)'과 '덴포의 노인(天保の老人)'은 사상가 마루야마 마사오의 용어이다. 그는 에도-메이지의 전환기 변화의 주역이자 체험가인 덴포 세대를 일본사의 특수한 스펙트럼 속에 위치시켰다. 마루야마에 따르면 일본의 근대란 '덴포의 노인'들의 노력과 집합적 마음가짐을 통해 '의식적으로 성취'된 반면, 구미의 근대는 '역사적 발전의 자연스런 결과'이다. 즉 일본의 근대는 자연적 발생이 아니라 정교한 구성이며, 다른 비구미권이 그러하듯, 목적 중심의 근대, 선별적인 근대성의 감각으로 설명할 수 있다. 丸山真男, 『文明論の概略を読む―上』, 岩波書店, 1997, 33~36쪽, 43~56쪽.

19. 이는 에도-도쿄 또는 도쿠가와-메이지 전환기의 문화에 대한 선행 연구에서 공통적으로 발견되는 논지이다. 그중 필자가 참조한 문헌을 소개하면, 도시사회적 변천에 관한 연구로 藤森照信, 『明治の東京計画』, 岩波書店, 2004; Henry Smith, "The Edo-Tokyo Transition: In Search of Common Ground," in Marius B. Jansen and Gilbert Rozman, eds., *Japan in Transition: From Tokugawa to Meiji*, Princeton: Princeton University

Press, 1986, pp.347-374가 있고, 덴포 세대를 비롯한 에도 시대 지식인이 메이지 시기에 들어서 보여준 문화 활동에 대해서는 山口昌男, 『「敗者」の精神史』, 岩波書店, 2005를 참조했다. 메이지 초기 에도 문학의 잔흔에 대한 연구로는 ロバート・キャンベル, 「明治十年代の江戸の文学」, 『江戸文学』 第21号, 1999, 1~4쪽; 谷川恵一, 「小説のすがた」, 『江戸文学』 第21号, 1999, 36~58쪽을 참조했다. 또한 에도-메이지 시각문화의 다층적 연속성에 대해서는 木下直之, 『美術という見世物: 油絵茶屋の時代』, ちくま学芸文庫, 1999(1993); 北澤憲昭, 『眼の神殿―「美術」受容史ノート』, 美術出版社, 1989를 참조했다.

20. 건축사가 후지모리 데루노부는 1870년대 도쿄의 도시계획과 경관을 옛 세상과 새 세상이 만든 "골짜기 시대(谷間の時代)"로 정의한다. 새로운 제도나 방법이 아직 확립되지 않은 1870년대에, 화재와 같은 구시대 문제의 극복이 구시대의 방법을 통해 이루어졌다는 것이다. 그는 도시로 한정해본다면 1870년대란 '에도 전통의 완성'과도 같은 시기였다고 지적한다. 藤森照信, 『明治の東京計画』, 岩波書店, 2018(2004), 93~94쪽.

사진 국가

田正雄), 마치다 히사나리(町田久成), 니나가와 노리타네(蜷川式胤)를 비롯한 막부 출신의 관료, 이들이 고용한 양화가 다카하시 유이치, 사진가 요코야마 마쓰사부로, 홋카이도 개척사의 사진가 다모토 겐조(田本研造)의 사유와 활동은 문명개화기를 살아간 덴포 세대의 긴박하고도 능숙한 전술을 보여준다.

　　　기존 문화를 폐기하지 않고 유용한 것을 골라내어 이를 발판 삼아 새 시대로 도약한다는 발상. 그 안에서 '사진'이라는 개념이 구미의 포토그래피에 일대일 대응하는 등가물로 존재했을 리가 만무하다. 정부의 조사·기록 사업에서 사진은 단일한 언어, 개념, 물질로 총괄되지 않았다. 2장의 사례처럼 사진 화학 프로세스를 거치지 않고 손으로 그린 모사본 또한 폭넓은 의미의 '사진' 안에 공존할 수 있었다. 3장에서 다루는 유물 화보집은 채색화, 석판화, 사진의 물리적 프로세스를 혼성한 전환기 특유의 절충주의를 보여준다. 사진이 시가(詩歌)와 경합하거나(4장), 파노라마 사진을 두루마리 형태의 비단에 오른편에서 왼편으로 이어 붙인 작업도 발견할 수 있다(5장). 언어의 융합과 혼재 역시 활발했다. '착영화', '진영', '진사' 등 다양한 용어의 공존은 그 자체로 하나의 새로운 현상이었다. 이토록 여럿인 개념, 실천, 물질, 담론을 과연 단일한 '사진'으로 묶어서 사유할 수 있을까? 오히려 '사진'을 '사진적인 것'들로 펼쳐내는 작업, '사진(들)'의 유연한 경계를 견고한 비평의 틀로 검토하는 작업이야말로 새로운 역사 서술을 위한 방법론이 될 수도 있다.

　　　『사진 국가』는 국가가 요청한 조사·기록 사업에서 공존하던 복수의 사진들을 다종의 주체, 물질, 담론, 기술이

35

얽혀있는 사회적 네트워크로서 파악한다.[21] 국가의 공무는 기존의 '사진' 개념과 '문명국'의 '포토그래피', 목판이나 두루마리 같은 전통 미디엄과 구미의 사진 재료들이 교차, 중층화, 분화할 수 있었던 사회적 네트워크를 열어주었다. 사진(들)은 낡은 질서를 개편해서 새로운 '일본'을 세우려는 사명 아래 국가가 요청했던 피사체를 기록하여 '치술의 일조'가 되는 실용 기술로 활약했고, 그 과정에서 서서히 매체의 혼종성과 복수성은 해체되어갔다.[22]

과학사학자 앤드류 피커링(Andrew Pickering)은 과학기술의 역사가 발전과 진화로 설명될 수 없으며, 실제 관행은 "인간 주체와 비인간 주체 간의 저항과 수용의 변증법"에 가깝다고 지적한다. 저항과 수용의 과정은 천을 건조, 압착하여 광을 내는 압착기 맹글(mangle)의 작동 방식과 흡

21. 여기서 '사회적 네트워크'는 앨프리드 젤의 행위자(agency) 이론에 근거한 개념이다. 젤은 작품의 의미가 복수의 행위자들이 맺는 관계의 층위망 속에서 형성된다고 파악하여 이미지 제작에서 유통을 아우르는 촘촘한 사회적 네트워크를 검토해야 한다고 주장한다. Alfred Gell, *Art and Agency: An Anthropological Theory*, Oxford, Clarendon Press, 1998. pp.12-50 참조. 이와 유사한 개념으로 역사학자 제임스 헤비어는 브뤼노 라투르(Bruno Latour)의 행위자 네트워크 이론(actor network theory)을 적용하여 '사진 복합체(photography complex)' 개념을 제안했다. 헤비어에 따르면 사진의 의미는 대상에 내재하기보다 사람, 기술, 물리적 대상 사이의 이동과 흐름, 조우, 역학을 거쳐 '활성화'되는 것에 가깝다. James Hevia, "The Photography Complex: Exposing Boxer-Era China (1900-1901), Making Civilization," in Rosalind C. Morris, ed., *Photographies East: The Camera and Its Histories in East and Southeast Asia*, Durham: Duke University Press, 2009, p.81 참조.

22. 이는 기존의 사진 개념이나 전통적인 재현 관행이 근대적 사진술로의 전환에 영향을 미쳤다는 사실을 강조하고자 함이 아니다. 오히려 이 책은 그러한 근대화 이론—오래된 것이 그 수행적 역할에도 불구하고 새로운 것으로 용해되고 통합될 운명이라는—의 단순한 환원 논리를 지양하는 관점을 견지했다. 필자는 특히 신구 관계를 '혼성을 통한 진화(evolution-by-hybridization)'로 파악했던 토머스 라마의 연구에 근거하여, 근대화론의 목적 지향적 관점에서 누락된 틈새의 사진(들)에서 비판적 가능성을 탐색했다. Thomas LaMarre, *Shadows on the Screen: Tanizaki Jun'ichirō on Cinema and "Oriental" Aesthetics*, Ann Arbor: University of Michigan Press, 2005), pp.29-33 참조.

사진 국가

사하다.[23] 메이지 초기, 복수의 사진들을 '사진'으로 압착했던 가장 중요하고 결정적인 계기는 국가 법령과 공식 행사였다. 정부는 1872년에 범죄자의 얼굴 식별을 위해 사진을 촬영하여 분류, 보관하는 사안을 결정했고, 1874년에 천황과 황후의 초상 사진 판매와 소장을 금지했다. 같은 해 육군성은 타이완 침공에 마쓰자카 신지를 파병하여 타이완의 풍속과 토착민의 모습을 기록하도록 명했다.[24] 앞서 언급한 대로, 마쓰자카는 오가사와라 반도의 풍속 조사에도 파견되었고, 1876년에 자신이 국가 용역 중에 촬영했던 사진의 저작권을 호소하자 정부는 사진 관련 법규를 제정했다. 그 결과 1876년 6월 17일에 태정관 대신 산조 사네토미(三条実美)가 일본 최초의 「사진조례(写真条例)」를 공표하여, 사진 1매당 3매의 견본과 12매에 해당하는 금액을 신고, 제출한 사람에게 5년간의 사진 판권을 허용했다.[25]

이듬해인 1877년 제1회 내국권업박람회에서는 '사진'이 출품작을 분류하는 공식 용어로 채택되었다. 제3구 '미술'의 제4류로 '사진술'이 분화된 것이다. 이는 정부가 '사진'을 포토그래피의 번역어로 승인했음을 입증하는 또 하나의 사례이다.[26] 제1회 내국권업박람회에서는 〈산수 및 초상〉의 제목으로 사진을 출품했던 우에노 히코마가 봉문상(鳳紋賞)을 수여받고, 영업 사진가의 출품작 다수가 수상하는 쾌거를 거두면서 사진술 역시 '미술'이 될 수 있는 길도 열렸

23. Andrew Pickering, *The Mangle in Practice: Science, Society, and Becoming*, Durham: Duke University Press, 2009, pp.21-27.
24. 마쓰자카 신지의 파병은 당시 신문기사에 보도되었다. 『東京毎日新聞』, 1874년 7월 7일 자 참조.

25. 「사진조례」에 대해서는 東京都写真美術館 編, 『写真渡来のころ』, 東京都写真美術館, 1997, 152쪽 참조. 「사진조례」는 신문지상에도 발표되었다. 『読売新聞』, 1876년 6월 19일 자 참조.
26. 佐藤道信, 『明治国家と近代美術ー美の政治学』, 吉川古文館, 1999, 223쪽.

들어가며

다.[27] 이처럼 법령의 제정과 박람회의 분류는 '사진'의 용어를 확정하고 개념을 통일하며 실질적인 쓰임새를 규정하는 국가적 사건이었다.

1870년대 후반부터 10여 년 동안 '사진'이 비로소 오늘날의 형태와 가깝게 제도화되었다면, 이는 신구 양측에서 자기 변형과 상호 변형을 거듭하며 여러 번의 압착을 거쳐 사회 속으로 나아갔기 때문이다. 문명개화를 향한 시대의 에너지는 맹글을 작동시키는 가장 큰 동력이었지만, 모든 것은 예상대로 압착되지 않으며 힘이 강할수록 저항과 수용의 변증법은 예측 불가능한 우연을 동반한다. 따라서 신구 골짜기의 시대에 공무로 행해진 사진을 기술 도래나 전승 정도로 간단히 말할 수는 없다. '고사진'으로 분류하여 역사의 화석처럼 취급해서도 안 된다. 맹글의 작동에서 발생하는 저항과 수용의 변증법을 근대화 이론(구미에서 시작된 근대가 비구미로 전승)이나 역사주의(고사진)로 파악한다면, 전환기의 모든 이행은 구미의 영향을 받았지만 메이지 일본이 완성한 '거대한 혁신'과 같은 과도한 결정론적 언어로 설명되고 말 것이다.

물론 메이지 초기부터 사진은 정치체(political body)와 지리체(geo-body)의 시각화에 동시 개입했고, '근대 일본'으로 질주하는 두 프로젝트에 사진이 관여했다는 사실은 의미심장하다. 프로젝트를 기획한 지식인 관료들에게 사진은 '문명'을 전유하면서 '문명'으로 나아가는 요긴한 소품과도 같았다. 하지만 처음부터 소품의 쓰임새를 완벽히 파악한 것은 아니다. 이렇게 여긴다면 사진의 의미와

27. 日本写真協会 編, 『日本写真史年表 1778-1975』, 講談社, 1976, 90쪽.

효과가 이미 매체에 내재되어 있다는 본질주의를 답습하고 만다. 무엇보다 실제 역사는 그렇게 매끈하게 전개되지 않았다. 각 장에서 소개할 메이지 초기의 관료들은 서로 다른 사진을 현격히 다른 방식으로 궁리했다. 2장의 주인공 우치다 마사오는 개념으로서의 사진을 우직하게 밀고 나갔다. 3장의 니나가와 노리타네는 사진의 지표성을 잃었지만 수공 채색의 효과를 놓지 않으려 신구고금의 사진들을 융합, 절충했다.

사진을 공무에 활용했던 지식인 관료의 대부분은 사진이 무엇인지는 알아도 사진을 다루는 경험에서는 초보자였다. 그렇다면 반대의 경우를 생각할 필요가 있다. 국가 관료들은 사진으로 유물을 조사하여 해외 박람회에 출품하고, 사진을 참조하여 지리서를 편찬했다. 카메라를 천황의 순행에 동행토록 하고, 내부 식민지의 발전 상황을 기록으로 남겼다. 이들은 사진과 더불어 '문명개화'를 향해 걸어 나가면서 비로소 매체에 대한 감각, 기술의 속성, 물질의 체계를 이해하는 사진술의 주체이자 사용자의 자격을 획득할 수 있었다. 사진은 분명 공무 수행을 위한 유용하고 특수하며 의미 있는 수단이었다. 하지만 모든 가치가 처음부터 주어지지는 않았다. 오히려 매체와 기술을 직접 체험하는 과정을 통해 사진의 리얼리즘이 왜 유용하며 어떤 가능성이 있는 것인지 서서히 익히고 학습했다고 보는 편이 정확할 것이다. 즉 국가 관료들은 사진이라는 사회적 네트워크 속에서 발생한 무수한 상호작용을 통해서 행정에 필요한 기록-시각화-아카이빙의 체계를 구상할 수 있었다.

최근의 사진사 연구는 사진술을 둘러싼 복수의 개념, 명칭, 기원을 새롭게 조명하며 사진사 기술의 범위를 지

들어가며

역 특수적인(vernacular) 사례로 확장해나갔다.[28] 앞서 언급한 나고야 지역 본초학의 '사진'에 대한 연구에서 후쿠오카는 일본에서 사진의 도입이 단지 "새로운 기술이 정적인 재현의 장을 뒤흔들었다는 승리의 역사"로 기술해서는 안 된다고 주장한다.[29] 대신 사진을 인식론적 실천으로 파악해, 지식과 제도의 구성 안에서 매체의 역사를 재추적하는 계보학을 제안한다. 후쿠오카의 저작이 막부 말기의 본초학에 집중했다면 이 책은 본초학의 유산을 선별 수용하고 새로운 시각문화와 동시에 채택했던 메이지 초기의 지적 실천에 초점을 맞춘다.

'사진'은 분명 흑선과 같은 역사적 장면에서 갑자기 튀어나오지는 않았다. 그것은 기존의 시각 질서를 선별하면서 새로운 시각 질서에 적응하는 저항과 수용의 변증법을 거쳐 공적 기술과 매체로서 사회에 힘차게 등장했다. 국가의 공무는 사진을 둘러싼 '저항과 수용의 변증법'이 펼쳐지던 장소, 사회적 네트워크로서의 사진이 성립할 수 있던 조건이었다. 사람의 모습을 박는 '인영', 진을 모사하는 '사진'에서 진을 기입하고 등재하는 또 다른 '사진'으로의 전환은 바로 이때 시작되었다.

28. 20세기 초반 중국에서 사진술의 수용과 용어 정착의 복잡한 역사에 관한 연구로 Yi Gu, "What's in a Name? Photography and the Reinvention of Visual Truth in China, 1840–1911," *Art Bulletin* Vol. 95, No. 1, March 2013, pp.120-138 참조. 2000년대 이후 비구미 지역에서의 사진사와 사진 문화의 다양성, 특수성을 다룬 저작으로 Christopher Pinney and Nicolas Peterson, eds., *Photography's Oth-er Histories*, Durham: Duke University Press, 2003; Rosalind C. Morris, ed., *Photographies East: The Camera and Its Histories in East and Southeast Asia*, Durham: Duke University Press, 2009 참조.

29. Maki Fukuoka, *The Premise of Fidelity: Science, Visuality, and Representing the Real in Nineteenth-Century Japan*, p.13.

사진 국가

3. 사진과 국가의 공조

이 책에서 나는 '사진(写真)'을 포토그래피의 번역어로 한정 지어 파악하지 않았다. 박진한 모사를 뜻하는 회화 용어인 '사진'에서 일본 사진의 기원을 발견하는 시도와도 거리를 두었다. 1~3장은 박진한 모사의 사진과 포토그래피의 번역어 사진이 국가의 공무 안에서 공존, 교차, 복층화되던 양상을 면밀히 살펴본다. 이러한 매체의 다층적 연속성에도 불구하고, 메이지 초기 '사진'을 관통하는 의미의 기축이 있다면, 그것은 '진'을 모사하기보다 '진'을 기입하고 등재하는 행위로 압축할 수 있다.[30] 양화가 다카하시 유이치의 채색조차도 본질적으로 국가 제출용 보고서를 위한 사진에 덧입혀진 것이었다. 즉 '진'의 기입과 등재는 국가 체제의 형성기에 사진이 대상을 기록, 시각화하여 행정 시스템을 갖추는 문제, 요컨대 근대적 관료주의 체제의 구축과 긴밀한 연관성을 갖는다. 4~5장은 이와 같은 문제의식 아래 각각 천황 순행과 홋카이도 개척의 기록을 중심으로 '사진(들)'이 국가의 정치체와 지리체를 시각화하여 관료주의의 기틀을 조성했던 과정을 고찰한다.

사진이론가 존 택(John Tagg)에 따르면 19세기 후반 구미에서 지역 특화적이며, 친연성이 있으면서도 상충되는 복수의 사진술이 공존했지만, '국가(the state)'라는 근대적 규율 장치가 이를 단일한 '사진'으로 통합, 제도화했다. 국

30.　이 책의 근간인 필자의 박사 논문 "Registering the Real: Photography and Historic Sites in Late Nineteenth Century Japan(Ph. D. Dissertation, McGill University, 2010)"은 영어 단어 'register'를 기입과 등재의 의미로 파악했다. 여기서 'register'는 단순한 물리적 기재나 기록의 차원을 넘어 사회 행정 시스템에 정보를 등록함으로써 공적인 의미 체계를 갖추는 일련의 절차를 뜻한다. 박사 논문 제목인 '진을 기입/등재하다(Registering the Real)'에서 명시했듯이, 『사진 국가』 또한 19세기 일본 사진(들)의 시작을 대상에 충실한 시각 정보를 생산해서 사회 시스템에 등재시키는 공적 사건으로서 파악한다.

들어가며

가에게 필요했던 "감시와 기록, 증거의 수단으로서 사진의 기능은 매체의 담론적 조건을 하나로 묶어 채려는 다소 폭력적인 투쟁의 결과물이었다. 즉 국가는 사진 의미의 생산적 가능성을 은폐하고, 그 명료성을 고갈시키며, 카메라를 새로운 규율 권력의 도구로 채택했다."[31]

그러나 택의 요지는 사진술을 권력의 도구로 악용한 국가에 정면 도전하거나 거세게 비판하는 데에 있지 않다. 그가 제기하는 문제는 사진이 '그때 거기 있었던 것'을 기록했기에 증거적 가치를 갖는다고 믿는 현상학적 프레임의 순진함이다. 택에 따르면, 사진의 중립성, 객관성, 증거력에 대한 믿음은 19세기 중후반 구미 국가 시스템의 태동과 무관하지 않다. 국가는 관리와 통제의 대상을 사진으로 기록하고 이를 정보로 활용하는 행정 체계를 고안했고, 그러한 과정에서 사진은 중립적, 객관적인 정보 생산의 매체로 인식되었다. 즉 사진의 증거력은 매체의 지표적 속성에서 비롯되기보다는 국가의 공인과 행정 체계가 생성, 강화한 결과이다. 국가 자신 역시 사진의 수혜자였다. 사진으로 관리와 통제의 대상을 시각화해서 손쉽게 처리할 수 있는 체계를 확보할 수 있었기 때문이다.[32]

택은 국가를 사진의 의미와 가치 체계에 적법성을 부여하는 '포착 기구(machinery of capture)'로 파악한다. 물론 '포

31. 인용은 John Tagg, *The Disciplinary Frame: Photographic Truths and the Capture of Meaning*, Minneapolis: University of Minnesota Press, 2009, XXVIII. 이와 관련된 논의로 John Tagg, *The Burden of Representation: Essays on Photographies and Histories*, Minneapolis: University of Minnesota Press, 1988, pp.8-33 참조.

32. 그럼에도 택은 사진의 의미가 "단일하고 균일하게 정해지기보다는 불균등하며 지엽적으로, 그리고 이질적으로 만들어진다"는 사실을 강조한다. John Tagg, *The Disciplinary Frame: Photographic Truths and the Capture of Meaning*, pp.14-15.

사진 국가

착 기구'를 메이지 초기의 일본에 무리하게 적용할 수는 없을 것이다. 19세기 후반의 열도 상황을 '국가'로 정의할 수 있느냐에 대해서도 학술적 의견이 분분하다. 이를테면 역사학자 더글러스 하울랜드(Douglas R. Howland)는 메이지 초기 지식인들의 저작에서 '국가'는 하나로 통일될 수 없으며 사람(국민, 민족)보다는 '사회'를 염두에 두고 있다고 지적한다.[33] 실제로 사진이 채택된 공무의 기록에도 나라(国), 일본국(日本国), 천하(天下) 등의 전통적 세계관을 지칭하는 용어가 빈번히 등장한다.

그런데 '국가' 또한 단일하고 자기 완결적인 총체가 아니라 근대라는 특정 시점에 탄생한 역사적 구성체이기에, 보편상수가 아닌 개념적 변수로 간주할 필요가 있다. 하울랜드는 일본의 정치 지도자들이 1853년 흑선의 도착과 1877년 구 사쓰마 번 출신 사족들의 반란이라는 두 사건 사이에서 국가에 대한 자기 인식을 획득했다고 말한다.[34] 국가의 내적 구조를 분석하여 계획적으로 구축하는 작업 이전에 이미 국가에 대한 인식이 선행되었다는 것이다. 선행 연구가 밝히듯, 일본에서 국가는 19세기 중후반에 발생한 일련의 정치사회적 사건과 다양한 주체들의 관계 속에서 다층적 개념의 형태로 사유되었다.[35] 사진은 이처럼 막 생성되기 시작

33. 하울랜드는 이와 같은 '국가'의 의미가 19세기 말 일본 지식인들의 국제 관계에 대한 관심을 반영한다고 주장한다. 열도에서 "'국가'라는 용어의 쓰임새가 다양하면서도 특수할 수 있었던 이유는 그만큼 일본의 국가주의 기획의 원천이 복잡했기 때문이다. 그것은 국내적이면서 동시에 국제적인 문제였다." Douglas R. Howland, *Translating the West: Language and Political Reason in Nineteenth-Century Japan*, Honolulu: University of Hawaii Press, 2002, pp.185-186: [국역본] 더글라스 하울랜드, 『서양을 번역하다』, 김현 외 옮김, 성균관대학교출판부, 2021.

34. Douglas R. Howland, *Translating the West: Language and Political Reason in Nineteenth-Century Japan*, pp.185-186.

35. 이에 대해서는 박삼헌, 『근대 일본 형성기의 국가체제—지방관회의·태정관·천황』, 소명출판, 2012; 박훈, 『메이지유신과 사대부적 정치문화』, 서울대학교 출판부, 2019 참조.

들어가며

한 국가의 경계와 표상을 기록, 수집, 가시화하는 시각 장치로 수용된 것이다. 구미의 상황도 크게 다르지 않았다. 프랑스 정부는 사진술을 공표했던 1839년에 조사단을 꾸려 중세 성당을 촬영하고 이를 다양한 시각 매체로 대중에게 보급함으로써 국가의 '공동 기억'을 구축하려 했다.[36] 영국 정부는 런던사진협회를 후원하고, 근대화에 휩쓸리지 않은 지방의 목가적 풍경과 오래된 유적지를 '영국적' 픽처레스크한 풍경으로 재현하는 사업을 주도했다.[37]

　　　　메이지 초기 국가주의적 기획은 개국과 같은 국제적 상황에서 대외적으로 표방할 수 있는 주권과 영토의 확립에 우선순위를 두고 관료 기구와 지배 구조를 재배치했다. 공무에 투입된 '사진(들)'은 어떤 매체보다 빠르고 효율적으로 국가의 기틀에 필요한 시각 정보를 제공했다. 즉 메이지 초기의 공무는 막대한 양의 국가기록 사진을 남겼다. 사진 속 풍경은 근대의 서막을 열며 다급히 구상했던 새로운 명소 지리이거나, 사라져가는 구시대의 잔흔, 천황이 바라보던 장소, 혹은 이제 막 건설 중인 개척지의 풍경이었다. 국가가 선도한 문명개화의 트랙에서 지식인 관료와 함께 전진했던 카메라가 무엇을 찍고 어떤 대상의 '진'을 시스템에 등재했는지 예상하기란 그리 어렵지 않다. '사진(들)'은 그 어떤 대상의 진실보다도 메이지 국가의 비전을 명확하게 투사할 수 있었

36.　M. Christine Boyer, "La Mission Héliographique: Architectural Photography, Collective Memory and the Patrimony of France, 1851," in Joan M. Schwartz and James R. Ryan eds., *Picturing Place: Photography and the Geographical Imagination*, London and New York: L.B. Tauris, 2003, pp.21-54 참조.

37.　James Jäger, "Picturing Nations: Landscape Photography and National Identity in Britain and Germany in the Mid-Nineteenth Century," in Joan M. Schwartz and James R. Ryan eds., *Picturing Place: Photography and the Geographical Imagination*, pp.117-140 참조.

사진 국가

던 시각 장치였다. 이 책은 사진-국가 간의 상호 연대가 개시
되었던 시점에 주목해서 그동안 비평적 검토에서 누락된 19
세기 기록 사진의 정치적 의미를 살피는 시도이다.

사진-국가의 연대는 1890년대 이후 국민국가 형
성 및 제국의 팽창과 함께 더욱 공고해졌다. 특히 '메이지' 일
본이 회고의 대상이 된 1930년대 후반, 사진과 국가의 연대
를 도모했던 주체는 정부 관료가 아닌 지역의 민간인이었
다. 중산층의 확대와 카메라의 대중화로 지역민의 자체적
인 조사와 기록, 수집과 배열, 출판과 전시가 가능해지자, 또
다른 종류의 기록 사진이 거대한 국가 아카이브를 구성했
다. 4장이 메이지 초기 천황의 순행 기록에 국한하지 않고
1930~1940년대 지역민의 기록 사업까지 포괄적으로 살펴
보는 이유도 이 때문이다.

한편 메이지 초기 기록 사진을 근대화와 제국주의
의 힘이 미처 당도하지 않은 '역사의 빈틈'으로 간주한 경우
도 있었다.[38] 19세기 후반의 기록 사진은 1960년대 신진 작
가들에게 제국주의와 전쟁으로 점철된 근과거를 극복할
수 있는 일본 사진의 '원점'으로 상정되었다. 5장에서 홋카
이도 개척지 사진을 1960년대 예술사진과 병치해 살펴보
는 까닭은 이러한 전후의 재해석이 19세기 사진의 역사화
(historicization)에 결정적인 영향을 미쳤기 때문이다. '참
된' 기록의 기원을 회복하려는 전후 사진가들의 통찰은 역

38.　역사학자 캐럴 글럭은 1945년 패전 이
후 일본 대중 지성사가 '긴 근대(long modern)'
패러다임으로 과거를 인식해왔다고 설명한다.
이때 메이지기는 '긴 근대'의 출발점이므로, 개
혁이나 복구를 상징하는 '전후'와 한 쌍을 이루
어 역사적 진보와 희망을 상징하게 된다. 그 결
과 전쟁과 제국주의의 출발점 메이지는 괄호
안에 묶여 '역사의 빈 틈(lacuna of history)'으로
남는다. 이에 대해서는 Carol Gluck, "The Past
in the Present," in *Postwar Japan as History*,
ed., Andrew Cordon, Berkeley: University of
California Press, 1993, pp.92-93 참조.

45

설적으로 사진-국가 공모의 단초를 역사에서 누락시켰다. 전쟁, 식민주의, 제국주의의 기원인 '메이지'는 사라지고, 대신에 문명개화와 고사진, 19세기 혼성 문화에 대한 노스텔지어가 재개된다. 이때 '메이지'는 역사의 빈틈으로 회귀하고 만다.

　　　　이 책은 국가라는 '포착 기구'가 사진과의 공조를 시작했을 때 보다 유연한 '사진'의 경계를 허용했던 사회적 조건과 지식의 구조에 초점을 맞춘다. 사진의 전승이나 도래와 같은 원거리 시선이 놓친, 미세하지만 중요한 정치적 맥락을 접사 렌즈로 바라보면, 멀리 떨어져 있던 파편을 연결하여 어떤 새로운 그림을 그려볼 방안이 떠오를 수 있다. 무의미해 보이던 먼지나 얼룩의 존재감이 새롭게 발견되기도 한다. 하물며 한국어 '사진'은 일본의 '사진'과 동일한 한자를 공유하므로 일본 사진(들)의 시작을 고찰하는 작업은 각별한 의미가 있을 것이라 생각한다. 어쩌면 한국 사진의 시작 또한 청이나 일본에서 전래되었다고 결론짓기보다는 지성사와 문화사를 포함한 미시적 문맥에서 재고되어야 할지도 모른다. '사진'은 근대기/일제강점기의 거대한 전환의 충격에서 압착되어 나온 결과였을 것이다. 하지만 무엇이 어떻게 '사진'으로 압착되었는지, 어떠한 저항과 수용의 변증법이 존재했는지 밝히는 일은 필자를 포함한 한국 사진 연구자에게 해명해야 할 과제로 남아있다. 이를 수행할 때 참조할 수 있는 사례 연구로 『사진 국가』가 활용될 수 있기를 희망한다.

4. 책의 구성

1장은 사진술이 도입, 실험될 수 있었던 역사적 배경으로 1860~1870년대 도쿠가와 막부와 메이지 정부 산하의 기관에서 진행한 사진 연구와 실습을 살펴본다. 사진은 개성소와 대학남교, 문부성으로 이어지는 지적 계보에서 '문명국'에서 유입된 문화적 산물이자 '문명개화'를 위해 선취해야 할 기술이었다. 이 장에서는 막말·메이지기에 구미 학문을 번역, 연구, 교육하던 기관이 행한 화학 실험을 필두로, 사진의 분류와 전시, 해외 박람회의 출품, 관서 지역의 고대 유물 조사 등 정부의 공적 업무에서 사진이 통치에 일조하는 실용 기술로 인식되던 상황을 알아본다.

2장은 네덜란드로 파견된 막부 출신 지식인 우치다 마사오가 구미 지리서를 토대로 출간한 일본 최초의 지리 백과전서『여지지략(輿知誌略)』의 '사진'을 분석한다.『여지지략』은 우치다가 유학 시절 모았던 방대한 분량의 민속지학적 이미지를 바탕으로 직접 그린 400장이 넘는 도판을 포함하고 있다. 흥미롭게도 우치다는 자신이 제작한 도판을 일컬어 그림자를 잡는 그림을 뜻하는 '착영화(捉影畵)'라 표기하고 포토그래피의 음운을 따서 '후오도쿠라히'라 불렀다. 이 장에서는 우치다의 '착영화'를 국가 정체성을 시각화하는 주체화의 기술이면서 동시에 일본과 같은 '반(半)문명국'의 표상에 내재한 근본적인 모순을 인지, 타개하는 매개물로 파악한다.

3장은 구(舊) 막부의 상징 공간인 에도성(江戶城)을 기록, 조사했던 니나가와 노리타네의 사례를 다룬다. 유신 직후 구 막부의 거점들은 폐기 대상으로 전락했고, 쇼군의 거처였던 에도성 또한 화재로 파괴를 면치 못했다. 니나

47

가와는 양화가 다카하시 유이치와 사진가 요코야마 마쓰사부로를 고용해서 사라져가는 권력의 기념비적 건축을 사진-회화의 혼성 이미지로 남겨 정부에 제출하는 한편, 자신의 유물 화보집인 『관고도설(観古図説)』에 게재했다. 이 장에서는 오래된 것을 도보(図譜)의 형태로 보존하려던 니나가와의 호고가(好古家)적 기획에서 박진한 모사의 '사진'과 포토그래피의 번역어 사진이 어떻게 공존, 길항할 수 있었는지 살펴본다.

4장은 메이지 천황의 순행 기록 사진을 중심으로 천황제와 사진술이 결합되는 방식과 명소 사진, 성적(聖跡) 사진의 역사적 연원을 추적한다. 천황의 지방 순행에 동참했던 카메라는 군주의 모습이 아니라 그가 바라보던 풍경을 기록했다. 순행 사진은 지역의 이름난 장소와 빼어난 경색을 담은 '명소 사진'으로 유통, 판매되었고, 이는 근대적 풍경 감상이 대중화되는 단초를 마련했다. 한편 메이지 천황의 서거 이후 지역민들은 반세기 이전에 천황이 다녀간 장소를 재방문하고 자신의 카메라에 담는 '성적 사진'을 제작, 전시, 출판했다. 이 장에서는 메이지 초기 천황의 순행과 사진 기록이 어떻게 새로운 풍경 재현과 향유의 방식을 낳았는지 짚어본다.

5장은 북방의 식민지 홋카이도를 개척하는 과정에서 정부가 사진을 기록과 아카이빙의 수단으로 활용한 사례를 분석한다. 개척사와 중앙 정부는 막대한 예산을 배정해 홋카이도 개발 과정을 사진으로 기록하는 사업을 추진했다. 촬영된 사진은 중앙으로 송부되어 북방으로의 이주를 홍보하는 시각 자료로 활용되는 한편, 일본이 추진 중인 근대화의 청사진을 보여주는 전시품으로 국내외 박람회에 출품되

48

었다. 19세기 홋카이도 개척 사진은 메이지 유신 100주년 기념전시인《사진 100년-일본인에 의한 사진 표현의 역사》(1968)에서 새로운 표현의 가능성으로 재해석되었다. 19세기 사진의 미학적 재발견은 내부 식민지 개척과 같은 메이지 초기 기록 사진의 정치적 배경을 소거하는 역설로 이어졌다. 그러나 이러한 역설은 단순히 의미의 봉합이라기보다 시대가 요청했던 새로운 기록의 모색으로도 읽힐 수 있다. 이 장은 '아카이브 사진(기록)'과 '스타일(형식)'이라는 대조적인 축을 중심으로 메이지 초기 사진과 전후 사진이 어떻게 연결될 수 있었는지 탐색한다.

들어가며

1장 '작지 않은 기술':
19세기 후반의 지식 공간과 사진

오늘 이인(異人)이 사진경이라고 하는 물건을 가지고
왔다. 사람의 모습이나 산수초목 등을 찍어내는
사진경은 네덜란드의 기물 중에서도 몹시 귀한 물건이다.
1척 34촌 4방 정도 되는 상자 앞뒤로 노조키메가네
(覗き眼鏡)가 달려있다. 상자 속 중간 정도에 거울을
달아놓고 찍으면, 3간 정도 앞에 서 있는 사람의 모습이
노조키메가네를 통해 상자 속으로 들어간다.[1]
— 무사시국(武蔵国) 이시카와(石川)의 나누시(名主)

1. 개성소의 사진 실험

1854년 페리 제독이 미국에서 두 번째 내항했을 때, 흑선에
탑승했던 사진사[2] 상륙해서 일본인들 앞에 카메라를 세
워 다게레오타입 사진을 찍었다. 이때 촬영 장면을 목격한
막부의 한 역인(役人)은 카메라를 광학 기구 노조키메가네[3]
에 빗대어 촬영 메커니즘을 기록하고, 이를 설명하는 도판
까지 직접 그렸다(도 1.1). 렌즈를 통해 상이 맺히는 프로세
스를 처음 보았던 그에게 사진은 마치 사람이 구멍으로 들
어가 상자 속 옥판(玉板)에[4] 새겨진다고 여길 만큼 놀라운

1. 石野瑛 校, 「武相叢書 第1編−亜墨
理駕船渡来日記」(1854), 武相考古会, 1929,
30~31쪽. https://dl.ndl.go.jp/info:ndljp/
pid/1226551(최종 접속일: 2023.1.1.). 西川武
臣, 『亞墨理駕(アメリカ)船渡来日記−横浜貿易
新聞から』, 神奈川新聞社, 2008에 재수록. 나누
시(名主)는 에도 시대 마을의 정치 및 행정 업
무를 맡았던 사람을 뜻한다.
2. 사료에는 사진사 이름이 '마론(マロン)'
으로 기록되어 있지만, 일본 사진사에서 이는
미국 사진가 브라운 주니어(E. Brown Jr.)로

통용되고 있다.
3. 에도 후기 서민들에게 인기 있던 볼거
리 문화의 일종이다. 변사가 전달하는 스토
리나 음악을 들으며 큰 상자 안에 들어간 그
림을 구멍으로 훔쳐볼 수 있도록 설계된 광
학 기구를 뜻한다. 구미에서 유입된 광학 기
구와 대도시 서민 문화에 대해서는 Timon
Screech, *The Lens Within the Heart: The
Western Scientific Gaze and Popular Imagery
in Later Edo Japan*, London and New York:
Routledge, 2002.

1장 '작지 않은 기술'

기술이었다. 사진의 사실적 재현에 대한 충격은 1860년대에 미국으로 파견된 사절단의 기록이나 후쿠자와 유키치(福澤諭吉)의 여행 회고담에서도 발견된다. 구미와의 접촉은 사진술에 대한 일본인의 경험을 촉발했지만, '일본'은 찍는 주체라기보다 찍히는 대상에 가까웠다. 그러나 불과 몇 해 사이에 사진술은 곧 찍는 기술로 전유되기 시작했고 도쿠가와 막부는 사진술 연구와 습득에 제도적 지원을 아끼지 않았다.

연이은 흑선의 내항 이후에 막부는 증가하는 외교 문서의 번역을 담당하고, 구미 학문을 체계적으로 연구, 교육하는 기관이 필요하다고 여겼다. 이에 기존의 기관들을 재정비해서 1863년에 개성소를 개설했다.[5] 개성소는 과학기술 계열 학문에 방점을 두고 천문학, 지리학, 수학, 물산학, 정련학(精煉学), 기계학(器械学), 화학(画学), 활자술 등으로 분과를 나누어 운영되었다. 막부는 개성소에 속한 지식인 관료들이 구미의 과학기술을 직접 체험하고 실습할 수 있도록 적극 도움을 보탰다.

1867년 무렵 개성소의 사진 이론과 실습은 첫째, 최초의 사진 기술서인 『사진경도설(写真鏡図説)』 발간, 둘째로 콜로디온 습판으로 개성소 주변을 촬영, 세 번째는 파리 만국박람회 사진첩 출품을 통해 확인할 수 있다. 『사진경

4. 다게레오타입의 거울면을 표현하기 위해 '옥판'으로 기재했다고 추정된다.
5. 1811년 막부는 천체 및 지리 연구소인 천문방(天文方) 산하에 구미 학문의 번역 기관으로 번서화해어용괘(蕃書和解御用掛)를 설치했다. 또한 번서화해어용괘를 양학소(洋学所, 1855), 번서조소(蕃書調所, 1856), 양서조소(洋書調所, 1862), 개성소(開成所, 1863)로 개칭하여 본격적인 양학 연구 및 교육 기관으로 정비하고 개국의 시대를 준비했다. 개성소의 연구 성과는 1868년 메이지 정부로 이관되어 대학남교(大学南校), 도쿄개성학교(東京開成学校)로 개칭, 1877년에 도쿄의학교(東京医学校)와 합병되며 현재 도쿄대학의 전신으로 자리 잡았다.

사진 국가

1장 '작지 않은 기술'

사진 국가

도설』의 발간으로 사진 화학 재료의 제조법과 카메라, 렌즈 등 물리적인 기계 기술이 자체적으로 정립될 수 있었다. 또한 관료들은 연구소인 개성소 건물 및 주변 환경을 자신이 직접 촬영하면서 기술을 실제로 구사해볼 수 있었다. 마지막으로 개성소와 막부는 해외 박람회에 사진을 출품해 일본이 사진술을 다룰 수 있는 '문명국'임을 국제적으로 공인받고자 했다. 요컨대 사진은 개성소에서의 이론화, 실천, 전시를 통해서 개인에서 개인에게 전수되는 사적 기술이 아니라, 사회적으로 공유·유포되는 공적 기술로 확산되었다. 야나가와 슌산(柳河春三)은 이러한 전환의 중심에 있던 개성소 관료였다.

야나가와는 개성소의 전신인 양서조소((洋書調所)에 임시직으로 들어와 1864년부터 개성소 정식 교원으로 일했다. 난학자 출신으로 유럽 각국 언어에 능통했던 그는 외국 신문을 번역해서 구미의 상황을 막부에 알리는 역할을 담당했다. 1867년에 출판한『사진경도설』은 그가 영문, 불문, 독문의 서적 일곱 권을 모아 편집, 번안을 거쳐 일본어로 직접 쓴 최초의 사진 기술서로 알려져 있다. 물론 이전에도 사진 약품의 조제나 화학물질을 소개하는 서적이 출판된 적 있다. 서론에서 언급했던 나가사키 지역의 사진가 우에노 히코마는 콜로디온 습판 사진술을 독학하여 1862에『사밀국필휴(舍密局必携)』라는 화학 관련 서적을 출간했다.[6] 책의

6. '사밀'은 19세기 초반 난학자들이 화학(chemistry)의 번역어로 채택한 용어이다.「촬형술(撮形術)」은『사밀국필휴』의 전편(前編) 부록으로 수록되었는데, 이는 우에노가 직접 실험한 결과를 토대로 썼다. 그는 20세에 나가사키 의학전습소에 입소하여 화학을 배웠고, 전습소에서 알게 된 쓰번(津藩)(현재 미에현) 출신 난학자 호리에 구와지로(堀江鍬次郎)와의 공동 연구를 통해 1859년 콜로디온 습판 사진 촬영에 성공했다. 飯沢耕太郎 編,『日本の写真家101』, 16~17쪽 참조.

부록으로 들어간 「촬형술(撮形術)」은 우에노가 사진술 전반을 요약한 짧은 글이다. 여기서 그는 구미의 포토그래피를 '형태[形]를 거머쥐는[撮] 기술'로 번역했다.

> 촬형술(撮形術) 포토가라히(ポトガラヒー)
> 황국에 전래된 이후로 수년, 각 지역의 제군들 중 기술을 배우는 자가 많으나 기계를 다루는 법이나 약품 제조 방법에서 정교함을 추구하지 않는 것이 유감스러운 터였다. 약품의 조제는 화학자의 관할인 고로, 이 책의 출판에 맞추어 촬영의 기술을 부록으로 추가하였느니. 그 기술과 방법이 아주 소상치는 않지만, 개요를 적어두고 반드시 필요한 약재의 명칭을 기재하여 널리 알리는 것에 뜻을 두려 한다.[7]

초창기 사진술의 난제는 지지체에 도포할 감광 물질의 조제였다. 따라서 우에노는 도판까지 첨부해가면서 콜로디온 습판 제작법을 자세히 설명한다(도 1.2). 『사밀국필휴』는 사진 재료 외에도 다양한 종류의 화학 실험법을 소개하고 있는데, 개성소의 참고문헌으로 채택될 만큼 공신력을 얻었다. 개성소에서 사진 서적을 모아 번역하던 야나가와는 우에노의 책을 접했을 것이다. 즉, 야나가와는 구미의 사진 기술서를 종합하면서도 우에노의 「촬형술」을 참조하여 두 권에 달하는 『사진경도설』을 편찬했을 가능성이 높다.

7. 上野彦馬, 『舍密局必携 前篇』 券三, 伊勢屋治兵衛, 1862, 20쪽a. 필자는 와세다대학교 도서관 古典籍データベース의 디지털 판본을 참조했다. https://www.wul.waseda.ac.jp/kotenseki/html/ni04/ni04_00181/index.html (최종 접속일: 2023.1.1.)

사진 국가

『사밀국필휴』의 출간에서 5년이 지난 1867년, 야나가와의 책에는 '촬형술' 대신 '사진경'이 제목으로 들어갔다. 5년 사이 포토그래피의 번역어로 '사진'이 채택되었다는 사실을 알 수 있다.『사진경도설』에서 야나가와는 매체의 필요성과 의의를 그림에서 도출하지만, 그림이 할 수 없는 부분까지 해낼 수 있는 사진이 결코 '작은 기술'은 아니라고 말한다. 그가 직접 쓴 자서(自序)를 살펴보자.

　　작은 기술만을 늘어놓고자 한다. 아주 옛날 결승(結繩)으로[8] 셈하던 시대에는 문자를 가지지 못했다. 하물며 그림을 그리는 것은 어떠했을 것인가. 창힐이 글자를 만들었는데, 상형(象形)에서 시작하였다. 상형은 곧 그림을 그린다는 뜻이다. 이집트에서는 그림을 통해 옛일을 기록했는데, 지금은 존재하지 않는다 하더라도 그 유구함을 짐작할 수는 있다. 이야말로 그림의 긴요함이다. 작금에 머물면서도 먼 옛날을 훤히 알고, 눈썹만한 길이에 만 리를 줄여 담는다. 그러면서도 형상에 틀림이 없고, 정수는 손상되지 않아 조금의 아쉬움도 없으니, 이야말로 그림이 유용한 까닭이다. 화가가 말하기를 도깨비를 그리기는 쉽지만 개와 말을 그리는 것은 어렵다 하니 그저 웃음이 나올 따름이다.

　　이는 사진 촬경(撮鏡)을[9] 하는 것에서 시작할 일이

8.　새끼줄을 엮어서 수를 셈하던 셈법을 뜻한다.

9.　'촬영'이나 '촬형' 대신 '촬경'이라 쓴 것은 거울 표면 위에 상을 전사하는 초창기 다게레오타입 사진을 염두에 두었기 때문이다.

1장 '작지 않은 기술'

다. 촬경의 거울은 지금부터 300년 전, 서양의 선비 포르타가[10] 암갑(暗匣)을[11] 만들었는데, 그 정교함이 지극하였다. 그것은 붓으로 모양을 따라 그리는 것인데 아직 개선의 여지가 있었다. 분세이(文政, 1818~1830) 연간에 이르기까지 니엡스와 다게르라는 두 사람이 새로운 사진경을 만들어냈다. 약을 이용하여 은판에 연기를 쬔 뒤 거기에 햇살을 쬐고 약즙을 뿌리니, 더 이상 가필할 필요가 없었다. 그때부터 여러 사람들이 갖은 고민을 더하여 종이며 돌, 강철이며 유리에 모두 비추어 형상을 옮길 수 있었으니 그 방법이 실로 정교하다. 먼 옛적을 다시 살려내는 바이다. 멀리 있는 사람이 명승을 감상할 적에, 후인이 선현을 상상할 적에, 안타까워할 구석이 거의 없음이라. 역사에 밝은 사람은 이를 연구하여 옛일을 알게 될 것이며, 또한 누군가 글씨를 찍거나 그림을 찍을 때에도 옛사람과 반갑게 팔을 맞잡고 허물없이 이야기를 나누는 셈이라. 과연 이와 같으니 작은 기술이라 하더라도 세상의 풍습과 관계된 것을 어찌 작다고만 하겠는가.[12]

야나가와의 서문은 우에노가 『사밀국필휴』의 부록으로 추가한 「촬형술」에 비해 기술적인 부분의 설명도 풍부하지만,

10. 17세기 초반 카메라 옵스큐라(Camera Obscura)의 원리를 설명했던 르네상스기 학자 잠바티스타 델라 포르타(Giambattista del-la Porta)를 뜻한다.

11. 카메라 옵스큐라를 뜻한다.

12. 柳河春三, 「自序」, 『写真鏡図説 初編』 全, 上州屋総七, 1867, 1~2쪽a. 와세다대학교 도서관 古典籍データベース의 디지털 판본을 참조했다. https://www.wul.waseda.ac.jp/kotense-ki/html/bunko08/bunko08_c0305/index.html(최종 접속일: 2023.1.1.). 번역에 도움을 주신 하성호 선생님께 감사드린다.

사진 국가

사진의 의미를 이미지의 역사와 더불어 제안하는 점이 특이하다. 새로 개발된 약재와 기계류를 포함하는가 하면, 촬영, 현상, 인화의 과정을 도판에 그려 직관적으로 보여주는 시도도 흥미롭다(도 1.3). 무엇보다 야나가와는 사진을 통해 후세의 사람이 "옛사람과 반갑게 팔을 맞잡고 허물없이 이야기를 나누는 셈"이기에 이를 결코 작은 기술이라 할 수 없다고 말한다. "세상의 풍습과 관계된" 사진의 기록적 가치를 고려한다면 그것은 여타 과학기술에 비해 작거나 사소하지 않다는 것이다.

그런데 『사진경도설』의 도입부를 보면, 야나가와는 외국 서적을 통한 간접 경험뿐만 아니라, 실험과 시행착오를 직접 체험하고 사진술을 이해했다고 여겨진다. 『사진경도설』 2편에서 친우가 쓴 단문은 개성소에서 사진 실험에 몰두하고 있던 야나가와의 모습을 생생히 묘사한다.

어느 날 요시(楊子)를[13] 만나러 개성소에 다녀왔다. 연구실 안에는 도구가 어지럽게 늘어져 있고, 온갖 약품 용액들이 바닥에 범벅되어 있었다. [요시의] 옷소매는 약품에 배어 더러워졌으며, 염색도 안 했는데도 온몸과 얼굴이 약품에 찌들려 시커멓게 되어 있었다. 그때부터 수개월 후, 사진경 전편을 집필하여 발간하면서 드디어 모든 일이 종료되었다.[14]

13. 야나가와 순산의 다른 이름. 2편의 서문을 쓴 친우는 '요다이킨(楊大昕)'이라는 호칭으로 야나가와를 부르고 있기에 복수의 이름이 동시에 사용된 것으로 보인다.

14. 董園迂人, 「序」, 柳河春三, 『写真鏡図説 二編』 券二, 上州屋総七, 1868, 1쪽. 문헌 출처는 각주 12번과 동일.

1장 '작지 않은 기술'

사진 국가

약품으로 범벅이 된 채 개성소 밖을 나가지 않고 밤낮없이 실험을 반복했던 야나가와의 모습을 상상해본다면『사진경도설』을 단지 구미 기술서 번역물로만 간주하기가 어렵다. 오히려 이는 촬영에서 현상, 인화까지 약품을 직접 다루고 메커니즘을 익히면서 상(像)을 얻고자 했던 야나가와와 주변 관료들의 지적 성과에 가깝지 않을까?『사진경도설』2편 서문에 수록된 또 다른 친우가 쓴 도입문에는 야나가와의 사진 실험이 갖는 의의를 다음과 같이 말한다.

> 서구의 희한하고 정교한 기술은 나오면 나올수록 신기할 따름이다. 사진경 같은 것은 가장 희한하고 정교하다 할 만하다. 이를 배우는 우리나라 사람을 손꼽아 헤아릴 새가 없다. 유감스럽게도 그 약재에 있어서는 정제하고 거르는 바가 뛰어나지는 못하니, 그저 서양에서 싣고 온 것을 우러러볼 따름이었다. 아쉽게도 오직 그 한 가지만이 수준에 이르지 못했으니, 다만 바다를 바라보며 손을 놓고 있을 뿐이다. 나의 친구 요다이킨(楊大昕)[15]이 일찍이 이를 한탄한 바 있다. 공무를 보는 여가를 틈타 스스로 서양의 책을 접하여, 널리 구하고 샅샅이 뒤지느라 여력을 남기지 않았으니 그야말로 그 정수에 이르렀다. 이를 통해 낱낱이 밝힌 기교인바, 당연히 그 처음은 서툴렀다. 모호하기 그지없어 건너편의 기슭이 보이지 않았으나, 그럼에도 오리무중 속을 헤쳐 나갔다. 일단 널리 통하고 나니, 비로소

15. 야나가와 슌산의 다른 이름이다.

1장 '작지 않은 기술'

실마리와 방법을 얻었다. 그런 다음에야 약재의 정
교함이 서양 배가 싣고 오기를 다시는 기다리지 않
을 정도가 되었다. 다이킨의 노력이 지극함에 이르
렀다 해야 할 것이다. 세상이 서양의 사정을 이해
하지 못함이 유감이도다. 대체로 이러한 일들을 가
리켜 기괴하며 정교하지만 쓸모가 없다고 한다. 요
상한 마술을 여기에 빗댈 뿐 아니라, 어떤 이들은
세상의 인심에도 해를 끼친다고 한다. 부강(富强)
의 발단 또한 여기에 뿌리를 내리고 있을 터인데
이를 어찌 깨달을 참인가. 옛사람이 말하지 않았던
가. 쓸모가 있는 것은 쓸모가 없는 곳에 두는 법이
라고. 이는 한층 더 다이킨의 뜻과 같도다. 책을 펴
낸바, 이와 같이 몇 마디를 늘어놓게 되었다.[16]

인용문에 따르면 당시 사람들은 구미 무역선이 사진 약품을
싣고 오기만을 기다렸다. "바다만 바라보며 손을 놓고 있을"
정도로 재료 수급이 어려웠지만, 야나가와가 "오리무중을
헤쳐 나가며" 약품 제조의 실마리를 얻어서 자체적인 제작
이 가능해졌다. 야나가와는 "공무를 보는" 틈을 타서 구미의
기술서를 보며 콜로디온 습판법을 습득했다. 그러므로 사진
술을 "기괴하며 정교하지만 쓸모없다"고 해서는 안 되며, 부
강함의 근원으로 파악해야 한다는 것이다.
　　개성소는 '작지 않은 기술'의 가치를 파악했고, 이
를 공유할 목적으로 크고 작은 이벤트를 활성화했다. 역사
학자 미야치 마사토(宮地正人)는 난학자 이치카와 사이구

16.　　金子善, 紀伊三毛証, 「序a」, 柳河春三, 『写
真鏡図説 二編』 券二, 上州屋総七, 1868, 3쪽. 문
헌 출처는 각주 12번과 동일. 번역에 도움을
주신 하성호 선생님께 감사드린다.

사진 국가

(市川斎宮)가 남긴 기록을 검토하면서 개성소 내 사진술 연구로 확인되는 일지를 취합했다. 그 결과 1860년부터 1867년까지 수차례 걸쳐 사진 실습이 진행되었다는 사실을 알 수 있었다. 그중 "게이오 원년(1865년) 12월 5일 전습사진(伝習写真)"이라는 문구로 미루어보아 당시 개성소 각 부서 사이에 사진술의 전수와 확산이 이루어졌을 가능성이 높다. 또한 개성소에서 구미의 화학 기술을 연구하던 부서 화학국(化学局)은 야나가와의 책을 교과서로 채택했고, 이는 메이지 초기에 들어서 전국 사진가의 필독서로 읽힐 정도로 영향력이 컸다.[17] 그렇다면 개성소의 다른 부서, 특히 양화 기법과 재료를 연구하고, 각 학문 분과의 도해를 제작했던 화학국(画学局)은 사진술을 어떻게 이해하고 매체의 가능성을 타진했을까?

2. 박진한 모사의 사진, 포토그래피의 번역어 사진

시각문화 연구자 기노시타 나오유키(木下直之)는 개성소 화학국(画学局) 소속 시마 가코쿠(島霞谷)에 주목해 초창기 사진 실험에 미친 시마의 역할이 지대했을 것이라 말한다.[18] 시마는 개성소에서 사진을 찍고 유화를 그렸으며 일본 최초의 연활자(鉛活字)를 발명한 다재다능한 인물이다.[19] 1879

17.　宮地正人,「近世画像の諸機能と写真の出現」, 松戸市戸定歴史館 編, 『幕末幻の油絵師島霞谷』, 松戸市戸定歴史館, 1996, 172쪽.
18.　木下直之,「島霞谷について」, 東京都写真美術館 編, 『写真渡来のころ』, 99~100쪽.
19.　시마 가코쿠가 고안한 연활자는 메이지 정부의 교육 기관인 대학남교에서 교과서

의 인쇄 및 출판을 위해 채택되었다. 1995년 마쓰도(松戸)시의 도조 역사관에서 최초로 그의 사진과 유화가 전시되었고, 이때 발간된 도록에는 미야치 마사토를 비롯한 다양한 필진들의 연구 결과가 수록되었다. 도록명은 松戸市戸定歴史館 編, 『幕末幻の油絵師島霞谷』, 松戸市戸定歴史館, 1996.

년 43세의 나이로 세상을 떠났으나, 함께 사진술을 연마했던 동료이자 아내인 시마 류(島隆)가 남편의 자료를 보존했고, 1990년대 중반 부부의 유품이 발굴되면서 초창기 사진사 연구를 가속화했다. 특히 가코쿠가 류를 촬영한 사진은 1870년대라는 이른 시점에 대형 카메라를 잡고 사진을 찍는 여성 작가의 모습을 담고 있어 화제를 낳았다. 또한 시마 가코쿠가 개성소 주변에서 촬영한 사진들이 발견되어 그가 화학(化学)과 화학(畵学) 사이에서 사진술을 구사했던 정황을 알 수 있다.

시마 가코쿠는 야나가와의 『사진경도설』 출간 2년 전인 1865년 개성소 화학국의 회도조출역(絵図調出役)으로 입소하여, 구미의 회화, 판화, 음영법과 원근법을 익혀가며 막부가 필요로 했던 측량술, 물산학, 선박 관련 스케치를 담당했다. 야나가와의 책이 출판될 시점인 1867년 9월 23일, 그는 도쿠가와 모치하루(徳川茂栄)와[20] 개성소 화학(化学) 교사를 지낸 네덜란드인 흐라타마(Koenraad Wolter Gratama; ハラタマ)[하라타마])가 개성소 건물 안에서 정원을 바라보며 대화를 나누는 장면을 기록했다(도 1.4). 모치하루는 히토쓰바시(一橋) 가문의 당주로 막부 최고 권력자 중 한 명이었다. 시마는 도쿠가와 가계의 권위자 앞에 카메라를 설치하고 렌즈를 조준하며 수십 초 혹은 1분 넘게 소요되는 장시간 노출로 촬영했다. 따라서 기노시타는 시마의 사진술이 이미 최고의 경지에 올랐을 것이라 추측한다.[21] 실제로 시마에게 주어진 시간은 매우 짧았을 것이며, 실수나 재촬영은 용인되지 않았을 것이다. 그럼에도 사진 속 모치하루의 손 모양이나

20.　에도 말기 미노국(美濃国) 다카스번(高須藩)의 다이묘 출신으로 도쿠가와 모치나가 (徳川茂徳)에서 도쿠가와 모치하루로 개명했다.

21.　木下直之, 「島霞谷について」, 100쪽.

사진 국가

1장 '작지 않은 기술'

〈도 1.5〉 시마 가코쿠, 개성소 주변 기록 사진, 1867
(출처: 松戸市戸定歴史館 編, 『幕末幻の油絵師島霞谷』, 松戸市戸定歴史館, 1996)

사진 국가

자세에서 알 수 있듯, 시마는 연출을 거의 배제한 채 두 인물이 친밀하게 담소를 나누는 순간을 능숙한 솜씨로 포착했다.

시마의 사진은 또한 막말·메이지의 지식 공간이 어떤 모습을 하고 있었는지 보여주는 중요한 시각 자료이다. 그가 남긴 사진으로 추측건대, 개성소는 유리창과 구미식 의자를 구비했고, 관료들은 입식 생활을 하고 있었다(도 1.5). 시마가 카메라를 세웠을 정원에는 이국 식물종이 엿보여서 더욱 흥미롭다. 이는 일본 본토의 식물과 구미의 식물을 직접 키워가며 비교, 분석했던 본초학자들의 실험장이었을 가능성이 크다.

한편 화학국(画学局)에서 '사진'은 포토그래피의 등가물로 확정되거나 단일한 개념으로 통용되지 않았다. 시마 가코쿠가 붓과 카메라를 동시에 잡아 회화와 사진 사이를 왕복했듯이 양화 전통에서 강조했던 박진한 모사는 구미에서 유입된 포토그래피의 재현력을 이해하는 중요한 토대였다. 그중 메이지 초기의 대표적인 양화가 다카하시 유이치의 사유는 정부의 공식 교육기관인 개성소에서조차 단일한 개념으로 총체화될 수 없던 사진의 유연한 경계를 보여준다.

다카하시는 난학의 계보를 통해 양화의 실용적 가치를 이미 인지하고 있었다. 그는 1862년에 개성소의 전신인 양서조소(洋書調所)에 입소했고, 가와카미 도가이(川上冬崖)의 문하에서 동식물 표본을 사생하는 스케치 기법을 배우며 직접 유화를 그려보겠다는 희망을 키워가고 있었다. 메이지 유신 이후 개성소의 지적 성과가 대학남교(大学南校)로 이전될 때, 그는 대학남교의 화학계(画学係) 교관으로 임명되었다. 이러한 제도적 지원으로 다카하시는 '문명개
67

화'의 시각 형식인 양화와 사진의 속성을 집요하게 탐색할 수 있었다.

　　다카하시의 행적은 1892년에 장남인 겐키치가 편찬한『다카하시 유이치 이력(高橋由一履歴)』에 생생하게 담겨 있다. 이 책에 따르면 그는 1862년 양서조소에 입소할 때의 감회를 "마치 승천할 듯 기뻤다"라고 술회했다.[22] 당시 "그 어디에서도 유화 같은 것을 볼 수 없었던" 환경이었는데, 양서조소에서라면 구미의 석판화를 유화로 개작한 작품을 실견할 수 있었기 때문이다.[23] 다카하시는 화학국 동료들과 함께 석판화를 유화로 모사하거나, 양화에 적합한 붓과 물감을 직접 제작했다. 그는 개성소에서의 유화 체험으로도 모자라, 요코하마를 방문하여 일본에 체재 중인 저널리스트이자 일러스트레이터 찰스 워그먼(Charles Wirgman)과 아마추어 화가였던 안나 쇼이어(Anna Schoyer) 부인에게 유화 교습을 받았다.[24]

　　다카하시에게 문명개화란 대상의 진(眞)을 정확히 재현하는 구미의 회화를 수용하는 것, 이를 통해 회화를 치술(治術)에 도움이 되는 공적 기술로 제도화하는 기획을 뜻했다. 그는 회화 개혁이 곧 시대 개혁과 평행한다고 여겼고, 사족 출신 화가로서 엄격한 무가 정신에 입각하여 본인의 소명을 완수하려 했다. 양화를 자신의 기술로 연마해서 자국의 미술을 진보시키고, 이를 통해 시대를 개혁하고자 했던 다카하시는 양화의 박진한 표현에서 자신의 길을 발견했다.[25] 그리고 양화의 박진함이 통치에 일조할 수 있다고 믿

22.　원제는 柳源吉 編, 『高橋由一履歴』이며, 이후 미술사가 아오키 시게루가 다카하시의 자료를 정리하면서 일본 근대미술사의 다른 사료와 함께 간략한 해제와 주석을 달아 柳源吉 編,「高橋由一履歴」, 青木茂 編, 『日本近代思想大系 17 美術』, 岩波書店, 1989, 169~190쪽으로 복간했다. 인용 구문은 柳源吉 編,「高橋由一履歴」, 171쪽.

23.　柳源吉 編,「高橋由一履歴」, 173쪽.

24.　柳源吉 編,「高橋由一履歴」, 173쪽.

사진 국가

으며 1865년 개성소에 「양화국적언(洋画局的言)」이라는 짧지만 강렬한 내용의 벽문을 붙였다. 스스로 자국 양화의 발전에 헌신하겠노라 선언하는 「적언」의 첫 문장은 의미심장하게도 '사진'으로 시작한다. "서양 각국의 화법(画法)은 본래 사진을 중시하느니(泰西諸州ノ画法ハ元来写真ヲ貴べリ)."[26] 여기서 '사진'은 포토그래피의 번역어가 아니라 대상의 진정을 전달하는 회화의 박진한 모사를 뜻한다.

　　　다카하시에게 '사진'은 대상의 진(真)에 한없이 다가가는 회화 정신이이자, 구미 회화의 가장 뚜렷한 특징이었다. 물론 개성소 관료였던 그가 '사진'이 포토그래피의 번역어로 통용되고 있음을 알지 못했을 리 없다. 더욱이 그가 벽문을 붙인 해는 시마 가코쿠가 개성소 건물과 도쿠가와 당주의 기념사진을 촬영한 해였다. 이러한 사진 실험을 직접 목격했을 화학국의 다카하시가 양화의 핵심을 '사진'이라 표명했던 것이다. 그렇다면 그는 '사진'의 유용성을 어디서 찾았으며, 다카하시에게 모사해야 할 '진(真)'은 무엇이었을까? 벽문은 그림의 기능을 다음과 같이 설명한다.

　　　눈앞의 삼라만상은 모두가 조물주가 만들어낸 것으로, 화가는 그 모습을 그림으로 모사하여 붓끝으로 작은 세상을 만든다. 따라서 문자와 그림의 용도는 비슷하다고 생각하지만, 문자는 대상을 기술

<hr>

25.　무가 출신 화가의 엄격함과 금욕적 면모는 다카하시의 유화 작품뿐만 아니라 '나선전화각'이라는 회화 전시장의 구상에서도 나타난다. 이에 대해서는 기타자와 노리아키, 『일본 근대미술사 노트: 일본 박람회·박물관 역사 속 근대미술사론』, 34~53쪽 참조.

26.　화학국 벽에 「左ノ一章」라고 붙인 다카하시의 벽문은 현재 도쿄예술대학교가 소장 중인 『다카하시 유이치 유화사료(高橋由一油画史料)』에 「양화국적언」이라는 제목으로 수록되어 있다. 柳源吉 編, 「高橋由一履歴」 171~172쪽에 재수록. 인용 구문은 171쪽.

1장 '작지 않은 기술'

할 뿐 상태를 세세하게 그려내는 것은 그림이 아니면 어렵다. 서양의 서책이 도화를 써서 설명하고 알려주는 것도 이 때문이다. 즉 [서양은] 그림이 문자보다 우월하다고 이해해왔다. … 서양 각국 정부는 화학관(画学館)을[27] 만들어 그림을 보여주었으니, 이는 실로 치술에 일조하는 일이었다.[28]

다카하시는 구미의 초상화와 풍속화, 전쟁기록화를 예로 들며 "치술에 일조하는" 회화의 기능을 설명했다. 그에게 그림은 단지 "완롱(玩弄)의 대상"이 아니었다. '사진(박진한 모사)'의 화법으로 그려진 그림은 대상에 충실한 시각 정보를 생산하고 시대를 기록한다. 그래서 시대를 바로잡고 이끌어나가는 역할을 할 수 있다. 구미 국가들은 그림의 사회적 기능을 일찍이 간파해 그림으로 진보와 개혁을 이끌었다. 다카하시는 동아시아의 화법과 구미의 화법을 다음과 같이 비교하며 적언을 이어간다.

일본과 중국의 화법은 필의(筆意)로 시작해 물의(物意)에서 끝을 맺지만, 서양의 화법은 물의로 시작해 필의에서 끝을 맺는다. … 필의는 윤곽선을 그릴 때 나타나지만, 물의는 농담의 차이로서 표현되며 이는 곧 양화의 기교(奇巧)를 뜻한다[29]

필의가 붓의 속성과 운필을 통해 작가의 뜻을 나타내는 개념이라면, 물의는 모사하는 대상에 대한 객관적 이해를 뜻

27. 여기서 화학관은 회화를 소장하고 있는 28. 柳源吉 編,「高橋由一履歴」, 171~172쪽.
미술관과 회화를 가르치는 미술학교를 뜻한다. 29. 柳源吉 編,「高橋由一履歴」, 172쪽.

사진 국가

한다. 다카하시는 필선을 강조하는 동양의 회화와 달리, 양화가 음영과 원근을 통해 물의를 표현한다고 생각했다. 그리고 '사진'은 바로 그 물의를 탁월하게 구현해내는 회화적 개념이자 형식이었다.

이와 같은 '사진' 개념은 1799년에 난학자 시바 고칸(司馬江漢)이 쓴 화론인 『서양화담(西洋画談)』에서도 찾아볼 수 있다. 18~19세기 난학의 계보에서 '사진'은 특정한 회화의 재현 방식을 논하는 언어로 통용되었다. 고칸 또한 구미 회화의 우월성을 논하기 위해 '사진'을 채택했다. 그의 글은 다음과 같이 시작한다. "서양 각국의 화법은 사진과 같으며, 그 방법이 동양화 화법과는 서로 다르다."[30] 다카하시와 마찬가지로 고칸도 '사진'을 구미 회화의 특징을 일컫는 용어로 사용했다. 고칸에게 구미의 회화는 "조화의 의"를 추구하는 그림이며, 그 특징은 "음영, 요철, 원근, 심천(深浅)을 만들어 대상의 진정(真情)을 모사하는 것"이다.[31] 여기서 "조화의 의"란 천지자연의 이치를 뜻하기도 하지만, 대상의 진리를 이해하는 작가의 주관과 대상의 충실한 모사가 균형을 이루는 상태를 뜻한다. 그렇다면 '진정'은 무엇인가? 고칸은 다음과 같이 설명한다.

늘 말해왔던 것처럼, 사진이 아닌 그림은 훌륭하다고 말할 수 없으며, 또한 그것을 회화라고도 여길 수 없다. 사진이라는 것은 산수, 화조, 우양(牛羊), 목석, 곤충 등을 그릴 때, 볼 때마다 마치 그림 속의 대상들이 마치 살아있는 것처럼 생기가 넘쳐, 모든 것이 약동하는 것처럼 보이게 하는 것. 이는 서양

30. 司馬江漢,「西洋画談」, 沼田次郎 編,『日本思想大系 64 洋学 上』, 岩波書店, 1976, 491쪽.

31. 司馬江漢,「西洋画談」, 491쪽.

1장 '작지 않은 기술'

풍의 그림이 아니라면 불가능한 일이다. 고로 사진
을 하는 사람이 일본과 중국의 그림을 보면 정말로
아이가 장난 친 것처럼 여길 수밖에 없다. 그림이
아니라고 생각하는 것이 당연하다.[32]

즉 고칸에게 '사진'은 대상의 외형 묘사에 그치지 않고, 이를
통해 대상을 마치 살아있는 것처럼 보여주는 방법, 비가시
적이지만 감지할 수 있는 대상의 생기를 포착하는 방안이었
다. 이야말로 사물의 "진정을 모사하는 것"에 해당했다. 고칸
도 다카하시도 진정(생기, 기운, 진리)에 육박해 들어가 이
를 눈앞에 살려내는 재현의 형식으로 '사진'을 파악했다. 따
라서 이들의 사유는 기운생동 같은 동아시아의 전통적인 화
론을 완전히 벗어나지는 않았다. 다만 난학자로서 고칸은
문인화의 지나친 관념성이 '유희'에 가깝기에 사물의 "진정
을 찍는 일"을 소홀히 하는 측면이 있다고 지적했다. 이를 극
복하는 차원에서 그는 구미의 음영법이나 투시도법을 받아
들였고, 형식을 설명하는 틀로 '사진'을 제안할 수 있었다.
　　그러나 19세기 말 구미의 회화, 특히 유화를 실견
하고 캔버스에 유채 물감으로 테크닉을 직접 연마해볼 수
있었던 다카하시는 '사진'의 우월성을 자신의 회화 작품으
로 구현할 수 있었다. 또한 고칸과는 달리 다카하시의 시대
에는 카메라가 열도에 유입되어 초상 사진관이 생겨났으며,
정부는 사진술 활용에 박차를 가하던 중이었다. 따라서 다
카하시의 '사진'은 포토그래피와 복잡한 관계를 맺고 있거
나, 포토그래피에서 분리되어야 할 개념이었다. 후술하겠지

32.　司馬江漢,「西洋画談」, 493쪽.

사진 국가

만 그가 1872년의 유물 조사에서 서로 구분해 사용한 '사진'과 '진사'는 포토그래피의 번역어 사진과 박진한 사진의 개념 분화를 알리는 신호였다.

그럼에도 포토그래피를 뜻하는 사진과 박진한 사진, 다시 말해 사진과 양화는 상호결속의 장을 구축하며 전환기의 시각문화를 횡단했다. 사진은 양화의 참조물이 되고, 양화는 사진의 참조물이 되었다. 1880년대까지도 많은 양화가들이 사진을 보고 유화를 그렸다. 다카하시 자신 또한 사진을 보고 유화를 그렸던 대표적인 작가였다. 양화 1세대 작가이자 교토에서 활동했던 아사이 주(浅井忠)는 1889년에 「사진의 위치(写真の位置)」라는 강연을 진행하면서 좋은 회화의 구성과 작화를 위해선 사진을 통한 학습이 필요하다고 제안했다.[33]

유화와 사진을 동시에 업으로 삼는 사람들도 있었다. 앞서 언급했던 시마 가코쿠가 대표적인 예일 것이다. 요코하마에 사진관을 열어 후학을 양성했던 시모오카 렌조(下岡蓮杖) 또한 에도 시대의 어용화사 가노파(狩野派)의[34] 마지막 세대에 속하는 화가였다. 그는 화업에서 사진업으로 전환하여 이름을 알렸지만, 사진관을 운영할 때조차도 타이완 침공의 장면을 리얼하게 묘사한 파노라마화를 그릴 정도

33.「사진의 위치(写真の位置)」원문은『写真新報』3호, 4호, 7호(1889.4.~7.)에 거쳐 총 3회 연재되었고 전문은 青木茂 編,『日本近代思想大系 17 美術』, 253~264쪽에 재수록되었다. 아사이 주는 이 글에서 풍경 사진의 예를 통해 수평선의 위치를 포함하여 보기 좋은 화면 구도를 설명한다. 궁극적으로 이 글은 사진가보다는 화가를 위해 쓰였으며, 양화가가 사진을 통해 구도를 학습한다면 좋은 풍경화를 그릴

수 있다는 주장을 담고 있다. 강연의 제목에서 '위치'란 '구도'나 '구도를 잡는 법'을 뜻한다.
34. 가노파는 15세기부터 19세기까지 막부와 지방 권력을 위해 일했던 어용화사 집단이자 일본 회화사 최대의 화파(画派)이다. 가노파는 엄격한 수련과 교육을 통해 전문 관료 화가를 양성했고, 쇼군과 다이묘가 거주하는 성의 장병화(障屛画)와 초상화 등을 제작했다.

로 두 매체 모두 능숙하게 다룬 이였다.[35]

시모오카의 제자이자 1870년대 메이지 정부에 고용되어 유물 사진을 촬영한 요코야마 마쓰사부로는 사진업보다 화업으로 커리어를 먼저 시작한 인물이다. 그는 러시아 출신 화가 레만(Lehman)과 만나 1861년경부터 하코다테 주변을 스케치하는 업무를 수행했다.[36] 레만의 조수로 고용되어 유화를 배우기 시작한 요코야마는 숙련된 화가로 거듭나기 위해 사진술의 습득이 필수라고 생각했다. 그의 이력에는 "듣자하니 [구미의] 촬영법이라는 것은 먼저 실경을 속사(速写)하고 세부의 디테일은 이후에 정사(正写)로 더해지는 것이라고 한다"라는 구절이 있다.[37] 여기서 '촬영'은 양화의 박진성을 뜻하는 '사진'과는 달리 포토그래피 사진의 번역어로 채택되었다. 그는 사물을 정확히 그리기 위해서는 먼저 사진을 찍을 줄 알아야 하며, 자신이 찍은 사진을 보고 그림을 그린다면 제작의 완성도를 높일 수 있다고 여겨 카메라를 구입했다.

19세기 후반, 공무를 위해 회화와 사진을 구사했

35. 시모오카 렌조는 마쓰자키 신지가 1874년 타이완 침공 시 석문(石門)의 전투를 촬영한 사진을 본으로 삼아 유화로 재구성하여 1876년에 전쟁 파노라마를 완성했다. 이는 세로 2m, 가로 5m 70cm 정도의 대화면 파노라마로, 당시 미세모노(見せ物)로 흥행을 끌 만큼 화제가 되었다. 원제는 〈타이완정벌도(台湾征討図)〉이며 보신(戊辰) 전쟁 당시 하코다테 총공격을 그린 하코다테 파노라마와 함께 야스쿠니 신사 유슈칸(遊就館)에 소장되어 있다. 시모오카의 파노라마와 미세모노에 대해서는 木下直之,『写真画論 - 写真と絵画の結婚』, 岩波書店, 1996, 26~31쪽. 미세모노에 대한 간략한 설명은 책의 2장 각주 19번 참조.

36. 러시아 영사관의 부속 시설이었던 그리스 정교회의 목사 니콜라이가 도시 주변의 정황을 파악하기 위해 레만에게 스케치를 부탁했던 것으로 알려져 있다. 요코야마 마쓰사부로의 행적에 대해서는 1887년 양화가이자 석판화가 가메이 시이치(亀井至一)가『横山松三郎履歴』라는 제목으로 기록해두었다. 전문은 青木茂 編,『日本近代思想大系 17 美術』, 284~290쪽에 재수록되었고, 필자는 이를 참조했다.

37. 亀井至一,『横山松三郎履歴』, 青木茂 編, 『日本近代思想大系 17 美術』, 286쪽.

사진 국가

던 이들에게 박진한 모사의 사진과 포토그래피 사진의 경계
는 실로 모호했다. 시모오카 렌조, 요코야마 마쓰사부로, 시
마 가코쿠는 1870년대까지도 회화와 사진의 중간 지대에서
각자의 커리어를 쌓아갔던 인물이다. 이들은 양쪽의 경계를
자유롭게 넘나들면서, '화가' 혹은 '사진가' 어느 한쪽으로 단
정 지을 수 없는 풍성하고 생산적인 실험을 이어갔다. 오히
려 이들의 활동은 메이지 초기의 '사진'을 단일한 개념과 기
술로 상정하는 일이 얼마나 무모한지 반문하게 한다.[38]

3. 인조물로서의 사진,
인조물을 찍는 사진

개성소에서 사진에 대한 이론과 실천이 통합되고 매체에 대
한 이해가 성숙해갈 때, 막부의 파리 만국박람회(1867) 참여
가 결정되었다. 개성소 원로 교수였던 본초학자 다나카 요
시오(田中芳男)가 박람회를 총괄 준비했다. 그가 작성한 출
품 목록을 살펴보면, 화학국(画学局)에서 제작한 사진과 유
화를 포함하고 있음을 알 수 있다.[39] 만국박람회라는 공적
이벤트는 개성소가 행한 사진 연구의 성과를 대외적으로 입

38. 이는 각주 35번에서 언급한 기노시타
의 저서인 『写真画論―写真と絵画の結婚』의 주
제이기도 하다. 그는 19세기 말 회화와 사진,
화가와 사진가 사이의 왕래와 연합을 보여주
는 다양한 사례를 상세히 설명한다. 이러한 예
들을 통해 그는 당시의 풍성했던 시각 실험과
복잡한 역사적 정황을 구미의 미술 도입 이후
에 정착된 '회화'나 '사진' 개념, 현재 우리가 흔
히 사용하는 미술사의 용어들로 쉽게 단정할
수 없다고 주장한다.

39. 시마 가코쿠가 유화〈장미를 든 여인〉,
〈정원에 서 있는 여인〉을, 다카하시 유이치가

〈나폴레옹 초상을 보는 두 명의 일본 어린이〉
의 출품을 준비했다고 알려져 있다. 출품된 사
진과 유화에 대해서는 木下直之,「大学南校物
産会について」,『学問のアルケオロジー: 学問の
過去・現在・未来』, 東京大学出版会, 1997, 92~93
쪽. 한편 『다카하시 유이치 이력』에 "1867년 파
리 만국박람회의 출품의 명을 받고 프랑스에
유화를 보내기 위해 준비하던 때에 유이치는
일본국 동자 두 명이 나폴레옹 1세의 초상화를
보고 감동하는 그림을 제출한다"라고 기재되
어 있지만, 실제로 이 작품은 출품되지 못했다.
柳源吉 編,「高橋由一履歴」, 1989, 172쪽 참조.

증할 수 있는 더없이 좋은 기회였다. 불과 6년 뒤인 1873년, 메이지 정부는 빈 박람회에서 경색이 빼어난 장소, 오래된 유적지를 촬영한 명소구적(名所旧跡) 사진, 유물 및 고건축 사진, 홋카이도 식민지 개척 사진을 전시할 정도로 다양한 차원의 국가 표상을 제작, 관리할 수 있었다.[40]

 선행 연구가 지적하듯, 1873년의 빈 박람회는 첫째, 메이지기 최초의 국가관 전시를 기획하고, 둘째, '미술'이라는 범주를 채택하여 사물을 분류했다는 점에서 미술사적 의의가 있다.[41] 동시에 빈 박람회는 사진사의 중요한 분기점을 만들기도 했다. 출품을 준비했던 문부성 관료들은 해외 관객에게 보여줄 사진을 선별하고, 전시품을 기록하기 위해 사진술을 동원했다. 따라서 다음과 같이 바꿔 말할 수 있다. 신생 정부는 해외 박람회를 앞두고 자국의 이미지가 필요했고, 박람회 전시품을 시각 자료로 남겨야 했다. 이때 사진을 홍보와 기록 수단으로 채택해 다루어봄으로써 매체의 쓰임

40.　빈 만국박람회는 1873년 5월 1일부터 10월 31일까지 오스트리아 수도 빈의 프라터 공원에서 개최되었다. 구미와의 불평등 조약을 개정하고 문화와 교육, 기술을 탐방하고자 일본 정부가 파견한 이와쿠라 사절단은 빈을 방문하여 1873년 6월 박람회를 견학했다. 사절단의 일원이었던 구메 구니타케(久米邦武)가 『미구회람실기(米欧回覧実記)』(1878)를 편찬하여 빈 만국박람회에 대한 인상과 도판을 남긴 바 있다.

41.　1867년 막부가 준비하여 참가한 파리 만국박람회에서 최초의 일본관 전시가 개최되었다. 그러나 이때는 사쓰마번(薩摩藩)과 사가번(佐賀藩)이 독자적으로 출품했기에 대표성을 둘러싸고 막부와 번 간의 갈등이 생겼다. 그런 의미에서 빈 만국박람회는

중앙 정부가 국가의 대표권을 획득하여 일본관을 선보인 최초의 사례라고 볼 수 있다. 빈 만국박람회와 번역어 '미술'의 기원에 대해서는 기타자와 노리아키, 최석영 옮김, 『일본 근대미술사 노트: 일본 박람회·박물관 역사 속 근대미술사론』, 153~176쪽 참조. 빈 만국박람회를 통해 메이지 초기의 관료들이 시선의 근대적 재편과 사물의 배치를 습득할 수 있었다는 논의는 요시미 슌야, 『박람회: 근대의 시선』, 이대문 옮김, 소명출판, 2004, 133~140쪽 참조. 일본 사절단이 경험한 빈 만국박람회와 자포니즘에 대해서는 하가 도루, 「이와쿠라 사절단이 본 빈과 빈 만국박람회」, 사노 마유코 외 편, 『만국박람회와 인간의 역사』, 박기태 외 옮김, 소명출판, 2020, 82~109쪽 참조.

사진 국가

새를 보다 정확히 이해할 수 있었다. 그중 문부성 박물국은 지식 생산과 기록의 수단으로 사진술의 효용을 가장 먼저 인지한 기관이다.[42]

그런데 사진을 공무에 투입시키기 이전에 그것을 어떠한 속성의 사물로 정의할 것인지가 선결되어야 했다. 또한 사진의 공적 효용성을 누가 어디서 어떤 방식으로 인증할 것인지의 문제도 남아있었다. 이때 개성소-대학남교 지식인들은 '인조물(人造物)'이라는 범주 아래 '문명개화'의 사물을 전시해서 새로운 기술과 매체의 공적 의미를 확보하려 했다.

'인조물'은 가이초(開帳)[43] 등의 에도 시대 전시 문화에서는 없던 개념으로, 1871년 대학남교의 물산회(物産会)에서 전시품을 분류, 정의하는 기준으로 처음 등장했다. 전시 주최인 대학남교는 개성소를 모태로 하며, 대학동교와 함께 1869년에 개설되어 현재의 도쿄대학 전신으로 자리 잡았다. 대학남교의 연구를 이끌었던 이는 파리 만국박람회를 준비했던 본초학자 다나카 요시오였다. 따라서 대학남교의 첫 전시인 1871년의 물산회 또한 본초학의 연구 성과를 대중에게 공개하는 성격을 띠고 있었다. 출품물의 대다수는 '천조물(天造物)'이며 본초학자들이 연구하던 동식물 및 광

42. 메이지 초기에 사진을 행정의 일부로 채택하여 시각 정보를 생산, 분류, 축적했던 정부 부처는 홋카이도 개척사, 육군성, 해군성 그리고 문부성을 들 수 있다. 이 장에서는 문부성에 중점을 두고 논점을 전개하지만, 책의 후반부에서는 타 기관이 사진술을 이해, 활용하는 방식을 자세히 설명할 예정이다.

43 가이초는 원래 불교 사찰에서 보관하고 있던 귀중한 보물이나 신상을 특정한 일시에 개봉해 관객에게 공개하는 종교 행사이다. 에도 후기에는 종교적인 성격을 떠나 그림, 서화, 세공, 공예품 등 다양한 볼거리를 전시했던 대중문화의 일환으로 자리 잡았다. Peter Kornichi, "Public Display and Changing Values: Early Meiji Exhibitions and Their Precursors," *Monumenta Nipponica* 499 (2) (Summer 1994), pp.167-196 참조.

물 표본 2,000여 점이 전시되었다.[44]

　　물산회에는 천조물과 정반대 개념인 '인조물'도 330점 출품되었다. 천조물에 비해 수가 적지만, 인조물이라는 독립적인 범주가 생겨나 연구 대상이 되었다는 점이 중요하다. 인조물은 크게 구미에서 유입된 기계류(기계지부)와 구미 시각문화 및 물질문화의 품목(잡지부), 그리고 열도와 동아시아의 오래된 사물(고물지부)로 구성되었다. 기계지부(器械之部)는 일반 기계류와 의학 도구로 나뉘고,[45] 잡지부(雜之部)는 사진이나 유화, 액자, 볼펜, 단추, 도미노와 같은 일상의 사물까지 포괄했다.[46] 이러한 분류법은 구미의 만국박람회에서 습득한 것이지만, 전시를 기획했던 대학남교 관료들은 직접 동서고금의 사물을 분류하여 기능과 연혁을 비교, 분석할 수 있었다. 그 과정에서 처음으로 박물관을 구상하고, 고물(古物)의 시각화 방안을 떠올린 것도 우연의 일치는 아니었다. 사진은 박물관 구상과 고물의 시각화에 동시 개입하며 막말·메이지의 지식 공간을 횡단했다.

　　사진은 구미 시각문화를 대표하는 사물로 분류되어 인조물의 잡지부에 속했다. 동시에 사진은 전시품과 전시장을 기록하는 일에도 복무했다. 안타깝게도 물산회 사진

44.　기노시타 나오유키는 물산회의 천조물이 에도 시대 본초학 연구의 전시나 관심사를 반영하면서도, 식산흥업 시대에 실물경제의 근간이 되는 사물을 보여주는 전환적 기획이었다고 지적한다. 木下直之, 「大学南校物産会について」, 88~89쪽.

45.　당시의 용어로 각각 '측량궁리기계지부(測量究理器械之部)'와 '내외의과기계지부(内外医科器械之部)'이다.

46.　에도 시대 본초학자의 전시인 '약품회'에서도 '잡지부'와 유사한 '잡품'이라는 분류가 있었다. 그러나 '잡품'으로 전시되는 물건은 목상인골(木像人骨)이나 동상인골(銅像人骨), 세공품, 오래된 서책, 인삼 등이다. 이는 물산회의 '잡지부' 출품품과 큰 차이가 있다. 에도 시대 약품회의 전시물에 대해서는 金山喜昭, 「物産会から博覧会へ―博物館前史と黎明期を辿る」, 『Museum Study: Bulletin of the Course for Prospective Museum Workers』, Meiji University, 2018, 3~6쪽 참조

사진 국가

의 다수가 유실되었지만, 현존하는 사진을 통해 대학남교의 전시가 관객이 줄을 설 만큼 화제가 되었다는 사실을 알 수 있다. 내부로 입장하지 못한 관객들을 위해 야외에도 전시장을 마련했다는 점 역시 추측할 수 있다(도 1.6).

　　한편 대학남교 관료들은 인조물의 고물지부에 도기지부(陶器之部) 따로 두고, 중국제 청동기, 돌살촉, 거울 등의 고고학 자료와 자신의 도자기 컬렉션을 연대순으로 진열했다.[47] 전시 주체는 니나가와 노리타네를 비롯한 막말·메이지의 호고가(好古家) 그룹이었다. 이들은 열도의 고물이 무방비 상태로 해외에 유출되는 상황을 타개하고자 박물관 건설을 추진했다. 물산회에서 역사의 축을 따라 재배열된 고물은 이와 같은 호고가의 위기의식과 박물관 구축을 위한 제도 개편의 의지를 반영하고 있었다.[48]

　　인조물의 전시를 박물관 구상과 연계해 추진한 인물은 마치다 히사나리였다.[49] 1871년, 물산회를 준비하던 마치다는 영국의 대영박물관과 사우스켄싱턴 박물관을 모델로 하는 집고관(集古館) 건설을 위한 청원을 대학의 이름으로 태정관에 제출했다. 그는 구미의 박물관이 오래된 문서와 사물을 체계적으로 수집, 전시, 연구하고 있음을 근거로 들며, 집고관을 일본에도 건설하여 "고금시세의 연혁은

47.　도기지부의 목록과 전시 형태에 대해서는 東京国立博物館 編, 「明治辛未物産会目録」, 『東京国立博物館百年史 資料編』, 1973, 574~604쪽.

48.　막말·메이지 호고가의 역사의식과 수집 활동 및 고물의 시각화 전략에 대해서는 鈴木廣之, 『好古家たちの19世紀: 幕末明治における"物"のアルケオロジー』, 吉川弘文館, 2003, 118~219쪽 참조.

49.　사쓰마번 출신인 마치다는 1865년 런던으로 유학을 떠나 유럽의 박물관을 방문하고 일본 국내에도 박물관이 반드시 필요하다는 점을 실감했던 인물이다. 그는 1870년 9월 외무 대신에서 대학 대신으로 이직하여 물산국 개설을 추진했다. 이에 대해서는 野呂田淳一, 『幕末·明治の美意識と美術政策』, 宮帯出版社, 2015, 142~145쪽.

1장 '작지 않은 기술'

물론 과거의 제도 문물을 고증하는 것"이 급선무라 주장했다.[50] 청원서 제출부터 약 한 달이 지난 1871년 5월, 물산회의 '인조물' 섹션에서 고물들이 전시될 때 태정관은 고기구물(古器旧物) 보존을 위한 법적 규제를 공포했다.[51] 7월에는 태정관 산하에 문부성을 설치하고 고기구물과 신문물의 조사 및 전시를 담당할 주체를 지정했으며, 9월에는 문부성 산하에 박물국을 개설하는 등 박물관을 향한 제도적 장치를 정비해나갔다. 또한 문부성은 도쿄의 유시마 성당(湯島聖堂)에서 1872년 3월 10일에서 4월 30일까지 박람회를 대대적으로 개최했다. 총 15만 명의 관객이 들어 유례없는 대흥행을 기록했던 전시였다(도 1.7a, 1.7b).

문부성 박람회의 주최자들은 신구고금의 사물을 전시하여 대중 교화의 수단으로 삼고자 했다. 따라서 이들이 유시마 성당의 중정에서 카메라를 마주하고 기념사진을 찍었다는 사실은 실로 의미심장하다(도 1.8). 문부성은 앞에서 언급한 사진가 요코야마 마쓰사부로를 고용해 박람회 현장과 출품물, 그리고 이듬해에 열릴 빈 만국박람회를 위한 전시품의 기록을 남기도록 지시했다. 카메라 앞에서 인물들은 조금씩 다른 포즈와 표정을 취하고 있는데, 요코야마가 여러 번의 촬영을 계획한 것으로 보인다. 나고야성의 샤치호코(鯱, 거대한 물고기 모양의 금동 주물)를 배경으로 기념촬영을 했다는 점도 시사적이다. 막부의 상징이자 지방 권력의 거점을 수호하는 신령인 샤치호코는 상징적 의미가 멀리서도 보일 수 있도록 성의 가장 높은 위치인 천수각에 달

50. 원문은 "古今時勢ノ沿革ハ勿論 往昔ノ 制度文物考証仕候"이다. 東京国立博物館 編, 「太政官宛大学献言(1871.4.25.)」, 『東京国立博 物館百年史 資料編』, 1973, 605~606쪽.

51. 東京国立博物館 編, 「太政官布告(1871. 5.23.)」, 606쪽.

사진 국가

1장 '작지 않은 기술'

〈도 1.7a〉 쇼사이 잇케이(昇斎一景), 〈유시마 성당 박람회에 몰려든 인파
(博覧會諸人群集之図: 元昌平坂ニ於テ)〉, 1872, 다색 목판화
(출처: 国立国会図書館デジタルコレクション)

〈도 1.7b〉 쇼사이 잇케이(昇斎一景), 〈유시마 성당에서의 박람회
(元昌平坂聖堂ニ於テ博覧会図)〉, 1872, 다색 목판화. 화면 속 소실점에 유시마
성당의 대성전과 샤치호코가 일렬로 놓여있다(출처: 노무라
박람회 자료 컬렉션 검색 사이트: https://www.nomurakougei.co.jp/expo/)

사진 국가

〈도 1.8〉 요코야마 마쓰사부로, 문부성 박람회 기록 사진, 1872
(출처: 도쿄국립박물관 홈페이지)

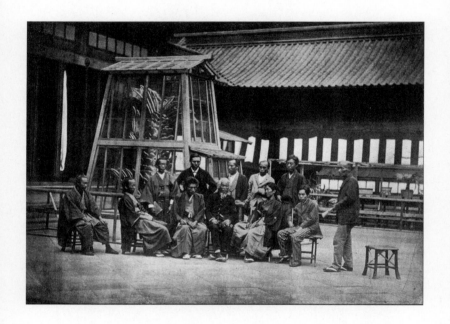

1장 '작지 않은 기술'

〈도 1.9〉 쇼사이 잇케이(昇斎一景), 〈도쿄명소36희선(東京名所三十六戱撰)〉,
1872, 다색 목판화. 박람회장에 놓인 샤치호코를 보고 놀라는
관객의 모습을 생생하게 전달하고 있다(출처: 노무라 박람회 자료 컬렉션 검색
사이트: https://www.nomurakougei.co.jp/expo/)

사진 국가

려있었다. 막부의 시대가 저물고 천황제가 시작되자 샤치호코는 돌연 무용지물[無用の長物]이 되고 말았다.[52] 그러나 성물(聖物)이 아닌 인조물로 용도 변경될 때, 거대한 금동 물고기는 박람회에서 관객의 이목을 끄는 최고의 구경거리로 거듭났다(도 1.9). 이처럼 문부성 관리들은 전시라는 공적 이벤트를 통해 새로운 사물의 질서를 모색하고 구시대의 사물을 재배열했다. 그리고 자신의 기획을 기념해줄 또 다른 이벤트인 사진을 위해 샤치호코와 카메라 사이에 섰다.

4. 유물과 풍속의 기록

마치다의 박물관 구상은 물산회와 국내외 박람회를 거쳐 단계적으로 실현되었다. 사진은 박람회의 전시품이자 박물관 소장품의 연혁을 기록, 조사하는 도구로서 그 역할을 수행하기 시작했다.[53] 특히 유물 조사 및 기록은 정부의 사진술 활용에 획기적인 계기를 마련했다. 유시마 성당에서 박람회가 열린 직후, 문부성은 교토, 나라 지역의 오래된 사찰과 신사를 중심으로 고대의 유물 조사를 시작했다. 근대 일본 최초의 문화재 조사로 알려진 이 조사는 1872년의 간지인 '임신(壬申)'에서 이름을 가져와 '임신검사(壬申檢査)'라고 불려진다.[54]

임신검사는 1872년 5월부터 10월까지 진행되었으

52. '무용지물[無用の長物]'은 나고야성의 샤치호코뿐 아니라 메이지 초기 성의 위상을 설명하는 용어였다. 이에 대해서는 木下直之, 『わたしの城下町: 天守閣からみえる戦後の日本』, 筑摩書房, 2007, 181~198쪽 참조.

53. 물산회와 문부성 박람회, 빈 박람회 출품물 사진과 일본관 현지 사진, 그리고 야마시타 박물관 사진은 최근의 전시 《ウィー

ン万国博覧会―産業の世紀の幕開け》(たばこと塩の博物館, 2018)에서 다수 공개되었다. 전시 도록은 출품물과 요코야마의 사진을 나란히 병치하고 있어서 실물과 사진을 비교할 수 있다.

54. 한국에서 출간된 미술사 문헌에서는 '임신(壬申)'의 일본어 음운을 따서 '진신검사'로 번역되기도 했다.

며, 고대부터 천황가의 보물을 관리해온 나라현 도다이지(東大寺)의 쇼소인(正倉院) 유물을 개봉(開封)하고 실견 조사, 사진 기록, 목록 작성을 목적으로 삼았다. 문부성은 쇼소인 유물 개봉이 "고기구물을 검증해 박람회의 고증을 위한 준비"이며,[55] 임신검사의 의도가 "근래에 특히 동요가 많은 고기구물이 흩어지지 않도록 목록을 조사"[56]하는 것임을 밝혔다. 여기서 동요가 많다는 것은 메이지 유신 직후의 폐불훼석(廃仏毀釈)과[57] 유물이 무분별하게 서구로 유출되고 있는 상황을 뜻한다. 따라서 유물 조사는 해외 박람회를 준비하기 위해, 그리고 안정적인 고기구물의 정비와 보존을 위해 신생 정부가 수행해야 할 가장 시급한 과제였다.

임신검사의 책임자는 마치다, 니나가와, 우치다 등 대학남교 물산회를 이끌고 문부성 박물국에 소속된 관료들이었다. 여기에 요코야마 마쓰사부로가 동행하여 고물과 고건축을 촬영했다. 문부성은 사진가를 대동하는 이유를 다음과 같이 설명한다. "고기물과 고건축의 사진을 남겨 박물관의 연혁을 준비하기 위함이니. 하여 마치다와 니나가와가 사비를 들이기로 결정하였다. 사진들은 오국(澳国, 오스트리아)에 보낼 것이니 오국 박람회 사무국에서 이하의 사

55.　蜷川式胤, 『奈良の筋道』, 中央公論美術出版, 2005, 5쪽. 니나가와가 임신검사 당시에 남긴 기록과 개인 일기는 1872년에 『나라노스지미치(奈良の筋道)』라는 제목의 서책으로 묶여 있다가 이후 역사학자 요네자키 기요미(米崎清実)의 해제문과 함께 蜷川式胤, 『奈良の筋道』, 中央公論美術出版, 2005으로 출판되었다. 2005년에 출판된 『나라노스지미치』는 태정관에 제출한 각서 및 복제(服制) 개편을 위한 청원문을 비롯하여 메이지 유신 직후 신정부의 제도 개편

56.　蜷川式胤, 『奈良の筋道』, 7쪽.

57.　폐불훼석은 메이지 초기 신도와 불교의 분리 정책이 시행되자, 그 여파로 민중이 불상과 불구를 훼손하고 사찰을 공격하던 사건을 뜻한다. 사태가 심각해지자 정부는 신불분리가 불교에 대한 탄압이 아님을 강조하며 고기구물 포고령을 선포해 고사찰과 불교 관련 유물을 관리하기 시작했다.

58.　蜷川式胤, 『奈良の筋道』, 9쪽.

상황을 보여주는 중요한 사료적 가치가 있다.

진 비용을 지원하도록 요청한다."[58] 이어 문부성은 "유회사(油絵師) 다카하시 유이치가 오국 박람회에 유화를 출품하기 위해, 조사 도중 밑그림[下図]을 그릴 것이니 오국 박람회 사무국에서 경비를 지원받도록 요청한다"라고 밝힌다. 즉 요코야마의 사진과는 별도로, 유물의 사생과 빈 박람회에 출품한 유화 제작을 위해 다카하시가 조사에 동행했던 것이다. 다카하시는 빈 박람회에 유물과 관계없는 후지산을 그린 풍경화 〈부악도(富嶽図)〉를 출품했지만, 임신검사에 동행해 다량의 유물 스케치를 남겼고, 이후 갑골 등의 고기물을 주제로 유화를 제작했다. 요코야마는 임신검사 직후 문부성에 사진을 제출했고, 이는 빈 박람회 출품 기념사진첩으로 출간되어 현존하는 최초의 문화재 사진첩으로 알려져 있다(도 1.10).[59]

요코야마의 유품에서는, 문부성 제출 사진첩과는 별도로, 임신검사에서 촬영한 스테레오타입 원판과 사진 인화가 발견되어 현재 도쿄국립박물관이 소장 중이다. 그가 임신검사 이후 스테레오스코프 사진 320매, 4절 크기의 인화지 90매를 포함한 총 440여 매에 이르는 사진을 따로 선별해 정부에 제출한 사실이 요코야마의 유품을 통해 확인되

59. 요코야마가 제출한 사진은 문부성 박물국과 내무성 등 복수의 부처에서 활용되었다. 현존하는 사진첩의 제목은 조금씩 다르지만 14×20cm의 동일한 사이즈에 66점의 알부민 프린트(Albumin Print)로 내용상 동일한 사진을 부착하고 있어 복수의 사진첩이 동시에 제작되었다고 추정된다. 그중 필자는 도쿄국립박물관 소장의 『오국유부박람회출품촬영(澳国維府博覧会出品撮影)』(출판사 불명, 1872~1873)을 참조했다. https://webarchives.tnm.jp/imgsearch/show/E0068184 (최종 접

속일: 2023.1.1.). 알부민 프린트는 19세기 중후반의 대표적인 인화법으로 달걀의 흰자로 감광액을 만들어 종이에 도포하여 노광을 주는 방식인데, 계조가 풍부한 세피아 톤의 사진을 얻을 수 있다. 사진첩에는 출품물뿐 아니라 에도성의 성곽, 신축된 도쿄역 주변 사진 등 도심과 건축, 풍경 사진도 포함되어 있다. 또한 앨범 뒤쪽에는 만국박람회를 준비했던 사노 쓰네타미(佐野常民), 오쿠마 시게노부(大隈重信)의 초상 사진도 수록되었다.

었다.[60] 한편 임신검사에 참여한 니나가와는 자신의 사적 기록인 『나라노스지미치(奈良の筋道)』에 요코야마의 초상 사진을 비롯한 기록 사진 총 80여 매를 부착했다(도 1.11).[61] 이를 통해 임신검사의 정황이 보다 상세히 드러났다. 요코야마가 임신검사의 사진 대금으로 청구한 금액은 밀착 인화 총 3,300매에 해당하는 금액인 2,062냥이다.[62] 조사 기간이 총 6개월이므로 한 달 평균 550매를 제작한 셈이다. 당시 감광판의 제작과 처리 시간을 감안한다면 하루 촬영 매수는 적어도 18매 이상이었을 것이다.

임신검사는 메이지 정부 최초의 유물 조사이기도 하지만, 최초로 카메라를 동원했던 조사로 중요한 사진사적 의의를 갖는다. 무엇보다 요코야마가 유물 기록을 위해 스테레오타입 카메라를 채택했다는 점이 흥미롭다.[63] 일명 입체경 사진이라고도 불리는 스테레오타입 사진은 양안 시차를 활용하여 3차원의 환영 효과를 낳는다. 좌우가 미세하

60. 모두 밀착 인화 사진이며, 스테레오스코프 사진 원판의 크기는 약 106×158mm이다. 현재 도쿄국립박물관에 소장되어 있다. 박물관 소장품 사진에 대해서는 金井杜男, 「蜷川式胤と古美術写真家横山松三郎の業績」, 『学叢』 11, 京都国立博物館, 1989, 106쪽 참조.
61. 『나라노스지미치』에 대해서는 이 장의 각주 55번 참조.
62. 1871년 5월, 메이지 정부는 냥(両)에서 엔(円)으로 화폐 단위를 바꾸며 신화조례(新貨条例)를 제정했다. 그러나 이듬해에 시작한 임신검사의 사진 대금은 냥으로 측정되어 있어, 구화폐와 신화폐 단위가 혼용되었던 것으로 보인다. 신화조례가 제정되면서 1냥은 1엔과 등가가 되었는데, 요코야마가 제작한 밀착 인화 3,300매당 2,062엔이 측정되었다(1매 당

0.62엔). 1870년대 메이지 정부 하급 관리 월급이 12엔~70엔이었으므로, 임신검사의 사진 대금은 이들의 연봉 십수 년 치에 해당하는 거액이다. 일본사진협회의 통계에 따르면, 1879년경에서 1890년대까지 사진의 시장 가격은 명함판 1매 평균가가 50센(0.5엔)이었다(최고가 1엔, 최저가 15센). 당시 메밀국수 1그릇이 2센, 3식대 포함 1달 하숙비가 3엔 50센, 소고기 375그램이 6센이었음을 감안하면, 사진 가격이 결코 낮지 않았음을 알 수 있다. 이에 대해서는 日本写真協会, 『日本写真史年表, 1778~1975.9』, 講談社, 1976, 93쪽 참조.
63. 요코야마의 닛코 촬영과 스테레오스코프 카메라 사용에 대해서는 池田厚史, 「横山松三郎と日光山写真」, 『Museum』 535号, 1995, 15~34쪽 참조

사진 국가

〈도 1.10〉 요코야마 마쓰사부로, 빈 박람회 출품물 기록 사진, 1872~1873.
진열된 출품물은 보릿짚을 엮어서 만든 전통 세공품(麦薫細工)이다
(출처:『明治6年澳国博覧会出品写真』, 1873, 東京大学経済学部資料室所蔵)

1장 '작지 않은 기술'

〈도 1.11〉 니나가와 노리타네의 『나라노스지미치』에 부착된 요코야마의 초상 사진,
1872(출처: 蜷川式胤, 『奈良之筋道』, 1872; 東京都写真美術館 編,
『写渡来のころ』, 東京都写真美術館, 1997)

사진 국가

〈도 1.12〉 요코야마 마쓰사부로, 닛코 도쇼구, 1871, 스테레오스코프 사진. 대형
카메라를 설치하고 풍경을 촬영 중인 인물은 요코야마 자신으로 추정된다
(출처: 神奈川県立近代美術館 編, 『画家の眼差し、レンズの眼 近代日本の写真と絵
画』, 神奈川県立近代美術館, 2009)

〈도 1.13〉 요코야마 마쓰사부로, 호류지 5층탑 내 불상, 1872, 스테레오스코프사진
(출처: e国宝: http://emuseum.nich.go.jp)

1장 '작지 않은 기술'

〈도 1.14〉 요코야마 마쓰사부로, 호류지탑, 1872
(출처: 文化遺産オンライン: https://bunka.nii.ac.jp)

사진 국가

게 다른 사진 한 쌍을 스테레오스코프 기기를 통해 바라보면 두 개의 상이 하나로 수렴되어 3차원의 입체 이미지처럼 지각된다. 유럽에서는 타지의 이국적 풍경과 포르노그래피, 혹은 고적과 픽처레스크한 풍경을 스테레오타입 카메라로 촬영하여 중산층 오락 문화를 형성하기도 했다.[64]

어떤 경위로 요코야마가 스테레오타입 카메라를 구매했는지 알 수 없지만, 그는 1년 전에 스승인 시모오카 렌조와 닛코(日光)의 도쇼구(東照宮)를 방문해 동일한 카메라로 고건축 사진을 찍은 적이 있다(도 1.12). 도쇼구는 화려한 장식으로 이름난 도쿠가와 가문의 신사(神社)이다. 장식이 소위 '일본색'을 강하게 자아내기에, 외국인 방문객에게 인기 있던 여행지였다. 사진가 두 명이 자비를 들여 무거운 카메라와 기자재를 운반하면서까지 닛코를 촬영한 까닭은 당시 일본의 풍속 사진이 해외 수출품으로 인기를 누렸던 상황과도 관련이 있을 것이다. 이들이 만든 닛코 사진첩은 도쿠가와 가문에 헌상되었지만, 사진첩에 실리지 않은 비슷한 종류의 사진들이 시장에 유포되었을 가능성도 높기에 후속 연구가 요청된다.

요코야마는 임신검사 이전부터 고건축과 오래된 장소를 촬영한 적이 있는 베테랑 사진가였다. 아직 유리 건판이 상용화되지 않았기에, 그는 콜로디온 습판을 제조하며 촬영에 임했다. 사진 유제의 도포에서 건조까지 시간이 꽤 소요되었고 모든 공정이 암실에서 행해져야 했다. 이에 그는 간이 암실을 포함한 습판 제작의 기구 및 약품을 모두 구

64. 구미 시각문화에서 스테레오스코프의 성행과 양안 시차를 비롯한 주관적 시각의 통제를 통한 근대적 주체 형성에 대해서는 Jonathan Crary, *Techniques of the Observer: On Vision and Modernity in the Nineteenth* *Century*, Cambridge, MA: MIT Press, 1992, pp.116-136: [국역본] 조나단 크래리, 『관찰자의 기술—19세기의 시각과 근대성』, 임동근 옮김, 문화과학사, 2001.

1장 '작지 않은 기술'

비한 채 6개월간의 조사 여정에 동행했다. 잦은 이동과 까다
로운 촬영 조건에도 불구하고, 요코야마가 남긴 막대한 양
의 문화재 사진은 그가 뛰어난 테크니션이며, 19세기 구미
의 고고학과 인류학 사진 노하우를 어느 정도 습득했음을
보여준다. 이를테면 그는 호류지(法隆寺)의 소불상을 촬영
하기 위해 야외로 꺼내어 어두운 색의 천을 계단에 깔아놓
고 서로 겹치지 않게 배치하여 스테레오타입 카메라로 촬영
했다(도 1.13). 사탑이나 건축물의 크기를 보여주기 위해 사
람의 뒷모습을 의도적으로 화면 안에 포함하는가 하면(도
1.14), 실내 촬영이 불가피했던 금당 석가삼존불은 조리개
를 열어 빛을 확보하고 심도가 낮지만 초점을 정확히 맞추
어 피사체의 디테일을 전달한 흔적이 엿보인다(도 1.15).

　　　　에도·도쿄박물관 학예사 오카쓰카 아키코(岡塚章
子)는 일본 문화재 사진을 다룬 글에서 요코야마 사진의 특징
이 인물을 다수 포함한다는 점이라고 말한다. 이는 피사체의
스케일을 보여주기 위해서지만 "에도의 면영(面影)을 간직하
고 있는 등장인물"을 찍어두는 작업에는 별도의 의도가 있었
을 것이라 덧붙인다.[65] 상술했듯이, 임신검사는 간사이 지역
의 고사지 및 쇼소인의 유물을 실견 조사하고 사진 및 사생 기
록을 남겨두기 위해 기획되었다. 그러나 실견 대상을 화족(華
族)이나[66] 호고가의 컬렉션까지 포괄하면서 조사단의 이동
이 잦았고, 요코야마는 이러한 상황을 이용해 각 지역의 고풍
스러운 장소와 풍속이 될 만한 것들을 따로 기록해두었다.

65.　岡塚章子, 『写された国宝』, 東京都写真
美術館, 2000, 148쪽.
66.　근대 일본에 존재했던 귀족 계급을 뜻
한다. 메이지 유신으로 신분 제도가 폐지되었
지만 정부는 기존의 공가(公家: 조정에서 종

사했던 귀족 및 관리), 무가(武家: 군사를 관할
하고 관직을 가진 가문) 등을 화족으로 지칭
하고 특권을 부여했다. 화족 제도는 1869년에
신설되었고 1947년에 폐지되었다.

1장 '작지 않은 기술'

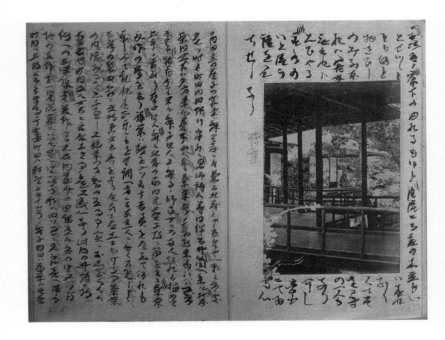

사진 국가

보다 면밀한 조사가 필요하겠지만, 요코야마는 '일본풍' 혹은 '본조풍(本朝風)'의 사진 기록을 남기고 싶어 했던 니나가와의 지시를 받았으리라 추정된다. 니나가와는 요코야마를 사비로 고용할 만큼 사진에 관심을 가졌고, 자신의 일기에 요코야마의 사진을 부착하면서까지 임신검사의 정황을 상세히 적어두었다. 니나가와의 기록에 따르면, 그는 교토의 고쇼(御所) 조사에서 천황의 침소인 세이료덴(清涼殿)을 일종의 무대 배경처럼 연출해서 찍도록 요코야마에게 요청했다(도 1.16). "황족과 사족에게 관복을 입혀 그곳에 들어가 자세를 취하도록 부탁하고 인물이 있는 곳을 사진으로 찍어두어 후세에 남겨 거울로 삼기를 원했"기 때문이다.[67] 즉 인물을 포함하거나 풍속을 담은 이미지는 에도의 '면영'을 있는 그대로 담고 있다기보다 의도적인 연출의 결과일 가능성이 크다. 그렇다면 무엇을 위한 연출이었을까? 고쇼 사진을 여러 장 부착한 대목에서 니나가와는 「세이료덴의 그림자(清涼殿の影)」라는 제목을 달아 다음과 같이 쓰고 있다.

이 어전(御殿)은 상고(上古) 시대에 천황이 살았던 거실이기에, 행죽(대나무)과 오죽(솜대)을 좌우에 심으시고, 시계도 없고 대나무에 앉은 새의 울음소리를 듣고 깨어나셨는데, 고식(古式) 그대로 오늘날까지 서 있다. 오죽은 오(吳)나라에서 건너왔는데 매우 진귀한 산물이며, 어전의 모습은 우리나라 고유의 양식이지만 삼한법(三韓法)도 섞인 것으로 여겨진다. 1,500년 전의 예식도 어떤 말에 따르

67.　蜷川式胤,『奈良の筋道』, 67쪽.

1장 '작지 않은 기술'

면 훌륭한 것이었으리. 다만 오늘날 무용지물이 되어 앞으로는 어떻게 될지 모르니 안타까울 따름이노라. 최소한 모양새만이라도 후세에 남기고 역사의 고증이 될 수 있도록 하는 것. 시대의 추세인 만큼 이러한 상황을 안타까워하는 사람이 적을 수도 있을 것이다. 그러나 정말 그러하다면 개화의 찰나, 문명국의 외국인들이 우리를 얼마나 비웃을 것인가. 이를 사진으로 찍어두어 [후세] 사람들과의 이야기에 첫걸음이 될 수 있을까. 10년, 20년 후 정취가 풍부한 사람도 어쩌면 [정취가] 있었다는 것 자체가 다행스럽다고 할 수 있으리. 과도한 선견인 것인가. 이 사진을 촬영하기 위해 안개 가리는 차양(霧除け)을 떼어내서, 전상에는 전상인(殿上人)을 배치하고, 전하에는 하급 관리(殿下ノ人)를 불러 모아 그대로 찍어두었던 것이다.[68]

요컨대 오래된 풍속이나 복장, 사람의 모습이 담긴 사진들은 후대의 고증을 염두에 둔 것이며, 이를 남겨두어야 비로소 '문명국' 앞에 부끄럽지 않다. 따라서 의도를 분명히 나타내기 위해 연출도 허용할 수 있다는 것이 니나가와의 입장이다. 이때 사진의 기록적 가치는 대상을 생생히 모사하여 '진정을 잡아내는' 난학 계보의 사진과는 다소 차이가 있다. 인물에게 관복을 입혀 자세를 취하도록 한 후 촬영을 지시했던 니나가와의 연출법에서 이미 '사진'이 포박하는 진실

68. 蜷川式胤,『奈良の筋道』, 72쪽. 인용문의 '전상인(殿上人)'은 세이료덴의 전상(殿上)에 오를 수 있는 높은 지위의 상급 관료를 뜻한 다. 번역에 도움을 주신 고마쓰다 요시히로 선생님, 김민 선생님께 감사드린다.

사진 국가

은 회화적 박진성과는 다른 차원에서 작동하고 있었다. 전
자가 현전하는 것의 존재 증명에 가깝다면—그래서 이를 위
해 정교한 세팅도 가능하다면—후자는 대상의 생기를 박진
감 있게 모사하는 회화적 형식과 결부되어 있다.

상술했듯이, 다카하시 유이치는 임신검사에서 남
긴 사생과 스케치 작업을 '진사어용순회기(真写御用巡回
記)'라는 용어로 설명한다. 그는 '사진' 혹은 '진사'의 박진성
을 통해 문명개화에 보탬이 되는 미술, 즉 "치술에 일조하는"
양화를 실천하고자 했다. 그러나 임신검사의 시기, 다카하
시의 언어와 사유에서 '사진'과 '진사'의 개념은 분리되어 있
었다. 궁극적인 의미에서 그에게 박진성을 구현하는 매체는
회화였다. 따라서 다카하시는 유화의 사실적 표현과 주관적
관점 사이에 '조화의 의'를 찾아 대상의 진정을 모사하고, 이
를 통해 난학의 '사진' 개념을 업데이트하고자 했다. 반면 포
토그래피 사진은 기계적 재현이기에 그러한 '조화의 의'가
들어설 여지가 없었다. 더구나 초창기 기술력의 한계로 인
화지의 탈색은 불가피했고, 영구성을 보장할 수 없는 이미
지를 두고 '진정'의 모사를 논하지 못했을 것이다. 그러나 두
개의 사진 용어가 혼용되던 시대였기에 그는 박진한 재현에
'진사(真写)', 포토그래피에 '사진'을 채택해서 두 매체를 서
서히 구분하기 시작했다.[69]

다카하시는 '진사'라는 용어를 의도적으로 채택하

69.　나아가 다카하시는 구미의 화법을 '진
화법(真画法)', '진사술', '진화미술'로 부르며
포토그래피의 '사진'과 대비시켰다. 사토 도
신에 의하면 이는 에도 시대의 '사실', '사진',
'사생' 개념의 근대적 재편을 뜻하는 사건이
기도 했다. 佐藤道信,「写実, 写真, 写生」,『明
治国家と近代美術: 美の政治学』, 吉川弘文館,
1999, 224쪽. 다카하시가 '진사'를 언급한 예
에 대해서는 青木茂 編,『高橋由一油絵史料』,
中央公論美術出版, 1984, 306쪽, 310쪽 참조.
木下直之,『写真画論—写真と絵画の結婚』, 71
쪽 참조.

1장 '작지 않은 기술'

면서 사진에 대한 진사의 우위를 증명하고 싶었던 것일지도 모른다. 그러나 시바 고칸에서 다카하시 유이치로 이어지는 난학과 양화 구파의 계보는 1890년대에 이르러 순수 미술(fine arts)의 세계를 추구했던 양화 신파와의 헤게모니 쟁투에서 패배했다. 1890년대의 국수주의 열풍과 정부의 정책이 전통미술 중심으로 이전되면서 양화 전반이 침체의 위기에 처하기도 했다. 반면 사진은 지속적으로 그 효용성을 인정받았고, 공무의 일부이자 행정의 도구로 사회 속에 급속히 스며들어갔다. 1880년대에 이르자 '사진'이라는 용어와 실천이 정부 각 부처의 공무에서 빠짐없이 등장하는 시기가 개막되었다.

무엇보다 고미술의 기록은 사진적 재현의 힘을 공적으로 증명하는 결정적인 계기를 마련했다. 임신검사에서 약 10년이 지난 1884년에 최초의 일본 미술사를 기술한 오카쿠라 덴신(岡倉天心)과 어네스트 페넬로사(Ernest Fenollosa)는 다시 한 번 간사이 지역에서 대대적인 문화재 조사를 수행했다. 이때 사진 인쇄술의 비약적인 발전으로 유리 건판과 콜로타입 인화가 도입되며 유례없는 고화질 사진이 제작되었다. 오카쿠라는 조사 사진들을 일본 최초의 문화재 화보지이면서 현재에도 발간 중인 잡지 『국화(国華)』에 게재했다. 조사 당시 오가와 가즈마사(小川一真)가 촬영한 유물 사진은 고화질 콜로타입으로 인쇄되었고, 유물 사진을 판매하는 사진 점포도 생겨났다.[70] 문화재 사진의 시대가 이제 막 개막되었다. 사진은 이때 고미술을 복제 가능한 이미지로 전환하여 '국가

70.　오가와 가즈마사의 문화재 사진과 콜로타입 인쇄술에 대해서는 岡塚章子, 『帝国の 写真師 小川一眞』, 国書刊行会, 2022, 67~121 쪽 참조.

사진 국가

의 정화(精華)'를 널리 유포하는 기제로 활약했다.

다카하시 유이치는 박진한 재현으로서의 '사진'이 통치를 보조할 수 있는 수단이라 여겼다. 그러나 1880년대 중반에 이르자 통치 기술의 핵심에 가깝게 자리한 것은 다른 종류의 사진이었다. 특히 문화재 사진은 일본 고대사를 시각적으로 증빙하여 천황제의 역사관을 정립하려는 국가주의의 요청과 불가분의 관계를 맺기 시작했다.[71]

이 장은 사진술이 국가주의 이념과 연동하기 직전, '문명개화'의 시기에 '문명'의 일부로 열도에 도래했던 사진술을 막말·메이지의 지식인들이 어떻게 사유하고 실천했는지 알아보는 것에 목적을 두었다.

71. 문화재 조사와 고대사 서술의 관계에 대해서는 다카기 히로시, 「근대 일본의 문화재 보호와 고대미술」, 박미정 옮김, 『미술사논단』 11, 2000, 87~102쪽 참조.

1장 '작지 않은 기술'

2장 그림자를 잡는 그림:
사진, 세계지리, 일본의 자기 표상

그들의 산업은 안정적이며 상업은 번영을 거듭한다.

그들의 군대는 강하며 무장되어 있다. 세계를 향해 뽐내며

자랑스러워하는 이 태평(太平)의 근원은 기본이

튼튼한 학문에 있으니, 이 모든 번영의 원천은 배움이요,

배움을 몸통 삼아 가지에 핀 꽃이 바로 번영이리라.

단단한 몸통 없이 핀 꽃을 부러워하지 말라.

배움에의 투신이 먼 길을 돌아간다고 보일지 모르나,

이야말로 진보에 이르는 유일한 길일지니. 그 길을

따라가 이 나라에 만개한 서구의 꽃을 피워봄이 어떠한가

— 후쿠자와 유키치, 1869.[1]

1. 세계라는 모자이크

메이지의 대표적 사상가 후쿠자와 유키치는 저작 『세계국진(世界国尽)』(1869)에서 세계를 각국의 모자이크로 이루어진 전체로 상정한다.[2] 세계는 나라 단위로 나뉘고, 나라는 세계 속으로 통합된다. 세계는 피라미드 형태를 띤다. 야만국은 밑바닥, 문명국은 꼭짓점을 점유한다. 피라미드 최말단에는 아프리카와 오세아니아가 있다. 중간 지대에는 중국과

1.　福沢諭吉 著, 中川真弥 編, 『福澤諭吉著作集第2卷: 世界国尽 窮理図解』, 慶応義塾大学出版会, 2002(1869), 97~98쪽.

2.　후쿠자와 유키치의 『세계국진』은 여성 및 아동을 위한 입문용 지리 교과서로 쓰였다. 이는 공식 교과서로 채택되었고 메이지 시기 3대 베스트셀러 중 하나로 널리 읽힌 교양서였다. 책은 총 6권으로 1권 아시아, 2권 아프리카, 3권 유럽, 4권 북미, 5권 남미와 오세아니

아, 6권 부록으로 구성되어 있다. 후쿠자와는 영국과 미국의 지리학, 역사학 서적을 참고했고, 책의 목적은 "세계의 사정을 널리 알려, 이 나라 사람들의 안녕을 도모하기 위함"에 있었다. 후쿠자와의 세계지리에 관해서는 源昌久, 「福沢諭吉著『世界国尽』に関する研究―書誌学的調査」, 『空間·社会·地理思想』 第2号, 1997, 2~18쪽 참조.

2장 그림자를 잡는 그림

터키가, 최고점에는 유럽과 북미가 위치한다. 후쿠자와는 자신의 모국 일본을 피라미드 어디에도 배치하지 않았다. 다만 일본국이 문명국을 따라잡기 위해 맹렬히 노력하고 있다고 간략히 덧붙인다.[3]

1870년대 일본에는 진화론적 지리학이 유입되었고, 후쿠자와를 포함한 메이지 초기의 지식인들에게 큰 영향을 미쳤다.[4] 『세계국진』 또한 적자생존의 원칙을 중시하며 일국의 정치 독립은 영토주권의 확립에 달려있다고 주장했다. 따라서 일본의 최우선 급무는 뚜렷한 지리민족의 경계(geo-ethnic boundaries)를 확립하여 구미의 침입에 대응하는 일이었다. 구미를 직간접적으로 경험한 지식인 관료들은 문명개화의 '보편' 이념을 바탕으로 지리민족의 경계를 설정할 수 있다고 생각했다. 그러나 여기서 '문명'은 구미를 뜻하기에, 일본 고유의 경계는 구미라는 '특수'를 '보편'의 참조점으로 설정할 때만 구상될 수 있다. 일본 사상 연구자 사카이 나오키(酒井直樹)는 이를 근대성(modernity)의 구조로 파악하고, 비구미적 '특수'의 발현을 보편화하는 근대성의 기저에는 언제나 지정학적 권력 관계가 작동한다고 지적한다.[5] 그렇다면 메이지 초기의 지식인들은 어떻게 자국의 윤곽을 '보편'과의 관계 속에서 구상했으며, 사진은 어떤 방식으로 이에 개입했을까?

3. 福沢諭吉 著, 中川真弥 編, 『福澤諭吉著作集 第2卷: 世界国尽 窮理図解』, 153~156쪽.

4. 메이지 시기 융성했던 지리결정론, 지질결정론에 대해서는 応地利明, 「文化圏と生態圏の発見」, 山室信一 編, 『岩波講座 「帝国」日本の学知 8—空間形成と世界認識』, 岩波書店, 2006, 312~351쪽 참조.

5. 구미라는 '보편'을 경유한 '특수'의 발현, 국가 특수성을 '보편'적이며 자연적인 개념으로 간주하는 근대성의 지정학에 대해서는 Naoki Sakai, *Translation and Subjectivity: On "Japan" and Cultural Nationalism*, Minnesota: University of Minnesota Press, 1997, pp.153-158 참조: [국역본] 사카이 나오키, 『번역과 주체』, 후지이 다케시 옮김, 이산, 2005.

사진 국가

<도 2.1a> 『여지지략(輿地誌略)』 2권 표지, 대학남교, 1870

<도 2.1b> 『여지지략』 1권의 「총설」에 수록된 지구 전역에 대한 설명 및 도해, 대학남교, 1870(출처: 국회교육정책연구소 교육도서관 사이트 https://www.nier.go.jp/ library/rarebooks/textbook/ K110.28-2-01/). 이하 『여지지략』 도판 출처 동일

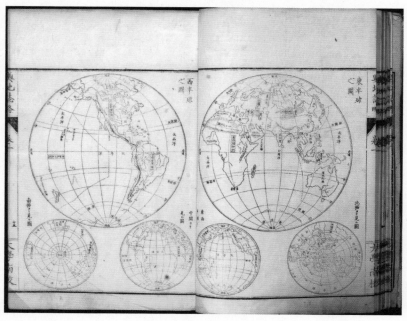

2장 그림자를 잡는 그림

<도 2.2a> 프랑스 스트라스부르 대성당.
『여지지략』7권, 문부성, 1874

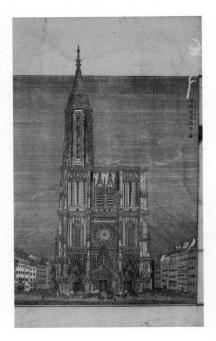

<도 2.2b> 페르시아인 풍속도. 병졸, 부인,
병사, 농민, 승려 등 다양한 계급과
젠더의 인물을 묘사하고 있다.『여지지략』
3권, 대학남교, 1870

사진 국가

메이지기 3대 베스트셀러로 알려진 『여지지략(輿地誌略)』은 이 질문을 풀어가는 데 중요한 실마리를 제공한다. 『여지지략』은 1장에서 언급한 대학남교-문부성의 관료 우치다 마사오가 1870년부터 1880년까지 총 13권으로 발간한 세계지리 백과전서이다(도 2.1a, 2.1b). 세계 각국의 역사, 지리, 민속, 인종, 문화, 정치, 경제를 개괄하는 이 책은 동시대 다른 지리서와는 달리 385여 점의 도판을 게재했다(도 2.2a, 2.2b). 도판을 직접 그리며 내용을 기술했던 우치다는 자신이 참조한 원본 이미지를 '착영화(捉影画)'라 표기하고 포토그래피(photography)의 음운을 따서 '후오도쿠라히(フヲドクラヒー)'라는 일본어 독음을 달아두었다. 이 장에서는 착영화를 구미 사진술의 개념적 등가물이자 세계지리의 표상 질서를 습득하는 수단, 그리고 신생국 일본을 세계 피라미드 안에 재배열하는 주체화의 기술(technology of subjectivity)로 검토했다.

결론부터 밝히자면 우치다가 '착영화'로 일본의 지리민족적 윤곽을 가시화했다고 판단하기는 어렵다. 400점에 가까운 도판 중 일본에 해당하는 이미지가 한 장도 없기 때문이다. 일본인이 쓴 지리서에서 '일본'은 시각 표상이 부재하는 유일한 국가로 남았다. 그러나 이미지의 부재를 단순히 도판 제작 능력이나 기술 부족으로 설명할 수는 없다. 보다 근본적인 문제는 우치다가 '사진'으로 간주했던 이미지와 국가 표상 사이의 균열, 다시 말해 세계지리의 표상 구조 안에서 자국의 고유성을 시각화하는 방안과 무관하지 않기 때문이다.

우치다의 '착영화'는 사진술에 대한 이해와 번안이 개인의 문제나 문부성 내부 사정, 나아가 일국의 차원으로 한정될 수 없음을 시사한다. 따라서 이 장에서는 '사진'에서

2장 그림자를 잡는 그림

'포토그래피'로 나아가는 자생적이며 발전론적 계보 대신에, 구미의 세계지리 속 '일본'의 표상이 메이지기 지식인의 사진 인식에 어떤 변수로 작용했는지 살펴본다. 우치다가 문부성의 관료로서 사진의 효용성을 실험하려 했다면—적어도 모사본을 통해서라도—그 같은 국내의 기획조차도 세계지리의 구조와 표상을 경유해서만 진행 가능한 것이었다.

2. 만국에서 지리로

구미 함선이 열도에 도항하면서 위기의식을 느낀 도쿠가와 막부는 국제 정세를 파악하고 열강 침입을 막고자 해외로 관료를 파견했다. 유럽에 건너간 막부 출신 유학생은 주로 군사 기술과 관련된 지식을 습득했다.[6] 우치다 마사오는 1862년에 막부가 네덜란드로 파견한 15명의 유학생 중 한 명이었다(도 2.3). 에도의 고위 사무라이 집안 출신인 우치다는 일찍이 구미 학문을 연구하는 난학(蘭学)에 매료되었고, 1857년 막부의 해군학교인 나가사키 전습소(長崎伝習所)에 입학했다.[7]

우치다는 네덜란드에서 항해술, 기계공학, 의학, 선박 제조 기술을 배웠다. 유학생 중 최연장자였기에 다른 학생들의 현지 적응과 훈련을 돕는 임무도 맡았다. 5년간 체재하는 동안 그는 무엇보다 19세기 중후반 유럽의 시각문

6. 1862년, 막부는 나가사키 해군 전습소 출신의 우치다, 번서조서 출신의 니시 아마네(西周, 1829~1897)와 쓰다 마미치(津田真道, 1829~1903)를 네덜란드로 파견했다. 에도 말기 막부의 해외 유학생에 관해서는 W. G. Beasley, *Japan Encounters the Barbarians: Japanese Travelers in America and Europe*, New Haven: Yale University Press, 1995, pp.119-138 참조.

7. 우치다의 생애와 이력에 대해서는 秋元信英,「內田正雄の履歷と史料」,『國學院短期大学紀要』21巻, 2004, 3~109쪽; 中島滿洲夫,「內田正雄著『輿地誌略』の研究」,『地理』第十三巻第十一号, 1968, 29~33쪽 참조.

사진 국가

〈도 2.3〉 네덜란드 유학 시절의 우치다 마사오, H. Prank 촬영,
Hagg, 1863, The National Maritime Museum in Netherlands 소장(출처: The
Memory Collection in the National Library of the Netherlands)

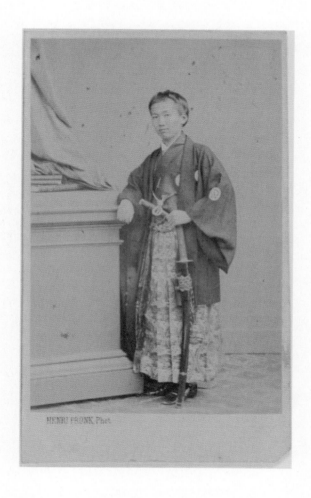

HENRI FRONK, Phot.

2장 그림자를 잡는 그림

화를 직접 체험할 수 있었고, 이를 바탕으로 귀국 후에는 문화 매개자 역할을 훌륭히 수행했다. 유럽의 예술과 인문학, 특히 유화와 사진술에 깊이 매료되었던 우치다는 자연사 서적, 동식물 표본, 유화, 사진 앨범 등을 수집해서 열도로 돌아왔다. 그의 수집품은 1장에서 다룬 대학남교 물산회(1871)와 문부성 박람회(1872)에 출품되어 당대의 지식인, 화가, 사진가, 관료 그룹에 결정적인 영향을 미쳤다. 특히 물산회에서 최초 공개한 우치다의 서양화 컬렉션은 다카하시 유이치를 비롯한 메이지 초기의 양화가들에게 유화의 물성을 실견할 수 있는 흔치 않은 기회를 제공했다.

우치다는 귀국 후 대학남교에 소속되어 유럽의 자연사 및 문헌 연구를 담당하는 관료로 입지를 닦았다. 신정부의 지원 아래 네덜란드의 다양한 지식 분과를 소개하는 『화란학제(和蘭学制)』를 1869년에 출판했고, 이듬해에는 일본 해군 관련 군사 자료를 집대성한 연표를 작성했다. 1872년에는 역사서 『서양사략(西洋史略)』을 출간했는데, 이는 정부 관료의 교육용 텍스트로 채택되었다. 여러 저서 중에서도 『여지지략』은 우치다의 풍성한 지적 배경, 다년간의 유럽 거주 경험, 시각문화에 대한 남다른 관심이 낳은 가장 방대한 기획이었다.

제목 그대로 세계를 이루는 수많은 나라에 대한 개요를 담은 『여지지략』은 1870년부터 1880년에 걸쳐 총 4편 12권이 출간되었다.[8] 제1편은 서문과 일본(1권), 중국, 시베

<hr />

8. 『여지지략』의 제1편은 대학남교에서 편찬했고, 문부성이 제2편에서 제4편까지 이어 출판했다. 박사 논문 집필 당시 필자는 도쿄대학교 총합도서관 보존서고에 소장 중인 초판을 참조하였고, 논저로 개고할 때 일본 국회교육정책연구소 교육도서관에서 제공하는 『輿地誌略』의 디지털 본을 참조했다. https://www.nier.go.jp/library/rarebooks/textbook/K110.28-2-01/ (최종 접속일: 2023.1.1.).

사진 국가

리아, 인도 및 아시아 타 국가(2~3권), 제2편은 유럽과 러시아(4~7권), 제3편은 아프리카, 이집트, 지중해 지역(8~9권), 제4편은 북미와 남미(10~11[상하]권), 오세아니아(12권)의 지리와 풍속을 다룬다. 그런데 제3편의 편찬이 완료된 시점인 1876년에 우치다가 급서하면서 동료 니시무라 시게키(西村茂樹)가 그의 유지를 받아 마지막 제4편을 1880년에 출간했다.[9]

　　최초의 세계지리 백과인 만큼 독자의 반응도 뜨거웠다. 『여지지략』은 판매 부수 10만 부 이상을 자랑하며 '메이지기 3대 베스트셀러'로 등극할 정도로 인기를 누렸다.[10] 정부가 중학교 지리 교과서로 채택했던 까닭도 있지만, 메이지 초기에 부상한 지리학 열풍 또한 책의 흥행에 영향을 미쳤다.[11] 물론 지리학은 에도 시대에도 있었지만 여행 정보, 장소와 관련된 에피소드를 축적한 일반 상식에 가까웠다. 즉 에도 시대의 지리학은 '서민의 학(庶民の学)'과 같은 실용 지식이었기에, 고급 관료, 무가, 천황가가 습득하는 지식의 범주에서 벗

9.　니시무라 시게키는 메이지 시대의 대표적인 지식인 그룹이었던 메이로쿠샤(明六社) 출신이며 문명개화 시대를 대표하는 교육자이자 사상가였다. 메이로쿠샤는 소위 '일본적' 계몽주의자 그룹으로, 프랑스 계몽주의 지식인인 디드로(Denis Diderot), 달랑베르(Jean Le Rond D'Alembert) 등과 자주 비교되어 왔다. 福鎌達夫, 『明治初期百科全書の研究』, 風間書房, 1968, 19쪽 참조.

10.　기록에 따르면 『여지지략』의 판매지수는 약 12만 부에 육박했다. 수용의 양상과 독자층에 관해서는 增野惠子, 「内田正雄『輿地誌略』の研究」, 『近代画説』18号, 2009, 64~93쪽 참조. 메이지기 3대 베스트셀러 중 다른 두 책은 후쿠자와 유키치의 『서양사정(西洋事情)』(1866~1870)과 새뮤얼 스마일스(Samuel Smiles)의 『Self-Help』의 번역서인 나카무라 마사나오의 『서국입지편(西国立志編)』(1870~1871)이다.

11.　메이지 정부가 구미식 모델로 학제를 개편했던 1870년대 초반은 교과서가 미처 출판되지 않은 시점이기에 문부성은 민간에 유포되던 도서 중 100여 권을 채택하여 교과서로 사용했다. 그중 후쿠자와 유키치의 『세계국진』과 우치다 마사오의 『여지지략』이 세계지리서로 포함되었다. 이에 대해서는 김연옥, 「세계지리교과서『輿地誌略』에 보이는 문명관과 아시아인식」, 『일본역사연구』45집, 2017, 29~30쪽 참조.

2장 그림자를 잡는 그림

어나 있었다.[12]

『세계국진』,『여지지략』을 비롯한 메이지 초기의 지리서는 세계정세를 알려주는 새로운 종류의 지식으로 수용되었다. 지리학은 '개국'이라는 역사적 사건 앞에서 나라의 문을 누구에게 어떻게 열 것인지, 누구와 교역할 것인지를 판단할 수 있는 기준점이기도 했다. 그런 까닭에 메이지유신을 일으킨 주역의 사상적 지주였던 요시다 쇼인(吉田松陰)은 "정사를 논하고자 한다면 우선은 지리를 익혀야 할 것이다"라고 주장했다.[13] 심지어 정부가 구미의 영문 지리서를 지리 교육이 아닌 영어 교육용 교과서로 채택할 정도로 지리학은 전환기의 필수 지식으로 인식되었다.[14] 이와 같은 지리학의 특수한 위상은『여지지략』이 폭넓은 독자층에게 다가갈 수 있었던 사회적 배경이었다.

하지만『여지지략』은 기존 지리서와 달리 통계와 계량화된 수치로 세계 각국을 설명했고, 이는 독자에게 적지 않은 부담으로 다가갔을 수도 있다. 기존의 명소도회(名所図絵) 또한 숫자나 실증적 데이터를 제시하곤 했다.[15] 그러나 이는 국내 지리에 한정해서였고, 해외 편은 소문, 상상, 추

12. '서민의 학'으로서 지리에 대해서는 石山洋, 「日本の地理教科書の変遷—幕末·明治前期をめぐって」,『地理』第二十巻 第五号, 1975, 16쪽 참조.

13. 竹内啓一, 「『人生地理学』の日本地理思想史上における意義」,『東洋学術研究』通巻152号(43巻1号), 2004, 89쪽에서 재인용.

14. 石山洋, 「日本の地理教科書の変遷—幕末·明治前期をめぐって」, 18~19쪽.

15. 명소도회를 비롯한 에도의 문화지리지는 실제 관찰과 목격담을 바탕으로 장소에 대한 구체적이고 현실적인 정보를 제공하는 면이 강했다. 역사학 분야 선행 연구는 17세기 후반 본초학자이자 유학인 가이바라에키켄(貝原益軒)의 여행기에서 이미 장소의 실증적, 사실적 재현이 시작되었음을 지적해왔다. 이에 대해서는 Marcia Yonemoto, *Mapping Early Modern Japan: Space, Place, and Culture in the Tokugawa Period*, Berkeley: University of California Press, 2003, pp.44-62; Mary Elizabeth Berry, *Japan in Print: Information and Nation in the Early Modern Period*, Berkeley: University of California Press, 2006, pp.185-196 참조.

사진 국가

측으로 전승된 이야기에 기대어 있었다. 특히 17세기 중반 부터는 열도 밖 세상을 '만국(万国)'으로 설명하는 대중 지리 서가 등장하는데, 여기서 '만국'은 문자 그대로 헤아릴 수 없 이 많은 나라로 펼쳐진 세상을 뜻했다.[16] '만국'에는 네덜란 드나 중국처럼 실재하는 장소도 있지만, 가상의 나라가 갖 는 존재감은 단연코 압도적이다. '가상국'은 특이한 사람과 특이한 산물로 이름이 난 장소, 즉 화제성이 강한 명소로 소 개되었다. 팔이 긴 사람의 나라, 거인의 나라, 가슴에 구멍이 난 사람의 나라는 모두 '만국'의 어엿한 구성원이다.[17]

　　대부분의 지리서에서 '만국'은 가상 독자로 설정된 화자가 외국으로 직접 여행을 떠나는 스토리를 띠고 있다. 역 사학자 마르시아 요네모토(Marcia Yonemoto)는 이러한 여 행 내러티브로 인해 '만국' 지리서는 외부에 대한 개방적이며 다중적인 결론을 암시한다고 말한다. 여행을 떠난 화자는 낯

16.　역사학자 로널드 토비(Ronald P. Toby) 에 따르면, 17세기 중반의 대중서에서 '만국'은 불교의 우주론을 반영하는 '삼국(三国)'을 대 체하기 시작했다. 삼국 모델에서 세계는 일본 을 의미하는 본조(本朝), 중국을 지칭하는 가라 (唐), 그리고 인도를 뜻하는 덴지쿠(天竺)의 세 파트로 나뉜다. 인도는 우주 중심에 위치하는 반면, 일본은 세계 주변부에 존재한다. 삼국 모 델은 이베리안 프로테스탄트의 영향으로 만국 모델로 대체되었는데, '만국'은 단지 아시아 대 륙의 범위를 넘어 실질적인 장소와 상상적인 장소를 모두 포함하는 수많은 나라들로 구성되 어 있다. Ronald P. Toby, "Three Realms/Myriad Countries: An "Ethnography" of the Other and the Re-bounding of Japan, 1550-1750," in Kai-wing Chow, eds., *Constructing Nationhood in Modern East Asia* Ann Arbor: University of Michigan Press, 2004, pp.15-45 참조.

17.　18세기 외국에 대한 지식의 획득, 그림 지도, 백과사전식 글쓰기, 세계 여행기에 대 해서는 田中優子, 『江戸の想像力―18世紀のメ ディアと表徴』, 筑摩書房, 1992, 185~247쪽; Marcia Yonemoto, *Mapping Early Modern Japan*, pp.101-128 참조. 다나카와 요네모토 는 외부 세계, 특히 '만국'을 허구적으로 구 성하여 스토리로 삼는 여행기로 다음의 저 작들을 거론한다. 西川如見 『華夷通商考』 (1695~1709), 寺島良安, 『和漢三才図会』(1712), 平賀源内, 『風流志道軒傳』(1763). 막말·메이지 기에 미세모노가 다룬 소재이기도 했던 팔이 긴 사람의 나라, 거인의 나라, 가슴에 구멍이 난 사람의 나라는 데라지마 료안(寺島良安)의 『和漢三才図会』에 도판과 함께 등장하여 상상 의 '만국'을 연상시키는 이미지로 유통되었다.

2장 그림자를 잡는 그림

선 곳을 거닐고 체험하면서 장소에 대한 지식을 적극적으로 '낚아채고(poach)' 이를 모방, 변형, 전유해서 자기 것으로 만든다.[18] 심지어 자신과 타자의 자리를 전치하여 입장을 상대화하는 연습도 할 수 있다. 예를 들어 본초학자이자 난학자인 히라가 겐라이(平賀源内)는 『풍류지도간전(風流志道軒伝』(1763)에서 일본과 중국을 뒤바꾸어 말하는 화자를 내세워 여행자와 외국인, 지식 주체와 대상 간의 입장을 상호 치환했다. 자아-타자의 역전은 만국의 여러 장소를 알아가는 여정에서 반복된다. 그때마다 주체와 대상은 서로를 비추고 서로에게 보이며, 서로의 상을 굴절시킨다. 그 누구도 지식의 진정한 주체나 승리자가 되지 않는다. 여행자와 외국인은 상대방을 풍자하고 자신과의 연결 고리를 만들며 역전과 상대화의 게임을 즐긴다. 독자 또한 게임에 참여하여 지식을 자기 것으로 '낚아챈다.' 상호 치환의 구조는 책 속의 여행자와 책을 읽는 독자가 '만국'을 보다 창의적으로 상상할 수 있도록 이끈다.

　　'만국'의 렌즈로 세상을 알아가는 여행기는 막말·메이지기에 흥미로운 볼거리로 관객의 이목을 끌었던 미세모노(見世物)의 단골 소재였다.[19] 마쓰모토 기사부로(松本喜三郎)가 1850년대부터 에도와 오사카 등의 대도시를 순회하며 선

18.　여기서 '낚아채기(poaching)'는 철학자 미셸 드 세르토(Michel de Certeau)의 용어인 '브라코나주(braconnage)'의 번역어로서, 마르시아 요네모토의 저작에서 용어를 가져왔다. 요네모토는 여행기의 독자가 '낚아채기'를 통해 텍스트에 수동적으로 복종하기보다 적극적, 창조적으로 스토리를 읽어내는 수행적 측면을 강조한다. 즉 독자는 주어진 텍스트를 자의적으로 '훔치기' 때문에, 이에 따른 고유하고 개별적인 의미가 생산될 수 있다. 텍스트의 의미 역시 저자의 의도로 엄격하게 축소, 환원될 수 없다. 이에 대해서는 Marcia Yonemoto, *Mapping Early Modern Japan*, p.109 참조.

19.　미세모노는 '볼거리'를 뜻하는 용어로 18~19세기 에도(도쿄), 오사카, 교토 등의 대도시에서 흥행했던 스펙터클한 대중오락을 뜻한다. 곡예, 차력, 곡마 등 동작 중심의 볼거리부터 세공, 생인형, 불꽃놀이, 파노라마와 같은 시각적인 볼거리, 이국의 동물, 이국인

보였던 생인형(生人形) 전시는 '만국'의 박진한 연출로 흥행했던 미세모노이다. 연출가이자 제작자인 마쓰모토는 일본산 종이인 와시(和紙)에 놀라운 세공 기술을 발휘하여 박진한 재현의 솜씨로 만국의 인물군을 제작했다(도 2.4). 그가 만든 긴 다리 나라의 사람, 거인 나라의 사람, 가슴에 구멍이 난 사람이 전달하는 생경함과 생생함은 열도 밖 세상에 대한 호기심을 자아내며 1880년대 중반까지도 인기를 누렸다.

만국의 스펙터클을 재연한 생인형 미세모노가 메이지의 신수도 도쿄에서 흥행을 거듭하고 있을 때, 문부성 출신 관료 우치다는 『여지지략』의 출간에 몰입하던 중이었다. '만국' 여행기들과 달리, 『여지지략』은 세계를 둘러보고 귀환하는 여정의 내러티브를 허용치 않았다. 타자와 자신의 입장을 뒤바꾸는 가상 독자도 없다. 대신 일본에서 시작하고 오세아니아에서 끝나는 단선적인 구조를 취한다. 1권에서 13권까지의 순번은 지리적 근접성, 인종과 풍속의 유사성, 그리고 지질학적 계통 분류로 설정된다. 국제법의 질서에 기초한 나라 간의 경계는 모방, 변형, 전유로 차이를 체험하는 '만국'의 스토리를 대체한다. '낚아채기'나 상대화의 트릭 대신 영토권(territorial sovereignty)과 같은 '보편' 개념이 독자에게 주어진다.

의 행렬 모방, 진귀한 동식물까지 다양한 이벤트와 전시물을 포함한다. 미세모노는 이후 박람회와 박물관, 공연예술 및 영화관 등 근대적 예술 제도로 대체되어 소멸되어갔다. 그러나 기노시타 나오유키는 19세기 말까지 존속한 미세모노야말로 구미의 '미술'이라는 개념이 유입되기 이전, 대중들이 다양한 물질과 형태로 향유할 수 있었던 대상이며, 그런 의미에서 오늘날 '미술'의 기능을 담당했다고 지적한다. 그에 따르면 유화나 사진 등 '미술'로 불리는 것들마저도 19세기 중후반 열도에 처음 유입되었을 때 미세모노의 일종으로 받아들여졌다. 그의 저작은 '미술'이 소거해나간 미세모노라는 또 다른 '미술'의 존재감을 역사 속에서 추적하여 미술=근대=구미의 공식을 되짚어볼 필요가 있다고 제안한다. 木下直之, 『美術という見せ物─油絵茶屋の時代』, 筑摩書房, 1999, 199쪽 참고.

2장 그림자를 잡는 그림

〈도 2.4〉 구니요시(国芳)의 목판화, 마쓰모토 기사부로(松本喜三郎)가 도쿄 아사쿠사 오쿠야마(浅草奥山)에서 선보인 이국 인물 생인형(異国人物の生人形) 미세모노를 소재로 그린 작품이다. 오반 니시키에(大判錦絵) 3매 연속, 1855 (출처: 川添裕, 木下直之, 橋爪紳也, 『見世物はおもしろい』, 別冊太陽─日本のこころ No. 1231 平凡社, 2003)

사진 국가

『여지지략』은 근대 구미의 지리학을 택하여 세계를 인식, 재현하는 새로운 합리성의 장을 구축했다. 허구나 가상이 아닌 실정성(positivity)에 근거한 구미 지리학은 19세기 말 열도에서 급변하는 국제 정세와 개국에 대처하기 위한 문명개화의 지(知)로 받아들여졌다. 무엇보다 지리학은 기능적이었다. 그것은 식민지 개척, 도시 계획의 수립, 토지 개혁 정책, 민속 조사, 지질 탐사, 군사 탐험 등 공간 재편을 위한 신생 정부의 기획에 실용 지식을 제공했다. 요컨대 지리학은 근대 일본의 국가 구축과 제국 팽창의 과정에 그 어떤 학문보다 깊이 관여했다.[20]『여지지략』은 지리학의 정치가 본격화되기 직전에 문명과 반문명의 표상을 대중에게 전달, 각인하는 이미지 공학을 제출했다. 여기서 중요한 것이 우치다가 '착영화'로 불렸던 사진과 이를 모사한 도판의 의미작용이다.

3. 착영화(捉影畵), 후오도쿠라히, 사진

지리학을 문명개화의 상징으로 인식했던 메이지 초기의 개화파 지식인들은 세계지리서의 번역 출간에도 큰 관심을 보였다. 그중『여지지략』은 구미의 여러 텍스트를 열도의 실정에 맞도록 번안한 문화 매개자로서 우치다의 능력을 입증했다. 도판은 이를 단적으로 보여주는 사례이다. 그는 독자

20. 메이지 정부와 초기 제국대학에서 주도한 구미 지리학의 수용과 전개에 대해서는 日本地学史編纂委員會,「西洋地学の導入(明治元年~明治24年)〈その1〉-「日本地学史」稿抄」,『地学雑誌』101巻 2号, 1992, 133~150쪽;「西洋地学の導入(明治元年-明治24年)〈その3〉」,『地学雑誌』103巻 2号, 1994, 166~185 쪽 참조. 한편 야마무로 신이치는 메이지 정부 지리국의 해외 탐사를 근거로 들며, 지리학이 제국주의 팽창에 결정적 역할을 담당했다고 지적한다. 이는 근대성 혹은 근대적 지(知)의 형성이 곧 제국의 형성과 궤를 같이한다는 그의 주장을 뒷받침한다. 山室信一,「国民帝国·日本の形成と空間知」, 山室信一 編,『岩波講座「帝国」日本の学知 8-空間形成と世界認識』, 岩波書店, 2006, 28~33쪽 참조.

2장 그림자를 잡는 그림

의 이해를 돕기 위해 370여 장의 이미지를 제작했고, 4~5페이지에 평균 1점의 도판을 수록했다. 압도적인 도판의 수는 『여지지략』이 베스트셀러로 등극할 수 있던 요인이었다. 이는 오늘날 세계지리 백과에 비교해도 뒤지지 않는 양이다. 메이지 초기에 수백 장의 도판을 실은 책은 찾아보기 힘들며, 저자가 직접 도판을 그린 일도 흔치 않았다. 더구나 『여지지략』의 도판은 정교한 필선과 풍부한 회화적 묘사가 돋보인다. 유럽 도심지를 거니는 부르주아의 의상과 소품, 가로수와 건축물의 능숙한 표현, 런던 세인트 폴 대성당의 바로크 돔과 첨탑, 파사드와 회랑의 압도적인 디테일은 단순한 정보 전달을 넘어 이미지 자체의 매력을 발산하기에 충분하다(도 2.5a, 2.5b).

우치다는 『여지지략』 1권의 「범례」에서 자신이 참조했던 원본 이미지의 출처를 밝혀두었다. 먼저 그는 네덜란드에서 귀국할 때 가져온 『만국사진첩(万国写真帖)』을 언급한다. 『만국사진첩』은 우치다가 유럽에서 수집한 총 3,867점의 사진을 제본한 앨범이며 총 21권으로 이루어졌다. 앨범 제목은 『Photographisch Wereld Album』이고 일본에서는 '만국사진첩'으로 번역, 통용되었다.[21] 다음으로 언급하는 것은 프랑스의 대중 여행 잡지 『르 투르 뒤 몽드(Le Tour Du Monde:

21. 　우치다가 가져온 『Photographisch Wereld Album』은 1903년 『만국사진첩』의 명칭으로 도쿄국립박물관(당시 제실박물관)에 소장되었다. 이후 복각본이 東京国立博物館 編, 「東京国立博物館所蔵 幕末明治期写真資料目録 2─図版編」, 国書刊行会, 2000으로 재간행되었다. 사진첩 소장 당시 박물관에서 기재한 내용은 다음과 같다. "서책, 양식 제본, 가죽 커버 위에 금색 글자 기입, 크로스[천, cloth] 표지, 종 1척 1촌(세로 30.2cm), 횡 8촌 5분(가로 26.5cm), 캐비닛 판, 카르트 드 비지트(手札判) 및 쌍안 사진(스테레오스코프 사진) 등 대략 3,867매의 사진을 포함. 쌍안경(스테레오스코프) 1개. 분큐(文久) 3년(1863)에서 게이오(慶應) 2년(1866)까지 우치다 마사오가 유럽 체재 중 수집한 제본." 東京国立博物館 編, 「東京国立博物館所蔵 幕末明治期写真資料目録 2─図版編」, 3~4쪽.

사진 국가

〈도 2.5a〉 유럽 남녀 풍속도, 『여지지략』 4
권, 문부성, 1871

〈도 2.5b〉 영국 세인트폴 대성당,
『여지지략』 4권, 문부성, 1871

2장 그림자를 잡는 그림

〈도 2.6a〉『만국사진첩』의 이집트 사진, 19세기 중후반
(출처: 東京国立博物館 編, 「東京国立博物館所蔵 幕末明治期写真資料目録 2-図版編」,
国書刊行会, 2000. 이하 『만국사진첩』 도판 출처 동일)

〈도 2.6b〉『여지지략』의 이집트 아부심벨 대석상, 『여지지략』 8권, 문부성, 1875

사진 국가

Nouveau Journal des Voyages』(Paris, E. Hachette)이다.[22] 덧붙여 우치다는 자신이 네덜란드와 파리, 런던에서 사진을 열심히 수집했고, 원래『여지지략』의 도판으로 10배 이상의 매수를 구상했다고 말한다. 그만큼 우치다는 사진을 지식 재현의 수단으로 누구보다 먼저 인지했던 지식인이었다. 그는 도판 수준을 높이기 위해 심혈을 기울였고,『여지지략』의 도판 중에는 모본보다 디테일이 더 정교하게 살아있는 경우도 발견된다. 이를테면 도판 2.6a는 그가 유럽에서 수집한 이집트의 아부심벨(Abu Simbel) 신전을 찍은 사진이고, 2.6b의 하단 이미지는 이를 원본 삼아 그린『여지지략』의 도판이다(도 2.6a와 2.6b). 두 장을 나란히 비교해 보면 우치다는 사진에는 없던 인물을 도판 중간중간에 배치하고, 지형의 세부 묘사 또한 추가한 사실을 알 수 있다.

　　　　미술사 분야의 선행 연구는 주로 우치다의 도판과 그가 모사한 원본 이미지 간의 관계에 집중해왔다.[23] 어떤 도판이 어디서 왔으며, 우치다가 원본을 어떻게 모사 혹은 변형했는가를 분석하는 것이다. 그러나 이러한 접근법은

22.　이미지 출처에 대해서는 内田正雄,「凡例」,『輿地誌略』, 卷1, 大学南校, 1870, 3쪽. 또한 우치다는「凡例」의 2~3쪽에 걸쳐 자신이 참조한 구미 지리서의 출처를 밝히는데, 이를 원어로 표기하면 다음과 같다. Alexander Mackay, *Elements of Modern Geography for the Use of Junior Classes*, Edinburgh and London: W. Blackwood & Sons, 1864; J. Goldsmith, *A Grammar of General Geography*, London: Longmans, Green Leader & Dryer, 1815; Jacob Krammers, *Geographisch-Statistisch-Historisch Handbook*, Hague: G. B. van Goor, 1850.

23.　마시노 게이코에 따르면, 우치다는『여지지략』의 도판 중 약 절반에 해당하는 184점

을『르 투르 뒤 몽드』에서 가져왔다. 그는 또한 우치다가 S. Augustus Mitchelle, *A System of Modern Geography, Physical, Political, and Descriptive*, Philadelphia: E. H. Butler & Co, 1872; S. S. Cornell, *High School Geography*, New York: D. Appleton & Co., 1864에서도 이미지를 참고했다고 말한다. 増野恵子,「『輿地誌略』のイメージについて」,『近代画説』16号, 2007, 115~116쪽. 한편 이케다 아쓰후미는『여지지략』의 원본 이미지 대부분이『만국사진첩』이라고 주장하기에, 어떤 문헌이 더 중요한 자료였는지를 둘러싸고 여전히 논쟁의 여지가 남아 있다. 池田厚史,「『輿地誌略』と『萬国写真帖』」,『Museum』501号, 1992, 26~38쪽.

2장 그림자를 잡는 그림

이미지의 형태 비교에 방점을 두기에 도판의 의미를 개인의 모사력으로 설명하는 데 그칠 수 있다. 왜 우치다는 이례적인 양의 도판을 제작했으며, 원본 이미지를 왜 '착영화'로 불렀을까? 원본 이미지와 모사본 사이에서 어떤 의미의 번역이나 이행이 발생했는가? 우치다가 '착영화'라 칭한 이미지는 정확히 무엇이며, '세계지리'라는 새로운 지식 체계와 어떤 관련을 맺고 있는가? 우치다의 기획에서 '착영화'는 19세기 후반 일본의 지정학적 위치를 어떻게 반영, 굴절, 혹은 재배열하고 있는가? 이와 같은 질문을 풀어가기 위해 먼저 우치다가 쓴 범례를 다시 한 번 살펴보자.

각국의 인물, 풍속 및 주거 산천의 형상과 같이 문헌으로 이해하기 어려운 것은 도화(図画)를 제공하였으니 이해하기가 어렵지 않을 것이다. 고로 도판을 널리 활용하여 보여주고 싶다고 생각했음에도 지면 제한으로 인해 책에 삽입하려고 했던 양의 10분의 1도 되지 않아 그렇게 많은 숫자는 아닐 터이다. 특히 목판에 새겨진 그림은 원도(原図)를 정확히 연상시킬 만큼 비슷하게 제작하는 것이 어려웠던 고로 생각만큼 잘 되지는 않았다. 또한 신(神)과 같은 [보이지 않는] 존재는 형태로 표현할 수 없었다. 가장 신뢰할 수 있는 도화라고 하면 착영화(捉影画; フヲドクラヒー)만한 것이 없으니, 유럽에 있을 때 여유가 되면 각국의 착영화를 모아 그 숫자가 약 3천여 매, 책으로 엮어 20여 권에 이르렀다. 이렇게 모은 착영화를 모사하여 이 책 안에 삽입할 수 있었다. 또한 프랑스에서 발간되던 『루 쓰-

사진 국가

루 듀 몽도(Le Tour Du Monde)』라는 세계 각지의 여행기에 나오는 도화는 실제로 일어난 일과 경험 담을 그린 것으로 대다수는 착영화에서 모사한 것 이다.[24]

우치다는 「범례」에서 『여지지략』에 도판을 넣은 이유가 문 자로 이해하기 어려운 부분을 도화로 보충하기 위한 것이라 말한다. 또한 되도록 많은 도화를 사용하여 독자의 이해를 돕고자 했으나, 목판으로는 원본의 정확한 모사가 어려웠고 신과 같은 비가시적인 대상 또한 형태로 표현할 수 없었다 고 밝힌다. 여기서 알 수 있는 것은 첫째, 우치다가 문자 언어 와 시각 언어의 차이를 이해했으며, 둘째, 시각 언어의 기능 에서 도판의 필요성을 고려했고, 셋째, 원본과 모사본이 정 밀도나 박진성의 측면에서 차이가 있을 수밖에 없음을 정확 히 인지하고 있다는 사실이다. 이러한 논리 전개 속에서 우 치다는 가장 신뢰할 수 있는 도화로 "착영화만한 것이 없다" 고 제안한다. '착영화'는 문자 그대로 '그림자를 잡는 그림'을 뜻하며, 우치다는 '착영화' 표기 옆에 '후오도쿠라히'라는 가 타카나를 달아 음운을 명시했다. '후오도쿠라히'는 '포토그 래피'의 음독이므로, 그가 '착영화'를 '포토그래피'의 번역어 로 채택했음을 알 수 있다.

서론에서 언급했듯이, 착영화의 '영(影)'은 초상화 용어에서 비롯되었다. 1840~1850년대에 유입된 다게레오 타입은 주로 초상 사진에 동원되었고, 이 때문에 '인영경(印 影鏡)'으로 불렸다. '착(捉)'은 잡다, 쥐다를 뜻하는 한자어로,

24. 内田正雄, 「凡例」, 『輿地誌略』 卷1, 1870, 大学南校, 2~3쪽.

2장 그림자를 잡는 그림

19세기 중후반 일본의 사진술 관련 용어에서 쉽게 발견되지는 않는다. '인영경'은 개성소-대학남교-문부성의 연구와 실험을 거쳐 점차 '사진경' 혹은 '사진'으로 대체되었다. 이는 사진 화학 및 기자재의 변화와도 밀접한 관련이 있다. 다게레오타입 사진에서 콜로디온 습판과 유리 건판으로 대체되는 과정에서 촬영을 위한 노출 시간이 단축되었다. 사진가의 이동과 현지 촬영 역시 수월해졌다. 기술 진보와 함께 피사체 또한 초상에서 풍경, 사건까지 다양해졌다. 초상의 전통과 밀착되어 있는 '영'은 회화사에서 범용적으로 사용된 '진(眞)'으로, 도장을 날인하는 의미의 '인(印)'은 모사를 뜻하는 '사(寫)'로 정착되어갔다.[25]

　　이러한 용어 전환을 주도했던 개성소-대학남교-문부성의 관료 우치다가 '사진'이 아닌 '착영화'라는 낯선 용어를 채택한 점에 주목할 필요가 있다. 그는 사진술이 무엇인지 분명히 알고 있었고 유럽 체류 당시 3,000장 이상의 풍경·풍속 사진을 모을 만큼 사진에 흥미를 가졌던 인물이다. 귀국 이후 문부성에 재직할 때도 유럽에 체재 중인 동료 아카마쓰 다이자부로(赤松大三郎)에게 자신이 미처 수집하지 못한 『일러스트레이티드 런던 뉴스(Illustrated London News)』의 과월호를 입수해달라고 서신을 보냈다.[26]

　　우치다의 논리에서 '붙잡다'의 '착(捉)'은 빛과 대상의 접촉을 통한 인덱스적 재현 뿐 아니라, 이를 손으로 모사한 회화적 재현까지 포괄한다. 엄밀히 말한다면 『여지지략』

25.　사토 도신에 따르면 근대 이전 중국과 일본에서 '진(眞)'은 우주관과 자연관을 아우르는 용어로, '진용(眞容)'이나 '진경(眞景)'과 같이 이상화, 보편화를 지향하는 고차원의 윤리 문제와도 직결된다. 佐藤道信, 「写実, 写真, 写生」, 218~221쪽.

26.　木下直之, 『美術という見せ物—油絵茶屋の時代』, 160쪽.

사진 국가

의 도판은 사진의 물리화학적 프로세스를 거치지 않았으므로 인덱스 기호는 아니다.『여지지략』에는 사진을 손으로 모사한 그림, 사진을 모사한 그림을 재모사한 그림이 목판, 석판, 동판의 복제 이미지로 수록되어 있다.[27] 그렇다면 '착영화'는 포토그래피의 번역어이면서 동시에 원본을 붙잡을 정도로 성실히 따라간『여지지략』의 도판 제작 프로세스를 떠올리게 하는 용어이기도 하다.

우치다는 자신의 도판이 "가장 신뢰할 수 있는 도화"인 착영화를 모사했고, "보이지 않는 것들은 형태로 표현하는 것이 불가능했다"고 말한다. 또한『르 투르 뒤 몽드』도 착영화를 모사한 도화를 게재하지만 "실제로 일어난 일과 경험담"을 담고 있다고 쓴다.『르 투르 뒤 몽드』의 도판이 허구가 아니기에, 이를 재모사한『여지지략』의 도화도 신뢰할 수 있다는 논리를 은연중에 제시하는 것이다. 즉 우치다는 사진을 오직 보이는 것들만 표현할 수 있고, 실제로 있었던 것을 담아내며, 대상의 현전성을 시각적으로 증명하는 수단으로 인식했다. 이 세 가지 이유 때문에 그에게 사진은 다양한 도화의 신뢰도를 평가하는 척도가 될 수 있었다. 원본이 사진이라면 이를 그림자처럼 좇아간 박진한 모사본이나 재모사본까지도 신뢰 가능한 도화로 간주했다. 이처럼 우치다는 사진의 현장성과 기록성, 그리고 박진한 모사를 근거로 원본과 모사본에 차등을 두지 않았다. '착영화'는『여지지략』의 도판에 대한 우치다의 독특한 관점을 합리화하는 개념이었다.

27. 우치다가 도판을 위해 사용한 인쇄 기술에 대해서는 菅野陽, 有坂隆道 編,「『米欧回覧実記』と『輿地誌略』の挿絵銅版画」,『日本洋学史の研究 9』, 創元社, 1989, 177~220쪽 참조. 한편 1870년대 당시 수백 장의 사진을 인쇄하여 대중서로 발간하는 작업은 사실상 불가능했다. 1920년대에 이르러서야 다량의 사진을 포함한 지리백과 전서가 발간되기 시작했다.

2장 그림자를 잡는 그림

4. 『만국사진첩』과 근대성의 구조

난학의 마지막 세대에 속하는 우치다는 1장에서 소개한 난학-양화 계보의 화론, 즉 박진한 재현의 '사진'이 무엇인지 분명 인지하고 있었을 것이다. 1장에서 설명했듯이, 시바 고칸과 다카하시 유이치는 '사진'이 대상의 진정을 박진감 있게 모사해 치술에 일조하는 유의미한 재현 양식이라 여겼다. 이들은 그림이 지식 생산의 중추라고 믿으며 음영법과 투시도법에 입각한 구미의 그림이야말로 외부 세계의 진리에 근접해 참된 지식을 동반할 수 있다고 생각했다. 난학이 강조한 그림의 기능은 우치다가 네덜란드 체제 당시 군사학이나 선박 기술이 아닌 유화, 스케치, 사진에 관심을 가졌던 이유를 설명해준다. 그는 가와카미 도가이(川上冬崖), 가메이 시이치(亀井至一) 등 당대의 주요 양화가를 고용하고 지도하면서까지 『여지지략』에 수백여 장의 도판을 게재했다. 이러한 압도적인 양의 도판은 우치다가 박진한 재현 형식으로서의 '사진'과 그 기능을 무엇보다 우선시하고 있었음을 시사한다.

　　그러나 수백 장의 착영화를 난학-양화의 '사진'으로만 파악한다면 전례 없는 양의 도판이 생산된 문화적 맥락의 입체감이 사라진다. 구미의 사진술이 기존의 '사진' 개념에서 서서히 분리되어 포토그래피 사진으로 이행했던 과정은 신구 사진의 합치나 매체 혼성으로 설명할 수 없는 훨씬 더 복잡하고 역동적인 사건이었다. 게다가 '착영화'는 우치다 개인의 사유에서 비롯하기보다 세계지리의 지식 체계와 표상 구조를 무대로 등장한 여행 사진(travel photography)의 문법을 따랐다. 여행 사진은 19세기 중후반 구미의 제국주의와 민속지학, 유형학적 사진의 교차점에서 탄생한 '근대성'의 산물이다. 우치다의 착영화는 바로 이 여행 사진을 원본으로 삼았기

126

때문에 박진한 모사의 '사진'으로 온전히 파악할 수 없는 근대성의 지정학에 연루되어 있다. 요컨대 착영화는 구미라는 '보편'을 경유한 '특수'의 발현이 '근대적' 과제로 주어졌던 비구미의 역설적 상황을 고스란히 투영하고 있는 것이다.

　　　우치다가 참조한 원본 이미지이자 '착영화'라 지칭했던 『만국사진첩』은 19세기 여행 사진의 문법을 보여주는 단적인 예이다. 앞서도 언급했듯이 유럽 체제 중 그는 수천 장에 이르는 사진을 수집했고, 주 거주지였던 네덜란드 헤이그에서 자신의 사진 컬렉션을 제본, 장정한 『만국사진첩』과 함께 귀국했다(도 2.7).[28] 『만국사진첩』은 총 3,867매의 사진을 담고 있으며, 사이즈 및 판형은 주로 캐비닛 판형(Cabinet Card)과[29] 카르트 드 비지트(Carte-de Visite),[30] 그리고 1장에서 다룬 스테레오스코프 사진이 절반을 상회한다. 스테레오스코프 사진은 1830년대 후반에 고안되어 1851년 런던의 수정궁 박람회에서 따로 섹션을 둘 만큼 대대적인 인기를 누렸다. 성공 비결은 타지를 직접 여행하지 않고도 마치 그 장소에 있는 것 같은 버추얼 리얼리티 효과에 있었다.[31] 소재는 주로 세계 각국의 지리와 풍속, 그리고 포르노그래피였다. 타지로 떠날 수 없었던 부르주아 계급에게 스테레오타입 사진

28.　東京国立博物館 編, 「東京国立博物館所蔵 幕末明治期写真資料目録 2-図版編」, 2000, 5쪽.

29.　1870년대에 구미에서 가장 대중적으로 촬영, 판매되던 사진 판형이다. 초창기에는 초상 사진에 사용되었지만, 점차 다양한 소재의 촬영에도 범용적으로 채택되었다. 크기는 대략 10.8x16.5cm이다.

30.　일본어로는 카드, 명찰을 뜻하는 '데후다반(手札判)'으로 번역되었다. 유리 건판

이나 인화지 사이즈를 뜻하며 1860년대에서 1870년대까지 구미에서 대중적인 인기를 누렸다. 캐비닛 판형의 반절 정도 크기로 대략 8x5cm 정도이다.

31.　스테레오스코프와 19세기 유럽의 가상 여행 경험에 대해서는 Pauline Stakelon, "Travel through the Stereoscope: Movement and Narrative in Topological Stereoview Collections of Europe," *Media History* 16 , No.4, 2010, pp.407-422.

2장 그림자를 잡는 그림

은 여행을 대리하는 경험을 제공했고, 세계지리를 학습할 수 있는 더없이 좋은 텍스트였다. 즉 우치다의 사진 컬렉션은 구미 부르주아의 교육과 오락, 가상 여행을 위해 전 지구적으로 생산, 유통된 이미지로 구성되었다.

우치다는 자신이 수집한 수천 장의 사진을 네덜란드 헤이그시 소재의 사진 업체에 맡겨 『만국사진첩』 총 21권의 앨범 장정을 의뢰했다. 따라서 자신이 사진첩의 구조와 순번을 지정했을 확률이 높다. 국가별 섹션은 다시 풍속, 자연, 산물, 도시, 건축물, 인물, 명소구적 등의 소주제로 나뉜다. 이러한 백과사전식 구조는 19세기 만국박람회의 배치도와 흥미로운 접점을 이룬다. 박람회는 세계라는 앎의 대상을 국가 단위로 분할하고, 각국을 다시 산업, 과학, 예술, 민속, 인종 등의 세부 주제로 나누어 시공간을 계열화한다. 그런 다음 첨탑과 같은 높은 플랫폼에서 분할된 세계를 총체적으로 관망할 수 있는 파노라마의 시선을 경험케 한다.[32] 파노라마에서 바라본 세계는 단일 국가로 구성된 종합선물세트처럼 펼쳐져 있지만, 이를 지탱하는 힘은 상술했던 피라미드 구조, 즉 구미라는 특수를 '보편'의 꼭짓점에 놓고 이를 기축으로 '특수'의 자리를 안배하는 근대의 지정학적 권력이다.

우치다의 『만국사진첩』은 세계를 '특수'의 모자이크로 파악하면서도 '보편'의 척도로 세계를 위계화하는 근대성의 구조를 충실하게 따르고 있다. 사진첩은 영국에서 시작해서 스페인, 독일, 프랑스, 스위스, 미 대륙과 인도, 아프리카, 이어서 중국, 태국, 동남아, 일본, 마지막으로 유럽 제국의 지배를 받고 있던 식민지 국가 순으로 순번을 매긴

32.　박람회에서 구현되는 파노라마의 시선에 대해서는 김계원, 「파노라마와 제국: 근대 일본의 국가 표상과 파노라마의 시각성」, 『한국근현대미술사학』 19집, 2008, 29~49쪽 참조.

사진 국가

2장 그림자를 잡는 그림

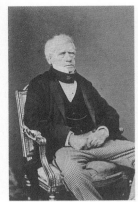

〈도 2.8〉 『만국사진첩』의 영국 사진, 19세기 중후반

〈도 2.9〉 『만국사진첩』의 아프리카 사진, 19세기 중후반

130

2장 그림자를 잡는 그림

다. 각국의 사진은 다시 인물, 풍경, 건축, 동식물종, 역사적 사건으로 나뉜다. 각국에 할당된 지면 수는 '문명' 정도에 따라 달라진다. 영국이 차지하는 분량은 네 권의 책자로 가장 많으며, 총 700장을 웃도는 사진을 담고 있다. 그에 비해 신생 제국 미국은 44장의 사진으로 구성되었다.

국가별 사진의 매수는 해당 국가의 국제적인 위상에 비례한다. 이는 서두에서 언급한 후쿠자와 유키치의 피라미드식 세계관을 연상시킨다. 피라미드 상부에 위치하는 국가일수록 『만국사진첩』에서는 다양한 문화적 코드를 갖춘 이미지로 등장한다. 초상을 예로 들면 영국 섹션에는 다양한 스타일의 정장이나 파티복 등을 입은 부르주아 계급의 신사 숙녀가 등장한다. 개별 인물의 초상은 부르주아 초상화의 코드를 따라 영예로운 주체의 이미지로 그려진다(도 2.8). 반면 피라미드의 최하부인 아프리카 인물은 사회적, 문화적 배경이 부재한 대자연의 일부나 동식물종의 연속체처럼 문명 외곽의 존재로 나타난다(도 2.9).

피라미드 중간 계층에 속했던 일본 섹션은 민속지학의 도판을 방불케 한다. 긴 칼을 차고 신비스런 도포를 두른 사무라이, 세미 누드의 게이샤, 힘없는 노약자, 기이한 포즈의 사람들, 갑옷의 사무라이, 이국적인 풍경이 반복 배치된다(도 2.10).[33] 이는 우치다가 참고한 또 다른 문헌인 『르 투르 뒤 몽드』의 일본 이미지와 정확히 겹쳐진다. 『르 투르 뒤 몽드』의 창간호는 일본을 이집트, 아프리카, 중국과 함께 묶어서 이국

33. 여행 잡지뿐 아니라, 근대적 백과전서에서도 '일본'은 타자화된 스테레오타입으로 재현되었다. 19세기 영국에서 가장 대중적이며 대표적인 백과전서 중 하나인 『챔버스 백과사전(Chambers' Encyclopedia)』은 『르 투르 뒤 몽드』와 『만국사진첩』 속 '일본'의 사진과 도판들을 그대로 차용할 정도였다. 이에 대해서는 平凡社 編, 『百科事典の歷史』, 平凡社, 1964, 6~18쪽 참조.

사진 국가

적 여행의 첫 목적지로 제안했다.[34] 창간 2~3년 만에 일본은
『르 투르 뒤 몽드』의 단골 주제로 일곱 번이나 등장했는데, 그
때마다 서로 다른 파리지엔의 여행기를 수록하고 있다. 파리
지엔은 각자의 경험담을 이야기하지만, 일러스트레이션은
대동소이하다.『만국사진첩』에 실린 일본 사진처럼 가마쿠라
의 대불(大佛), 무장한 사무라이, 고문과 형벌 문화, 그리고 여
성의 목욕 장면이 스테레오타입화되어 화자의 무용담을 더
욱 드라마틱하게 전달한다(도 2.11).

　　　　『만국사진첩』 속 '일본'의 모습에서 우치다는 자국
의 이미지가 '반개국'에 가깝다는 사실을 인지했을 것이다.
그런데도 그는『만국사진첩』을 가장 '신뢰할 수 있는' 도화
라 간주하며『여지지략』의 원본 이미지로 채택했다. 이제 그
의 당면 과제는 세계지리를 계몽 지식으로 껴안으면서 동시
에 모국을 변방에 배치했던 표상의 질서를 어떻게 변형, 회
피, 혹은 굴절시킬 수 있는가에 있었다.

5. 자기 표상의 부재
우치다가 '착영화'라고 불렀던 19세기 중후반의 여행 사진
은 공간적 타자(비구미)를 시간적 타자(원시, 미개)로 치환
해서 공재성(coevalness)을 부정하는 제국주의 이념을 시각

34.　Edouard Charton, ed., *Le Tour du
Monde: Nouveau Journal Des Voyages* 1, 1869,
pp.161-176.
35.　공재성(共在性)은 인류학자 요하네스
파비안(Johannes Fabian)의 용어이다. 그는
구미 인류학과 민속지학이 미개지의 원주민
을 같은 시간 속에서 소통, 관찰하며 연구하
지만, 지적 결과물에서는 이들과 같은 시간에
존재했던 공재성의 감각을 삭제하여 원주민

을 대상화하고 중성적 화자의 목소리만 남긴
다고 지적한다. 이러한 방식으로 인류학과 민
속지학은 원주민을 공간적 타자에서 시간적
타자로 재배치했고, 문명화의 사명으로 식민
지를 지배하는 제국주의 이념을 정당화했다.
Johannes Fabian, *Time and the Other: How
Anthropology Makes Its Object*, New York:
Columbia University Press, 2002, pp.21-35
참조.

2장 그림자를 잡는 그림

Général, officiers et page japonais (anciens costumes de guerre encore en usage dans les troupes du Taïkoun). — Dessin de A. de Neuville d'après des photographies et des gravures japonaises.

Le Daïboudds, statue colossale de Bouddha, à Kamakoura. — Dessin de E. Thérond d'après une photographie.

사진 국가

Toilette d'une dame japonaise. — Dessin de Morin, d'après une peinture japonaise tirée de la relation de lord Elgin.

2장 그림자를 잡는 그림

적으로 구현한다.[35] 우치다는 세계지리의 구조에서 시공간적 타자로 설정된 '일본' 이미지의 갱신을 위해 몇 가지 전략을 구상했다. 먼저 그는 자신이 참조한 영문 지리서의 구조를 변경해 '일본국'을 『여지지략』의 제일 앞에 배치했다.[36] 참고문헌에서 누락된 일본의 역사와 지역에 관한 정보도 상세히 기재했다. 또한 영문 지리서가 다루지 않았던 일본 천황가의 계보와 역사를 비중 있게 기술하고,[37] 북방의 아이누와 남방의 류큐인까지 일본 민족에 포함하되, 비문명화된 토착민을 뜻하는 '토인(土人)'으로 구분하여 표기했다. 특히 에조치(蝦夷地; 홋카이도)의 '토인'은 "아직 개화를 행하지 않은" 상태지만 "정부의 개척 사업이 진행되면 후일 번영할 것"이라 예측했다.[38] 아이누나 류큐인의 토착적인 풍습과는 대조적으로 신수도 도쿄의 눈부신 발전을 언급하며 "아시아주에 속하는 다른 나라들과 비교해도 [일본만큼] 온 나라가 점점 더 나은 날을 좇아 문명을 향해 앞으로 걸어가 국세를 흥하게 하는 나라를 찾아볼 수 없으니, 양인(洋人)도 이를 주목한다"고 강조했다.[39]

36.　우치다가 참조했던 알렉스 맥케이(Alex Mackay)의 『지리의 요소(Elements of Geography)』는 일본 섹션을 아시아 국가 중에서도 가장 마지막에 배치하고 겨우 두 장의 지면 안에 지리적 위치, 인구, 정치적 상황 등을 피상적인 정보로 제공했다. 우치다는 구미 지리서에서 문명의 대극에 놓여있던 일본을 다른 아시아 국가에서 독립시키고 『여지지략』의 제일 앞부분에 재배치했다. 이러한 구조상의 변화는 일본인 스스로 세계지리를 배우고 지식의 주체로 거듭날 수 있다고 여긴 우치다의 관점을 반영한다. 맥케이의 저작에서 일본에 대한 설명은 Alex Mackay, *Elements of Geography*, Edinburgh and London: W. Blackwood & Sons, 1868, p.195 참조.

37.　맥케이의 서적과 『여지지략』은 일본 민족과 인종에 대해 상이한 입장을 표방한다. 맥케이는 일본 인종을 몽골인과 말레이인의 혼합으로 파악하면서, 인종지리적 기원이 모호하다고 주장한다. 그러나 우치다는 일본인의 인종적 근원은 야마토 민족이며 궁극적으로는 진무 천황(神武天皇)의 후손이라고 기술했다. Alex Mackay, *Elements of Geography*, p.195; 内田正雄, 『輿地誌略』卷1, 66쪽.

38.　아이누와 에조치에 대한 설명은 内田正雄, 『輿地誌略』卷1, 71쪽.

39.　内田正雄, 『輿地誌略』卷1, 67쪽.

사진 국가

그러나 세계지리 속 일본의 위상을 바로잡는 근본적인 방안은 우치다가 참조했던 이미지, 다시 말해 일본을 극동의 타자로 묘사한 구미 여행 사진의 코드를 재작업하는 일이었다. 그의 해결책은 간단했다. 일본을 시각화하지 않는 것이다. 실제로『여지지략』의 '일본국'은 도판 한 장 없이 지도만 포함했다. 반면 일본 뒤에 실린 중국 섹션은 만리장성에서 전족 풍습까지 다양한 중국 문화를 묘사한 도판 10여 장을 수록했다. 가장 마지막 섹션인 오세아니아와 대서양 지역 또한 수십 장에 달하는 민속지학적 초상과 풍속 및 자연 풍경을 보유했다.『여지지략』의 차별성이 400여 장에 가까운 도판에 있음에도 불구하고, '일본' 이미지의 부재는 사실상 백과사전 전체 구조의 균형을 깨트릴 만큼 파격적이었다.

메이지 초기의 다른 세계지리서도 크게 다르지 않았다. 예를 들어 당시 대중적인 지리 교과서였던『만국지지략(万国地誌略)』은『미첼이 쓴 학습용 지리(Michelle's School Geography)』의 번역서인데, 일본을 설명하는 도판이나 시각 이미지가 한 장도 게재되어 있지 않다. 세계지리서뿐만 아니라 일본 국내지리 학습서인『일본지지략(日本地誌略)』도 마찬가지로 자국 이미지를 싣지 않았다.[40] 상술했던 후쿠자와 유키치 역시 자신의 지리서에 타국을 설명하는 도판을 게재했으나 일본에 해당하는 이미지는 수록하지 않았다. 일본의 도판을 담은 예외적인 사례로 1872년에 출판된 교과서『삽화지학왕래(挿畵地學往来)』를 들 수 있다.

40. 메이지 초기에 출판된 지리 교과서에 대해서는 滋賀大学図書館 編,『近代日本の教科書のあゆみ—明治期から現代まで』, サンライズ出版, 2006, 186~215쪽; 品田毅,「わが国にお ける明治以降の地理教科書および地理教育に関する研究 その1」,『筑波大学学校教育部紀要』 11, 1989, 143~155쪽 참조.

2장 그림자를 잡는 그림

일본인 교사가 지구본을 가리키며 세계지리 수업을 하는 다색 목판화를 권두화로 수록한 이 책은 지리 교육의 현장을 보여주고는 있지만, 일본을 표상하는 이미지는 별도로 포함하지 않았다(도 2.12).

기노시타 나오유키는 『여지지략』에서 일본 이미지가 부재한 이유를 독자에게서 찾는다. 독자가 일본인이었기에 굳이 익숙한 풍속이나 지리를 도판으로 보여줄 필요가 없었다는 것이다. 그러나 이미지의 부재로 인해 우치다의 의도와 관계없이 구미의 민속지학적 시선을 내재화하는 결과로 이어졌다고 지적한다.[41] 마시노 게이코는 이미지의 부재가 세계지리를 학습해야 하는 '일본'과 여전히 문명화되지 못했지만 세계 속에 자신의 존재감을 알리고 싶었던 '일본' 사이의 분열을 상징한다고 주장한다.[42] 선행 연구에 동의하면서도 필자는 이미지의 부재야말로 자신의 원형(archetype)을 다종의 사진 이미지로 선취하는 자기 표상의 문제와 결부되어 있다고 파악했다. 다시 말해 우치다는 자신이 '착영화'라 번역한 이미지를 통해 바람직한 자국의 표상을 만들고 세계지리 안에 배열하는 방안을 찾지 못했던 것이다.

『여지지략』을 집필하던 1870년대, 열도에서는 풍속 사진, 풍경 사진, 인물 사진을 찍던 다양한 주체가 공존하고 있었다. 첫째, 펠리체 베아토(Felice Beato)와[43] 찰스 워그

41. 木下直之, 『写真画論—写真と絵画の結婚』, 84~88쪽.
42. 増野恵子, 「見える民族·見えない民族—『輿地誌略』の世界観」, 『版画と写真—19世紀後半出来事とイメージの創出 -』, 神奈川大学21世紀COEプログラム, 2006, 49~59쪽.

43. 펠리체 베아토는 이탈리아 출신으로 영국에서 활동했으며, 동아시아에 종군 사진가로 파견되어 제2차 아편전쟁 등 주요 사건을 기록한 보도 사진가이다. 1863년에서 1884년까지 요코하마에서 거주하면서 메이지 유신을 비롯한 전환기의 기록을 남겼고, 1871년

사진 국가

2장 그림자를 잡는 그림

먼[44] 등의 해외 사진가들이 구미의 언론이나 대중매체에 게재될 사진을 촬영했다. 이들의 사진은 저널리즘적 관심을 투영할 수밖에 없었기에, 이국 풍속과 타자화된 인종 묘사를 크게 벗어나지 않았다. 둘째, 1세대 일본인 사진가가 촬영한 풍속 및 풍경 사진을 들 수 있다. 특히 시모오카 렌조는 개항 도시 요코하마에 사진관을 열어 일명 '요코하마 사진(横浜写真)'이라는 수출용 채색 사진을 판매했다.[45] 하지만 외국인 여행객의 기념품으로 제작된 이들 사진의 소재는 『르 투르 뒤 몽드』에 등장하던 사무라이, 게이샤, 후지산 이미지와 크게 다를 바 없었다. 더군다나 인화지 위에 가해진 수공 세필 채색은 이국적 정서와 노스탤지어를 자아냈다. 이렇듯 요코하마 사진은 식산흥업 시대의 수출 증가를 위한 자기 타자화의 이미지였으므로 일본의 바람직한 원형상에 적합하지 않았다. 마지막으로 메이지 정부 주도의 기록 사진을 들 수 있다. 이는 체계성을 갖추고 있으며 현장감도 풍부하

조선에서 신미양요 사건을 촬영하기도 했다. 베아토는 자신이 제작한 앨범인 『일본인의 얼굴(Face of the Japanese People)』에서 1870년대 일본인과 일본 풍경에 대한 일종의 유형학을 창안했다. 이 앨범은 세계 사진 시장에서 유통, 소비되었던 이국적 일본의 틀에서 크게 벗어나지 않았다. 베아토의 사진에 대해서는 요코하마개항자료관에서 종합적으로 엮은 두 권의 사진집인 横浜開港資料館 編, 『ベアト写真集 1~2—外国人カメラマンが撮った幕末日本』, 明石書店, 2006 참조.

44. 찰스 워그먼은 영국 출신 화가이자 삽화가, 만화가이다. 1857년 『일러스트레이티드 런던 뉴스(Illustrated London News)』의 특파원으로 동아시아에 파견되어 1861년 나가사키로 들어와 이후 에도(도쿄)로 이동하여 메이지 유신 전후의 여러 사건들을 기록한 스케치와 기사를 영국으로 발신했다. 1862년에는 영국의 풍자만화 잡지 『펀치(Punch)』의 이름을 따서 재일 외국인을 대상으로 하는 『재팬 펀치(Japan Punch)』를 창간했다. 1860년대 초반부터 요코하마에서 사진관을 직접 운영하면서 1세대 일본인 사진가들에게 큰 영향을 미쳤다. 또한 고세다 요시마쓰(五姓田義松), 다카하시 유이치, 고바야시 기요치카(小林清親) 등의 주요 양화가, 목판화가를 지도하며 교류를 맺었다.

45. 요코하마 사진의 내용과 형식, 제작 과정에 대해서는 시무라 쇼코, 「수출된 일본의 이미지—막부 말기 메이지의 요코하마와 미국」, 정창미 옮김, 『한국근현대미술사학회』 29집, 2015, 63~88쪽 참조.

지만 급변하는 사회상을 담은 다큐멘터리 사진에 가까웠다. 따라서 변화를 포착할 수 있지만, 문명화된 국가의 이미지로 적합하지 않았다. 요컨대 1870년대에 신생국 일본의 국가 표상은 사실상 부재에 가까웠다.

표상의 공백을 마주한 우치다가『여지지략』에서 구시대 지리서의 도판을 재활용하지 않은 점은 매우 시사적이다. 에도 시대의 지리 교과서인 왕래물(往来物)의[46] 도판은 우치다가 '착영화'로 간주했던 "가장 신뢰할 수 있는 도화"와 확연히 다른 세계에 있었다. 왕래물의 이미지는 주로 특정 장소가 환기시키는 계절감, 그곳에 얽혀 있는 역사적인 기억과 에피소드, 이질적인 장소를 찾아가는 시적인 여행(道行き), 미로 찾기 놀이, 왕복과 이동에서 오는 즐거움과 재미, 장소를 구성하는 무한한 요소를 나열, 병렬, 연결하는 놀이인 쌍육(双六)을 시각화했다. 따라서 구미 지리서의 번안서가 구시대 도판을 싣는다면, 내용과 삽화 사이의 충돌이 불가피했다. 이를테면 1872년 출간된『일본지리왕래(日本地理往来)』는 일본을 세계지리의 주체로 상정하고 근대 지리학의 용어로 일본국을 기술한다. 반면 기존 왕래물 방식의 서정적인 명소화나 계절감이 풍부한 도판을 게재해서 텍스트와 이미지 간의 균열을 초래했다(도 2.13).

우치다는『일본지리왕래』식의 절충안을 따르지 않았다. 그는 왕래물의 도판과 착영화의 차이를 정확히 인지했다. 왕래물의 도판은 일본의 풍속과 계절감을 보여줄지 모르지만 '착영화'의 재현 방식, 다시 말해 '문명국'의 표상이 근간으로 삼는 사진적 리얼리즘의 코드를 따르지 않았다.

46. 왕래물은 근대 이전 서당이나 집에서 아동 학습용으로 사용했던 일종의 교과서를 뜻한다. 한문, 역사, 지리, 가정 교육, 실용 기술 등 다양한 학습 주제를 담고 있다.

2장 그림자를 잡는 그림

사진 국가

구 지리서 속 삽화를 채택한다면 세계지리의 표상 질서에 역행하거나 문명개화의 길에서 이탈하게 될 것이다. 반면 자국 이미지를 공백으로 남겨둔다면 적어도 타자화의 위험을 막을 수는 있다. 우치다에게 표상의 공백은 최선의 대응책이자 최상의 전략이었다.

그런데 '일본' 이미지의 부재는 반드시 세계지리의 표상 질서에 대한 부정이나 저항을 의미하지는 않았다. 오히려 부정과 저항이 다른 방향으로 굴절되어 나타났다는 사실을 주의깊게 살펴볼 필요가 있다. 후술하겠지만, 우치다는 중국이나 인도, 터키, 그리고 다른 식민지 국가의 도판에서 '반개국'과 '미개국'의 스테레오타입을 재생하고 세계지리의 권력 구조에 동참하는 길을 택했다. 이제 『여지지략』에서 사진의 중요성은 "오직 보이는 것들만 표현할 수 있고 실제로 있었던 일들을 담는다"는 현장성과 기록성보다는, 자신의 원형을 만들어 주체화, 고유화하는 기술의 문제에 더욱 밀착되어갔다.

6. 사진, 주체화의 기술

『여지지략』에서 착영화의 의의는 우치다의 모사 솜씨나 도판 제작의 기술 습득에서 그치지 않는다. 그것은 19세기 말 세계지리의 지식 체계 속에서 각국이 자신의 표상을 획득하는 과제와 결부된다. 사진은 그러한 주체화의 기술에 필수불가결한 요소였다. 『만국사진첩』에 나타나듯이, 사진은 세계 각국의 이미지를 통해 가상 여행을 체험토록 하는 오락과 교육의 수단이었다. 이를 원본으로 참조한 『여지지략』 속 '착영화'는 회화 용어 '사진'의 박진성을 넘어, 국가의 원형을 제작해서 주체화를 도모하고, 세계지리의 표상 질서에 동참하는 일에

143

관여했다. 우치다가 간파한 사진의 중요성은 바로 그 표상의 간극을 메우는 일에 있었다. 그에게 착영화, 후오도쿠라히, 혹은 구미의 사진술은 타자가 만든 스테레오타입에 맞설 자신의 원형을 만들어 세계지리 속 자국의 위상을 재정비할 수 있는 수단이었다. 즉 관건은 국가상의 확보와 유포에 있었다. 특정 매체이든 매체의 혼성이든 상관없이 사진술을 경유해 자국 이미지를 표상화하는 작업이 무엇보다 중요했다. 한 장의 사진도 수록하지 않았던 『여지지략』에서 사진의 의미를 소구하여 적극적으로 해석해야 할 이유가 여기에 있다.

자기 표상은 내부에서 저절로 만들어지지 않으며, 외부와의 차이를 인지해 자신과 비교, 조율하는 적극적인 과정을 거쳐 획득할 수 있다. 세계지리에서 '보편'이라 상정된 구미의 표상이야말로 타자를 스테레오타입화해 그 대극점에서 연출한 자아 이미지였다. 세계지리 속 각국의 표상은 지정학적 권력관계의 투영물이고, 바로 이 때문에 우치다는 원본을 미세하게 변형해서 자신의 도판을 만들 수밖에 없었다. 그는 특히 인도, 아프리카, 남미, 오세아니아 등 '야만'과 '미개'로 정의했던 나라의 도판에서 적극적인 해석과 개입을 시도했다.[47] 원본에 무언가를 더하거나 삭제하며 새로운 도판을 그리기도 했다. 이케다 아쓰후미(池田厚史)가

47.　우치다는 『여지지략』의 「총론」에서 세계를 네 가지 '개화의 단계'로 구분한다. 첫째, 야만(일본어 독음으로 '사-비지'라 표기)은 오세아니아, 남아메리카, 북극 지방, 북아메리카 원주민을 포함한다. 둘째, 미개('세미 바-바리안')는 카스피 해안, 아라비아, 시베리아, 몽골, 아프가니스탄, 아프리카, 남양제도, 남아시아, 인도의 일부를 포함한다. 셋째, 반개('하-프 시비라이즈드')는 터키, 중국, 페르시아를 들고 있다. 넷째, 문명개화('엔라이텐드')는 유럽 제국, 아메리카 합중국을 포함한다. 여기서 야만과 미개의 차이는 지각 능력과 풍속의 차이에 있다. '야만'은 산속, 해변, 동굴 등에서 나체나 짐승 가죽의 옷을 입고, 곡식을 먹을 줄 모르며 어패류만 먹는 반면, '미개'는 가축과 함께 광야에 살며 거주지는 일정하지 않은 유목민, 농업에 종사하며 글자를 모르고 잔인한 풍속이 남아있는 경우를 뜻한다. 한편 '반개'는 농공산업

사진 국가

비교 분석한 대로, 도 2.14b의 '인도인 풍속도'에서는 『만국
사진첩』의 봄베이 행상인 그룹 사진에서 유독 반나체의 인
물만 선별, 확대하여 카스트 계급 하단의 풍속으로 정의했
다(도 2.14a, 2.14b 비교). '자바인 풍속도'의 경우 『만국사진
첩』의 네덜란드령 인도 사진에서 자신이 원하는 인물만 골
라내어 단일 화면에 구성했다(도 2.15a, 2.15b 비교). 이집트
카이로의 도판은 서로 다른 사진 속의 초상과 풍경을 한 화
면 속에 합성한 결과였다.[48]

중요한 것은 원본-모사본의 왜곡과 변형을 따지
는 도상적 차원이 아니라, 우치다가 어떠한 사진적 코드
를 어떻게 응용하고 있는가를 분석하는 일이다. 그가 '야
만'과 '미개'의 도판으로 모사, 변형한 원본은 19세기 유럽
의 사회과학에서 타자화의 분류 및 시각화를 위해 개발한
범죄 사진, 인종 사진의 코드를 취한다. 이는 사진이론가이
자 작가인 앨런 세큘라(Allan Sekula)가 '도구적 리얼리즘
(instrumental realism)'으로 정의한 유형학적 사진의 형식
이다.[49] 유형학적 사진은 19세기 유럽에서 인종, 젠더, 계급
적 타자를 식별하고 시각적 정보를 축적하여 관리, 통제하
기 위해 고안되었다. 배경, 구도, 조명, 앵글, 거리 등 촬영의

이 공존하고 문자를 배우며 무역, 제조업, 수출
업을 행한다. 그러나 오래된 습속을 중시 여겨
개화로 나아가지 않으며, 자국 중심주의에 빠
져있고 계급과 젠더 차별이 심하다. '문명개화'
는 농공상업이 두루두루 번성하고 학문과 예
술, 기술이 모두 진보한 상태이며, 모든 계급
의 사람들이 자족, 평안하며 타국의 사람들과
교류하고 구질서에 얽매이지 않는 대신 자유
와 독립을 중시한다. 内田正雄, 『輿地誌略』 卷1,
37~39쪽. 「총론」에 대한 자세한 설명으로 김연

옥, 「세계지리교과서 『輿地誌略』에 보이는 문
명관과 아시아인식」, 41~49쪽 참조.
48. 우치다의 원본 수정과 변용에 대해
서는 池田厚史, 「『輿地誌略』と『萬国写真帖』」,
26~38쪽 참조.
49. '도구적 리얼리즘'에 대해서는 Allan
Sekula, "The Traffic in Photographs," in *Pho-
tography Against the Grain: Essays and Photo
Works 1973-1983*, Halifax: Nova Scotia Col-
lege of Art and Design 1984, p.79 참조.

2장 그림자를 잡는 그림

〈도 2.14a〉『만국사진첩』에 실린 인도 봄베이 행상인
그룹 사진, 19세기 중후반

146

사진 국가

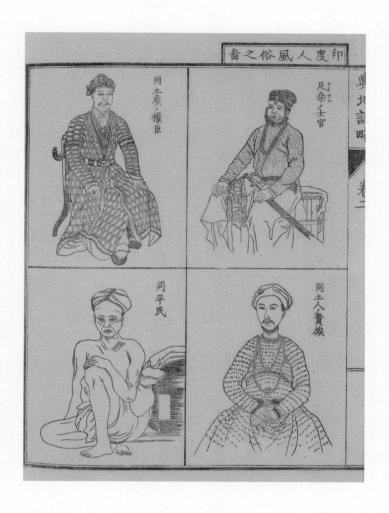

2장 그림자를 잡는 그림

〈도 2.15a〉『만국사진첩』에 실린 네덜란드령 인도 사진, 19세기 중후반. 행상인, 어부,
말레이시아인 주부, 궁정의상을 입은 왕자 사진. 19세기 중후반

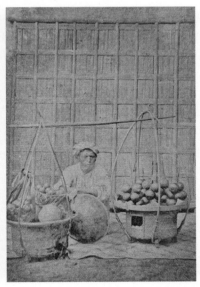

사진 국가

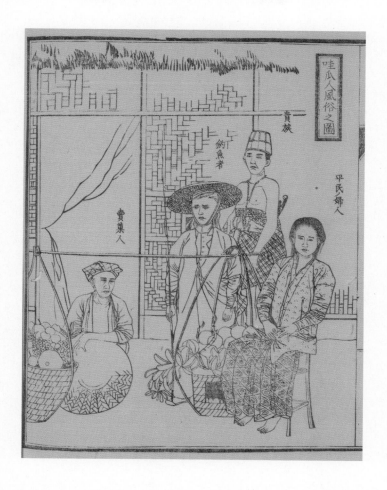

149

포맷을 표준화해서 다른 요소가 개입할 여지를 남기지 않은 채 신체를 정면과 측면에서 촬영하는 것이 특징이다.

　　　범죄 프로필 사진을 뜻하는 머그 샷(mug-shot)은 유형학적 사진의 대표적인 예이다. 19세기 중반 프랑스 경시청이 창안한 머그 샷은 알콜 중독자, 히스테리 환자, 소년범, 유태인 등 사회적 '탈선자'의 신체 특성을 시각적으로 기록, 관찰, 분류하는 도구였다. 우치다의 사진 컬렉션 『만국사진첩』은 아프리카, 오세아니아 섹션에서 다량의 머그 샷을 포함했다. 『만국사진첩』을 원본으로 참조한 『여지지략』 또한 머그 샷의 형식을 따라 '비문명'국의 인물을 묘사했다. 이를테면 우치다는 '야만'국과 '반야만'국의 인물로 몽골인, 남아시아인, 자바인, 말레이인 등을 택하고 이들의 정면과 측면 머그 샷을 그려 인종과 풍속, 계급의 차이를 설명했다(도 2.16).

　　　『여지지략』 속 '야만'국과 '미개'국 인물은 신체 특성을 위주로 묘사된 반면, '문명개화'의 인물은 도시 공간, 댄스홀, 역사적 장소, 고건축, 모뉴먼트, 픽처레스크한 풍경을 비롯한 문화적이며 역사적인 배경과 함께 등장한다. '야만'이나 '미개'와 달리, '문명개화'의 신체는 직접적으로 드러나지 않으며 오히려 다양한 코드로 중첩되어 나타난다. 그 결과 '문명'의 인물은 자연 풍경과 인공 풍경을 스스로 관리하고 즐길 줄 아는 주체이거나(도 2.17), 권총, 배, 기차, 대포 등의 과학기술을 환유하는 상징적 존재로 표현된다(도 2.18).[50] 이들이

50.　이는 우치다가 '문명개화'의 도판에서 반복적으로 채택, 강조하던 전략이기도 했다. 예를 들어, 그는 유럽의 목가적 풍경에 증기선을 병치하여 유럽인이 증기선으로 상징되는 기술 문명을 관리, 통제하는 주체라는 사실을 암묵적으로 제시한다. 반면 이집트 풍경에서는 문화나 기술적 요소가 아니라, 여성들의 머그 샷을 나열해서, 인종, 젠더, 풍경 사이의 알레고리를 만든다. 内田正雄, 『輿地誌略』 卷8, 文部省, 1875, 15쪽 참조.

사진 국가

〈도 2.16〉 상단 그림은 자바인과 말레이시아인의 모습 및 두건을 구별하기 위한 인물의 측면 프로필. 하단은 자바인 촌락 풍경. 『여지지략』 3권, 대학남교, 1870

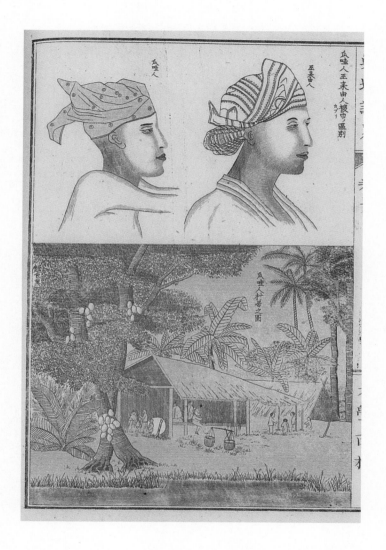

2장 그림자를 잡는 그림

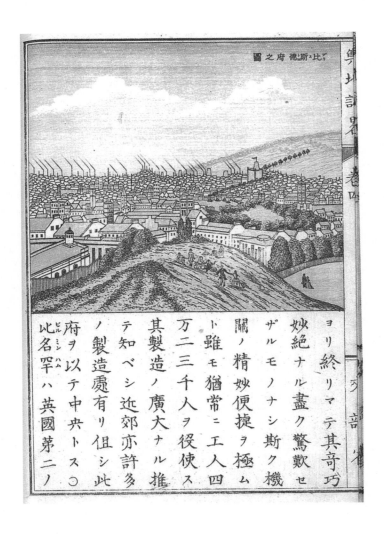

사진 국가

153

'문명'의 표상으로 '보편'화되려면, 대극점에는 반드시 머그 샷과 같은 '특수'한 이미지를 배치해두어야 한다.

　　세계지리는 '보편'과 '특수'의 이미지가 만드는 스펙 트럼을 '보편' 지식으로 중성화한다. 드레스를 입고 고건축을 배경으로 선 유럽인과 머그 샷으로 제시된 남아시아인의 차이는 인종과 민속의 차이로 설명된다. 보편은 특수를 정의하는 위치에 서고, 특수는 보편에 의해 기술될 때 세계지리의 장에 포섭되는 기묘한 일이 발생한다. 문제는 『여지지략』의 도판이 보편-특수의 권력관계를 적절히 처리할 뿐 아니라 이에 동참하거나 이를 강화하고 있다는 사실이다.

　　『여지지략』은 백과전서의 구조를 띠기에, 자국의 표상은 대극적 특수를 창출할 때 비로소 만들어진다. '일본'의 주체화를 위해 부정적 타자의 묘사가 요청되는 것이다. 우치다는 '반개'국의 현실을 비난하면서, 일본과 대극 관계가 아닌 유사 관계에 있는 아시아를 부정적 타자로 설정한다. 「총론」에서 그는 '반개'에 속하는 중국이 여전히 "고유한 풍습, 특히 오래된 것을 귀하게 여겨 개화로 나아가지 못하며" "타국을 오랑캐라 배척하는" 현상을 비판했다.[51] 제2권의 인도 편에서는 "산물이 풍부하고 토지가 윤택하여 예부터 세계 제일이라 칭해졌으나 인민개화의 영역으로 나아가지 못하여 빈곤해지고 국세가 기울어 타국의 관리를 받게 되었다"고 지적한다.[52] 중국과 인도가 구습에 얽매여 사회 진보가 어려웠던 반면 '문명개화'의 사람은 "사해만국(四海万国)의 모든 이들과 우의(友誼)로 널리 교류하기를 즐기며 오래된 법과 질서, 문벌, 지역을 높이 사지 않고, 지혜와 학술을 귀하게 여긴다"고 설명한다.[53]

51.　内田正雄, 『輿地誌略』 卷1, 38~39쪽.

52.　内田正雄, 『輿地誌略』 卷2, 大学南校, 1870, 55쪽.

53.　内田正雄, 『輿地誌略』 卷1, 39쪽.

사진 국가

『여지지략』에서 '반개'의 특징은 문화적 정체(停滯)에 있다. 우치다는 중국의 전족 문화를 기술하며 전통 의상을 한 귀족 여성의 심각하게 변형된 발 모양을 디테일까지 보여주는 도판을 그려 넣었다(도 2.19).[54] 조선은 독립 국가로 취급하지 않으며, 중국에 오랫동안 조공해온 나라로 중국과 "인종도 거의 유사하며 신체 장대하고 성질은 더더욱 느리고 게으르다(遲鈍)"고 평가하여 구미의 아시아에 대한 편견과 스테레오타입을 재생했다.[55] 남아시아 편에서는 네덜란드령 식민지 국가의 정체된 상황을 상세히 기술했는데, 이는 우치다가 네덜란드 체재 시절 현지에서 얻은 정보에 근거했을 가능성이 크다.

착영화를 그리며 원본을 직접 변형하고 번안했던 우치다는 주체화의 핵심이 보편-특수의 관계 조율에 있다는 사실을 분명 인지했을 것이다. 하지만 그의 자각은 세계지리의 '보편' 주체로서 구미의 위상을 재강화하는 역설을 초래했다. '반개'국 도판에서 드러나듯이, '문명개화'의 권력은 스스로 행사할 때보다, 또 다른 하위 주체가 이를 내면화해 대리 작동할 때 더욱 효과적일 수 있기 때문이다.

이 장은 세계지리의 지정학과 권력 구조가 어떻게 일본이라는 변방의 '내적 전방(interior frontiers)'으로 굴절하여 미묘하게 결이 다른 백과전서식 폭력을 낳게 되는지에 관심을 두고 출발했다.[56] 어쩌면 가장 중요한 것은 우치다가 유럽에서 군사 기술이 아닌 시각문화를 익히고 유화와 사진

54. 内田正雄, 『輿地誌略』卷2, 5~6쪽.
55. 内田正雄, 『輿地誌略』卷2, 21쪽.
56. '백과전서식 폭력(encyclopedic violence)'은 자크 데리다(Jacques Derrida)의 말로 다음 문헌에서 재인용. Philip Armstrong, "G. Caillebotte's The Floor-Scrappers and Art History's Encyclopedic Memory," *Boundary 2* Vol. 16, No. 2/3, 1989, p.199.

2장 그림자를 잡는 그림

〈도 2.19〉 중국의 전족 풍습을 묘사한 도판,
『여지지략』 2권, 대학남교, 1870

사진 국가

술을 습득했으며, 자기 나름의 컬렉션을 구축했다는 사실일 것이다. 그는 수천 장의 여행 및 풍속 사진을 모으며, '문명개화'의 그림자를 붙잡아 각국의 원형이 어떻게 표상되는지 학습했을 것이다. 그에게 사진은 문자 그대로 '착영화'였고, 자신이 수집한 착영화를 따라가 직접 모사해보는 일은 곧 세계지리의 구조를 습득하는 지름길이었다. 그러나 1870년대의 시점에서 세계지리 속 일본의 자리는 적절해 보이지 않았고, 우치다는 구미에서 순환 중이던 자국의 표상을 일시 중지시키는 액션 외에 다른 대안을 찾을 수 없었다. 그리고 면밀히 들여다보는 것이다. 일본의 이미지를 타자로 연출한 보다 근본적인 힘의 작동 방식을. 그래서 이를 스스로 연마하여 내재화하는 일이야말로 『여지지략』, 나아가 문부성 관료로서 우치다가 '착영화'로 수행해야 할 공적 업무였을 것이다.

우치다의 공무가 1890년대 이르러 일본의 제국주의 정책과 평행선을 그리며 전개되었다는 점도 중요하다. '탈아(脫亞)'와 '흥아(興亞)' 사이의 줄타기 같은 근대 일본의 역사, '반개'로부터의 탈주, 아시아 타 국가들로의 침략, 그리고 연이은 전쟁은, 메이지 초기 지식인들이 세계를 피라미드로 구상할 때 이미 예견되었던 사건일지도 모른다. 그런 의미에서 '문명개화'의 그림자를 잡는 그림이란 지정학적 권력과 표상의 질서를 수용하고 제국주의 이념을 따라가는 일과 동떨어질 수 없었다. 결국 『여지지략』에서 부재하는 일본의 이미지는 제국의 이념이 '보편'으로 주어질 때 이를 붙잡아 좇아야 했던 주변부의 위태로운 상황을 반영한다. 위기는 '보편'의 질서에 참여할 때 상쇄될 수 있기에, 또 다른 타자를 세워 자신을 재연출하는 주변국은 국가와 제국의 경

계를 횡단해서 아시아의 맹주로 전진하는 길을 택했다. 이렇게 일본이 국민 제국(nation-empire)으로 급격히 변모하는 양상은 정치사 분야에서 다양한 방식으로 논의되었다. 이 장은 그 변모의 징후를 사진이라는 프리즘을 통해 살펴보고, 국가의 자기표상에 내재된 보다 미시적이며 중층적인 권력 구조에 주목하고자 했다.

3장 사라져가는 것의 포착:
구에도성(旧江戸城) 조사와 옛것의 기록

나고야성도 런던 타워처럼
무기박물관으로 바뀌어야 하거늘
— 마치다 히사나리, 1872[1]

1. 저물어가는 성(城)의 시대

일본에서 '성의 시대'는 15세기 중반에서 17세기 초까지 지역에서 세력을 확장한 봉건 영주가 자신의 영토에 성곽을 축조하고 요새와 거주지로 삼으면서 시작되었다. 정점은 아즈치 모모야마(安土桃山, 1673~1603) 시기로, 시대 명칭도 오다 노부나가(織田信長)의 아즈치성과 도요토미 히데요시(豊臣秀吉)의 후시미성(모모야마성)에서 비롯되었다. 영주의 거성을 중심으로 지역의 도심부가 형성되고, 성은 지방 정치와 행정, 경제와 문화의 거점으로 자리 잡았다. 이처럼 도시가 생성, 발전했던 양상은 '성 밑 마을'을 뜻하는 용어인 '조카마치(城下町)'에서도 단적으로 나타난다.

1603년에 도쿠가와 이에야스(德川家康)가 열도를 통일하고 에도 시대를 개막하자, 번(藩)마다 한 개의 성으로 통폐합하는 '일번 일성(一藩一城)'의 포고령이 내려졌다.[2] 이

<hr>

1. 町田久成, 「半蔵門外三門取毁模様替伺」, 『公文録』, 1872, 6월 7일. 마치다의 건의문은 국립국회도서관 디지털 아카이브에서 공개 중. https://www.digital.archives.go.jp/index_e.html (최종 접속일: 2023.1.1.)
2. 번(藩)은 쇼군이 봉건 영주인 다이묘에게 하사한 지방의 영지를 뜻한다. 에도 시대

열도는 약 260개의 번으로 구성되었다. 도쿠가와 막부는 다이묘와 그 가족들을 수도 에도에 교대로 거주시키는 참근교대(參勤交代) 정책을 실시하여 전국의 번에 강력한 지배권을 행사했다. 메이지 유신과 더불어 1871년 폐번치현(廢藩置縣)이 단행되면서 번은 지역의 행정 단위를 뜻하는 현(縣) 체제로 전환되었다.

3장 사라져가는 것의 포착

는 성이 곧 지역이며, 지역이 곧 성으로 대변되는 당대 특유의 현상을 나타내는 말이다. 무엇보다 '일번 일성'은 지역과의 긴밀한 협치를 통해 권위를 행사하던 막부의 정치적 위상을 반영했다.[3] 번의 영주인 다이묘(大名)의 권위는 정치 수도 '에도'로 상징되는 막부와 연계할 때 비로소 행사될 수 있었다. 지리적으로는 북동쪽 홋카이도부터 남서쪽 가고시마까지, 시기적으로는 17세기 초반에서 19세기 중반 구미 열강의 위협으로 열도가 혼돈에 휩싸일 때까지도, 성은 끊임없이 축조, 보수, 수리 중이었다. 이는 혼란의 시대에도 막부 권력이 열도 전역에 지속적으로 영향을 끼치고 있다는 증거였다. 어떤 의미에서 열도의 풍경은 천수각(天守閣)과 천수각이 이어진 모습이었고,[4] 성은 막번 체제의 작동 방식을 상징하는 거대한 기념비였다.

정치적 중요성과 상징적 의미에도 불구하고, 성이 에도 시대의 명소도회 같은 '서민의 학(学)'에서 구체적인 이미지로 등장했던 경우가 거의 없다.[5] 이러한 이미지의 부재는 미술사가 타이먼 스크리치의 개념인 '부재의 도상학(Iconography of Absence)'을 연상시킨다. 그는 에도 시대 시각문화에서 정치 권력이 지극히 미미하거나 자신을 드러

3. William Coaldrake, *Architecture and Authority in Japan*, London and New York: Routledge, 1996, p.104.
4. 천수각은 성의 방위를 위해 가장 높은 곳에 축조한 망루를 뜻한다.
5. 역사학자 지바 마사키(千葉正樹)는 18~19세기 명소도회에서 에도성의 이미지가 사라져가는 현상이 수도의 사회적 변화를 반영한다고 해석한다. 서민 계급이 에도의 문화 생산과 소비의 주역으로 부상하며 막부의 위상이 상대적으로 축소되었다. 이는 명소도회에서 에도성의 이미지가 누락되는 형식으로 나타났다. 반면 서민에게 의미 있던 공간은 명소도회에서 점점 중요한 위치를 점유하며 시각적 도상 또한 증가했다. 이를테면 니혼바시(日本橋) 풍경은 명소도회에서 점차 에도성의 이미지를 대체했다. 특히 18~19세기의 명소도회에서 니혼바시는 수많은 인파와 상업 지구, 각종 문화 행사와 오락거리의 장소, 경제와 쾌락의 거점, 즉 에도의 '현재'로서 재현되기 시작했다. 千葉正樹, 『江戸城が消えていく―「江戸名所図会」の到達点』, 吉川弘文館, 2007 참조.

사진 국가

내지 않는 일종의 퇴위한 형태(abdicated form)로 나타냄으로써 자신의 존재를 역으로 강조했다고 주장한다.[6] 따라서 권력의 기념비인 성 또한 부재의 도상학을 따라갔을 가능성이 있다. 그러나 급속히 쏟아진 문화 지리서가 대중의 '공공 도서관(public library)'을 형성할 만큼 장소의 재현과 지식이 풍성했던 18~19세기에 주권의 상징인 성이 시각화되지 않았다는 사실은 분명 이례적이다.[7]

성은 도쿠가와 쇼군이 권좌에서 물러나 메이지 천황이 이를 대체했던 시점에 이르자 다양한 시각 매체 속에 등장하기 시작했다. 막번 체제가 종식되고 나서야 비로소 유화, 사진, 일러스트레이션, 그림엽서의 소재가 된 것이다. 이는 성이 물리적으로 철거, 붕괴된 시점이기도 했다. 구권력의 공간을 처분하는 일은 신정부가 해결할 최우선 과제 중 하나였다.[8] 1871년에 번을 폐지하고 현을 설치하는 폐번치현(廃藩置県) 정책이 시행되자 지방의 성은 중앙정부의 관할에 복속되었고, 하늘로 치솟던 천수각은 물리적으로 해체될 위기에 처했다. 몇몇 예외를 제외하고 천수나 성곽의 전면적인 파괴는 면했지만, 결국 성을 박람회장, 군사훈련장 등으로 용도 변경하는 일은 불가피했다.[9]

전환기에 처한 성의 위상은 '무용지물[無用の長物]'

6. Timon Screech, *The Shogun's Painted Culture: Fear and Creativity in the Japanese States, 1760-1829*, pp.111-125 참조.

7. 에도 시대 '공공 도서관'으로서의 명소도회와 문화 지리지의 성행, 공간 지식의 새로운 소비자로서 서민 독자 그룹의 형성에 대해서는 Mary Elizabeth Berry, *Japan in Print: Information and Nation in the Early Modern Period*, pp.13-53 참조.

8. 메이지 초기, 구 막부의 주요 공간이 처분되던 과정에 대해서는 柴田宜久,『明治維新と日光―戊辰戦争そして日光県の誕生』, 随想舎, 1989, 1~25쪽 참조.

9. 기노시타 나오유키는 근대 이후 열도 전역의 성이 거친 물리적이며 상징적 변화를 시각문화연구의 관점에서 포괄적으로 다룬 바 있다. 木下直之,『わたしの城下町: 天守閣からみえる戦後の日本』 참조.

3장 사라져가는 것의 포착

에 비유되었다.[10] 쓸모는 없는데 지나치게 비대하거나 화려한 사물. 이 장을 시작하는 인용문의 주인공 마치다 히사나리는 무용지물이 된 성의 쓰임새에 대해 누구보다 고민했던 인물이다. 1장에서 상술했듯, 대학남교-문부성의 관료였던 그는 1871년에 집고관(集古館) 건설을 요청하는 건의안을 태정관에 제출했고, 이듬해 관서 지역의 유물 조사를 수행, 1882년에 개관한 도쿄제국박물관의 관장을 역임한 엘리트 지식인이었다. 최초의 런던대학 유학생으로 영국에 체제할 때, 마치다는 런던 타워가 황실의 상징에서 무기박물관으로 변경되는 상황을 목격하고 나고야성의 재활용을 신정부에 제안했다. 성을 박물관으로 만든다면, 구권력의 유산을 굳이 폐기하지 않고도 신시대의 요구에 맞춘 재활용이 가능하다고 여겼기 때문이다.

무엇보다 성의 용도 변경은 권력 교체를 널리 알리는 상징적 사건이었다. 1장에서도 언급했듯, 나고야성 처마에 달린 샤치호코(鯱)는 거대한 물고기 형태의 금동 장식으로, 멀리서도 빛을 내며 쇼군과 다이묘의 권력을 상징했다. 그러나 천황의 시대가 도래하자 거추장스럽고 쓸모없는 과시물로 추락했다. 성에서 샤치호코를 제거하는 행위는 막부의 종결을 선포하는 기념 의례에 가까웠지만, 거대한 주물을 떼어 보관할 수 있는 장소가 아직 마련되지 않은 상황이었다. 문부성의 묘책은 박람회였다. 나고야성의 샤치호코는 빈 박람회(1873)에 출품되어 주군을 수호했던 신물(神物)이 아닌 번쩍이는 이국 사물로 전시되었다(도 3.1).

샤치호코가 상징성을 잃고 박람회의 구경거리가 되

10. '무용지물[無用の長物]'에 대해서는 1장 각주 52번 참조.

사진 국가

〈도 3.1〉 빈 박람회 일본관 내부 사진, 도쿄국립박물관 소장
(출처: たばこと塩の博物館 編, 『ウィーン万国博覧会—産業の世紀の幕開け』,
たばこと塩の博物館, 2018)

3장 사라져가는 것의 포착

었을 때, 폐기나 용도 변경과는 다른 관점에서 성을 물리적으로 보존하려는 움직임 또한 싹트고 있었다. 메이지 초기 호고가(好古家) 그룹은 옛것의 역사적 가치를 인지하여 유물 조사 및 기록, 시각화를 중시했고, 새로운 기술을 동원해서 박진한 모사의 고물(古物) 도록을 제작했다.[11] 하지만 메이지 유신 직후의 성이란 천황제의 기원으로 설정된 고대에 비해 시기적으로 얼마 되지 않은 '어린' 고물이었다. 그것은 여전히 단절되지 못한 메이지의 '과거'이며 천황제의 '현재'였기 때문이다. 그렇다면 1870년대 호고가들은 성의 가치를 어떻게 인식하고 있었을까? 막부 출신 지식인이자 메이지 정부의 관료 니나가와 노리타네의 행적은 이 질문에 중요한 실마리를 던져준다. 니나가와는 신생 정부를 위해 옛 풍습과 복식을 조사하면서 구와 신, 에도와 메이지, 일본과 구미를 절충, 조율하는 방책을 고심했던 지식인이었다. 그는 특히 오래된 것을 끌어안아 구시대를 갱신하고 신시대의 문화 질서를 열어가는 동시 채택의 전략을 능숙하게 구사한 호고가였다.

1871년에 시행된 구에도성(旧江戸城) 조사는 옛것으로 옛것을 극복하려는 니나가와의 호고가적 사유를 단적으로 보여주는 사례이다. 그는 파괴 중인 에도성을 기록하고자 구미의 사진술을 도입했다. 동시에 인화지 위에 세필 채색을 입혀 박진한 모사로서의 '사진'의 의미를 놓치지 않

11. '호고가(antiquarian)'는 1870년대 일본에서 오모리 패총을 발견하여 고대의 기원을 증명했던 미국의 해양생물학자 에드워드 모스(Edward S. Morse)가 니나가와 노리타네 및 주변 인물들과 교우 관계를 맺으며 골동품에 대한 지식을 배우던 중 사용했던 말이다. 또한 이 장의 후반부에 상술할 마쓰다이라 사다노부는 에도 시대 고물을 수집, 기록하기 위해 도보를 제작하며 비슷한 의미로 '호고의 인(好古の人)'이라는 표현을 사용한 바 있다. 니나가와도 말년에 오래된 사물의 화보집 『호고도설(好古図説)』 연작을 기획할 때 제목에서 자신의 호고가적 정체성을 표방했다. 세 가지 맥락 모두에서 호고가는 단순한 수집가보다 특별한 감식안을 바탕으로 오래된 물건을 향유하고 수집했던 이들을 뜻한다.

사진 국가

았다. 그 결과 구권력의 상징 공간이었던 에도성은 사진-회화의 혼성 이미지로 재현되었다. 1장에서 살펴보았듯이, 메이지 초기의 '사진'은 다양한 박진성의 표현을 아우르면서도 포토그래피의 등가어로 정착해가는 점진적 이행 과정을 거치고 있었다. 이 장에서는 니나가와의 행적을 중심으로 이행 중의 사진(들)이 호고가적 사유와 실천에 어떻게 개입했고 동시에 신구고금의 역학 변동을 어떻게 시각화했는지 탐색한다.

2. 호고가의 에도성 조사

1868년 메이지 유신으로 성에 관한 법적 권리와 책임은 각 번의 다이묘에서 천황으로 이관되었다. 1871년 7월, 폐번치현의 시행과 함께 병부성(1872년 이후 육군성)이 성곽의 경비 및 수리를 법적으로 규제했고, 대다수의 성은 군대 병영으로 용도 변경할 것을 결정했다. 1873년 1월 9일 태정관(太政官)은[12] 열도 내 144개의 성을 해체시키고, 43개의 성을 남겨 군사용, 산업용 목적으로 재사용하라는 명령을 공표했다.[13] 성의 급격한 위상 변화와 더불어 구권력의 상징 공간인 에도성은 입구부터 하나씩 철거되기 시작했다. 해체와 보수를 반복하며 결국 메이지 천황이 거주하는 황거로 거듭났지만, 1870년대 초반 에도성은 소멸 직전의 위기에 처했다.[14] 제도국(制度局) 관리였던 니나가와 노리타네는 에도성을

12. 태정관(太政官)은 1867년 천황의 왕정복고부터 1895년 내각제가 설치될 때까지 18년간 존재했던 중앙 정부를 뜻한다. 근대 태정관제와 그 변천 과정에 대해서는 박삼헌, 『근대 일본 형성기의 국가체제-지방관회의, 태정관, 천황』, 3~10쪽 참조.

13. 메이지 초기 성의 위상 변화와 용도 전환에 대해서는 森山英一, 『明治維新·廃城一覧』, 新人物往来社, 1989 참조.

14. 1868년 유신과 더불어 도쿄성으로 개칭되었고, 1888년 천황의 공식 거처를 뜻하는 '궁성(宮城)'으로 불리게 된다.

3장 사라져가는 것의 포착

해체하기 전에 이를 조사, 기록할 수 있도록 요청하는 청원서를 1871년 2월 23일 태정관에 긴급히 제출했다. 청원서 내용은 다음과 같다.

천하(天下)의 모든 것이 새로운 국면을 맞이하여 과거와는 전혀 다른 양상을 띠고 있습니다. [성의] 천수(天守)와 해자(垓字)는 이제 더는 성곽의 수호와는 상관없는 것이 되었습니다. 허나 이를 개수해야 한다는 생각조차 점점 더 쓸모가 없어진 상황입니다. 이런 연유로 간절히 청하옵니다. 성이 무너지기 전에 사진(写真)으로 본래의 형체 그대로를 유지할 수 있도록(留置) 윤허해주시기를, 그리하여 그것이 후세에 전해질 수 있도록, 박람(博覧)의 일종이 될 수 있도록 허락하여 주시기를 간절히 청하옵니다.[15]

청원서 제출 나흘 뒤 태정관의 허가를 받은 니나가와는 곧바로 에도성 조사에 착수했다. 제일 먼저 그는 성곽의 주요 장소와 건축물의 위치를 기재하는 지도를 직접 작성했다(도 3.2a, 3.2b). 조사는 도쿠가와 쇼군의 거처인 혼마루(本丸) 동쪽에서 시계 반대 방향으로 진행되었다. 조사 시작점인 혼마루는 성의 가장 높은 곳이자 망루대 역할을 했던 천수각의 잔흔을 가장 정확하게 관찰할 수 있는 장소였다.[16] 조사단은 천수각을 포함한 에도성 내외부의 총 64개 지점을

15.　蜷川式胤, 「序文」, 『旧江戸城写真帖』, 1871, n. p.이 청원문은 蜷川式胤 著, 蜷川親正 編, 『新訂 観古図説 城郭之部一』, 中央公論美術 出版, 1990에 니나가와의 자필을 살려 복각본으로 출간되었고, 필자는 이를 참조했다.

16.　에도성의 천수각은 1658년의 메이레키(明暦) 대화재로 파괴되었다. 따라서 니나가와는 원래의 천수각이 아니라 천수각 터에 관심을 두고 이를 기록, 조사하려 했던 것으로 추정된다.

사진 국가

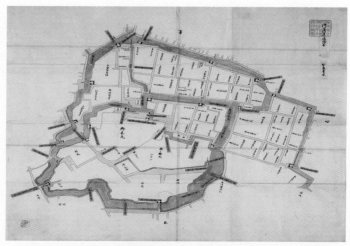

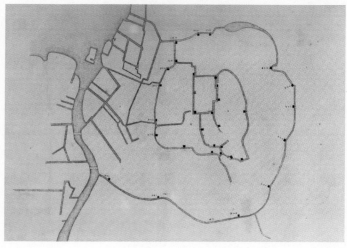

3장 사라져가는 것의 포착

이동하며 건축물의 상태를 파악, 기록했다. 조사의 마지막 지점은 아카사카미쓰케(赤坂見附)로, 군중의 출입을 제한하여 성을 방어하던 중요한 출입문이었다.[17] 조사와 기록 순서는 철거 순서와 정확히 일치했다. 따라서 니나가와의 조사록은 성곽의 물리적 상황뿐 아니라, 파괴와 소멸의 순서를 기재해놓은 중요한 사료 가치를 갖는다.

에도성 조사 이듬해인 1872년, 니나가와는 나고야성의 박물관화를 제안했던 마치다 히사나리, 그리고 2장에서 다룬 『여지지략』의 저자 우치다 마사오와 함께 관서 지역으로 조사 여행을 떠났다. 1장에서도 언급한 임신검사에 참여했던 그는 문부성 동료들과 함께 쇼소인(正倉院) 보물 실견 및 기록, 오사카, 나라, 교토 지역의 사찰과 신사에 보존된 유물의 연혁을 조사했다.

1872년 당시의 정부는 '나라의 풍속(国の風俗)'을 지키기 위해 고물을 체계적으로 조사할 필요성을 인지하고 있었다.[18] 개국과 정권 교체의 격변기에 고물의 가치는 심각하게 절하되었다. 불교에서 신도를 분리하려는 신불 분리(神佛分離) 정책의 영향도 지대했다. 사찰에 보존 중인 불상과 보물이 터무니없이 싼 가격에 외국으로 유출되고, 고사찰이 불타거나 훼손당하는 일도 빈번했다. 무엇보다 '문명개화'의 이념 아래, 새것이 옛것보다 우월하다는 생각이 팽배한 시기였다. 이 상황을 타개하기 위해 태정관은 1871년 5월 고물 보존 관련 칙령을 다음과 같이 발표한다.

17.　蜷川式胤 著, 蜷川親正 編, 『新訂 観古図説 城郭之部一』, 13쪽.

18.　니나가와의 개인 일기, 그리고 임신(壬申)년의 조사 일지인 『나라노스지미치(奈良の筋道)』에는 '나라의 풍속(国の風俗)'이라는 단어가 자주 등장한다. 蜷川式胤, 『奈良の筋道』, 35~36쪽, 77~79쪽, 94~95쪽 참조. 『나라노스지미치』에 대해서는 1장 각주 55번 참조.

사진 국가

고기구물(古器旧物)에 대한 연구는 고금시세(古今時勢)의 변천과 풍속의 연혁을 고증하는 데 있어 큰 보탬이 되느니. 옛것을 싫어하고 새로운 것을 앞다투어 쫓으려 하는 유폐(流弊)로 인해 만약 옛 풍속을 점점 더 잃어 파손하게 된다면 실로 안타깝기 그지없는 일이다.[19]

칙령에서도 알 수 있듯이 태정관은 '옛 풍속을 잃어가고 이를 파손하는 것이 안타깝다'는 입장을 견지하며 고물을 해외로 유출, 훼손하는 행위를 규제했다. 물론 고물 보존의 시도는 메이지기 이전에도 찾아볼 수 있지만, 1871년의 칙령은 고물의 관리 및 보존의 주체로 '국가'를 지정했다는 점에서 차이가 있다. 역사학자 스테판 다나카(Stefan Tanaka)는 1871년의 칙령이야말로 옛것의 중요성에 대한 정부의 인식을 보여주는 최초의 공식 사건이라 지적한다.[20] 그러나 1장에서 언급했듯이, 니나가와 마치다는 정부가 과거를 '발견'하기 이전에 이미 박물관의 필요성을 자체적으로 실감하고 대학의 이름으로 청원을 제출했다. 태정관의 칙령은 이들의 청원문을 토대로 작성, 발표될 수 있었다.

호고가의 사유에서 집고관은 고물을 체계적으로

19. 「태정관포고(太政官布告)」(1871.5.23.)는 「각지의 고기구물에 대한 보존(古器旧物各地方ニ於テ保存)」이라는 제목으로 공표되었고, 일본 문화재법의 초석을 마련했다. 전문은 디지털화되어 현재 국립공문서관에서 공개 중이다. http://www.archives.go.jp/exhibition/digital/rekishihouko/h26contents/26_3161.html(최종 접속일: 2023.1.1.). 이는 지방의 고사찰, 신사, 귀족과 천황계의

보물 리스트를 조사, 정리하는 조항과, 박물관이 국보로 간주될 만한 기념비와 유물을 철저히 조사할 것을 명하는 조항을 포함한다. '고기구물'에 대한 자세한 내용은 鈴木博之, 『好古家たちの19世紀: 幕末明治における"物"のアルケオロジー』, 7~33쪽 참조.

20. Stefan Tanaka, *New Times in Modern Japan*, Princeton: Princeton University Press, 2004, p.31.

3장 사라져가는 것의 포착

수집, 관리하여 약탈과 파괴의 위험으로부터 보호하는 기능을 담당하는 기관을 뜻한다. 집고관에서 고물의 연혁 조사 및 기술이 가능해진다면, 옛것은 과거와 '현재'에 걸쳐 동시적으로 존재할 수 있다. 따라서 집고관 청원은 과거의 현재화에 대한 요청이자, 호고가 사이에서 싹튼 역사주의의 맹아를 보여주는 중요한 사건이다.[21]

과거를 현재의 관점에서 해석하여 미래로 향하는 서사를 구성하는 것. 사찰과 신사는 이러한 역사화(historicization) 작업에서 가장 먼저 다루어야 할 고물이자 고물의 수장고였다. 특히 관서 지역의 사찰과 신사는 고대 천황가와 밀접한 연결점을 갖고 있기에, 천황을 일국 역사의 강력하고 객관적인 참조물로 재설정할 수 있는 증거였다.[22] 그중 고대 천황가의 보물을 보관해온 쇼소인은 단순한 수장고가 아니라, 고대부터 단절 없이 이어진 '만세일계(万世一系)'의 황실사를 증명하는 물질적 보고(repository)로 인식되었다.

그러나 사찰과 신사에 비해 성은 천황가의 유의미한 고물로 구원받지 못했고, 과거의 문화적 유산이 되기에는 애매한 위치에 있었다. 천황제의 시작과 더불어 성은 즉각 역사의 뒤안길로 후퇴해, 마치 어둡고 불운한 일국사의 잔흔으로 여겨질 운명에 처했다. 니나가와는 성과 사찰의 위상 차이를 목격했지만, 호고가적 관점에서 어떤 한편에 우위를 두지 않았다. 그는 고물의 물리적 취약성을 가장 염

21.　鈴木博之,『好古家たちの19世紀: 幕末明治における"物"のアルケオロジー』,50~51쪽.
22.　근대 천황제가 사찰과 신사에 새로운 의미를 부여해서 재창안한 과정에 대해서는

高木博志,「近代京都と桜の名所」, 丸山宏, 伊從勉, 高木博志 編,『近代京都研究』, 思文閣出版, 2008, 141~173쪽 참조.

사진 국가

려했고, 에도성은 구권력의 상징 공간이기 이전에 파손을 피해 보호해야 할 고물, 즉 오래된 물건이었다. 따라서 가장 시급한 과제는 입구가 붕괴되기 이전 성곽의 모습을 조사해 기록해두는 작업이었다. 요컨대 니나가와는 국가가 고물의 가치를 천황제의 역사 아래 통합하기 이전, 옛것 "본래의 형체 그대로를 유지"하는 호고가적 기획을 사진을 통해 펼쳐 나갔던 것이다.

니나가와 가문은 대대로 교토의 주요 사찰인 도지(東寺)의 보물을 관리하며 천황가를 위해 복무했다(도 3.3). 부친은 에도 시대 국학(国学)의 마지막 세대로, 저명한 국학자 히라타 아쓰타네(平田篤胤)의 이름을 따서 아들의 이름을 '노리타네'로 지었다. 국학은 대륙의 사상을 그대로 수용하기보다 일본의 독자적, 자생적 사상의 발군을 꾀했던 학문이다. 특히 열도 고유의 정체성이 고대 문화와 밀착해 있다고 여기며 나라, 아스카, 헤이안 시대의 문학과 예술을 중점적으로 연구했다. 국학 사상의 영향을 받은 니나가와는 부친을 따라 유년기부터 도지의 천황가 보물, 의례품, 회화, 불상 등 다양한 고물을 감식하는 능력을 키워나갔다. 이후 언급하겠지만 고물 중에서도 그는 오래된 도기에 가장 큰 관심을 가졌다.

메이지 유신 직후 교토에서 도쿄로 이주한 니나가와는 신정부 제도국에 소속되어 1871년까지 육군의 새 관복을 구상하는 일을 맡았다. 제도국 관료였던 그는 같은 해 에도성 조사에 착수할 때도 당대 최고의 사진가와 양화가를 자신의 기획에 참여시킬 수 있었다. 당시 육군성의 사진가이자 문부성의 유물 사진을 찍었던 요코야마 마쓰사부로가 카메라를 잡았다. 개성소-대학남교의 양화가 다카하시 유

3장 사라져가는 것의 포착

이치가 사진 표면 위의 채색을 담당했다. 요코야마와 다카하시의 협업은 매체 혼성적인 이미지를 낳았지만, 니나가와는 청원서에 '사진'으로 성의 형체 그대로를 유지해서 여러 사람들이 볼 수 있는 "박람의 일종"이 되기를 바란다고 자신의 입장을 표방했다.

　　1871년 3월 에도성 조사 종료와 함께 니나가와는 태정관에 보고서를 제출했다. 사진 앨범 형식을 띤 보고서의 제목은 『구에도성 사진첩(旧江戸城写真帖)』이며 총 64점의 채색 사진과 지도, 촬영 장소에 대한 설명을 담고 있다.[23] 요코야마는 10.2×12.7cm 크기의 콜로디온 습판으로 성곽 내외부를 약 100여 매 촬영했다. 그중 64매를 선별하고 20×27cm의 알부민 프린트로 확대 인화했다. 니나가와는 사진 인화지 위에 장소 및 건축물의 정보를 자필로 기재했다. 그런 다음 사진을 부착한 대지 우측 하단과 인화지 우측 상단에 숫자를 써서 촬영 순서를 표기했다. 조사의 시작 지점인 혼마루 동쪽을 촬영한 사진에는 '제1도(第一図)', 마지막 장소인 아카사카미쓰케 사진에는 '제64도(第六四図)'라고 번호를 매겨두었다. 또한 요코야마가 겨눈 파인더의 방향과 카메라 앵글을 비롯한 촬영 데이터, 위치와 장소, 건축물 이름, 조사 순서까지 면밀히 기록했다(도 3.4).

　　니나가와는 회화와 사진을 조사 및 기록의 수단으

<hr>

23.　사진첩 사이즈는 26.7x37cm이며 부착된 사진보다 조금 더 크다. 니나가와는 조사 직후 보고서와 함께 사진첩을 제출했고, 사진첩은 현재 중요문화재로 지정되어 문화재연구소, 도쿄국립박물관 등의 공공기관에서 디지털 자료로 공개 중이다. 그중 필자는 도쿄국립박물관 소장본의 디지털 자료를 참조했다. https://webarchives.tnm.jp/imgsearch/show/C0030647(최종 접속일: 2023.1.1.) 사진첩의 물리적 형태와 보존에 대해서는 原田実, 「東京国立博物館保管『旧江戸城写真帖』」, 『Museum』第334号, 1979, 26~34쪽; 萬木康博, 「『旧江戸城之図』と横山松三郎」, 『Museum』第349号, 1980, 21~31쪽; 池田厚史, 「『旧江戸城之図』の作者について」, 『Museum』第470号, 1990, 29~34쪽 참조.

3장 사라져가는 것의 포착

〈도 3.4〉『구에도성 사진첩』의 제1도. 혼마루(本丸)가 있었던 곳에서 천수대 터가 있는
쪽으로 방향을 잡아 촬영했다. 도판 안에 '천수대 터(天守台跡)',
'다문 흔적(多聞跡)', '궁시루(弓矢櫓)', '옥정문(奧庭門)' 등의 글자가 기재되어 있다.
천수대는 1657년 화재 당시 소실된 이후 보수, 재건축이 진행되지 않았다
(출처: 蜷川式胤 著, 蜷川親正 編, 『新訂 觀古図説 城郭之部一』, 中央公論美術出版, 1990)

사진 국가

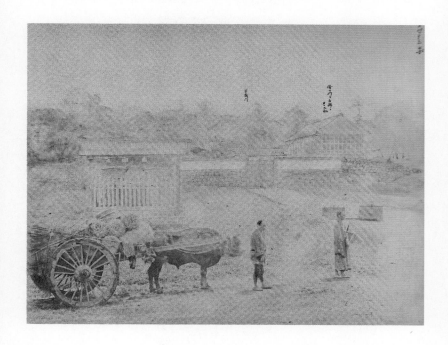

3장 사라져가는 것의 포착

로 동시 채택했지만 '사진'이라는 용어로 두 매체를 총괄했다. 요코야마와 다카하시의 협업은 사진 또는 회화로 정의할 수 없는 혼성의 영역에서 진행되었다. 다카하시는 에도성의 처마, 나무, 풀, 조사관의 옷에 녹색을 입혔다. 그로 인해 흑백 사진이 표현할 수 없는 색감이 되살아나 기록성과 현장감을 더했다. 반면 채색 때문에 사진의 지표적 의미가 약해지고 회화적 터치가 부각되는 결과를 낳기도 했다(도 3.5). 이와 같은 매체 혼성은 19세기 중후반 구미의 지질 조사, 건축 조사에서는 거의 통용되지 않았던 관행이다. 조사 사업에서 사진과 일러스트레이션, 스케치, 도면은 독립적인 매체로 간주되었고 서로 다른 목적으로 채택되었다.[24]

매체의 역할 분담과는 별개로 수공 채색의 에도성 사진은 당대에 유행했던 요코하마 사진과 형식이 유사하게 보일 수도 있다. 물론 성곽 본래의 형체를 유지하고 싶던 호고가의 사진과, 외국인의 이국 취향을 타깃으로 해외에 수출된 요코하마 사진은 생산이나 유포의 맥락에서 접점이 거의 없다. 그런데도 두 종류의 사진은 수공 채색이라는 형식을 공유한다. 주지하듯 니나가와는 자신의 기획에 요코하마 사진을 제작, 판매하던 영업 사진가가 아니라, 양화의 박진한 모사를 통해 치술에 일조하려 했던 다카하시를 고용했다. 따라서 채색을 가하더라도 요코하마 사진의 장식성이나 수공예성과는 다른 차원의 효과를 의도했을 것이다. 그렇다면 채색은 왜 필요했으며 니나가와의 호고가적 사유나 실천

24. 예를 들어 사진가와 삽화가가 미 서부 지형 조사 사업에서 맡은 역할은 엄격하게 분리되었고 매체 혼성은 거의 허용되지 않았다. 미 서부 조사에서 회화 및 사진을 활용한 사례에 대해서는 Robin Kelsey, "Viewing the Archive: Timothy O'Sullivan's Photographs from the Wheeler Survey, 1871-1874," *Art Bulletin* 85, 2003, pp.702~723 참조.

사진 국가

과 어떤 관계가 있을까?『관고도설(観古図説)』연작은 이에
답하는 중요한 실마리를 제공한다.

3.『관고도설』의 '일본풍'과 절충주의

『관고도설』은 니나가와가 자비를 들여 발간한 유물 도보집
이다. 총 9권으로 이루어져 있으며, 1876년부터 1880년까
지 출판되었다. 1~7권은 열도 각지에서 조사한 도기의 도판
을 수록한『관고도설 도기지부(観古図説 陶器之部)』이다(도
3.6a). 나머지 두 권은 구에도성 사진첩을 재활용한『관고도
설 성곽지부 1(観古図説 城郭之部一)』, 텍스트 설명집『관고
도설 별책』이다.[25] 1~5권은 프랑스어, 6~7권은 영어로 출간
되었고, 도쿄 쓰키지(築地)에서 미술공예품을 구미로 수출
하던 독일계 회사인 아렌사(H. Ahrens Company)가 해외
판매를 담당했다. 따로 인쇄소를 운영할 만큼 니나가와가
공력을 기울였던『관고도설』은 동아시아 골동품, 특히 일본
도자기에 관심을 둔 유럽 수집가 그룹에서 인기를 얻었다.
당시 외국인 독자들은『관고도설』의 화려하고 사실적인 이
미지를 칭송했다. 실제로 빼어난 도보의 수준은『관고도설』
이 흥행한 비결이기도 했다(도 3.6b).

　　　　탁월한 고물 감식력을 갖춘 니나가와는 19세기 말
주일 외국인 호고가 그룹을 지도했다. 외국인 호고가는 소
위 '오리엔탈 오브제'를 취급하는 구미의 아시아 골동품 시장
에 지대한 영향력을 미쳤다. 그중 에드워드 모스(Edward S.

25.　　『관고도설』의 사이즈는 27×30cm이며,
각 권의 본문은 10매 전후, 도판은 18매~20매
에 이른다.『관고도설 도기지부』는 원래 총 8
권으로 기획되었으나 마지막 권은 재정 사정
으로 출간되지 않았다. 미출간 원고는 모스에

게 건네졌고 현재 미국 보스턴 미술관(Muse-
um of Fine Arts, Boston)이 소장 중이다. 이
책에서는『관고도설 도기지부』1~7권을『관
고도설』로,『관고도설 성곽지부 1』은 원제목
그대로 표기했다.

3장 사라져가는 것의 포착

Morse)와 니나가와의 인연은 널리 알려져 있다.[26] 모스는 미국에서 열도로 건너온 해양생물학자로, 일본 고고학의 발상지라 여겨지는 오모리 패총(大森貝塚)을 1877년에 발견해 선사 시대 유적 연구의 출발점을 알렸다. 도자기 수집가였던 모스는 자신의 일본 도기 컬렉션을 담은 고화질 콜로타입 도록을 자체 제작했다. 그는 도록 서문에서 "『관고도설』은 일본 도기에 대해 획기적인 차원의 지식을 제공했다"고 밝히며 자신이 니나가와의 도보를 유럽에서 접했을 때의 감동을 생생하게 기술했다.[27] 또한 자신의 일기에 "『관고도설』속 석판화 이미지는 지극히 섬세하다. 모두 수공 채색이지만, 프랑스와 영국의 [컬러인쇄] 카탈로그에 비해 월등하다. 수공 채색은 석판화보다 훨씬 더 도자기의 특성을 잘 보여준다"는 구절을 적어두기도 했다.[28]

　　모스가 감탄했던 『관고도설』의 도판은 유물을 정밀 모사하여 석판으로 인쇄하고, 인쇄 이미지 위에 다시 세필 채색을 입히는 방식으로 제작되었다. 기본적으로 석판, 즉 구미의 기술을 도입했지만 모스의 언급에서 알 수 있듯 외국인 독자는 이를 순수한 '일본' 전통으로 수용했다. 특히 화려한 색채를 가미한 박진한 모사도는 이국의 사물을 직접 보지 못하는 외국 독자에게 오브제의 대리물처럼 다가가 구미의 '오리엔탈' 취향을 가속화했다. 심지어 『관고도설』 자체가 극동 아시아 여행을 위한 가이드북으로 기능하거나, 유럽 미술관에서 막 신설된 아시아 컬렉션을 위한 인덱스로

26.　니나가와와 모스의 관계에 대해서는 蠣川親正, 「モースの陶器收集と蠣川式胤」, 守屋毅 編, 『モースと日本』, 小学館, 1988, 381~425쪽 참조.

27.　Edwarad S. Morse, *Catalogue of the Morse Collection of Japanese Pottery*, Cambridge: Printed at the Riverside Press, 1901, pp.34-36.

28.　蠣川親正, 「モースの陶器收集と蠣川式胤」, 387쪽.

사진 국가

〈도 3.6b〉 니나가와 노리타네, 『관고도설 도기지부 5』에 수록된 도판의 예, 1877
(출처: 蜷川式胤, 『観古図説 陶器之部』, 1877, 玄々堂. 개인 소장, 필자 촬영)

사진 국가

활용된 기록도 남아있다.[29] 즉 『관고도설』 기획을 추동한 니나가와의 호고주의는 구미 부르주아 계급의 오리엔탈 취향을 조준해서 해외에서 미술공예품을 판매하고 수익을 올렸던 메이지 초기 정부의 식산흥업 정책과 연동하고 있었다.[30]

따라서 니나가와의 호고주의가 '고(古)'에 대한 무조건적 예찬이 아니었다는 사실을 주목할 필요가 있다. 그것은 구미, 정확히 말하면 구미의 일본 인식을 염두에 둔 절충주의에 가까웠다. 그는 호고가의 관점으로 열도의 옛 풍속과 고물을 중시했지만, 구미 문화를 배척하거나 적대심을 표현하지 않았다. 오히려 전례 없는 포용력으로 이질적 문화의 혼성과 절충을 시도했다.

절충주의는 1870년대 일본의 시각문화 전반을 관통하는 특징이기도 했다. 구미 문물이 급속하게 유입되고 있는데도 대중의 사랑을 받았던 미세모노, 천수각의 형태로 상층부를 장식한 양풍 건축, 음영법을 도입하여 섬세한 그러데이션으로 낮과 밤을 표현한 고바야시 기요치카(小林清親)의 다색 목판화 등 혼성과 절충은 메이지 초기 대중문화의 지배적인 현상이었다(도 3.7).[31] 비록 구체제의 부정으로 신체제가 태동했다고 하지만, 시대적 분위기 자체는 에도의 시각문화를 적대시하거나 깨끗이 삭제, 혹은 부적절하다

29. 『관고도설』이 유럽 미술관의 오리엔탈 컬렉션 형성에 미친 영향에 관해서는 今井祐子, 「西洋における日本陶器蒐集と蜷川式胤著『観古図説 陶器之部』」, 『ジャポニズム研究』 22号, 2002, 21~36쪽; Nicole Coolidge Rousmaniere, "A. W. Franks, N. Ninagawa and the British Museum: Collecting Japanese Ceramics in Victorian Britain," *Orientations* 33, No. 2, 2002, pp.26-34 참조.

30. 메이지 초기 식산흥업 정책과 미술공예품의 부흥에 대해서는 佐藤道信, 『明治国家と近代美術—美の政治学』, 吉川弘文館, 1999, 25~30쪽 참조.

31. 문화사에서 에도-도쿄 간의 전환과 절충 양식을 다룬 연구로 Henry Smith, "The Edo-Tokyo Transition: In Search of Common Ground," in Marius B. Jansen ed., *Japan in Transition: From Tokugawa to Meiji*, pp.347-374 참조

3장 사라져가는 것의 포착

고 부정하지 않았다.[32] 『관고도설』은 이와 같은 전환기의 산물이면서 동시에 전환기 특유의 감성과 점진적 이행 과정을 뚜렷이 반영했다.

　　그런데 니나가와의 호고주의는 고대라는 또 다른 시간축을 가져왔다는 점에서 메이지 초기의 시각문화와 차별성이 있다. 그는 제도국 관료로 복무하기 이전부터 복제와 풍속 개편을 고심했고, 고대 문화를 새로운 시대의 참조점으로 설정했다. 즉 구미의 '문명개화'를 동경했던 다른 지식인들과 달리, 니나가와의 자세는 다소 양가적이었다. 그는 도달해야 할 최고의 모델을 구미 '문명'으로 간주했지만, 고대 조정에서 싹튼 문화적 양식을 신생국 일본이 나아가야 할 이정표로 간주했다. 니나가와가 1868년 4월에 신정부에 올리기 위해 작성한 의복 개혁의 건의안을 살펴보자.

　　　　옛 그림(古図)에도 보이는 복식 제도는 각국을 구별하는 근거인고로, 차림새를 먼저 결정하여, 본조(本朝)의 방식(制)이라 하는 것을 해외에 알리고 똑바로 말해두어 익히게 한다면, 우리나라의 국체와 복식 제도는 서로 어긋나지 않을 것이라 여겨집니다. 또한 복식 종류가 너무 많으면, 타국에서는 본조풍(本朝風)을 잘 구분하지 못할 것입니다.[33]

32.　이와 비슷한 관점에서 로버트 캠벨(Robert Campbell)은 메이지 20년대의 문학 특집을 기획하며, 1870~1880년대 잔존했던 에도 문학이 메이지기 중층적 언어 공간을 창출하는 과정에서 큰 역할을 담당했다고 말한다. 이는 두 가지를 함의하는데, 첫째, 1880년대까지도 에도적인 것이 쇠퇴했다고 보기 힘

들며, 둘째, 그렇다고 해서 모든 것을 구시대의 전통으로 묶을 수 없다. 이에 대해서는 로바트·キャンベル, 「明治十年代の江戸の時間」, 1~4쪽 참조.
33.　蜷川式胤, 「服制に関する建言書案」(1868.4.), 蜷川式胤, 『奈良の筋道』, 414~415쪽 재수록.

사진 국가

〈도 3.7〉고바야시 기요치카(小林清親),〈구단시타(九段下) 5월의 밤〉, 1880,
도쿄도립도서관 소장(출처: 도쿄도립도서관 우키요에 검색 사이트: https://ja.ukiyo-e.org/
image/metro/0411-C013a)

185

3장 사라져가는 것의 포착

건의안에서 알 수 있듯이 니나가와는 복식이 각 나라의 문화적 차이를 드러내는 중요한 풍속이라 판단했다. 나아가 일본 고유의 방식을 '본조풍'이라 칭하며, 본조의 방식을 정해서 해외에 널리 알리고 국체와 복식 사이의 일치를 추구해야 한다고 주장했다. 여기서 본조풍은 고대로부터 전승된 문화적 양식을 뜻한다. 후술하겠지만, 니나가와가 본조풍의 고증을 위해 문서가 아니라 '옛 그림'을 참조했다는 사실 또한 주의 깊게 살펴볼 필요가 있다.

2년 뒤인 1870년 3월, 니나가와는 정부의 군복 개혁이 지나치게 구미식에 의존하고 있음을 염두에 두고, 상기의 각서를 재작성해서 「군복제정에 관한 상서(軍服制定に関する上書)」를 태정관에 제출했다.[34] 「상서」에서 '본조풍'은 '일본풍'으로 대체되었다. '본조풍'과 마찬가지로 '일본풍'도 열도 고유의 문화적 양식을 뜻하지만, 니나가와는 군복이 갖추어야 할 실용성과 보온성, 기능성을 이유로 구미 복식을 부정하지 않았다. 하지만 새것이 구미와 동일하지 않으며, 오히려 구미와 다르기에 새로울 수 있다고 여겼다. 동시에 새것은 구미 모델과 동떨어질 수 없었다. 「상서」에서 그는 구미 문명을 배제하지 않는 선에서 고대 나라, 헤이안의 복식을 가져와 '일본풍'으로 부를 수 있는 복장을 구상하자고 제안했다. 또한 '일본풍'의 정의와 홍보를 위해서는 옛 그림을 통한 조사와 기록, 보존이 필수적이라고 믿었다.[35]

34.　蜷川式胤, 「明治三年覚書」(1870.3.), 蜷川式胤, 『奈良の筋道』, 401~403쪽 재수록.
35.　이에 대해서는 米崎清実, 「蜷川式胤の研究—明治5年社寺宝物調査を中心に」, 『鹿島美術財団年報』第18号, 2000, 72~80쪽; 蜷川親輝,

「書評 米崎清実著『蜷川式胤 奈良の筋道』」, 『國學院雑誌』第107巻 第9号, 2006, 51~56쪽; 米田雄介, 「蜷川式胤の事績—正倉院宝物の調査に関連して」, 『古代文化』第51巻 第8号, 1999, 59~63쪽.

사진 국가

군복 개혁안부터 고물 도보에 이르기까지, 그의 '일본풍'은 고대와 현대, 구미와 일본의 네 축을 동시에 견인한 절충주의라 보아도 과언이 아니다. 이 때문에 '일본풍'은 1880년대 중반 이후 고대 문화를 재창안해서 국가 정체성의 기반으로 이념화한 국수주의의 전조로도 볼 수 있지만, 동시에 국수주의와 이념이 다른 종합주의(syncretism)의 형식 실험으로 파악할 여지가 있다. 그렇다면 니나가와는 자신의 도보에서 무엇을 어떻게 절충하려 했던 것일까?

먼저 『관고도설』은 사물을 배열, 분류, 재현하는 방식에서 기존의 고물 도보와 큰 차이를 보인다. 니나가와는 구미 자연사와 미술사, 고고학의 체계를 따라 도기의 정면, 측면, 후면을 기록해 세트로 제시했다(도 3.8). 도자기의 내부와 바닥면까지 보여주는 사실적인 모사도를 실어 유물의 전방위적 시각화를 꾀하고, 석판의 특성을 살려 섬세한 음영 효과로 입체감을 불러일으켰다. 또한 에도 시대 박물학 도보와 비교될 수 없을 정도로 균일한 조도, 각도, 거리를 유지하며 대상의 표준화와 체계화를 시도했다.[36]

구미의 유물 도록처럼 『관고도설』은 이미지와 함께 텍스트를 사용해서 도자기의 사이즈, 높이, 무게, 색감, 산지, 상태 등 계량적인 정보를 충실히 제공했다.[37] 대신 도기가 실제로 사용되었던 맥락, 즉 다도(茶道) 문화에 대해서는

36. 구미식 유물 분류 및 배열, 서술 방식을 도입한 『관고도설』은 근대 일본의 미술사, 고고학 도보 제작의 기틀을 마련했다. 또한 『조선고적도보』를 비롯한 식민지 조선과 타이완, 만주 지역의 유물 조사 및 도보 제작에도 결정적인 영향을 미쳤다. 따라서 『관고도설』을 비롯한 유물 도보는 일본 국내에 국한되지 않은 초국가적 미술사의 관점에서 본 비교 연구가 필요하다.

37. 예를 들어 니나가와는 『관고도설』 제2권과 제4권에서 도판과 산지(중국, 일본, 한국 등), 제작자의 이름을 나란히 병치했다. 이는 오늘날의 도록에서 작품 이미지와 작가의 관계를 연상시키기도 한다.

3장 사라져가는 것의 포착

〈도 3.8〉『관고도설 도기지부 5』에 수록된 도판의 예, 1877
(출처: 蜷川式胤, 『観古図説 陶器之部』, 1877, 玄々堂. 개인 소장, 필자 촬영)

사진 국가

설명하지 않거나 간략하게 처리했다. 니나가와는 중세 다도 문화의 중심에 있던 무가와 승려의 취미에 대해서는 부차적인 정보만 제공하는 한편, 구미 고고학과 미술사의 유물 기술 방식을 적극 도입했다. 구미 학문에서는 사용 맥락이 아니라 생산과 소장 맥락이 중요하기에, 그는 도기 제작자, 제작 목적, 장소와 연대기, 미디엄에 따른 종류, 실측 정보, 현재의 소장가와 수집가에 대한 정보를 상세히 달아두었다.

『관고도설』은 구미식 사물의 질서에 박진한 모사력, 장려(壯麗)한 색감, 석판 인쇄의 리얼리즘을 성공적으로 결합한 절충주의 형식의 도록이다. 니나가와는 도판의 형식미를 살리기 위해 1876년 관직에서 내려온 후『관고도설』의 인쇄술에 전념했다. 도쿄 지요다구에 자회사인 낙공사(樂工舍)를 설립하고 최첨단 석판 인쇄 기계를 들여와 구미의 다색 인쇄 방식을 자체적으로 탐구했다.[38] 하지만 그는『관고도설』에 다색 인쇄술(chromolithography)을 활용하지 않았다. 미술사학자 스즈키 히로유키(鈴木博之)는 이것이 수공 채색의 장점을 살리기 위한 니나가와의 의도였다고 말한다. 석판은 다색 인쇄술의 하위 버전이지만 수공 채색이 용이하다. 바로 이 점 때문에 니나가와가 하위 기술인 석판을 채택했다는 것이다.[39] 대신 그는 모사와 채색의 완성도를 높이기 위해 석판화가 가메이 시이치를 고용했다. 가메이는 에도 시대부터 영업을 계속해온 저명한 인쇄업체인 겐겐도(玄々堂) 소속 화가로, 다종의 도판을 제작해

38. 낙공사는 인쇄소뿐만 아니라 연구소 혹은 개인 미술관의 성격을 띠었다. 수집가 하인리히 폰 지볼트(Heinrich von Siebold)와 모스 또한 낙공사를 방문하여 수공 채색과 석판술이 어떻게 결합되는지 직접 관찰했다. 蜷川親輝,「書評 米崎清実著『蜷川式胤 奈良の筋道』」, 56쪽.

39. 鈴木博之,『好古家たちの19世紀: 幕末明治における"物"のアルケオロジー』, 181쪽.

3장 사라져가는 것의 포착

본 유경험자였다.[40]

　『관고도설』의 도판은 구미식 사물의 배열, 박진한 모사, 석판화의 리얼리즘, 세필 채색 등, 이질적인 시각 형식들을 능숙하게 종합해냈다. 이러한『관고도설』의 절충주의는 '동양'의 골동품에 대한 사전 지식이 없던 외국인 독자에게 어필해서 이들의 수집과 구매를 이끌어냈다. 모스는 자신의 도기 컬렉션을 도판으로 출간할 때 "『관고도설』의 친절한 설명과 아름다운 도판에 힘입어 호고가적 지식을 학습, 심화하고 수집 활동을 적극적으로 할 수 있었다"고 밝힌 바 있다.[41] 물론 구미식 분류 및 배열, 기술 방식 역시 외국인 독자의 이해도를 높이는 데 일조했을 것이다. 그러나 모스의 말처럼 손으로 채색한 아름다운 도판은 구미 관객에게 더없이 매혹적인 이미지로 다가가 동양 취미를 추동한 강력한 원동력이었다. 어떤 의미에서 이들에게『관고도설』의 도판은 머나먼 이국 '일본' 그 자체였다.

4. 19세기 고증학과 도보(図譜)의 의미

일본의 옛것과 구미의 현대를 절충하는 니나가와의 '일본풍'은 '혼성을 통한 진화(evolution-by-hybridization)'를 모색했던 메이지 초기 지식인의 문화 전략을 보여준다. 현실적으로 니나가와가 가장 손쉽게 취할 수 있는 혼성 대상은

40.　사진가 요코야마 마쓰사부로의 제자였던 가메이 시이치는 우치다 마사오의『여지지략』에서 석판화 도판을 담당하기도 했다. 그가 소속된 겐겐도는 18세기 말부터 명소 이미지를 에칭으로 인쇄하여 판매했으며, 이는 서민 계급 사이에서 큰 인기를 얻었다. 메이지 초기에도 겐겐도는 신정부의 종이 화폐를 인쇄하는 등 중요한 출판 에이전시로 활약했다. 겐겐도에 대해서는 青木茂,「松田緑山、一代の華」,『玄々堂とその一派展—幕末維新の銅版画絵に見るミクロの社会学』, 神奈川県立近代美術館, 1998, 7~11쪽 참조.

41.　Edward S. Morse, *Catalogue of the Morse Collection of Japanese Pottery*, p.38.

사진 국가

에도 시대의 지식과 사유였을 것이다. 특히 복고주의 성향을 띤 고증학(考証学)은『관고도설』연작의 인식론적 지반을 마련해주었다.

에도 시대 고증학에서 도보는 연구 조사의 방법론이었다.[42] 18세기 후반 무렵 복고주의의 취지 아래 오래된 유물을 조사하여 도보로 시각화하고 이를 통해 국력을 강화하려는 경향이 나타났다. 그중 마쓰다이라 사다노부(松平定信)의 도보는『관고도설』과 유의미한 교차점을 보여준다. 실제로 니나가와는『관고도설』제5권에서 "사실에 근거한 고물의 수집과 조사를 위해 마쓰다이라 사다노부의 도보를 참조"했다고 쓰며 자신이 사다노부의 계보를 따르고 있다고 밝혔다.[43]

사다노부는 시라카와번(白河藩)의 영주이자 1787년에서 1793년까지 로주(老中)로 막부 행정부를 이끌었던 정치인이다.[44] 그는 기근과 재해로 인한 국난을 극복하기 위해 검약을 권장했다. 또한 간세이(寛政) 개혁을 통해 긴축 재정을 펼치고 상업 자본을 억압하여 막부의 개혁을 꾀했다. 사상적 지침으로 유교를 택해 도덕적 엘리트주의를 추구했는데, 그의 복고주의 성향은 국학과도 공유점을 가진다. 앞서 언급했지만, 국학은 18세기 중후반부터 열도에서 부상했던 학문이며, 일본 고대 문화에서 싹튼 자생 언어와 종교의 중요성을 역설하고 나라 고유의 정체성을 모색했다. 사다노부와 국학은 고대 일본 문화를 주축으로 다종의 지역성으로

42. 여기서 고증학은 사물의 역사적 연혁을 실증적으로 조사, 증명, 입증하는 학문을 뜻한다.

43. 蜷川式胤,「序文」,『観古図説 陶器之部 五』, 1877, n. p.

44. 로주(老中)는 쇼군의 국정 수행을 돕고 막부의 정사를 통솔하는 직책으로, 석고(石高; 쌀 생산량) 10만 석 이하의 후다이 다이묘(譜代大名) 중에서 선임되었다.

3장 사라져가는 것의 포착

이어진 느슨한 실타래 같은 열도를 통합하여 중국과 유럽보다 우월한 나라를 구상했다는 점에서 공통적이다.[45]

사다노부에게 '복고'란 엄격한 통제와 질서를 의미했다. 옛것의 가치 존중은 사치를 막고 복지를 추구해서 정치체의 중심인 쇼군의 권력을 수호하는 지름길이었다. 국학자와 마찬가지로 그는 유토피아로서의 고대를 일컫는 '이니시에(古)'의 중요성을 언급했다.[46] '이니시에'가 비균질적이며 통제될 수 없는 이질적 요소들을 '와(和)'라는 일본의 이름하에 통합하는 개념축이라면, 이러한 통합을 위해 옛것을 조사, 수집, 분류하는 실천이 필요했다. 철저한 고증과 분류, 기록을 거친다면 과거의 사물은 문제 삼을 대상이 아니라 매력의 보고로 재탄생할 수 있었다.[47]

사다노부의 고증학적 복고주의는 1800년에 완결된 『집고십종(集古十種)』 도보 연작의 근간을 이룬다.[48] 전국 각지에 산재한 고물을 일일이 찾아다니며 수집, 조사한 결과 보고서의 성격을 띠는 『집고십종』은 무려 85권의 천연색 목

45. 타이먼 스크리치는 사다노부의 지적 기획이 열도 내에 산재한 시각문화, 물질문화의 통합적인 토대 구축을 위한 것이며, 목표는 중국과 대비되는 일본의 문화적 정체성을 획득하는 데 있었다고 말한다. Timon Screech, *The Shogun's Painted Culture: Fear and Creativity in the Japanese States, 1760-1829*, pp.10-55 참조.
46. 후술할 『고화류취(古画類聚)』의 서문에서 그는 '이니시에(古)'를 직접 언급했다. 여기서 한자 '고(古)'는 주로 문어체에 사용되며 '이니시에(いにしえ)'라고 읽는다. 아득히 먼 옛날, 특히 평온했던 태곳적 시절을 의미한다.
47. 사다노부의 복고주의와 고물(古物) 조사에 대해서는 藤田覚, 『松平定信 政治改革に挑んだ老中』, 中央公論社, 1993, 203-210쪽 참조.
48. 『집고십종』 각 권의 정확한 제작 연대는 알 수 없으나, 사다노부가 쓴 서문에 1800년이라는 연도가 기재되어 있으므로 1800년에 전권이 출판되었다는 사실을 알 수 있다. 『집고십종』의 원본은 국가 중요문화재로 지정되었고, 제5권은 1867년 파리 만국박람회 '서책' 부문에 전시된 바 있다. 東京国立文化財研究所 編, 『明治期万国博覧会美術品出品目録』, 中央公論美術出版 1997, 31쪽 참조. 만국박람회 출품 사실로 미루어볼 때, 사다노부의 『집고십종』은 니나가와의 『관고도설』에 앞서 구미 관객에게 오리엔탈 오브제를 수집, 구매할 수 있는 정보를 제공했을 것이라 여겨진다.

사진 국가

판 화보집으로 발간되었다. 메이지 말기에 『집고십종』은 목판과 활판 축소 형태로 여러 차례 재간행되었지만, 오리지널 판형은 35x45cm에 달하는 대형 도보이다.[49] 10종의 고물은 비문(碑文), 불교 사원의 종에 새겨진 금석문, 무기, 청동, 악기, 문방사우, 인장, 두루마리 그림, 초상화, 서예 그리고 고대의 그림(古畵)을 뜻한다. 각 권은 고물에 대한 설명과 이를 천연색으로 모사한 도판으로 구성된다. 사실주의 화풍으로 유명했던 다니 분초(谷文晁)와 화승(畵僧) 하쿠운(白雲)이 그림을 담당했다. 『집고십종』의 도판은 정교하고 사실적인 모사를 통해 대상의 진정(真情)을 살려내는 회화 용어 '사진'의 박진성을 역력히 드러낸다(도 3.9). 사다노부는 그림을 고증학적 조사의 중요한 수단으로 설정했고, 놀랍도록 박진한 도판은 그 결과였다. 그는 『집고십종』의 후속편으로 고화의 모사본으로 이루어진 『고화류취(古画類聚)』를 별도 기획하고 그림의 중요성을 다음과 같이 말한다.[50]

[고대 문화를 기록한] 이토록 존경하는 그림의 행운을 다행히도 지금의 세상에 전달할 수 있게 된다

49. 『집고십종』은 같은 시기 출간된 다른 서적에 비교할 수 없을 정도로 큰 사이즈로 제작되었다. 19세기 호고가에게 도보 사이즈는 매우 중요한 문제였다. 도보는 실물의 사실적 묘사 차원을 넘어, 그림으로 실물의 모본을 미리 확보해둔다는 의도로 만들어졌기 때문이다. 도보는 기능면에서 탁본과 유사했고 원본과의 직접적인 접촉을 통해 이미지를 생산하는 탁본의 형식은 니나가와를 포함한 메이지 초기의 호고가들에게 계승되었다.

50. 『고화류취』는 사다노부가 『집고십종』의 후속으로 기획했고 생전에 발간되지는 못했으나 메이지 7년(1874) 사다노부 가계가 『집고십종후속편』이라는 제목의 목판 도보로 발간하며 알려지기 시작했다. 원문 표지에는 '집고십종'이라고 기재되어 있지만, 사다노부 자신이 서문에서 '고화류취'의 제목을 명시하고 있기에 『고화류취』의 서문이라 일컬어진다. 도쿄국립박물관은 『고화류취』 서문을 1990년에 조사연구 보고서 형식의 복각본으로 출간했고, 필자는 이를 참조했다. 東京国立博物館 編, 『松平定信 古画類聚: 調査研究報告書』, 毎日新聞社, 1990. 70~71쪽.

3장 사라져가는 것의 포착

<도 3.9>『고화류취』의 도판, 1800년경 제작, 1990년 복각본
(출처: 東京国立博物館 編, 『松平定信 古画類聚: 調査研究報告書』, 每日新聞社, 1990)

사진 국가

면, 그림의 두루마리마다 묘사되어 있는 여러 종류의 사물을 구별해둘 수 있어, 호고인(好古人)의 생각을 후세에 전달하는 것이 되느니. 그리하여 나는 여러 해 전부터 마음을 다해 이곳저곳에 묻고 가능한 한 많은 것을 모아 이들을 [그림으로] 기록했지만, 결국 여러 권까지는 만들 수 없었노라. 여기 이 책에『고화류취』라는 이름을 붙인다.[51]

인용문에서 사다노부는 그림의 의미를 두 가지 층위에서 설명한다. 첫째, '두루마리'는 고대의 야마토에(やまと絵) 화풍으로 고대 사람들의 모습과 사물, 공간을 묘사해둔 역사적 기록물이다.[52] 둘째,『고화류취』는 고대 야마토에의 모사본이지만, 원본의 본질을 충실히 전달한다. 그런 까닭에 자신은 수년에 걸쳐 최대한 많은 수의 두루마리 그림을 모아 화가들에게 모사하도록 명했다. 즉 사다노부의 사유에서 원본과 모본의 가치는 비등하며 둘 사이의 위계질서가 들어서지 않는다. 시간이 지나 원본의 물리적 상실이 발생해도 모본이 남아 역사적 고증이 가능하다. 이는『집고십종』과『관고도설』을 관통하는 사유로, 니나가와 마치다가 초안을 작성해서 태정관에 제출했던「대학적언」에서도 유사한 대목을 발견할 수 있다. 집고관 건설을 위한 청원문인「적언」은 그림의 필요성에 대해 다음과 같이 설명한다.

51. 松平定信, 東京国立博物館 編,『松平定信古画類聚: 調査研究報告書』, 70쪽.
52. 야마토에란 나라, 헤이안 시대(7~12세기)의 병풍과 건축의 일부로 제작된 장병화(障屛画), 두루마리 그림(絵巻) 등에서 등장하고 개발되었던 화풍으로, 중국풍의 가라에(唐絵)와 달리 일본의 산수와 사물, 인물과 풍속을 소재로 삼으며 뚜렷한 색채감과 동적인 구조의 표현을 특징으로 하는 회화적 경향을 뜻한다. 중세와 근세까지도 천황가, 공가(公家)를 후원자로 두어 화풍이 지속되었다.

3장 사라져가는 것의 포착

고기구물을 도화로 모사하고 모든 도화를 묶어 편성해두는 일을 명해주시길 바라옵니다. 1년만 지나도 천하의 고기보물은 소멸되기 쉽고 그 형체도 점차 알 수 없게 됩니다. 재난과 훼손이 없다고 말하기도 어렵습니다. 하오니 부디 시급한 처치를 취할 수 있도록 간곡히 청하고자 이렇게 말씀 올리옵니다.[53]

미술사학자 스즈키 히로유키에 따르면, 니나가와를 비롯한 호고가 지식인에게 그림은 단순히 고물을 기록하는 수단이 아니었다. 집고관 청원에서 알 수 있듯, 호고가의 사유에서 오래된 물건은 언제나 소멸될 위기에 처하지만, 그림은 '모사'라는 행위를 통해 사물의 형체를 붙잡아둔다. 따라서 그림은 사물에 종속되지 않으며 양자는 등가를 이룬다. '모사'는 사물과 그림을 대등한 관계로 재배열하는 중요한 실천이다.[54] 사물과 그림 사이의 등가 관계를 조성하기 위해서는 실물을 눈앞에 보고 있는 듯 박진하게 모사하여 사물의 진정을 그대로 드러내는 '사진'적 표현이 요구된다. 이 때문에 사다노부는 『고화류취』의 서문에서 자국의 그림이 "진을 모사하는 것(真を写すこと)을 중시"하므로 중국 산수화의 "풍류적 완롱(玩弄)"보다 우월하다고 말한다.[55] 이는 1장에서 상술한 난학-양화 계보의 화론과도 유의미한 접점을 만든다. 사다노부에게 "진

53. 「태정관포고(太政官布告)」(1871.5.23.), http://www.archives.go.jp/exhibition/digital/rekishihouko/h26contents/26_3161.html (최종 접속일: 2023.1.1.)
54. 鈴木博之, 『好古家たちの19世紀: 幕末明治における"物"のアルケオロジー』, 60~61쪽.
55. 사다노부는 일본의 회화 전통, 특히 야마토에의 두루마리 그림들이 옛 풍속을 그대로 보여주는 기록적 가치가 있다고 파악했다. 또한 그러한 그림들이 "진을 모사하는 것"을 중시했기에 단지 완롱에 그치지 않고 본분을 다했다고 말한다. 松平定信, 東京国立博物館 編, 『松平定信 古画類聚』, 70쪽.

사진 국가

을 모사하는 것"이란 시바 고칸과 다카하시 유이치가 역설한 '사진'의 중요성과 의의를 환기시킨다. 지적 배경과 역사적 맥락은 달랐지만, 이들 모두 '사진'의 화법(박진한 모사)을 따른 그림이 대상에 충실한 시각 정보를 생산하고 시대를 기록해 세상을 다스리는 일에 보탬이 된다고 믿었다.

스즈키는 에도의 복고주의자(사다노부)와 메이지의 호고가(니나가와)가 고물의 기록뿐 아니라 사물의 명명, 분류, 보존을 위한 가장 유용하고 신뢰할 수 있는 방법으로 도보를 택했다고 지적한다. 에도 시대 시각문화에서 '도(図)'는 지식과 정보를 전달하기 위해 그려진 도판을 뜻한다. 하지만 도판은 단지 콘텐츠 전달의 도구만은 아니다. 일찍이 중국의 명물학(名物学)에서는 사물을 명명(命名)함으로써 사물들 간의 관계를 밝히기 위해 도(図)의 기능을 비중 있게 다룬 바 있다.[56] 전국 시대 사상가 순자(荀子)는 대상의 이름을 아는 것이 대상의 적절한 쓰임새를 인식하는 길이라 여기며 명명의 철학을 전개했다. 그에 따르면 이름은 사물에 적법한 장소를 부여한다. 적법한 장소에 배치된 사물은 본분에 맞는 기능을 수행해 우주의 질서를 유지한다. 즉 명명학에서 이름이란 개체의 도덕적, 윤리적, 인식론적 의의를 부여하고 개체 간의 관계를 설정하며, 천하에 개체를 배열하는 장치이다.[57] 사다노부 또한 『정명론(正名論)』(1791)이라는 저서에서 쇼군과 다이묘, 천황의 권위를 정의, 구분하는 적법한 명명론을 제안한다. 여기서 그는 새로운 명명의 논리를 통해 위

56. 鈴木博之, 『好古家たちの19世紀: 幕末明治における"物"のアルケオロジー』, 153~159쪽.
57. 순자의 명명학에 대해서는 A. C. Graham, "Hsün-tzu's Confucianism: Morality as Man's Invention to Control His Nature," in *Disputers of the Tao: Philosophical Argument in Ancient China*, La Salle, Ill: Open Court, 1989, pp.235-267 참조.

3장 사라져가는 것의 포착

기에 처한 일본의 정치체를 바로잡고자 했다.

그렇다면 그림은 이름-사물의 관계 맺음에 어떻게 관여할 수 있을까? 중요한 것은 18~19세기에 들어 명명의 철학이 윤리나 정치체의 문제에 그치지 않고 박물학(博物学)이나 물산학(物産学)과 같은 지식 분야에까지 지대한 영향을 미쳤다는 사실이다. 주지하듯 박물학과 물산학은 동식물과 사물을 명명, 분류, 체계화, 시각화하는 학문이다. 에도 시대에 들어 이전 시기와는 비교할 수 없을 정도로 복잡 다양한 생물 종과 사물이 등장했고, 보다 체계적인 지식 생산의 방법이 요구되었다. 그림은 이때 이름-사물의 관계를 구체적인 시각 이미지로 재현해서 상관성을 강화하는 역할을 담당했다.[58] 이는 19세기에 도보 문화가 전례 없는 성행을 누릴 수 있었던 배경이었다. '사진'은 다양한 학문 분과를 종횡하며 도보의 박진성을 보장하는 개념이자 방법으로 통용되었다. 사다노부가 『고화류취』의 서문에서 언급한 "진을 모사하는 것"이란 바로 이 같은 '사진'의 역할, 다시 말해 대상의 진정을 포착해서 이름-사물의 관계를 공고히 하는 기능으로 설명될 수 있다.

이름과 사물을 단단히 연결하는 '사진' 개념은 에도 말기 본초학의 도보 문화까지 전승되었다. 서론에서 소개한 후쿠오카의 연구는 본초학자 이토 게이스케(伊藤圭介)나 다나카 요시오가 제작한 도판에서 '사진'이 관찰에 기반한 재현과 모사의 충실함(fidelity)을 보증하는 조건이었다고 지적한다.[59] 즉 사물을 명명하고 지식을 생산하기 위한 모사를 뜻하

58. 이러한 그림의 기능은 중국 중세 초기부터 지속된 것으로, 일본에서는 18~19세기 박물학과 물산학에 도입되었고, 그 결과 다채로운 도보가 제작되었다. 長岡由美子, 「江戸時代の博物図」, 国立科学博物館編, 『日本の博物学図譜 - 十九世紀から現代まで』, 東海大学出版会, 2001, 40~41쪽 참조.

59. Maki Fukuoka, The Premise of Fidelity, pp.34-51.

사진 국가

던 '사진'은 구미 사진술의 도입 후에도 여전히 다양한 지식 분과에서 유연한 형태로 존속할 수 있었다.

　　　다시 사다노부로 돌아가보면, 그는 그림의 기능을 사물의 명명과 분류뿐만 아니라 풍속의 기록에 방점을 두고 설명한 바 있다.『퇴한잡기(退閑雜記)』(1797)에서 그는 "지금의 풍체(風体)를 후세에 남기고 진정한 산수의 모습을 증거로서 말하는 것이야말로 그림의 가장 그림다운 본의"라고 쓰며 그림의 기록적 가치를 역설했다.[60] 흥미롭게도 사다노부의 그림에 대한 생각은 앞서 언급한 의복 개혁 건의안(1868.4.)에서 니나가와가 강조한 그림의 기능을 예견하고 있는 듯 보인다.[61] 니나가와는 '본조풍' 복식을 고증하기 위해 고대 두루마리 그림 속 나라, 헤이안 시대의 의복을 직접 모사하고 이를 문서에 넣어 자신의 주장을 뒷받침했다. 즉 사다노부와 니나가와에게 고화는 당대의 문화와 풍속을 박진하게 모사해 후세에 전달하는 시각 매체였다. 그리고 이들은 현대판 고화의 기능을 자신의 도보에서 찾았다. 비록 시차는 존재하지만, 사다노부와 니나가와의 도보는 고물의 형체를 '사진'으로 유지해 실물을 대리케 하는 동일한 목표를 설정했다.

　　　그런데 사다노부는 도보 중에서도 원본의 색채를 구현하는 일에 각별한 의미를 두었다. 그가 집필한『고화류취』의 서문은 색채의 중요성을 언급하는 대목으로 시작한다.

　　　　　말로 전하는 것도, 글로 전하는 것도 충분하지가
　　　　　않노라. 붉은색은 붉은색이라고 말하고, 흰색은 흰

60.　　川延安直,「定信と文晁-松平定信と周辺の画人たち」,『定信と文晁-松平定信と周辺の画人たち』, 福島県立博物館, 1992, 74~75쪽.

61.　　蜷川式胤,「服制に関する建言書案」(1868.4.), 蜷川式胤,『奈良の筋道』, 414~415쪽에 재수록

3장 사라져가는 것의 포착

색이라 써서 전할 수 있지만, 붉은색도 흰색도 말
과 글로 표현할 수 없는 한계가 있으리. 그리하여
그림이야말로 문필이 결여한 부분을 보완해, 후세
에 징표(後徵)로 남길 수 있을 것이니.[62]

인용문에서 알 수 있듯이 사다노부는 시각 언어의 장점이
색의 구현에 있다고 여겼다. 또한 그는 중국의 수묵화나 문
인화 전통이 색채를 진하게 입히지 않는 반면, 야마토에 화
풍의 두루마리 그림은 색으로 "문필이 결여하는 부분"을 보
완한다고 지적한다. 즉 사다노부는 고대 일본의 채색화를
일본 문화의 우수성을 나타내는 증거로 삼았다.[63] 고화의 진
정을 모사한 『고화류취』 역시 단순한 모사도가 아니다. 그것
은 원본의 색감을 재생, 복원해 '이니시에(古)'를 현세에 전
달하고 열도의 위상을 반추하는 문화적 매개물이 될 수 있
었다. 그림을 통해 고대의 힘을 현세에 환기시킨다는 사다
노부의 발상은 오래된 열도의 문화에 '적법한' 자리를 만들
어 위기의 시대를 극복하려 했던 정치가의 의도를 투영한
다. 사다노부는 두루마리 그림에 봉안된 고대 문화, 그 진정
을 지금 여기서 박진하게 모사할 수 있다면, 옛 풍속이 '이니
시에'로 재호명되어 일본을 세상의 중심에 위치시키는 동인
이 될 수 있다고 생각했다.

62. 松平定信, 東京国立博物館 編, 『松平定信
古画類聚』, 70쪽.

63. 미술사가 사토 도신은 색채가 중심이
되는 회화에는 오색실을 나타내는 자모가 부
수로 들어간 한자 '회(絵)'를 사용하는 경향이
있는 반면, 중국에서 전래된 수묵화나 문인화
의 경우 측량이나 기록과 관련된 '화(画)'를 사
용한다고 말한다. 즉 색채 중심의 야마토에 계

열 작품에 회(絵)를, 수묵 중심의 중국 회화에
는 '화(画)'를 사용해온 관행이 있었던 것이다.
'회'와 '화'의 관계는 곧 화한(和漢)의 이미지
와 연관되어 있는데, 사다노부가 언급했던 일
본 고화의 우수함 또한 색채의 중요성으로 해
석할 수 있다. 佐藤道信, 『〈日本美術〉誕生 近代
日本の「ことば」と戦略』, 講談社, 2000(1996),
44~47쪽 참조.

사진 국가

5. '사진'이라는 신구고금의 틈새

니나가와는 사다노부의 호고가적 사유와 방법론을 계승하면서도 '문명개화'의 시기를 살았던 인물이기에, 사다노부와 달리 고기구물의 위상 변화를 직접 목격할 수 있었다. 구미의 시간관과 역사주의는 구(旧)와 고(古) 모두를 현재의 반대항으로 정의하려 했다. 사다노부의 시대가 중시한 문화적 정통성은 의문시되거나 새것에 자리를 내주게 될 위기에 처했다. 옛것에 붙여진 이름과 자리는 점차 사라져갔고, 막 태동 중인 '메이지 일본'의 과거와 연관을 맺어야만 구원될 수 있었다. 사다노부의 고증학적 복고주의를 지탱했던 논리인 '명명' 또한 근원부터 흔들리기 시작했다. 대상에 적절한 '자리'를 부여해주는 명명학의 공간적 사유는 역사주의가 표방하는 시간성 앞에서 붕괴하기 직전이었다.

역사학자 줄리아 애드니 토머스(Julia Adeney Thomas)는 19세기 말 사물이 더는 공간 논리를 따라 배열되거나 비시간적인 우주의 모태 속에서 위치, 명명될 수 없었다고 말한다.[64] 시간이라는 새로운 질서의 축을 따라 사물이 재배열되기 시작했으며, 이는 단선적 시간 모델을 근간으로 하는 역사주의 의식을 동반했다. 개체의 이름과 자리를 명명하는 대신, 자본주의적 생산 양식의 반복과 무한한 진보를 향한 믿음을 수용하는 것.[65] 이러한 인식론적 전환을

64. 에도 시대의 주자학이 견지한 공간화의 논리에 대해서는 Julia Adeney Thomas, *Reconfiguring Modernity: Concepts of Nature in Japanese Political Ideology*, Berkeley: University of California Press, 2001, pp.32-59 참조.
65. 이 같은 변화에 관해 일본 연구자 해리 하루투니언은 "궁극적인 해결책은 역사를 위해 자연을 일축해버리는 토대를 닦는 것이

었다. 역사는 기능적, 도구적인 지식 체계를 확립하기 위한 메이지의 노력에서 결정적인 요소였다"고 지적한다. Harry Harootunian, "Late Tokugawa Culture and Thought," in Marius B. Jansen, ed., *The Cambridge History of Japan 5*, New York: Cambridge University Press, 1989, pp.168-258; Julia Adeney Thomas, *Reconfiguring Modernity*, p.58에서 재인용.

3장 사라져가는 것의 포착

경험하던 니나가와는 새것 앞에서 옛것의 부정적 위상을 필사적으로 회복하려 했다.

역사주의는 선형적인 발전과 진화를 개념적 근간으로 삼아 과거, 현재, 미래로 향하는 목적론적 내러티브로 시간을 기술한다. 역사주의 관점에서 새것은 옛것과 필연적으로 대치할 수밖에 없다. 동시에 새것이란 옛것과의 대립할 때 비로소 가치를 획득한다. 호고가로서 역사주의의 중요성을 어느 정도 인지했던 니나가와는 신과 구의 대립 관계를 피하기 위한 작은 수를 고안했다. 새것의 의미를 신성화하는 역사주의를 부정하지 않지만, 새것의 가치를 상대화했던 그의 사유는『관고도설』의 서문에서 다음과 같이 표현된다.

> 어제의 신(新)은 오늘의 구(旧)가 되고 오늘의 기
> (奇)는[66] 내일의 진(陳)이[67] 되느니. ··· 크게는 국가
> 의 정치적인 공적에서, 작게는 일물일품의 증거가
> 될 귀한 물건까지 모두 폐기하여 염려치 않는 것은
> 자연스러운 시대의 추세이리라. 하지만 이는 사유
> 의 경솔함과 생각의 천열함 때문일지니. 신과 기를
> 닦아야 함은 두말할 나위가 없다고 할지언정, 구와
> 진을 보존하는 일 또한 소홀히 해서는 아니 될 것
> 이다. 저편의 문명국을 바라봄으로써 이편의 야만
> 을 깨닫는 것처럼, 우리의 옛적(古)을[68] 깊이 헤아
> 려, 우리의 작금(今)을 반추할 수 있다면, 어찌 이
> 것이 치정(治政)의 급무를 다하는 길이지 않겠는

66. 드물고 신선한 것을 뜻한다.
67. 낡고 익숙한 것을 뜻한다.
68. 원문에 표기된 '古'는 이니시에(いにしえ)로 읽는다.

사진 국가

가. 이는 사적(史籍)이 필요한 까닭이니라. 사적으로 역사를 보살피고 옛적을 헤아리는 일은 현실과 동떨어져 있지 아니하며, 실물을 보고 확증을 얻는 일과도 같으리. … 당시에 위세를 떨쳤으나 이후 20년의 세월이 흐른다면 종래의 궁전은[69] 훼손되고 성곽은 파괴되기 마련인 법. 고물진기(古物珍器)는 모두 해외로 유출되고 풍속은 신과 기에 스며들어 시세의 연혁을 아는 지름길을 잃어버리게 될 것이 과히 염려스럽노라.[70]

인용문에서 알 수 있듯이, 니나가와는 역사주의를 이탈하지 않는 선에서 신구의 위계를 고금의 대각(diametrical) 관계로 치환한다. 옛것은 없어지거나 억압해야 할 대상이 아니라 현재를 반추하기 위해 적극적으로 취해야 할 대상이며, 이는 구미 문명국도 마찬가지였다. 니나가와는 문명국이 현대성(modernity)의 쟁취뿐 아니라 옛것, 즉 '고전(antiquity)'에 존중과 경의를 표하는 모범이라 파악하면서 구미에 '적법한' 자리를 부여했다. 옛것의 가치는 현재를 반추하는 거울 기능에서 비롯된다. 적절히 다루어진다면 옛것의 위상 또한 새것을 점검할 수 있는 철학적 도구로 승격될 수 있다. 고물의 올바른 관리는 고금시세의 변천과 풍속의 연혁을 고증하기 위해서이며, 이는 결국 문명개화의 지식인에게 "치정의 급무"를 다하는 지름길이 된다.

니나가와에게 『관고도설』의 제작은 전환의 시대가

69. 구에도성을 뜻한다.
70. 蜷川式胤, 「序文」, 『観古図説 陶器之部 一』, 1877, 蜷川式胤 著, 蜷川親正 編, 『新訂 観古図説 城郭之部 一』, 1990, n. p. 번역에 도움을 주신 고마쓰다 요시히로 선생님께 감사드린다.

3장 사라져가는 것의 포착

자신에게 부여한 임무를 완수하는 일이었다. 그는 구미의 역사주의와 대척하지 않고 그것에 힘입어 고물을 새로운 역사 서술에 필수적인 참조점으로 전환하는 방법을 모색했다. 또한 사다노부를 계승해 도보라는 형식을 호고가의 유용한 방법론으로 택했다. 앞의 인용문에서 니나가와는 "치정의 급무"를 다하기 위해 '사적(史籍)'이 필요하며, 사적은 '실물(実物)'을 보는 것과 다르지 않다고 말한다. 즉 호고가의 실천에서 사적은 실물을 시각 정보로 전환, 아카이빙해서 실물을 대리하는 기능을 갖는다.

　　　사다노부와 마찬가지로 니나가와도 대상의 본질을 재생, 보존하는 일에서 도보의 가치를 발견했다. 그에게 도보는 사물의 모사본으로 그치지 않고, 옛것의 존재감을 메이지 일본의 신체제 안에서 재명명, 재배치할 수 있는 중요한 에이전시였다. 그러나 사다노부와 달리 '문명개화'의 시기를 살았던 니나가와는 '고(古)'를 재고할 수 있는 '신(新)'의 패러다임이 필요했다. 고물은 신문물을 통해 문명개화, 혹은 현대성의 시간축 내부로 진입할 수 있기 때문이다. 사진술과 석판화는 바로 그러한 '신'에 속하는 기술이자 '문명개화'의 상징이었다. 사다노부는 고화의 "진을 모사하는 것"에서 도보의 의미를 설명한 바 있다. 이는 사진으로 에도성 본래의 "형체 그대로를 유지하여 둘 수 있도록" 조사를 허락해달라고 요청했던 니나가와를 연상시킨다. 그러나 전자에게 '사진'이 사물의 진정을 잡아내는 박진한 모사라면, 후자에게 '사진'은 박진성뿐만 아니라 대상의 지표적 기록, 이미지의 기술 복제까지도 내포했다는 점이 중요하다. 니나가와가 견지한 복수(複數)적 '사진'의 의미는 『관고도설』의 절충주의를 또 다른 각도에서 진입하도록 이끈다.

204

〈도 3.10〉『관고도설 도기지부 3』에 수록된 도판의 예. 가메이 시이치(亀井至一)가
제작한 석판화로, 음영 효과를 넣어 입체감을 표현하려 했음을 알 수 있다.
1877 제작(출처: 고리야마시립미술관 소장품 검색 사이트: https://koriyama-artmuseum.jp/
artworks/detail/2635)

3장 사라져가는 것의 포착

니나가와는 고증학에서 모사의 중요성과 '사진', 그리고 도보의 기능을 염두에 두며 『관고도설』 연작을 제작했다. 석판 인쇄를 거친 『관고도설』의 도판은 마치 실물을 보는 듯한 박진감을 전달한다. 특히 그가 활용한 스나메(砂目) 석판은[71] 도기 면의 어두운 부분이나 그림자에 섬세한 음영 효과를 만들어서 입체감을 불러일으켰다(도 3.10). 심지어 니나가와는 도기 위에 발린 유약의 투명한 느낌을 극대화하기 위해 화가에게 투명한 옻이나 계란 흰자를 덧칠하여 그림 표면에 광택을 낼 수 있도록 특별히 요청했다고 전해진다.[72] 이러한 특수 기법과 석판에 올린 강렬한 색감은 사다노부의 색과 박진한 모사에 대한 강조를 연상시킨다.[73] 그러나 사다노부와 달리 니나가와는 당시 신기술이었던 석판을 도입해서 박진한 모사도를 손쉽게 복제하면서도 수공 채색 특유의 색감과 회화적 터치를 충분히 살릴 수 있었다. 즉 메이지 초기를 살았던 호고가에게는 신구고금의 매체를 동시 채택해 탁월하게 절충할 수 있는 옵션이 주어졌다.

무엇보다 니나가와는 기록과 조사의 도구로 카메라를 활용할 수 있던 호고가 세대에 속했다. 『관고도설 성곽지부 1』(1878)은 7년 전의 에도성 조사 사진을 도록으로 엮은 결과물이다. 주지하듯 이는 성을 '고물'로 접근하여 물리적으로 취약한 건축물을 도보로 남기겠다는 니나가와의 의지를

71. 스나메 기법은 평판 위에 미세한 결을 만들어 찍는 판화 및 인쇄 방식을 뜻한다. 메이지 중기까지도 신문 삽화, 풍속화, 니시키에, 우키요에 등 다양한 시각 매체에서 유행했다.

72. 투명 옻을 뜻하는 스키우루시(透き漆)는 한국에서 '투칠(透漆)'이라 불려진다. 옻이나 계란을 이용하여 광택을 준 효과에 대해서는 青木茂, 「蜷川式胤について」, 蜷川式胤 著, 蜷川親正 編, 『新訂 観古図説 城郭之部一』, 1990, 59쪽.

73. 니나가와의 화보와 사다노부의 화보가 갖는 중요한 공통점 중 하나는 고물 본연의 색을 최대한 재현하려는 노력이다. 이들의 화보 제작에서 색이 갖는 중요한 의미에 대해서는 鈴木博之, 『好古家たちの19世紀: 幕末明治における"物"のアルケオロジー』, 171~197쪽 참조.

담고 있다. 그의 호고가적 사명은 기계적이며 대상 중심적인 재현, 다시 말해 사진의 지표성에 의해 달성될 수 있었다. 동시에 『성곽지부』는 이미지 복제술로서의 사진의 가능성을 충분히 활용한 결과였다. 한 장의 원판에서 여러 장의 인화가 가능하지 않았더라면 『성곽지부』의 제작은 불가능했기 때문이다. 니나가와는 『구에도성 사진첩』과 달리 『성곽지부』 안에 지도나 텍스트 설명을 최소화하고 그림이나 채색 대신 복수의 흑백 사진을 붙이는 방법을 택했다. 요코야마 마쓰사부로가 촬영한 원본 습판을 5.1x7.6cm으로 축소 인화하여, 한 장의 대지에 약 12장의 흑백 사진을 번호별로 부착, 총 73장의 작은 사진만으로 도보를 간행한 것이다.

그런데 『성곽지부』의 근간이 된 『구에도성 사진첩』은 폐허의 위기에 처한 구(旧)나 고(古)의 기념비만을 보여주지는 않았다. 카메라는 사라져가는 풍경뿐 아니라, 이제 막 등장하기 시작했던 '신(新)'의 풍경, 그 안에서 예측 불가능하게 혼재하던 '금(今)'의 풍속을 포박한 전환기의 다큐멘터리에 가깝다. 요코야마가 촬영하고 다카하시가 채색했던 사진은 조사단원이 어떤 모습을 하고 무엇을 입고 있었으며 어떻게 조사를 수행하고 현장을 실측, 기록하고 있었는지 여과 없이 드러낸다. 마치 니나가와가 고대 두루마리 그림에서 '일본풍' 복식의 고증을 이끌어낸 것처럼, 에도성을 찍은 사진은 1871년의 문화와 풍속을 형체 그대로 유지해 후세에 전달하는 시각 정보인 셈이다. 풍속은 우연히 프레임 안에 들어갔을 수도, 주도면밀한 연출 아래 만들어진 이미지일 수도 있다. 그러나 촬영 의도와 상관없이 우리는 사진을 통해 조사단원 대부분이 전통 복장을 한 채 칼을 차고 있는 사무라이 계급 출신이라는 점을 쉽게 눈치챌 수 있다. 한

3장 사라져가는 것의 포착

손에 칼을 차고 다른 한 손으로 최첨단 양산을 펼쳐 든 이들은 그야말로 '문명개화' 시기의 절충주의를 자신의 풍체(風体)로 구현한 전환기의 인물상이다(도 3.11).

반면 절충을 벗어던지고 머리부터 발끝까지 양장을 한 인물의 모습도 눈에 띈다. 흰 셔츠에 흰 바지, 검정 롱부츠를 신은 남성은 사진가 요코야마 마쓰사부로일 확률이 높다(도 3.12). 메이지 초년부터 그는 양장 혹은 부분 양장을 한 채 자화상을 여러 장 남겼다(도 0.3c). 이는 메이지 초기의 사진가가 어떠한 정체성을 지닌 채 카메라를 들고 화학 기술을 익혀 공무에 임했는지 알 수 있는 중요한 단서가 된다. 심지어 니나가와의 사진은 '사진'이라는 새로운 기술과 매체가 메이지를 무대로 등장하는 순간을 실시간으로 포착했다. 요코야마의 조수로 추정되는 이가 대형 카메라를 세팅하여 렌즈를 조준하는 장면은 사라져가는, 혹은 적어도 용도 변경 중인 에도성을 배경으로 '고'와 '구'를 기록하던 '사진'이라는 사건을 바로 그 사진으로 생생하게 포박해두었다(도 3.13).

니나가와의 에도성 조사는 신구고금이 마블링처럼 얽혀 어디로 도달할지 예측할 수 없는 미세한 역사의 틈새를 포착한다. 틈새 속에는 전승된 사진 개념과 구미의 사진술이 복층을 이루어 다채롭고 폭넓은 '사진들'의 스펙트럼을 생성하는 중이다. 카메라는 현장과 대상 중심적인 기록을, 수공 채색은 색채감의 표현을 담당했다. 하지만 결과적으로 채색이 사진의 지표성을 상대화하기보다, 또 다른 층위의 '사진'적 리얼리즘인 박진성을 강화했고, 이를 통해 그림과 모사를 중시했던 에도 시대 호고가의 계보를 이어갈 수 있었다. 이때 채색은 진을 모사하는 19세기 호고가의 사진과 포토그래피 사진을 동시 채택할 수 있는 유용하면서도

208

〈도 3.11〉『구에도성 사진첩』의 제31도. 나카노와타리몬(中の渡り門), 중상루(重箱櫓),
다문(多聞) 아래의 조사단 모습. 사진은 칼과 양산뿐만 아니라, 구미식 군복과
전통 의복을 입은 인물들이 혼재되어 있는 모습 또한 기록하고 있다(출처: 蜷川式胤 著,
蜷川親正 編,『新訂 観古図説 城郭之部一』, 中央公論美術出版, 1990)

3장 사라져가는 것의 포착

〈도 3.12〉『구에도성 사진첩』의 제32도. 사진가 요코야마 마쓰사부로라고
추정되는 인물이 양장에 롱부츠를 신고 화면 좌측에 서 있다(출처:蜷川式胤 著, 蜷川親正 編,
『新訂 観古図説 城郭之部一』, 中央公論美術出版, 1990)

〈도 3.13〉『구에도성 사진첩』의 제42도. 소토사쿠라다미쓰케(外桜田見附)와
니시마루(西丸)을 배경으로 사진가가 대형 카메라의 암막 안에
상체를 넣어 촬영을 준비하고 있는 모습이 담겨 있다(출처:蜷川式胤 著, 蜷川親正 編,
『新訂 観古図説 城郭之部一』, 中央公論美術出版, 1990)

사진 국가

유일한 방안이 아니었을까?

　　　물론 19세기 후반의 사진술로는 영구적인 상의 확보가 어려웠기에, 보존을 위해 채색을 도입했을 가능성도 있다. 실제로 『구에도성 사진첩』을 살펴보면 채색을 올린 부분의 형체감이 더 뚜렷하게 남아있다. 카메라의 기록보다 손의 터치가 성이 무너지기 전에 그 형체를 사진으로 남겨 후세에 전해질 수 있길 원했던 니나가와의 바람을 이루어준 것일지도 모른다. 어쩌면 무엇이 정답이든 크게 중요하지 않을지도 모른다. 그럼에도 우연과 필연의 교차에서 생성되는 19세기 후반 열도의 미디어스케이프는 우리에게 보다 면밀한 통찰을 요청한다. 사진과 채색, 석판과 채색을 동시 채택했던 니나가와의 도보는 서로 다른 사진들 사이의 보완과 결속의 순간을 열어주었다. 에도 시대 도보 관행에서의 사진 개념은 에도성이 해체되고 있을 때에도 소멸하지 않은 채 스스로를 용도 변경시켜 새로운 재현의 기술과 매체 사이로 진입해나갔다. 구시대의 상징인 에도성이 그랬던 것처럼 말이다.

　　　이 장에서는 성의 위상 전환과 용도 변경보다는 성이 시각 이미지로 재현되기 시작하던 시점에 주목하고 이를 한 호고가의 사유를 통해 탐색했다. 성을 고물의 범주로 포함해 사진으로 기록을 남겨둔 니나가와는 에도 시대의 고증학을 따라 도보를 통해 고물의 물리적 재생과 보존을 시도했다. 그의 에도성 조사와 『관고도설』은 신정부가 국수주의의 이념 아래 고건축을 유물로 관리하기 이전, 호고가의 도보 제작에 사진이 개입했던 정황을 보여주는 흥미로운 사례이다. 사진은 박진한 모사와 지표적 기록, 그리고 이미지 복제술이라는 다층적 차원에서 호고가의 프로그램을 업데이

211

트시켰다. 니나가와는 역사주의로 진입하기 이전, 혹은 진입에 필요한 출입구를 절충된 개념과 물질로서의 '사진(들)'에서 찾았던 것이 분명하다.

사진 국가

4장 천황의 시선을 따라서:
메이지 천황의 순행과 명소 사진의 성립

한 노녀가 짐이 누구인지
모르는 듯 바로 내 앞에서 춤을 추었느니
— 메이지 천황, 1872년 순행길에서[1]

우리[일본인]들은 황실을 중심으로 하는
하나의 큰 생명을 공유하며 살아가고 있습니다. 그리하여
우리들 작은 생명, 즉 개개인의 생명이라는 것을
큰 생명에게 반드시 헌상하며 살아야 하는 것입니다.
— 도쿠가와 요시치카, 1917[2]

1. 한 장의 기록 사진에서부터

우치다 구이치가 1872년에 촬영한 오사카 성곽 사진에서 시작해보자(도 4.1). 일본 사진의 '선구자' 우치다는 메이지 시대 이전 천황의 거주지인 교토 고쇼(御所), 구 막부의 거점에도성을 비롯하여 막말·메이지의 주요 정치적 거점들을 카메라로 찍어둔 입지전적 인물이다. '스미다강에 우치다 다리를 놓다'라는 유행어에서도 알 수 있듯이, 그가 도쿄 아사쿠사(浅草)에 개업한 양풍 건축의 사진관은 1870년대 초반 일반 대중에게 큰 인기를 얻었다.[3] 우치다는 또한 신정부의 의뢰로 메이지 천황 부부의 공식 초상인 어진영(御真影)을 처음 촬영했던 정부의 '공식' 사진가였다(도. 4.2).

1. 메이지 천황이 1872년 2월 규수의 가고시마(鹿児島)에 있는 육군 대포 제조소의 공장과 서양관(구 가고시마방적소지사거관(旧鹿児島紡績所技師居館))을 방문했을 때의 일화이다. 霞会館資料展示委員会,「明治五年西国·九州巡行写真」,『鹿鳴館秘蔵写真帖—江戸城·寛永寺·増上寺·燈台·西国巡幸』, 平凡社, 1997, 217쪽 재인용

2. 德川義親,「人種改善に就いて」,『史蹟名勝天然記念物保存協会報告』第5回報告, 史蹟名勝天然記念物保存協会, 1917.1.

3. 우치다와 그가 개업한 사진관에 대해서는 서론의 각주 16번 참조

4장 천황의 시선을 따라서

정부의 사진가이자 이름난 사진관을 운영했던 만큼, 우치다는 탁월한 기술과 테크닉의 소유자였을 것이다. 그런데 위에서 언급했던 오사카성 사진은 그의 평판과는 달리 어딘가 예외적이다. 흔들린 화면, 한쪽으로 치우친 구도는 사진의 정보적 가치를 감쇄하는 요소이다. 19세기 말 대형 카메라의 이동과 현상 및 인화 기술의 한계를 감안하더라도, 피사체가 왜 오사카성인지 의문스러울 만큼 메시지 전달력이 약하다. 주 피사체로 설정된 오사카성은 화면 우측의 주변부로 밀려나 있고, 허허벌판과 같은 전경에 나 있는 조그만 길이 목적 없이 뻗어나갈 뿐이다. 우치다는 움직이는 대상이 아니라 정적인 풍경을 촬영했기에 사전 설정이 얼마든지 가능했을 것이다. 그렇다면 일본 사진의 '선구자'는 왜 이렇게 불분명한 구도와 앵글로 오사카성을 찍었을까? 이미지의 정보적 가치 또한 명확하지 않은 이 사진이 왜 초창기 일본 사진의 대표작이자 메이지 정부의 황실 사진 컬렉션에 들어가 있을까?

선행 연구에 의하면, 우치다는 1872년 메이지 천황의 지방 순행에 공식 사진가로 동행해서 오사카 성곽을 촬영했다.[4] 즉 이 사진은 천황의 '순행 사진'으로 분류되어 궁내성, 가쿠슈인대학, 로쿠메이칸(鹿鳴館) 사진 컬렉션 등을 구성해왔다. 역사학자 다카시 후지타니(Takashi Fujitani),

4.　순행에 비해 순행 사진에 대한 학술 연구는 활발하게 진행되지 않았다. 이는 각각의 사진을 고증할 수 있는 문헌 자료가 충분히 남아있지 않는 어려움에 기인한다. 다행히 주요 기관이 소장 중인 순행 사진에 대해서 기초 자료 조사 연구가 진행된 바 있다. 궁내성 소장의 순행 사진을 정리한 武部敏夫, 中村一紀 編, 『明治の日本—宮内庁書陵部所蔵写真』, 吉川弘

文館, 2000. 가쿠슈인대학 도서관 순행 사진의 해제 및 기초 조사로 岡田茂弘, 「図書館蔵の明治天皇巡幸等写真について」, 『The Bulletin of the Gakushuin University Archives Museum』 Vol. 13, 2005, 1~172쪽. 가쿠슈인대학 도서관 순행 사진에 대한 해설과 사진 자료 소개로 学習院大学図書館 編, 『写真集 明治の記憶—学習院大学所蔵写真』, 吉川弘文館, 2006, 로쿠

4장 천황의 시선을 따라서

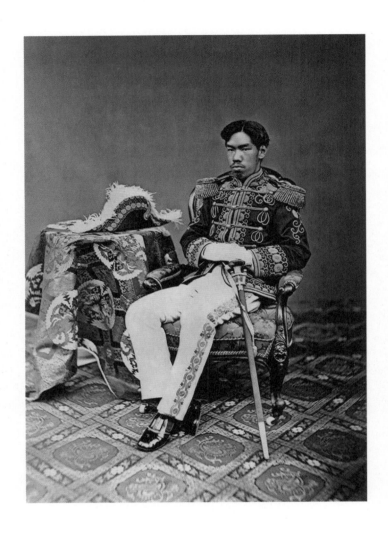

〈도 4.2〉 우치다 구이치, 〈메이지 천황의 어진영〉, 1873, 궁내성 소장
(출처: 栃木県立博物館, 『明治天皇とご巡幸』, 栃木県立博物館, 1997)

사진 국가

사진이론가이자 작가인 다키 고지가 지적하듯, 메이지 유신이라는 역사적 격변이 지나고 1870년대에 이르기까지도 천황은 여전히 구체적인 군주 이미지를 획득하지 못한 상태였다.[5] 서두의 인용문은 민간에 잘 알려지지 않은 군주에 대한 천황 자신의 경험담을 정확하게 보여준다. 1872년 긴키·주고쿠·사이코쿠·규슈(近畿·中国·西国·九州) 순행 당시 한 노녀가 천황을 알아보지 못하고 행렬 앞에서 춤을 출 정도였다고 하니, 천황은 정치체의 변화와 상관없이 민간에서 여전히 '옥구슬 발(玉簾)' 뒤에 가려진 비밀스러운 존재로 인식되었다.[6] 우치다는 바로 이 에피소드가 있었던 이듬해인 1873년 10월 어진영을 촬영했다. 그러나 어진영은 국제 외

메이칸(鹿鳴館)에서 가스미카이칸(霞会館)으로 이관된 순행 사진에 대한 글로 霞会館資料展示委員会, 『鹿鳴館秘蔵写真帖－江戸城·寛永寺·増上寺·燈台·西国巡幸』 참조. 도쿄국립박물관이 소장 중인 우치다 구이치의 순행 사진 목록은 東京国立博物館 編, 『東京国立博物館所蔵幕末明治期写真資料目録－データ集覧編』, 国書刊行会, 1999 참조. 한편 사진사 연구자 가네코 류이치는 도쿄도사진미술관, 궁내성 서릉부(書陵部), 가스미카이칸이 소장 중인 우치다 구이치의 사진첩 『四国·九州巡行写真』을 중심으로 순행 사진의 사진사적 의의를 논한 바 있다. 金子隆一, 「内田九一の「四国·九州巡行写真」の位置」, 61~72쪽 참조.

5. 다카시 후지타니는 푸코의 이론을 바탕으로 순행과 황실의 예식(pageantry)에서 발견되는 가시성의 역학 구조가 근대 일본 천황제의 권력을 작동시킨 결정적인 계기였다고 지적한다. 다키 고지는 천황의 이미지를 구축하는 장치가 순행에서 어진영으로 변모했다는 사실에 주목해, 가시적 군주를 비가시적 군주가 대체하는 과정이 곧 근대 일본에서 국체를 구축하는 과정과 평행한다고 주장한다.

Takashi Fujitani, *Splendid Monarchy: Power and Pageantry in Modern Japan*, Berkeley: University of California Press, 1998; [국역본] 다카시 후지타니, 『화려한 군주』, 한석정 옮김, 이산, 2003. 多木浩二, 『天皇の肖像』, 岩波書店, 2002; [국역본] 타키 코지, 『천황의 초상』, 박삼헌 옮김, 소명출판, 2007.

6. '교쿠렌(玉簾)'은 옥구슬로 엮인 발을 뜻하며 한국에서는 '주렴(朱簾)'이라 불린다. 천황이 신하를 알현할 때나 황실 의례가 있을 때, 직접 신체를 노출하지 않고 중간에 경계막을 만들기 위해 보통 어좌 앞에 설치되었다. 실제로 메이지 초기의 기록화를 보면 천황은 주렴 뒤에 앉아 신하를 맞이하고 있는 모습으로 그려졌다. 메이지 초기의 관료 오쿠보 도시미치(大久保利通)는 천도(遷都)의 필요성을 청원하는 글에서 과거의 군주가 일반인과는 다른, '주렴 뒤에 가려진' 존재라는 뜻에서 '교쿠렌'을 언급했다. 그는 구슬 발 뒤에 가려진 성스럽고 비밀스런 군주의 이미지를 혁파하기 위해 천도와 순행을 건의했다. 大久保利通, 『大久保利通文書 第一』, 日本史籍協会, 1927, 191~194쪽.

4장 천황의 시선을 따라서

교용으로 제작되었고, 당시 정부는 황가의 초상을 자의적으로 생산, 판매, 유통하는 행위를 엄격히 금지했다.

황실 기록화가 묘사하듯, 메이지 초기에 이르러서도 천황가는 신화적 도상으로 겹겹이 에워싼 신비한 이미지로 상상되었다(도 4.3). 따라서 메이지 초년 정부의 최우선 과제는 황가의 새로운 이미지를 구축하고 효과적인 가시화의 방안을 확립하는 일이었다.[7] 바람직한 천황상을 만들어 열도의 각 지역에 널리 알리는 것. 이를 위해 관료들은 사진 유포와 같은 간접적인 방식보다 군주와 지역민 사이의 직접적이며 실제적인 대면을 골자로 한 정치 프로그램을 기획했다.[8] 새로운 천황제의 중심 제도(帝都) 도쿄를 장기간 비워놓으면서까지, 천황이 직접 지역으로 이동하는 지방 순행을 수십 차례 감행했던 것이다. 비밀과 신화로 자신의 얼굴을 가리고 있던 옥구슬 발을 떨치고 나와, 천황은 북동쪽의 홋카이도에서 서남쪽의 나가사키까지 열도의 동서남북으로 움직이며 지역의 주민들 앞에 자신의 신체를 드러냈다. 열도의 구석까지 다가가 군주의 모습을 현전화(現前化)하는 것. 이는 천황의 이미지 구축을 위해 고안한 긴급 처방이었다. 또한 천황과 지역민의 직접 대면은 지방에 대한 중앙의 통제력을 단시간에 강화할 수 있는 효과적인 방편이었다.

정부는 우치다 구이치를 1872년 도쿄에서 규슈까

7. 메이지 천황상의 구축 과정과 정치적 기능에 대해서는 佐々木克, 「天皇像の形成過程」, 飛鳥井雅道 編, 『国民文化の研究』, 筑摩書房, 1984 참조.
8. 천황의 나들이는 행행(行幸; みゆき)과 순행(巡幸; じゅんこう)으로 구분할 수 있다. 전자가 단시간의 나들이에 비유된다면, 후자는 체계와 계획을 세워 장기간 동안 진행되었다. 순행 장소는 지방 주요 도시와 군락까지 포함했고, 천황의 이동은 복수의 경로와 여정을 거쳐 수개월간 지속되었다. 행행과 순행의 차이에 대해서는 原武史, 『可視化された帝国』, みすず書房, 2001, 6쪽 참조.

사진 국가

〈도 4.3〉 2대 고세다 호류(二世五姓田芳柳)의 기록화, 1918. 전통 복식을 입고 신체를 드러내지 않은 채, 주렴을 친 어전에 앉아 의전을 맞이하는 천황의 모습을 묘사하고 있다. 『메이지 천황기(明治天皇紀)』의 부록으로 수록된 도판(출처: 銀座三越ギャラリー 編, 『明治天皇とその時代—描かれた明治, 写された明治』, 銀座三越ギャラリー, 2002)

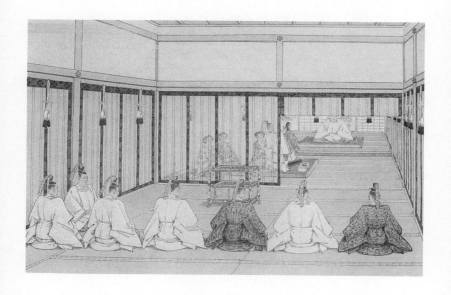

221

4장 천황의 시선을 따라서

지 아우르는 약 2개월간의 순행에 대동해서 기록 사진을 찍도록 명했다. 그런데 순행길에서 우치다는 군주와 뒤이은 행렬 대신, 군주가 바라보던 풍경을 카메라로 담았다. 서두의 오사카성 사진 또한 군주의 시선이 향하던 장소를 찍은 결과이다. 사진가는 군주의 모습이 아니라 그의 시선을 따라가 기록하는 매우 특수한 업무를 맡았다. 이를 수행하기 위해 완벽한 구도나 프레이밍은 부차적인 문제로 간주되었을지도 모른다. 보다 중요한 과제는 천황의 성스러운 시선, 즉 '천람(天覽)'을 렌즈로 좇아가 이를 물질적인 이미지로 구현하는 일이었기 때문이다. 비물리적이며 실체가 없는 무형의 시선을 물성을 가진 사진으로 전환하는 일이야말로 우치다가 순행 공식 사진가로서 완수해야 할 공무였다.[9]

천황의 시선이 닿는 풍경을 기록했던 우치다의 사진은 특수하고 신성한 이미지로 다루어져 황가의 교육 기관인 가쿠슈인대학이나 궁내성에서 특별 소장, 관리했을 가능성이 크다. 하지만 순행 사진의 '성스러운' 의미는 제작 의도나 이미지 내부에서 발생하지는 않는다. 카메라는 천황이 바라보던 장소를 기록했지만, 그렇다고 해서 군주의 성스러운 시선을 잡아서 봉안하는 마법의 도구가 아니다. 순행 사진에 부여된 '신성한' 의미는 촬영 의도와 지침, 이미지 관리 및 통제, 보존 절차와 법적 규제, 다시 말해 사진의 사회적 제도와 정치적 맥락에서 비롯된다. 우치다가 촬영한 또 다른 '성스러운' 사진인 어진영의 경우도 마찬가지이다. 1873년에 천황

9. 필자는 각주 4번에서 소개한 선행 연구와 메이지 천황의 행적과 관련된 1차 자료를 조사하고, 문헌 속에 산발적으로 흩어져 있는 순행 관련 기록을 교차 분석하면서 순행 사진의 관행을 종합적으로 파악할 수 있었다. 메이지 천황과 관련해 참조한 1차 자료로 宮内庁 編,『明治天皇紀』, 第2, 吉川弘文館, 1969, 第3, 1974, 第4, 1974; 遠山茂樹 編,『天皇と華族』, 岩波書店, 1988.

사진 국가

부부의 초상 사진을 촬영한 직후 우치다는 사진 원판을 돌려 받게 해달라고 청원을 올렸지만 태정관은 이를 기각했다.[10] 이듬해에 천황과 황후의 초상 사진 매매를 금지하는 조치가 내려졌다. 정부는 어진영을 생산, 소비, 유포하는 상황을 강 력히 통제할 여러 법적 장치를 고안함으로써, 천황의 초상에 특수한 의미를 부여할 수 있었다. 어진영은 사회에서 분명 일반인의 초상과는 다른 종류의 이미지로 다루어졌다.

순행 사진과 어진영의 예에서도 알 수 있듯, 일본 의 사진 제도는 천황제의 새로운 이미지를 구축, 강화하는 정치적 프로그램과 궤를 같이하며 성립했다. 그러나 제도의 힘과 법적 규제의 강제력이 절대적이지만은 않았다. 정부가 어진영의 판매를 금했지만 민간에서 천황 부부의 초상이 비 밀리에 거래되었고, 이미 유포된 어진영이 회수되지 않은 경우도 종종 발생했다.[11] 순행 사진의 관행에도 여러 차례 변 화가 있었다. 군주의 성스러운 시선을 의미하던 '천람'이 사 진으로 기록되면서 '명소 사진'의 카테고리 아래 판매되기 도 했다. 1910~1920년대에 유행한 풍경 사진 역시 순행 사 진의 전국적 확산과 무관하지 않은 현상이었다.

순행 사진의 의미는 애초에 결정되어 있지 않았다. 순행 사진을 다루는 제도 또한 미리 정비된 것이 아니다. 오 히려 반대 경우를 생각해볼 필요가 있다. 메이지 관료들이 순행 사진의 용도와 가능성을 이미 인지하고 있었다기보다,

10.　우치다의 청원문은 遠山茂樹 編,『天皇 と華族』, 38~43쪽 참조.
11.　『요미우리 신문(読売新聞)』 1875년 2월 17일 자에서 3월 15일 자 사이의 투서는 다양 한 부류의 독자들이 어진영을 구매하고 싶다 는 내용을 수차례 담고 있다. 또한 정부가 법 규를 공표하기 이전 서민들이 구입한 어진영 을 정부가 회수하지 않아서 발생한 각종 경범 죄에 대한 에피소드도 자주 게재했다.

4장 천황의 시선을 따라서

순행을 기획, 진행하는 과정에서 이를 숙지해나갔던 것은 아니었을까? 그렇다면 결과물인 순행 사진의 분석만큼이나 중요한 작업은 순행과 사진술, 그리고 천람이 교차했던 역사적 맥락을 깊숙이 들여다보는 일일 것이다.

2. 순행의 기록─목판화, 사진, 회화

"천람에 올릴 만한(天覧に供すべし)"은 메이지 초기의 순행 관련 문서에 가장 빈번히 등장하는 문구이다. 특히 메이지 천황이 방문할 장소나 바라볼 대상을 나열하고 목록화하는 대목에서 이 표현을 쉽게 찾아볼 수 있다. '하늘로부터의 시선'이라는 문자적 의미를 가진 '천람'은 천황의 시선과 바라봄의 행위, 응시나 관찰의 순간을 뜻하며 고대 문학에 연원을 둔다. 그러나 메이지 시기 '천람'은 천황의 지방 순행이라는 매우 특수한 역사적 맥락에서 등장했다.[12] 상술했듯 순행은 유신 직후 불안한 민심을 달래고 군주의 이미지를 민중앞에 직접 드러내려는 목적으로 기획되었다. 동시에 순행을 통해 천황은 열도 전역을 직접 시찰하는 권위를 행사할 수 있었다. '천람'은 이처럼 보이는 권력이자 바라보는 천황의 존재감을 뜻했고, 정부는 천람을 중심으로 순행의 제의적 절차들을 구비해나갔다.

순행이 정치적 행사였던 만큼, 당대의 언론 매체인 신문 니시키에(新聞錦絵), 다색 목판화, 일간지의 전신인 소신문(小新聞)은 메이지 천황의 지역 방문을 대대적으로 다루었다.[13] 이를테면 다색 목판화 〈오우어순행도회(奥羽御巡

12. 하라 다케시는 순행 관련 자료의 분석을 통해 순행이 결국 '천람'의 연속, 다시 말해 바라봄(천황)과 보임(신민)이 끊임없이 지속 되는 사건의 연속이었다고 지적한다. 原武史, 『可視化された帝国─近代日本の行幸啓』, 39쪽.

사진 국가

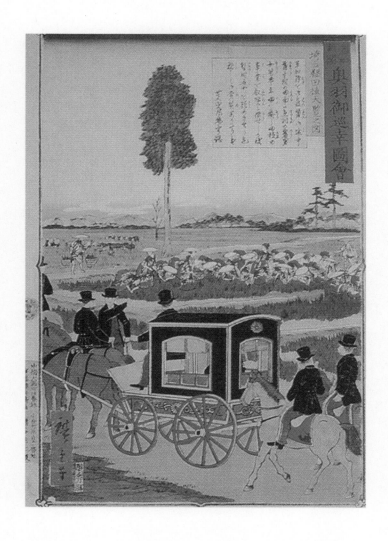

4장 천황의 시선을 따라서

〈도 4.5〉 다카무라 신푸(高村真夫), 〈홋카이도 순행 둔전병 어람(北海道巡幸屯田兵御覽)〉,
1928, 300x250cm. 메이지신궁 세이토쿠 기념회화관 소장(출처: 栃木県立博物館,
『明治天皇とご巡幸』, 栃木県立博物館, 1997)

사진 국가

幸図会》〉(1876)는 도호쿠(東北) 순행에서 오우(奧羽) 지역을 지나가던 천황 행렬이 잠시 멈추어 논밭의 풍경과 분주히 경작 중인 농민을 천람하는 장면을 묘사했다(도 4.4). 판화는 천황의 모습을 구체적으로 드러내지 않지만, 천황이 타고 있는 마차를 전경에 크게 배치하고 그 반대편에 밭에서 몸을 숙여 일하는 농민을 그려서 천람의 주체인 천황의 존재를 암시한다. 이때 천황의 신체는 구체적인 시각 이미지로 표현되지 않는다. 마차 창문 너머로 그의 어깨가 아주 살짝 보일 뿐이다. 그럼에도 군주는 바라보는 주체, 자신의 시선 앞에 대상을 배열하고 시찰하는 주체로 풍경의 중심, 화면의 구심점에 위치한다.

메이지 유신 이후 20여 년간 쉼 없이 지방 순행에 나섰던 천황은 열도 전체를 이동하며 자신의 눈으로 지역 풍경을 바라보고 관찰하는 매우 특수한 체험을 누릴 수 있었다. 지역민 입장에서도 마찬가지였다. 군주의 행렬을 맞이하고 천황의 시선 앞에 서는 상황은 일생에 다시없을 특별한 사건이었다. 천람은 분명 군주의 존재를 상징했다. 그러나 지역민의 입장에서 천람은 더욱 각별하고 의미심장했다. 그것은 자신의 삶의 터전을 방문해서 직접 보살펴준 군주의 자비와 은혜를 뜻했다. 따라서 이 무형의 시선을 재현해서 널리 소통하거나 영구히 남겨두는 방안이 양쪽 모두에게 필요했다. 목판화, 일본화, 양화는 이토록 독특한 천람의 의미를 환기시킬 수 있는 더없이 훌륭한 기억 장치였다.

13. 신문 니시키에(新聞錦絵)는 메이지 초기의 보도 매체로, 다색 목판화에 간략한 캡션을 넣는 형태로 제작되었다. 화려한 그래픽과 시각적 정보 전달로 대중들에게 인기를 얻었다. 소신문(小新聞)은 메이지 초기에서 중기까지 유행했던 신문의 일종이다. 대신문(大新聞)이 주로 정치, 경제 등의 무거운 내용을 담고 있던 반면, 소신문은 오락과 소문, 흥밋거리를 다루며 일반 대중들 사이에서 주로 읽혔다.

4장 천황의 시선을 따라서

다카무라 신푸(高村真夫)의 〈북해도순행둔전병어람(北海道巡幸屯田兵御覽)〉(1928)은 1881년 도호쿠·홋카이도 순행(東北·北海道巡幸) 도중 천황이 삿포로 교외를 일구는 둔전병의 모습을 관망하는 상황을 표현했다(도 4.5). 작가는 고개를 숙인 채 밭에서 일하는 농작민의 모습을 전경에 배치했고, 배경에는 말에 올라타고 달려오는 순행 행렬을 작게 그려 넣었다. 앞서 언급한 〈오우어순행도회〉처럼 다카무라의 그림은 천황의 모습을 가시화하지 않았다. 천황을 암시하던 마차 또한 그려져 있지 않다. 흥미롭게도 작가는 천황의 존재를 화면 밖 가상의 꼭지점에 설정해놓았다. 보이지 않는 군주는 지금 농작민의 바로 앞에서 이들이 열심히 경작하는 모습을 시찰 중이다. 작가는 천황의 존재를 비가시화하고 천람의 대상을 크게 부각시켜, 보는 권력과 보이는 대상 간의 지배 관계를 정확히 표현해냈다. 어떻게 보면 이 작품의 주제는 천황이기보다 그의 시선, 즉 천람이 작동하는 독특한 방식일 것이다.

순행을 보도하던 〈오우어순행도회〉와 달리 다카무라의 작품은 천황이 서거한 후에 그의 업적을 기리고 순행을 기억하기 위해 그려졌다.[14] 즉 이 그림에서 천람은 천황의 존재를 상징할 뿐만 아니라, 그를 기억하거나 추모할 때 소환되는 군주의 '성스러운' 이미지 그 자체였다. 이는 메이지 천황의 장례식과 관련해서 언론 매체나 기념 사진첩이 왜 어진영이 아닌 천람하는 군주의 사진을 대표 이미지로 채택했는지 설명한다. 도 4.6의 a, b, c 세 사진을 살펴보

14. 이 그림은 1926년 메이지 천황 부부의 업적을 기념하기 위해 메이지신궁외원(明治神宮外苑)에 세이토쿠 기념회화관(聖德記念絵画館)을 조성할 때 제작되었다. 현재 기념회화관을 장식한 80여 점의 역사화 중 하나로 진열되어 있다.

사진 국가

자. 모두 a를 원본으로 삼아 확대, 보정해서 만든 이미지임을 쉽게 알 수 있다. a는 1909년 천황이 도치기현(栃木県)을 방문해서 군사 훈련을 천람하는 장면을 기록한 사진이다(도 4.6a). 이 사진은 정부의 공식 부처에서 촬영했을 확률이 높으며, 천황의 이미지로 민간에게 유포되지는 않았다. b는 a를 모본 삼아 그린 초상화를 찍은 사진으로, 천황 서거 이후 황실 의례용으로 제작되었다(도 4.6b). 당시 b와 동일한 초상 사진 또한 일간지에 게재되었던 사실로 보아, a는 장례식 즈음에 다양한 시각 매체의 원본으로 활용되기 시작했다고 추정된다. 한편 c는 천황의 장례식 기념 사진첩의 속표지이다(도 4.6c). 사진첩은 장례식 절차와 행렬, 애도하는 민중을 기록한 사진을 중심으로 구성되었다. 속표지 이미지의 중앙 상단에는 군주의 대표 사진이 들어가 있는데, 이 또한 천람하는 모습을 찍은 a를 확대한 사진이다. 요컨대 천람은 천황 서거 이후에도 군주를 기억하는 이미지로 다양한 시각 매체에서 등장했다. 이러한 이미지의 확산과 유포는 천람의 시선 구조를 더욱 강화하는 계기가 되었다.

　　　　다시 순행의 시점으로 돌아가보면, 천람의 순간이나 현장은 주로 사진, 회화, 목판화를 통해 기록되었다. 각 매체는 동일한 주제를 다른 각도에서 접근했는데, 특히 목판화와 사진의 재현 방식이 매우 상이했다는 사실이 흥미롭다. 예를 들어 요슈 지카노부(揚州周延)가 1876년 도호쿠 순행(東北巡幸)에서 천황이 마쓰시마(松島)를 천람하는 모습을 어떻게 묘사했는지 살펴보자. 마쓰시마는 무성한 소나무 숲이 있는 섬들로 이루어진 군도이다. 독특한 경색 때문에 에도 시대의 다색 목판화에서 자주 등장했던 명소이며, 근대 이후 '일본 3경'으로 지정되었다. 지카노부의 목판화에서

4장 천황의 시선을 따라서

〈도 4.6a〉 도치기현에서 군사 훈련을 천람하는 메이지 천황의 사진, 1909
(출처: 明治神宮 編, 『明治天皇の御肖像』, 明治神宮, 1998)

〈도 4.6c〉 메이지 천황 장례식을 기념하기 위해 만든 사진첩(1912)에 수록된 사진.
배경이 없는 것으로 보아 4.6a의 이미지가 다양한 사이즈로 복제, 사용된 것으로 추정된다
(출처: 明治神宮 編, 『明治天皇の御肖像』, 明治神宮, 1998)

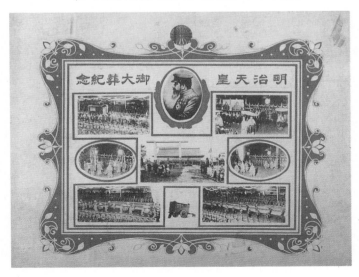

사진 국가

4장 천황의 시선을 따라서

천황은 군복을 입고 신하들과 함께 해변가에 앉아 화면 왼편에 있는 마쓰시마 군도의 독특한 소나무를 관람하고 있다 (도 4.7), 그러나 동일한 천람 장면을 기록한 순행 사진에는 천황의 모습이 들어가 있지 않다. 대신 소나무가 울창한 마쓰시마의 경관이 화면 중심부에 수평선과 나란히 펼쳐진다. 카메라는 천람하는 군주의 모습 대신, 그가 응시한 마쓰시마 풍경을 파인더에 담았다(도 4.8). 천황의 시선을 따라가는 것, 그래서 군주의 시선 앞에 놓인 풍경과 대상을 기록하는 일이 사진가에게 주어진 임무였기 때문이다.

가쿠슈인대학이 소장, 정리한 순행 기록 자료는 순행 사진의 목적이 황실 교육에 있다고 명기한다. 천황이 바라본 전국의 풍경을 사진으로 남겨 이제까지 황거 밖을 좀처럼 나가지 않았던 황실 사람들이 열도의 명소와 지리를 학습할 수 있는 시각 정보로 활용한다는 것이다.[15] 또한 순행 기록 사진을 취합해서 전국 규모의 지리지를 제작하고 이를 군사 정보로 활용할 계획이라는 부차적인 목적도 병기하고 있다.

그렇다면 순행 도중 천황은 정확히 무엇을 보았으며, 어떤 장소를 왜 방문했을까? 순행의 결정적인 계기로 작용한 육군성의 청원문 「전국요지순행건의(全国要地巡行の建議)」는 천황이 "부디 전국을 순행하시어 지리, 형세, 인민, 풍토를 시찰하시옵고, 영원히 지속될 수 있는 만세불발(万世不抜)의 제도를 세울 수 있으시도록 할 것이며" 이를 위해 "군사를 충분히 거느리신 전하가 직접 함선을 타시고 연해를 순람하시옵도록" 순행의 필요성을 명시한다.[16] 그러나

15. 中村一紀, 「序論」, 『写真集 明治の記憶―学習院大学所蔵写真』, i~iv쪽.

16. 「全国要地巡行の建議」(1872.5.), 宮内省 編, 『明治天皇紀』第2, 吉川弘文館, 1969, 674~675쪽.

사진 국가

〈도 4.8〉 1876년 순행에서 촬영된 마쓰시마 기록 사진. 기록에 따르면 메이지 천황은
6월 27일 센다이(仙台)에서 마쓰시마로 들어가 관란정에서
마쓰시마의 경관을 천람했다. 가쿠슈인대학 도서관 소장 (출처: 学習院大学図書館 編,
『写真集 明治の記憶—学習院大学所蔵写真』, 吉川弘文館, 2006)

4장 천황의 시선을 따라서

순행은 훨씬 더 구체적이며 미시적인 차원에서 진행되었다. 지역 명소, 불교 사찰과 신사, 관청, 공장 및 산업 시설, 구미식 병원, 학교, 박람회, 군대, 황실 능묘, 지역의 명망 있는 가문, 고령자와 이름난 기인(奇人)까지 천황의 행렬은 열도 전역을 방문해서 다양한 계급과 출신의 지역민을 만나고, 지방 곳곳의 상황을 면밀히 관찰하고 있었다고 해도 과언이 아닐 것이다.[17]

실제로 천황의 전국 순행은 첨예한 정치적 사안을 부드럽게 완화했다. 메이지기 '6대 순행'으로 불리는 주요 순행은 모두 전쟁이나 항거와 같은 정치적으로 민감한 상황에 맞추어 진행되었다.[18] 역사학자 도야마 시게키(遠山茂樹)가 지적하듯, 1878년 호쿠리쿠·도카이도(北陸·東海道) 순행은 1877년 2월에 발발한 내전인 세이난 전쟁(西南戰争) 직후에 진행되었다. 천황의 지역 방문은 구체제의 무사 계층과 신정부군 사이에서 야기된 정치적 갈등을 해소할 수 있는 계기였다. 1880년의 주오도(中央道) 순행이 자유민권운동의 최고조기에 진행되었던 사실도 우연의 일치는 아니다. 자유민권운동 지지 세력이 영향력을 행사하던 지역에 몸소 방문한 천황은 민심을 달래고 참전 군인의 사기를 충전하며 봉기를 잠재울 수 있었던 가장 강력한 동인이었다.[19]

17. 순행 지침에 대해서는 遠山茂樹 編, 『天皇と華族』, 47~115쪽, 宮内省 編, 『明治天皇紀』第2, 第3에 산발적으로 기재되어 있는 사항들을 참조했다.

18. 메이지 천황의 6대 순행 일정을 연대순으로 정리하면 다음과 같다. 1872년 긴키·주코쿠·사이코쿠·규슈 순행(近畿·中国·西国·九州巡幸, 1872.5.23.~7.12.), 1876년 도호쿠 순행(東北巡幸, 1876.6.2.~7.21.), 1878

년 호쿠리쿠·도카이도 순행(北陸·東海道巡幸, 1878.6.16.~7.26.), 1880년 주오도 순행(中央道巡幸, 1880.6.16.~7.26.), 1881년 도호쿠·홋카이도 순행(東北·北海道巡幸, 1881.7.30.~10.11.), 1885년 산요도 순행(山陽道巡幸, 1885.7.26.~8.12.).

19. 6대 순행의 기획과 당시의 정치사회적 배경에 대해서는 遠山茂樹 編, 『近代天皇制の成立』, 岩波書店, 1987, 3~43쪽 참조.

사진 국가

말할 나위도 없이 천황의 순행은 지역 주민의 생활상이나 이념을 사전 감찰하는 효과를 낳았다. 당시의 기록화는 이러한 순행의 정치적 기능을 비교적 상세히 담아내고 있다. 야스쿠니 신사의 박물관인 유슈칸(遊就館)에 보관 중인 1대 고세다 호류(初代五姓田芳柳)의 작품은 1878년 오사카 임시 육군 병원을 방문한 천황이 세이난 전쟁에서 상해를 입은 군인을 위로하는 장면을 묘사했다(도 4.9). 고세다는 우키요에로 회화에 입문, 개항장 요코하마에 공방을 열어 외국인의 초상화를 제작, 판매했던 작가였다. 1873년, 인물화에 능숙했던 그는 궁내성의 요청으로 메이지 천황과 황후의 초상화를 그렸고, 세이난 전쟁이 발발하자 육군성의 명으로 오사카 임시 군사 병원에 파견되어 상해 군인의 사생화를 남겨두는 공무를 수행했다.[20] 이듬해 메이지 천황이 병원을 방문했을 때, 그는 특유의 세필 기법으로 행행(行幸)을 기록한 견본 채색화를 제작했다.

고세다의 회화 속에서 천황은 바라보는 주체, 천람의 주체로 부각되어 있다. 그는 정복(正服) 차림으로 머리와 팔에 붕대를 감고 병상에 앉아 있는 군인을 시찰하고 격려한다. 천람을 받는 군인의 모습은 사뭇 평화롭게 보인다. 그러나 뒤편에서 천람을 기다리는 병사들은 수술 통증을 어렵게 감내하거나, 고통을 진압하지 못한 채 힘겹게 싸우고 있는 모습이다. 고세다는 단순히 천람의 장면을 기록했을 수도 있다. 그러나 이 단순한 기록화 안에서도 천람의 효과는 매우 정치적으로 작동하고 있다. 순행은 분명 민간에 잘 알

20. 당시 임시 병원에서 치료를 받았던 병사의 수는 약 8,500명이었으며 신체 부위를 절단, 봉합하는 외과 수술이 곧잘 행해졌다. 따라서 사생의 목적은 상해자의 신체를 정밀 묘사하거나, 수술 장면을 빠르게 스케치해서 의학 자료로 남겨두는 데 있었다.

4장 천황의 시선을 따라서

<도 4.9> 1대 고세다 호류(初代五姓田芳柳),
<메이지 천황 오사카 육군임시병원행행(行幸)도>, 1878
(출처: 明治神宮 篇, 『二世五姓田芳柳と近代洋画の系譜』, 明治神宮, 2002)

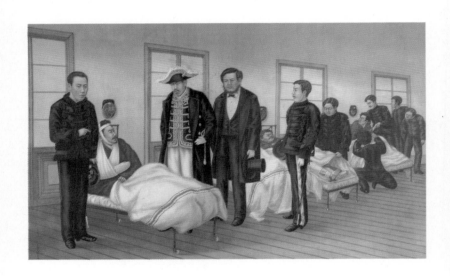

사진 국가

려지지 않았던 천황의 모습을 가시화하는 기획에서 비롯되었다. 그러나 천황은 순행의 의례적인 절차를 거치며 점차 바라봄의 주체로 민간 앞에 섰다. 고세다의 그림에서처럼 보는 주체의 힘이 은혜나 자비, 위로와 격려의 형태로 행사되었다는 사실이 중요하다. 그 때문에 보이는 대상인 민간은 고통을 감내하면서까지 천람을 기다렸고, 천황이 자신을 좀 더 바라봐주기를 원했다. 고세다는 천황에게 보임으로써 전쟁의 상흔을 극복한 병사의 모습을 실감나게 묘사했다. 즉 그는 천람이라는 시선이 발휘하는 상징 효과와 정치적 기능을 그림으로 남겨둔 것이다.

3. 천람의 시선 구조

'천람'의 어원은 고대 나라 지역의 야마토(大和) 왕권의 성립(250~710)에 관련된다. 헤이안(平安, 794~1185) 시대 문학 연구자 가와조에 후사에(河添房江)에 따르면, 4세기 무렵 야마토 왕조에서는 산이나 높은 지대에 올라가 눈앞에 펼쳐진 풍경을 바라보며 시가(詩歌)를 읊는 관행이 생겨났다. 그 중에서도 천황이 자신의 영토를 조망하며 읊은 시가를 '구니미(国見)'라 불렀다. '천람'이라는 용어는 10세기경 구니미의 정착과 함께 등장했고, 황가의 문헌이나 황실 문학에서 천황의 시선, 천황이 바라보는 풍경, 그리고 시선의 주체인 천황의 현전성을 지시하는 용어로 사용되었다.[21]

한편 구니미에 등장하는 장소와 천람의 대상이 된 풍경은 시가와 문학 작품으로 전승되어, 곧 '이름난 장소(名のある所)'로 정착되었다. 앞서 언급했던 목판화 속 마쓰시

21. 구니미와 천람의 기원에 대해서는 河添房江, 『源氏物語表現史―喩と王権の位相』, 翰林書房, 1998, 287~291쪽 참조.

4장 천황의 시선을 따라서

마 또한 천황의 시가에서 등장했던 '이름난 장소'였다. 고대 문화에서 시가는 풍경과 명소를 재현하고 환기시키는 가장 중요한 수단이었다. 일본뿐 아니라 동아시아 풍경 재현의 전통에서 시와 문(文)의 역할은 지대했다. 시서화의 유기적 결합을 통해 풍경의 상징성을 표현하는 산수화가 대표적인 예일 것이다. 구미의 '미술' 개념과 근대적 예술 제도가 도입되고 나서 시서화는 독립적인 매체와 장르로 분화되었지만, 시가와 명소는 전통적인 풍경 인식과 재현에서 동떨어질 수 없는 요소였다.

헤이안 시기인 11~12세기 무렵, 천황의 시가 속 '이름난 장소'가 그림으로 그려지기 시작했다. 이때 '이름난 장소'는 중국 산수화의 상징적인 풍경이 아니라 마쓰시마처럼 실재하는 열도의 풍경, 천황이 방문하거나 바라보던 특정 풍경을 의미했다. '이름난 장소'의 그림은 또한 흑백의 수묵산수화보다는 화려한 채색화 형식을 띠었다. 이를 중국풍의 가라에(唐絵)와 구별하기 위해 '야마토에(やまと絵)'라 불렸다. '야마토에 병풍(やまと絵屏風)'은 야마토에, 즉 천황의 시가 속 '이름난 장소'를 모티브로 한 그림을 병풍으로 장정한 것이며, 천황의 제위식 같은 국가의 주요 행사에 사용되었다. 이처럼 고대 천황의 시가와 실재하는 열도의 풍경을 재현하는 과정에서 '명소회(名所絵)'로 통용되는 일본 특유의 회화 장르가 형성되었다.[22] 명소회는 고대부터 중세, 근세까지 황가를 중심으로 그려졌고, 귀족층이 향유하는 고급문화의 주류로 정착되었다. 18~19세기 다색 목판화의 성행과 함께 명소회의

22. 秋山光和, 『平安時代世俗画の研究』, 吉川弘文館, 1964, 16~17쪽. 명소회의 기원과 헤이안 시대의 관행에 대해서는 千野香織, 「名所絵の成立は展開」, 『日本屏風絵集成第十巻: 景物画ー名所景物』, 講談社, 1982, 115~121쪽 참조.

사진 국가

소비자가 일반 서민까지 확산, 대중화될 때도 "시가가 없으면 명소가 아니다"라는 원칙만은 암묵적으로 지켜졌다.[23]

시가에 기반하는 명소 재현의 전통은 메이지 천황의 순행에서도 일정 정도 존속하고 있었다. 천황은 자신이 아끼는 가인(歌人) 다카사키 마사카제(高崎正風)를 대동하고 지역의 명소를 바라보며 그와 시가를 주고받았다. 지역 주민이 자발적으로 뜻을 모아 천황에게 시가를 헌상하는 경우도 있었다. 다카사키는 1876년과 1878년 순행에서 지역 주민들이 천황을 위해 즉석에서 지어 헌상한 시가를 모아『우모레키노하나(埋木廼花)』라는 유명한 시가집을 발간했다. 그는 시가집의 서문에 "장소의 진경은 사진으로 취(取)할 수 있지만, 눈으로 볼 수 없는 인정(人情)과 형(形)으로 나타낼 수 없는 풍속은 시로 읊어 표현할 수 있느니"라고 쓰며, 순행에서 사진과 시의 역할이 차별적이라는 점을 명시한 바 있다.[24] 동시에 다카사키에게 "시가는 인정풍속의 사진이라고도 불릴 수 있는 것"으로 여겨졌다. 그는 순행 도중 정부가 사진 기록을 남기는 것도 좋지만, 지역민들이 올리는 시가의 수집을 서둘러 진행해야 한다고 주장했다. 위에서는 천람의 대상을 찍고, 아래에서는 명소에 대한 시가를 헌상할 때 비로소 "상하의 정(情)이 서로 통하여 친밀해져" 순행의 참된 목적에 도달할 수 있기 때문이었다.[25]

23. "시가가 없으면 명소도 없다"라는 구절은 일본 문학 연구자 에드워드 커멘스의 우타마쿠라(歌枕: 와카에서 지역이나 명소를 환기시키는 시어)에 관한 연구에서 인용했다. 원문은 에도 시대 승려이자 국학자인 게이추(契沖)의 문헌에 게재되어 있다. Edward Kamens, *Utamakura, Allusion, and Intertex-*tuality in Traditional Japanese Poetry, New Haven: Yale University Press, 1997, pp.1-2.

24. 三の丸尚蔵館 編,『明治12年明治天皇御下命「人物写真帖」—四千五百余名の肖像』, 三の丸尚蔵館, 2012, 20쪽.

25. 三の丸尚蔵館 編,『明治12年明治天皇御下命「人物写真帖」—四千五百余名の肖像』, 20쪽.

4장 천황의 시선을 따라서

시와 사진이 보완, 경쟁하면서 장소를 재현하는 사례는 구미 사진사에서 찾아보기 힘들다. 그러나 다카사키의 예에서 알 수 있듯이, 일본의 경우 기존의 장소 재현 전통을 이끌었던 시가가 새로운 매체 사진 속에 깊숙이 개입해 들어왔다. 시가와 사진의 역할을 나누려 했던 다카사키의 의도나, 실제 순행에서의 관행은 초창기 일본 사진사를 단순히 기술 전파의 결과로 해석할 수 없는 근거이다. 이러한 사례들을 적극 취합해서 사진술이 구미에서 비구미로 전파되었다는 논리, 후자가 전자의 기술을 무조건 모방, 답습, 적용했다는 근대화 이론을 비판, 재고할 수도 있을 것이다.

주지하듯 이 책은 단일한 '사진' 개념으로 통합할 수 없는 사진의 '다른 역사들'을 검토해서 역사 서술의 관점을 확장하려는 시도에서 쓰였고, 이는 각 장의 내용을 관통하는 문제의식이기도 하다. 그러나 순행 사례만을 강조해서 시와 사진 사이에 문화적 연속성을 부여하는 논리 역시 재점검할 필요가 있다. 구니미에서 명소회, 카메라로 이어지는 장소 재현은 단일하고 획일적인 계보로 설명할 수 없는 수많은 이질적인 실천을 낳았다. 이 모두를 선형적 발전 사관으로 포괄한다면, 선존재하는 고대의 구니미나 야마토에, 명소회에 초창기 사진의 관행을 모조리 끼워 넣는 오류를 피할 수 없다. 전환기 특유의 매체 혼성과 복수의 사진들은 이내 문화 정통성으로 해석되어, '일본인론' 같은 비역사적 문화 본질론을 무비판적으로 따라가 버리기 때문이다.[26] 역사적 특수성을 강조하는 입장은 전파론에 입각한 근대화

26. 일본 문화론에 편재한 비역사적 '문화 본질론'에 관해서는 가라타니 고진, 「사케이(借景)에 관한 고찰」, 『상상력의 거미줄―이어령 문학의 길찾기』, 생각의나무, 2001, 478~496쪽 참조.

사진 국가

이론을 극복하는 대안으로 보일 수도 있다. 그러나 여기에
는 구미의 대극점에 비구미적 '특수'를 설정하여 '특수'한 구
미를 '보편'화하는 근대화 이론을 재강화하는 위험 또한 도
사리고 있다.

　　무엇보다 근대 천황제에서 권력의 시각성은 고대
왕조의 구니미나 명소회의 전통에서 발견되는 부감(俯瞰)적
시선으로 설명될 수 없다. 순행 과정에서 군주는 지역민 앞
에 현전하는 실체이다. 지역민 또한 군주의 시선 앞에 배치
된다. 군주는 어좌에서 내려와 신민 앞에 서고, 신민은 군주
의 성스러운 시선 앞에 놓인다. 여기서 일방적인 가시화가
아닌 상호적이며 쌍방적인 가시화의 상황이 발생한다. 즉 천
람을 행사하는 군주의 권위란, 바라보면서 동시에 보이는 주
체로 설 수 있는 이중적인 가시화의 능력에서 비롯된다. 후
지타니의 지적대로, 순행과 황실의 예식(pageantry)이야말
로 이러한 이중적 시선의 역학을 가동시킨 메커니즘이었고,
예식을 통한 광학(ocular) 관계의 제도화야말로 근대 일본
천황제를 성공으로 이끈 결정적인 요인이었다.[27]

　　그런데 천람은 지역민을 객체화, 대상화하는 억
압적인 기제로 작동하기보다 오히려 적극적인 자기 현시
(self-presentation)와 자기 전시(self-display)의 기회를 제
공했다. 어떤 의미에서 순행은 일본 열도를 '전시로서의 세
계(world-as-exhibition)'로 재배열했던 계기였다.[28] 1883년,
중앙 정부는 순행을 준비하는 과정에서 천람의 대상이 되는

27.　Takashi Fujitani, *Splendid Monarchy*, p.24.

28.　"World-as-exhibition"은 정치학자 티모시 미첼이 19세기 말 박람회에 대한 분석에서 제시한 개념이다. Timothy Michelle, "Orientalism and the Exhibitionary Order," in Donald Preziosi and Claire Farago, eds., *Grasping the World: The Idea of the Museum*, Aldershot: Ashegate, 2004, pp.442-461 참조.

4장 천황의 시선을 따라서

장소와 물품, 사람을 사전 조사하고 보고서를 작성해 올리도록 지역 정부에 명했다. 지역 정부는 학교와 공립기관에 관한 조사, 산업 조사, 농업 조사, 토지 조사, 호구 조사, 심지어 순행 지원금 모집 조사까지, 천람의 예비 풍경을 하나부터 열까지 헤아렸고, 사전 조사 절차까지도 문서화시켰다. '천람에 올릴 만한' 사물 및 장소의 선별을 위해 지역의 모든 상황이 정부의 조사대 위에 올랐다. 천람이라는 성스러운 사건을 대비하기 위해 지역의 사람, 장소, 사물이 빠짐없이 시찰, 분류, 위계화되었다. 따라서 순행 사진이 '성스러운' 천람의 풍경을 기록했다고 본다면 지극히 나이브한 해석에 불과하다. 사진가의 파인더는 정부가 정교하게 연출한 '전시물로서의 세계'를 충실하게 담아냈다. 고대의 구니미처럼 천황의 '신성한' 시선이 환기시키는 특별한 풍경이나 명소를 기록하지 않았다.[29]

　　　사진가들은 '전시로서의 세계'를 촬영하기 위해 화각이 넓은 광각 앵글을 곧잘 동원했다. 카메라 앞에서 지역민은 말끔하게 정렬된 상태로 일사분란하게 배치되었다. 구미식 건물의 파사드는 지역의 문명화 정도를 직관적으로 보여주기에 좋은 배경이었다. 관공서와 학교 또한 지역의 발전 정도를 드러내는 장소였다. 1881년 도호쿠·홋카이도 순행에서 대장성(大蔵省) 인쇄국 소속 사진가가 촬영한 쓰루오카(鶴岡) 지역의 사진은 전형적인 순행 사진의 문법을 따른다. 우선 신축 양풍 건축을 배경으로 질서정연하게 서서

29.　유사한 맥락에서 요시미 슌야는 천람의 시선과 박람회의 시선을 교차 분석한 바 있다. 吉見俊哉, 「遷都と巡幸: 明治国家形成期における天皇身体と表象の権力工学」, 『The Bul-letin of the Institute of Socio-Information and Communication Studies, the University of Tokyo』 Vol. 66, 2004, 14~16쪽 참조.

사진 국가

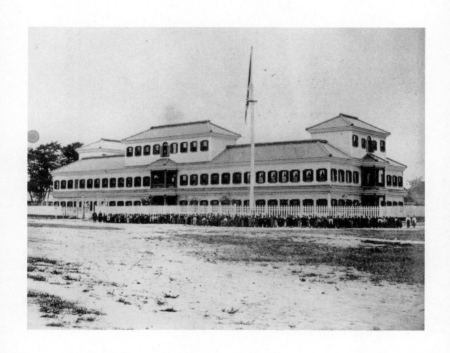

4장 천황의 시선을 따라서

〈도 4.11〉 고세다 요시마쓰,〈메이지 11년 호쿠리쿠 도카이도 순행도〉,
1878, 유채화, 궁내성 소장(출처: 明治神宮 篇,『二世五姓田芳柳と近代洋画の系譜』,
明治神宮, 2002)

사진 국가

천황의 방문을 기다리는 학생들의 모습이 눈에 띈다. 이들은 천람을 받고자 일사분란하게 움직였을 것이며 여러 번 사전 준비를 거쳐 자신의 신체를 '전시품'으로 배열했을 것이다(도 4.10).

　　유화의 접근법도 크게 다르지 않았다. 프랑스 유학을 다녀와 메이지 초기의 양화가로 활약했던 고세다 요시마쓰(五姓田義松)는 1878년 호쿠리쿠·도카이도 순행에서 천람의 풍경을 스케치로 남긴 후 도쿄로 돌아와 수채화와 유화를 포함한 약 50점의 순행 기록화를 완성했다. 그중 천람의 대상으로 미리 계획된 시바타역 근처의 군병과 신마치역 제련소 내부를 그린 유화가 황실의 사유품인 어물(御物)로 지정되어 현재 궁내성이 관리 중이다. 고세다는 화면을 크게 분할해서 상단에는 산등성이와 하늘을, 하단에는 천람을 준비하며 줄을 맞추는 군병들의 모습을 그려 넣었다(도 4.11). 풍경 속에서 군인의 신체는 지평선과 평행을 이루며 일렬로 배열되어 있다. 앞으로는 순행 행렬이 지나가고 뒤에는 감시하는 사관이 서 있어, 이들의 몸은 마치 샌드위치처럼 풍경에 놓인 채 천황의 시선을 맞이한다. 대장성 사진가와 마찬가지로 고세다는 천람이 발생하는 순간이 아니라 천람을 사전 준비 중인 군인, 즉 주도면밀하게 풍경 속에 배치된 군인의 신체를 유화로 남겨두었다.

　　사진가는 천황의 초월적이며 성스러운 시선이 닿는 풍경을 좇아가지 않았다. 카메라는 천람을 대비하는, 혹은 천람을 대비해서 더욱 정교해진 관료주의 질서와 가치 판단의 체계를 기록했다. 즉 사진에 담긴 것은 매우 특정한 방식으로 전시된 세계였다. 바로 이 '전시로서의 세계'를 완성한 주체는 다름 아닌 지역민 자신이었다. 순행이 거듭될수록

245

지역 정부는 천람을 맞이하기 위한 준비에 철저함을 기했고, 지역민의 참여 기회 또한 점차 확장되었다. 지역민은 다가올 천람을 맞이하기 위해 자신의 거주지와 공공시설, 마을 환경을 말끔하게 정리했다. 1878년 순행에서는 "처음으로 천황의 왕림을 받잡는 더없이 높은 영광에 보답하고자 자비로 행재소(行在所)나 휴게소를 신축할 수 있도록 간원(懇願)"하는 호쿠리쿠 주민의 청원문이 줄을 이었다.[30] 민중은 성스러운 천람을 하사받고, 천람에 보답하기를 원했다. 바로 그때 천황과 국가의 신민으로, 그리고 근대화의 주체로 거듭날 수 있기 때문이었다. 요컨대 천람은 천황제의 권력 구조를 내면화하는 기제, 주체화의 기제로 작동했다. 그리고 '전시물로서의 세계'는 천황의 '성스러운' 시선과 지역민의 자기 현시적 욕망이 상호 교차하는 지점에서 비로소 조성되었다. 세계를 전시품으로 배열하는 질서는 이제 움직이는 천황의 신체와 함께 열도 전역으로 확산되기 시작했다.

4. '명소 사진'의 성립

고세다 요시마쓰의 유화는 에도 시대 다색 목판화 식의 명소 재현 방식을 따르지 않았다. 대신 천람의 대상이 되는 장소를 충실히 묘사하고 있어 마치 구미 풍경화와 같은 인상을 준다. 다만 유화는 사진에 비해 장시간의 수작업이 요청되었으므로, 순행을 기록하는 업무에서 제외되었다. 반면 카메라는 보다 적극적으로 현장에 투입되었다. 순행이 여러 차례 진행되자 촬영 방식 또한 점진적인 변화를 거쳤다. 그중 1876년에 진행된 천황의 도호쿠 순행은 천람을

30. 宮内省 編, 『明治天皇紀』 第4, 吉川弘文館, 1974, 415쪽.

사진 국가

기록하는 데 흥미로운 변곡점을 보여준다. 카메라가 천람의 풍경을 따라간 것이 아니라, 촬영이 먼저 시작되고 천람이 이후에 진행되는 시간상의 전도가 발생했기 때문이다.

일반적으로 순행은 1~2개월 이상 지속되었다. 중앙 정부는 지방에 사진 물자를 지속적으로 조달하는 일이 번거롭고 비효율적이라고 판단했다. 이를 개선하기 위해 정부는 지방 사진가를 순행에 적극 동원하는 방책을 고안했다. 중앙에서 순행 일자와 여정을 미리 발표하면 지방 관청에서 현지 사진가를 모집했다. 공표된 순행 일정에 앞서 지방 사진가는 천황이 방문할 장소를 답사하고 천람 대상으로 지정된 풍경과 '천람에 올릴 만한' 풍경을 사전에 기록해두었다. 이렇게 사전 제작한 사진을 관청에 제출하면, 지방 관료들은 이를 장소별로 세분화하고 일부를 골라 실제 순행이 진행될 때 행렬을 주관하던 중앙 정부에 헌상했다. 헌상할 사진에는 촬영 장소에 대한 정보 또한 간략한 캡션으로 기재했다. 순행이 종료된 직후에는 나머지 사진도 모두 중앙으로 이송되었다. 중앙 정부는 순행 기록 사진을 총괄 수집한 후 해군성, 육군성, 궁내성, 문부성을 비롯한 여러 부서에 배포했다.[31]

순행 도중이나 사후에 기록한 사진을 지역에서 중앙으로 헌상하기도 했다. 주요 군사 시설처럼 특수한 행정 절차가 요구될 경우 사후 기록이 보다 용이했기에, 순행이 끝난 후에 촬영하는 경우가 생겨났다. 순행 중에 천황의 지시에 따라 명소구적이 새롭게 지정될 때도 있었는데, 이때도 사후 기록이 효율적이었다. 또한 순행 도중 천황이 지역

31. 순행 기록 사진의 기획과 관행에 대해서는 岡田茂弘, 「図書館蔵の明治天皇巡幸等写 真について」, 75~77쪽을 참조했다.

247

4장 천황의 시선을 따라서

민이나 지역 사진가로부터 해당 지역의 명승지 사진을 헌상 받을 때도 있었다. 이렇게 다각적으로 수집된 명소 사진이 중앙을 거쳐 다시 지역으로 하사되기도 했다. 촬영에서 인화, 복제, 보존, 이동, 사용, 관리에 이르기까지 순행 사진은 해를 거듭하며 고유의 체계를 갖추어나갔다. 이를 정리해보면 다음과 같다.

- 1880년 주오도(中央道) 순행을 앞두고 1879년부터 대장성 인쇄국이 천황의 명을 받들어 행선지의 명승사적을 사전에 촬영. 이때 사진가의 자체적인 판단에 따른 촬영을 허용.
- 촬영된 사진은 천황이 해당 지역을 순행하는 도중에 헌상됨.
- 각 현 소속 사진가의 촬영도 허용함. 이를테면 중앙 정부는 1885년 산요도(山陽道) 순행을 앞두고 히로시마현 관할 관청에게 경승지의 사진 촬영을 명령한 기록이 남아있음.
- 각 현의 군락 단위에서까지 지역 사진가가 방문해서 명승지 사진을 촬영하고 천황에게 헌상.
- 1878년 호쿠리쿠 도카이도 순행 도중에 군마현 다카사키 지역의 고즈케국(上野国) 명승지 사진 75매, 이시카와현 가나자와 지역의 명승지 18매가 천황에게 헌상됨.
- 1881년 도호쿠 홋카이도 순행에서는 천황이 자신이 방문했던 행재소에 성과품으로 지역에서 헌상받은 명승지 사진을 다시 하사.[32]

사진 국가

이상의 내용에서 알 수 있듯이, 중앙 정부가 사전 기록과 사후 기록을 모두 허용하면서 순행 사진의 범위는 급속도로 넓어졌다. 카메라는 천람의 물리적인 시선을 좇아가는 일에서 벗어나, 천람의 대상이 될 수 있는 명승지와 이름난 장소를 모두 포함할 수 있었다. 이와 더불어 촬영 장소는 각 지역의 군락 단위까지 확산되었다. 순행 사진은 곧 거대한 명소 사진 아카이브로 거듭났다. 그것은 전국 군현 단위의 현대식 명소와 구(舊) 명승고적을 포괄하는 거대한 사진 지지(地誌)로 팽창했으며, 이는 정부 주요 부처가 지역의 모습을 가장 정확히 알 수 있는 정보의 근원이었다.

　　물론 '천람에 올릴 만한' 풍경이 반드시 천람의 대상이 되지는 않았다. 순행 일정과 순행 기록 사진을 대조해보면, 천황이 방문하지 않은 지역의 명소 사진이 천람 대상이나 헌상 목록에 포함되어 있기도 하다. 이를테면 가쿠슈인대학이 소장 중인 오사카 사카이시(堺市) 지역의 묘코쿠지(妙国寺)는 고려풍의 나무로 알려진 명소였지만, 1880년 관서 지역 순행 일정이 변경되면서 실제로는 천황의 여정에서 제외되었다. 하지만 천람의 가치가 충분히 있던 지역 명소였기에, 정부는 대장성 인쇄국 소속 사진가를 미리 사카이에 파견해 이를 기록하도록 명했다(도 4.12).[33]

　　우치다 구이치 또한 1872년 순행에서 천람과 직접 연관이 없는 사진을 다수 촬영했고, 이를 개인적으로 판매할 의도가 있었던 것으로 파악된다. 나가사키의 도바항(戸羽港)은 1872년 순행 일정에 포함되었으며, 기록상으로도

32.　이는 필자가 각주 4번에 기재한 순행 기록 사진에 대한 문헌과 『明治天皇紀』 第2~第4, 『天皇と華族』에서 찾은 순행 관련 기록을 종합, 정리한 결과이다.

33.　岡田茂弘, 「図書館蔵の明治天皇巡幸等写真について」, 76~77쪽.

4장 천황의 시선을 따라서

〈도 4.12〉 대장성 인쇄국, 오사카 사카이 묘코쿠지 방문 기록 사진, 1880
(출처: 学習院大学図書館 編,『写真集 明治の記憶—学習院大学所蔵写真』, 古川弘文館, 2006)

사진 국가

천황이 이곳을 방문했던 사실을 알 수 있다. 그러나 우치다가 헌상한 사진에는 중절모에 신식 양장 차림을 한 사진가 자신의 모습이 마치 풍경의 주인공처럼 들어가 있다. 완벽한 구미 복장을 한 '문명화'된 사진가의 자태를 인위적으로 보여주는 이 사진은 천황의 '성스러운' 시선과 아무런 관련이 없다(도 0.3b). 어떤 경위로 우치다의 자화상 격인 이 사진이 순행 사진 컬렉션에 포함되어 있는지 명확하지 않다. 더욱이 천람과 카메라의 시간적 전도는 순행 사진의 정확한 고증을 한층 더 어렵게 만드는 요인이다. 중요한 것은 카메라가 실제로 천람을 기록했는지의 여부를 따지는 일이 아니라, 확산된 순행 사진의 관행이 어떠한 실천과 제도를 새로 가져왔는지 탐색하는 작업일 것이다.

　　순행을 계기로 중앙과 지방 사진가들은 열도의 명소구적을 촬영할 수 있는 공식적인 기회를 확보했다. 이는 촬영 방식에도 영향을 미쳤다. 사진가는 원판과 인화된 프린트를 지방 정부에 일괄 제출하도록 지시받았다. 그러나 단 한 컷의 촬영으로 작업이 끝나는 일은 거의 불가능했다. 사진가는 한 장소에서 여러 장의 컷을 찍었을 것이며, 복수의 컷 중 A급 이미지를 선별, 인화하여 헌상했을 가능성이 크다. 이는 순행 사진뿐 아니라 다른 촬영에도 공통적으로 적용되는 일반적인 촬영 방식이다. 우치다가 남긴 순행 사진이 비슷한 대상과 프레임의 형태로 도쿄국립박물관, 가쿠슈인대학, 로쿠메이칸 등의 복수의 기관에 소장될 수 있었던 점도 이와 무관하지 않다. 달리 말하면 베스트 컷의 원판과 프린트를 정부에 제출하더라도, 사진가는 B컷이나 C컷을 자신의 소유로 남겨둘 수 있었다. 더군다나 순행 사진을 찍은 이들은 각자 사진관을 운영하던 영업 사진가였다. 이

251

4장 천황의 시선을 따라서

들은 정부 '공식' 사진가라는 명분으로 자신이 촬영한 명소
구적 및 경색 사진을 브랜드 마케팅에 이용할 수 있었다. 우
치다를 비롯한 많은 사진가들은 순행 사진이 주는 이점을
분명히 파악했다. 그래서 촬영 대금을 받지 않은 채 자비로
참여하기를 원했을 것이다.[34]

　　　사전에 천람이 될 만한 명소구적을 찾아가 사진으
로 찍어둔 사진가들은 실제로 자신의 사진을 엮어 지역의
'명소 사진'으로 판매했을 가능성이 높다.[35] 우치다의 제자
인 하세가와 기치지로(長谷川吉次郎)만 하더라도 순행에서
찍은 풍경 사진을 판매하여 수익을 올렸다는 기록이 남아있
다. 즉 순행 사진의 관행은 1880년대 명소 사진의 비약적인
성장과 지역 사진가의 육성을 이끈 추동력이었다. 메이지
초·중기 내국권업박람회에는 '명소 사진'이라는 장르가 따
로 존재할 정도로 전국의 이름난 풍경을 아름답게 찍은 사
진에 대한 수요가 적지 않았다. 천황의 '성스러운' 시선을 매
개로 풍경 사진의 세속화, 대중화, 상업화가 가능해졌다고
볼 수도 있을 것이다.

34.　우치다는 사진 촬영 용역비를 제외하
고 그가 제출한 사진집에 해당하는 금액만 청
구했다고 알려져 있다. 처음에 그는 해군성의
의뢰를 받고 1872년 순행에 동행했으며, 1872
년 7월 23일 해군성에 한 권의 사진집을 제출
했다. 사진집은 곧 궁내성으로 이동, 보관되었
다. 같은 해 8월 18일 우치다는 해군성에 사진
집 제작을 위한 대금으로 51엔을 요구했고, 궁
내성을 거쳐 해군성을 통해 요금이 지불되었
다. 岩壁義光, 「明治5年四国九州巡幸と巡幸写
真」, 霞館資料展示委員会 編, 「鹿鳴館秘蔵写
真帖—江戸城·寛永寺·増上寺·燈台·西国巡幸—霞
会館資料展示委員会」, 197~199쪽. 한편, 1873

년의 비엔나 만국박람회에서는 우치다의 순
행 기록 사진 일부가 전시되기도 했다. 이 당
시만 하더라도 정부의 사진 조례가 발표되지
않았기에, 우치다가 원판을 인화해 문부성 박
물국에 사진을 판매했다고 추정된다. 岡田茂
弘, 「図書館蔵の明治天皇巡幸等写真について」,
75쪽. 1870년대 후반부터 1890년대까지 사진
의 시장 가격에 대해서는 1장 각주 62번 참조.
35.　순행 기록 사진에 대한 판매는 법적으
로 금지되어 있었지만, 『요미우리 신문(読売新
聞)』 1876년 7월 12일 자 「잡보(雑報)」는 지방 사
진가들이 순행 사전에 지역의 명소구적을 앞
다투어 촬영했다는 에피소드를 소개했다.

사진 국가

명소 사진이 장르로 확립된 메이지 중·후기에는 양화가와 수채화가의 지역 여행과 사생 작업이 유행했다. 그런데 이들의 사생화는 주제, 구도, 프레임의 측면에서 명소 사진과 흥미로운 교차점을 만든다. 순행을 계기로 지역의 명소를 촬영했던 사진가처럼, 작가들은 열도 각지를 여행하며 스케치를 남기고, 여행 중의 에피소드와 풍경에 대한 감상을 엮어 소책자로 발간하곤 했다. 그중 『일본명승사생기행(日本名勝写生紀行)』(1906~1912) 연작은 양화 신파의 구심점이었던 백마회(白馬会) 그룹의 회원 나카자와 히로미쓰(中澤弘光)가 공저자로 출판한 여행기 연작이다.[36] 나카자와는 야마구치현 시모노세키의 가메야마 하치만구(亀山八幡宮)에서 즉석 스케치를 남겨 자신의 여행기에 수록했다. 신사의 도리이(鳥居)를 화면 중심에 배치하고 수평선을 화면 상단의 1/3 지점에 넣어 부감의 각도로 그린 나카자와의 스케치는 1872년 순행 당시 우치다가 같은 신궁에서 찍은 사진과 형식적으로 매우 흡사하다(도 4.13, 4.14).

　　　　순행 사진과 20세기 초반 사생 기반의 풍경화를 나란히 놓고 도상적 유사성을 비교, 분석하는 연구는 나름의 의미가 있을 것이다. 하지만 이들의 공통점은 내적 형식의 차원을 넘어서 있다. 나카자와의 사생과 우치다의 카메라는 기존의 방식과는 다른 관점에서 풍경을 인식, 재현하는 주체의 시선을 공유하기 때문이다. 이는 에도 시대 명소도회에서 채택하던 부감이나 탐승(探勝)의 시선과는 다르며, 산수에 합일하여 자연의 상징성을 환기시키는 문인화의 시선

36.　서지 정보는 다음과 같다. 岡野栄, 中澤弘光, 山本森之助, 小林鐘吉, 跡見泰 著, 『日本名勝写生紀行』 第1~5巻, 中西屋書店, 1906~1912).

백마회(白馬会)는 구로다 세이키(黒田清輝, 1866~1924)를 중심으로 1896년에 결성한 근대기 일본의 대표적인 양화 단체이다.

4장 천황의 시선을 따라서

〈도 4.13〉 나카자와 히로미쓰, 가메야마 하치만구(亀山八幡宮)에서의 스케치
(출처: 岡野榮, 中澤弘光 外, 『일본명승사생기행(日本名勝写生紀行)』第一卷, 中西屋書店, 1906)

사진 국가

4장 천황의 시선을 따라서

과도 차별적이다. 마치 카메라로 촬영한 것 같은『일본명승 사생기행』의 스케치는 현장성과 실재성에 근거한 풍경 재현의 방식을 충실하게 따른다. 그렇다면 어떻게 이러한 전환이 가능해진 것일까?

미술사나 문학 이론에서는 현장성과 실재성에 근거한 풍경 재현의 방식을 '근대적 풍경화' 혹은 '근대적 풍경'의 출발점으로 해석해왔다.[37] 이론적 토대는 문학평론가 가라타니 고진(柄谷行人)의 '근대적 풍경의 발견'론이다. 가라타니는 화자가 중성화되거나 드러나지 않고, 보편화된 상태에서 묘사되는 풍경을 '근대적 풍경'으로 간주한다. 이는 단지 사실적이거나 객관적 풍경 묘사를 뜻한다기보다, 화자의 내면이 투영되어 역으로 발견된 풍경을 의미한다. 가라타니는 '근대적 풍경의 발견'의 예시로 메이지기 문학 작품을 거론하며, 기존의 명소 관행과는 정반대의 '이름 없는 장소(名もない所)', 다시 말해 익명적 풍경이 등장했다고 말한다. 이를테면 구니키다 돗포(国木田独歩)의『무사시노(武蔵野)』(1898)는 이름난 명소에서 단절된 화자의 내면이 풍경에 투사되는 과정, 그로부터 비로소 발견되는 익명의 풍경을 단적으로 드러낸다.

역사적, 문학적 의미로 뒤덮인 명소에서 익명과 내면의 풍경으로의 전환은 가라타니에게 근대적 주체, 혹은 외부로부터 소외된 주체의 등장을 의미한다. 따라서 돗포가 1895년 홋카이도 개척에 투입된 경험을 바탕으로 쓴『소라

37. 이에 대해서는 柏木智雄, 倉石信乃, 新畑泰秀 著,『明るい窓·風景表現の近代』, 大修館書店, 2003; 柏木智雄, 倉石信乃, 新畑泰秀 著,『失楽園·風景表現の近代 1870 - 1945』, 大修館書店, 2004; 神奈川県立近代美術館 編,『画家の眼差し, レンズの目 − 近代日本の写真と絵画』, 神奈川県立近代美術館, 葉山, 2009 참조.

사진 국가

치 강변(空知川の岸辺)』(1902)은 내면적 주체에 의한 풍경의 발견을 더욱 급진적으로 보여준다.[38] 그러나 가라타니의 풍경론에서 명소와 풍경은 기본적으로 대립항이므로, 명소 사진과 같은 특수한 사례를 대입하기에는 무리가 있다. 오히려 '명소 사진'은 명소에서 풍경으로의 전환이 그처럼 매끈히 도식화될 수 없음을 반증한다. 사진은 문학의 풍경 재현과 달리 물성을 갖는 풍경 '이미지'로 생산, 수용, 확산되었다. 따라서 명소 사진의 새로움 역시 보다 구체적이며 물질적인 차원에서 탐문되어야 할 것이다.

순행 사진에서 한 가지 흥미로운 점은 1930년대에 이르러 천람 대상과 풍경이 지역민의 카메라로 다시 기록되었다는 사실에 있다. 이들의 사진에서 풍경과 명소는 분화되지 않은 채 지역사로 수렴되거나 천황에 대한 기억을 환기시키는 유력한 장소로 성립한다. 사진은 이름 없는 지역의 풍경을 천황이 다녀갔던 장소로서 기념하고, 지역의 역사를 서술하는 명소로서 표지한다. 천황의 순행에서 50년이 지난 시점, 이제 카메라는 열도 전역에 산재하는 천람의 흔적을 재기록하고 재매개(re-mediation)하는 수단으로 활용되기 시작했다.

5. 천람에서 전람으로

1912년에 메이지 천황이 서거하자, 천황이 방문했던 장소를 기념, 보존하여 성스러운 국가 유적으로 제정하는 이른바 '성적화(聖蹟化)' 사업이 시작되었다. 등극 이후 약 20년간 수십 차례의 전국 순행을 나섰기에 메이지 천황의 '성적(聖

38. 가라타니 고진, 『일본근대문학의 기원』, 박유하 옮김, 도서출판 b, 2014, 74~75쪽.

4장 천황의 시선을 따라서

蹟)'인 '성스러운' 천람의 흔적은 열도의 전역에 걸쳐 남아있
었다. 천황의 흔적을 성적화하는 사업은 전국적 차원에서
진행되었고, 1930년대에 전성기를 맞이했다. 사업의 골자
는 천황이 다녀간 장소, 사용했던 물건, 그가 남긴 말이나 글
을 빠짐없이 조사, 발견, 수집하는 일로 압축된다. 특히 천황
이 천람했던 장소, 그가 방문했던 곳에 기념비를 세우는 사
업이 지역 정부의 지원과 지역민의 동참으로 가능해졌다.

　　　기념사업의 주체는 문부성 산하 단체인 성적 보
존회였다. 그러나 문부성에 앞서 사적명승천연기념물협회
(史跡名勝天然記念物協会)라는 민간단체가 지방의 부·현지
사에게 요청해서 성적 조사와 기록을 수행, 자신의 성과를
언론 매체로 홍보하는 작업이 먼저 시작되었다. 전국의 성
적화 사업을 주도했던 사적명승협회의 주요 인물은 역설
적이게도 메이지 유신 이후 권력의 뒤편으로 물러난 도쿠
가와 가문의 지식인과 정치인이었다. 협회장인 도쿠가와
요리미치(德川賴倫)는 순행 관련 자료와 사진 기록물의 수
집을 지방 정부에 청원했고, 그 결과 지방 정부와 사적명승
협회가 협력하여 성적화 사업에 본격 착수했다. 성적화 사
업의 결과물을 협회지에 정기적으로 발표한 후 이를 전국
의 독자와 공유하는 작업도 가속화되었다.[39] 협회 부회장
도쿠가와 사토타카(德川達孝)는 천황의 성스러운 흔적을
보존하고 지키는 일이야말로 '야마토 정신'의 발현이라 주
장하며 전국 각지에서 사진 모집을 주도하고 성적화 사업

39.　　도쿠가와계 가신(家臣) 출신이자 협
회 간사였던 도가와 야스이에(戶川安宅,
1855~1924)의 「메이지 천황어유적(明治天皇
御遺跡)」이 협회 기관지인 『사적명승천연기
념물(史跡名勝天然記念物)』에 1915년 5월부
터 정기 연재되었다. 자신의 글에서 도가와는
전국적으로 새롭게 발견되거나 지정되던 메
이지 천황의 흔적을 정보화하고, 천람 장소와
관련된 에피소드를 수집, 조사, 정리해서 독자
에게 제시했다.

사진 국가

이끌었다.[40]

　　성적화 운동은 무엇보다 지역민의 자발적인 노력과 참여가 완성한 아래로부터의 기획이었다. 1920년대부터 열도 각지의 지역민이 자신의 삶의 터전인 지역의 역사와 풍속을 조사, 기술, 출간하는 '사담회(史談会)'라는 민간단체를 조직했다. 지식인, 교사, 공무원, 작가, 화가, 기자 등의 지역 지식인이 중심이 된 사담회는 활동 초기부터 자신들의 성적화 사업과 천황의 순행 사이에 역사적 교두보를 놓는 작업에 착수했다. 사담회는 메이지 천황이 천람했던 풍경과 사물을 지역사의 하이라이트를 장식하는 획기적인 사건으로 소구해냈다. 사담회 멤버들은 순행 여정을 자체 재조사하여, 천황이 다녀간 장소, 천람했던 풍경을 스스로 재방문하는 독특한 아이디어를 제출했다. 반세기 전 천황이 방문하고 바라보았던 풍경을 스스로의 눈으로 관람하는 것. 이는 부재하는 천황의 '성스러운' 시선을 되살려와 자신의 몸으로 체화하고, 이를 통해 군주의 '성스러운' 흔적을 기념하는 수행적 실천이었다.

　　사담회는 천람의 시공간을 기리는 기념비를 제작하고 건립하는 운동 또한 추진했다. 촌락 단위로 모금 운동이 절찬리에 진행되었다. 모금에 동참했던 다수는 지방의 중산층 지식인과 일반 시민이었다. 그 결과 '성스러운' 흔적을 표기하는 기념비가 전국 각지에 설립되었다. '성적 기념비'는 지역에 따라 형태와 크기, 디자인이 상이했다. 이러한 차이야말로 각 지역의 문화적, 지리적 특성과 지역민의 서로 다른 관심사를 반영하는 것이었다(도 4.15). 기념비는 천

40.　성적(聖蹟) 조사에서 사진의 중요성과 사진 모집에 대해서는 德川達孝, 「先帝御遺跡調べ」, 史跡名勝天然記念物保存協會, 『史蹟名勝天然記念物 1』, 1914, 2쪽.

4장 천황의 시선을 따라서

황이 방문했던 행재소에 물리적 표지(標識)를 남기는 식으로 세워졌다. 경우에 따라 명소사적에 기념비가 건립되기도 했지만, 대개는 지역민의 거주지 내부나 마을 공공기관 근처에 들어섰다.

기념비 건립의 일차적인 목적은 메이지 천황이 다녀간 장소를 기억하고, 이를 '성적'으로 지정하여 역사적 의미를 부여하는 데 있었다. 그러나 기념비가 지역 명소에, 마을의 공공장소에, 혹은 일반 가정 집 내외부에 세워지면서 전국의 일상 풍경과 시각 환경에 적지 않은 변화를 낳을 수밖에 없었다. 메이지 천황의 순행이 있은 지 50년이 지난 1930년대, 지방의 풍경은 이제 천람 대상이 아니라, 천람을 기억하는 이들의 노력과 재력으로 생산, 배치, 조성되는 풍경으로 변모되었다. 천람으로 이어진 19세기 후반 열도의 풍경은 1930년대에 이르자 천람의 기념비로 연결된 풍경으로 급속히 전환 중이었다.

한편 문부성 산하 단체인 메이지 천황 성적 보존회(明治天皇聖蹟保存会) 역시 변모하는 지역 풍경을 카메라로 재기록하는 프로그램을 가속화했다. 보존회는 1931년에서 1940년 사이에 순행 50주년을 기념하여 지역의 성적을 비롯한 천황과 관련된 풍경 사진을 수집, 정리했고, 결과물을 순행 기념 사진첩 『메이지천황성적(明治天皇聖跡)』으로 편찬해서 지방 별로 발간했다.[41] 보존회가 문부성의 지원을 받아 제작한 순행 기념 사진첩은 약 반세기 전에 천황이 다녀

41. 서지 정보는 다음과 같다. 明治天皇聖蹟保存会 編, 『明治天皇聖跡』 第1~3, 明治天皇聖蹟保存会出版事務所, 1931~1940; 明治天皇聖蹟保存会 編, 『聖蹟と郷土』, 明治天皇聖蹟保存会出版事務所, 1939. 이중 일부는 일본 국립국회도서관 디지털 자료 컬렉션에서 열람이 가능하다.

사진 국가

〈도 4.15〉각 지역에 다양한 형태로 세워진 성적(聖蹟)기념비,
1920~1930년대(출처: 明治天皇聖蹟保存会,『明治天皇聖蹟―中国四国並山陽道御巡幸之卷』,
明治天皇聖蹟保存会出版事務所, 1935)

4장 천황의 시선을 따라서

〈도 4.16〉 메이지 천황 순행 당시 가고시마 지역 행재소(行在所)에서
사용했던 물품(출처: 明治天皇聖蹟保存会, 『明治天皇聖蹟—中国四国並山陽道御巡幸之卷』,
明治天皇聖蹟保存会, 1935)

사진 국가

갔던 장소와 천람 대상 그리고 순행을 기억하기 위한 지역민의 노력을 소개한다. 또한 보존회는 벨벳 천으로 커버를 갖추고 고화질 사진을 수록한 고급 사진첩을 제작했는데, 각 사진이 인쇄된 면마다 반투명 트레이싱 용지를 덧대어 화질 관리와 보존에도 최대한 노력을 기울였다. 그중 1872년 순행 기념 사진첩을[42] 살펴보면, 천황이 가고시마(鹿児島) 행재소에 방문했을 당시 착용했던 옷과 신발, 사용했던 부채와 가구를 마치 박물관의 유물처럼 촬영한 사진을 게재하고 있다(도 4.16). 천황이 다녀간 시점에서 50년이 지났지만, 그의 흔적은 마치 시간의 변화를 겪지 않았던 것처럼 같은 장소에 머물며 순행의 기억을 방부 처리하고 있는 듯 보인다.[43]

성적의 발견, 수집, 보존은 비단 문부성과 같은 중앙 행정 부서뿐만 아니라 지역민의 일상처럼 지극히 미시적인 차원에서도 진행되었다. 이를테면 지역 주민들은 천황의 흔적을 수집하여 자체적인 전람회를 개최했다. 1932년 야마가타 방문 50주년을 기념해 지역민들이 기획한 전시는 자체적인 사진첩을 공들여 제작할 정도로 체계적으로 준비되었다. 전시 사진첩은 전시장 내부의 기록 사진과 참여자 명단을 포함한다. 이를 살펴보면 전시는 한 중학교 건물에서 개최되었다. 강당에는 순행 당시 천황의 방문에 크게 감동한 지역민이 군주의 자비와 은혜에 대한 보답으로 직접 써서 헌상한 휘호를 50년 뒤에 재연한 작품이 마치 대형 회화 작품처럼 벽면을 가득 채우고 있다(도 4.17 상단). 전시장 중

42. 서지 정보는 다음과 같다. 明治天皇聖蹟保存会, 『明治天皇聖蹟―中国四国並山陽道御巡幸之巻』, 明治天皇聖蹟保存会, 1935.
43. 천황이 사용했던 물품 일부는 현재 가고시마의 사이고 난슈 기념관(西郷南洲記念館)에 보관되어 있다. 사이고 난슈는 메이지 유신의 주역이자 세이난 전쟁 당시 사쓰마 반란군을 이끈 사이고 다카모리(西郷隆盛)의 다른 이름이다.

4장 천황의 시선을 따라서

앙에는 유리 진열대가 배치되어 있고, 천황의 순행 당시 해당 지역에서 입었던 용포와 신발, 찻잔 등 다채로운 '천황의 물품'을 보여주었다. 또한 지역 주민들은 중학교 복도와 교실 곳곳을 이용해서 순행 이후 50년간 야마가타가 발전해 온 발자취를 한눈에 알아볼 수 있는 사진 및 그래픽 자료를 부착했다(도 4.17 하단). 지역민이 출품한 전시품은 지역의 역사가 곧 천람의 역사임을 증명하는 자료이다. 천람 대상이었던 지역민들은 이제 스스로 전시를 준비, 개최하는 주체이자 천황의 충실한 신민으로 자신을 주체화할 수 있는, 이른바 천황제 역사의 주역으로 거듭난다.[44]

한편 사담회의 주도 아래 천람의 장소를 재기록하는 사진적 실천도 발견된다. 나가노현 스와(諏訪) 지역 사담회 회원들은 천황이 방문했던 장소를 다시 방문해서 천람의 풍경을 자신의 카메라로 기록했다. 촬영한 사진을 고화질로 인화하여 사진 표면 위에 천황이 다녀간 자리, 천람이 발생한 장소를 X 마크로 표기했다(도 4.18). 1930년대 사진술의 발전은 천람의 재기록을 가능케 했던 기술적인 요인이었다. 카메라 사이즈가 작아지고 가격대가 낮아지면서, 사진은 정부, 귀족, 엘리트들의 고급 취향에 국한되지 않고 중산층 일반이 향유할 수 있는 대중 취미로 확산되었다. 인쇄술과 소형 카메라의 보급이 원활해졌고 지방 중소도시까지 사진관이 생겨났다. 지역 내에서 자체적으로 주최하는 사진 공모전도 있었으며, 지역 발간의 사진집도 등장했다. 사담회는 사진 문화의 대중화에 힘입어 천람의 성스러움을 이중으로 표지하는 기념 사진첩을 기획했다. 이들이 재촬영한 천람의

44. 山形県教育会 編, 『明治天皇御巡幸五十年記念展覧会写真帖』, 山形県教育会, 1932.

사진 국가

4장 천황의 시선을 따라서

〈도 4.18〉 1881년 나가노 순행을 기념하기 위해 스와 사담회 회원들이 지역의 풍경 사진을 촬영, 인화하여 천황이 방문했던 장소를 표기해놓은 사진이다. 'X'표는 히라오카(平岡)의 행재소를 의미한다. 1930년경 (출처: 諏訪史談会 編, 『明治天皇御巡幸諏訪御通輦五十年記念写真帖』, 諏訪史談会, 1930)

〈도 4.19〉 1881년 나가노 순행을 기념하기 위해 스와 사담회 회원들이 천황이 다녀가거나 천람했던 장소를 재기록한 사진이다. 1930년경 (출처: 諏訪史談会 編, 『明治天皇御巡幸諏訪御通輦五十年記念写真帖』, 諏訪史談会, 1930)

사진 국가

풍경은 지역의 문화지리지로 출간되거나 지방 교육의 시각 자료로 채택되었다. 사담회의 기록 사진은 지역사와 국가 사, 그리고 근대 천황제의 역사를 다시 한 번 접속해냈다. 사진이라는 미시적이며 구체적인 차원의 실천이 지역민과 국가 사이의 연대감을 강화했던 것이다. 사진사에서도, 정치사에서도 언급된 바 없는 이 중대한 결속을 어떻게 이해해야 하는 것일까?

사담회가 출판한 사진집에는 시간성을 강조하는 이미지가 다수 수록되어 있다. 천황이 방문했을 때 사용했던 식수대에서 물줄기가 콸콸 흘러내리고 있는 사진, 예기치 않은 자연재해를 겪으면서도 변함없는 자태로 남아있는 소나무 사진. 성적 기념 사진집의 레이아웃은 시간의 흐름과 변치 않는 지역의 풍경을 나란히 병치시킨다(도 4.19). 때로는 풍경 옆에 시가를 삽입해서 자신의 영토를 내려다보던 고대 천황의 시선과 구니미 전통을 연상시키기도 한다.[45]

지역민이 주체로 참여한 성적화 사업에서 카메라는 천황의 성스러운 시선이 그의 성스러운 흔적으로 지속 혹은 치환되었음을 증명하는 장치이다. 동시에 그것은 천황이 가고 없음을 증명하는 장치이기도 하다. 따라서 시간성을 강조하는 사진은 모두 모순어법에 기대고 있다. 천황은 부재하지만 성스러운 상징으로 남아 여기 이 흐르는 물처럼, 늘 푸른 소나무처럼, 변함없이 지역에 스며들어 역사를

45.　필자는 다음의 사진집에 게재된 성적 기념사진을 분석의 대상으로 삼았다. 田代善吉, 『明治天皇之御遺跡』, 下野史談会, 1930; 諏訪史談会 編, 『明治天皇御巡幸諏訪御通輦五十年記念写真帖』, 諏訪史談会, 1930; 上田史談会 編, 『明治天皇北陸東海御巡幸五十年記念写真帖』, 上田史談会, 1928; 河合孝朔 著, 『明治天皇御巡幸山形市·南村山郡御遺徳誌』, 山形郷土研究刊行会, 1932; 山形県教育会 編『明治天皇御巡幸五十年記念展覧会写真帖』, 山形県教育会, 1932; 文部省, 『明治天皇聖蹟―中国四国並山陽道御巡幸之巻』, 文部省, 1935.

4장 천황의 시선을 따라서

구성한다는 레토릭이 사진첩을 가득 메운다. 사진은 풍경 속에 영속하는 천람의 '성스러운' 존재감을 믿어야 한다고 제안한다. 환유와 상징으로 채워진 성적 기념사진이 어떻게 1930년대라는 시점, 제국 일본의 팽창주의와 궤를 같이할 수 있었는지 상상하기란 그리 어렵지 않은 일이다.

그러나 사진의 역할은 천황의 신성함을 환기시키는 레토릭 차원에 국한되지 않았다. 그것은 무엇보다 지역민의 자체적인 조사와 기록, 수집과 배열, 그리고 아카이빙을 가능케 했던 효율적이며 공리적인 수단이었다. 전람회도 그러했다. 지역민들은 '천람'의 풍경을 '전람' 대상으로 재배열함으로써 자신의 사적 기억을 외부로 소환하고 이를 공유할 수 있었다. 이때 지역의 역사, 국가의 역사, 나아가 제국의 역사는 상호 연동될 수 있었다. 천람에서 전람으로의 이행, 그리고 이를 매개했던 사진적 실천.

이 장은 천황의 지방 순행을 근대 일본에서 명소 사진 혹은 풍경 사진이 성립할 수 있었던 가장 강력하고도 결정적인 동인으로 파악했다. 순행과 같은 이례적인 사건을 기록하기 위해 목판화에서 유화까지 다종의 시각 매체가 동원되었다. 그중에서도 필자는 카메라로 천람의 장소를 기록하고 재기록했던 관행에 주목하고, 사진이 어떻게 군주와 지역민, 중앙 정부와 지역 정부 사이를 매개했는지, 그 과정에서 어떤 구체적인 이미지와 실천이 가능했는지 중점적으로 살펴보았다.

순행 기록 사진은 일견 평범한 시각 자료로 보일지도 모른다. 그러나 이미지의 생산과 유포, 확산과 재생산의 맥락을 면밀히 들여다본다면, 권력과 시선, 기록과 물질, 주체화와 재매개를 비롯한 현대의 비평적 주제로 접근해야 할

268

풍부한 의미의 층위를 목격할 수 있다. 비록 한 장의 오사카
성 사진일지라도 말이다.

4장 천황의 시선을 따라서

5장 북방으로의 우회:
'홋카이도 사진'과 일본 사진의 원점

소학교 시절 홋카이도의 사진을 처음 보았을 때
굉장히 신선함을 느꼈다. 일본 다른 어떤 지역의 풍경과도
다르게 보였다. 마치 외국처럼 느껴졌다. 심지어 삿포로,
오타루, 하코다테 같은 이름은 진한 이국의 향취를
뿜어내며 뉴욕, 파리, 런던에 못지않게 로맨틱하게 들렸다.
이후 나는 줄곧 홋카이도의 이국정취에 매료되었다.
ㅡ 모리야마 다이도, 2009.[1]

1. '홋카이도 사진'의 재발견

사진가 모리야마 다이도(森山大道)는 유년 시절부터 "북쪽의 이미지(北のイメージ)"에 사로잡혔다.[2] 그에게 홋카이도란 마음의 휴양지며 창작의 원천이었다. 어떤 "저항할 수 없는 힘"에 이끌린 그는 1960년대 후반부터 자주 홋카이도로 떠났다.[3] 메이지 유신 이후 '일본'으로 편입된 북쪽의 변방을 걸어 다니며 사진을 찍었고, 흔들리는 버스 차창이나 기차 속에서도 기록의 순간을 놓치지 않았다. 모리야마에게 기록은 "샐러리맨이 출퇴근을 하는 것과 같은 하루하루의 일과"였다.[4]

1. 모리야마 다이도와 편집부와의 인터뷰, Daido Moriyama, *Northern*, Tokyo: Akio Nagasawa Publishing, 2010, p.4.

2. 홋카이도(北海道)는 열도의 동북단 끝에 자리한 섬으로, 면적은 83,423.84km2이며 오스트리아와 비슷하고 덴마크의 두 배 정도이다. 메이지기 이전의 명칭은 '에조치(蝦夷地)'인데, 선주민이었던 '아이누(アイヌ)의 땅'을 의미한다. 1869년 8월에 에조치는 일본 영토로 편입되면서 지명은 홋카이도로 변경되었다.

3. Daido Moriyama, "Time's Fossil," in *Setting Sun: Writings by Japanese Photographers*, ed. Ivan Vartanian, Akihiro Hatanaka, and Yutaka Kanbayashi, New York: Aperture 2006, p.73.

4. Daido Moriyama, *Northern*, p.11.

5장 북방으로의 우회

홋카이도는 단지 이국정취를 자아내는 마음의 안식처만은 아니었다. 모리야마는 홋카이도를 '북방 사진가'의 정신이 태동한 곳으로 여겼다. 19세기 말 '북방 사진가'가 촬영한 풍경을 따라가본다면 자신이 사진가로 태어날 수 있었던 장소, 자신의 사진에서 기원이 된 장소를 찾을 수 있다고 생각했다. 그는 '북방 사진가'의 기록을 보존한 도서관과 박물관을 방문했다. 그곳에서 오래 전 홋카이도의 사진을 바라보며 「시간의 화석」이라는 사진론을 집필했다.[5]

1960년대 후반, 사진가 나카히라 다쿠마, 사진가 나이토 마사토시(内藤正敏), 평론가이자 사진가 다키 고지 또한 19세기 말 홋카이도 기록 사진에서 전후 일본 사진의 가능성을 발견했다. 그러나 1960년대 이전 '홋카이도 사진(北海道写真)'은 일본 사진사의 공식 용어가 아니었고, 메이지 정부의 명으로 제작된 기록 사진, 아카이브 사진의 의미를 띠었다.

메이지 유신 직후에 시작된 홋카이도 개척은 공식 기록으로만 수백여 장의 사진을 남겼다. 이는 주로 중앙 정부와 지역 관청의 홍보 및 교육 자료로 활용되었다. 식민지 개척의 기록, 또는 아카이브 사진에 미학적 의미를 부여한 것은 앞서 언급한 전후의 젊은 사진가와 평론가였다. 이들은 19세기 말의 기록 사진을 '일본 사진 표현의 원점'으로 설정하고 앞으로 나아갈 방향을 모색했다. '홋카이도 사진'은 이러한 기록 사진의 재발견을 통해 담론화되었고 일본 사진사의 서장에 '북방의 사진'으로 자리매김되었다.

'북방 사진가'의 작업은 개척이 막 진행되던 미지의

5. Daido Moriyama, "Time's Fossil," pp.72-76.

사진 국가

땅과 그곳에서 일어나던 모든 변화, 근대화를 쟁취하기 위한 고투의 순간을 생생하게 포착한다. 물론 정부가 원하는 내용이 우선적으로 촬영되었을 터지만 초창기 사진술과 신생의 땅, 그리고 사진술을 막 접하고 배우기 시작했던 사진가의 만남은 예측도 통제도 불가능한 상황을 유발했다. 다모토 겐조(田本研造)의 촬영으로 추정되는 〈가라후토의 고양이(カラフトのネコ)〉는 카메라 앞을 우연히 지나가는 고양이를 본능적으로 낚아챘던 사진가의 셔터 감각을 여실히 드러낸다(도 5.1).[6] 다모토의 사진에서 알 수 있듯이, 통제할 수 없는 우연을 조건으로 삼았던 '북방 사진가'는 전후 사진가와 다른 종류의 판단력을 필요로 했다. 의도와 계산보다 직관과 순간적 결정에 몸을 맡기는 동물적인 감각을 발휘해야 했다. 1960년대의 사진가와 평론가는 바로 이 지점에서 새로운 표현의 가능성을 찾았다. 특히 모리야마, 나카히라, 다키가 속했던 프로보크(Provoke, プロヴォーク) 그룹은 19세기 기록 사진에서 무계산적, 무의도적, 비정형적, 익명적 속성을 발견하여 자신의 사진론과 스타일을 정교화했다.

　　'북방의 사진'이 재발견된 1960년대에는 일본 사진사 기술(historiography)을 둘러싼 가열찬 논쟁이 불거졌다. 전시기(戰時期) 프로파간다 제작에 참여한 사진가들의 전쟁 책임 문제가 불거졌다. 1950년대까지도 사진계는 전쟁 책임에 침묵으로 일관했다. 그러나 1960년대의 사회 분위기는 사뭇 달랐다. 안보조약 체결과 베트남 전쟁의 발발로 인

6.　다모토 겐조의 사진은 그가 홋카이도 하코다테에서 운영했던 '다모토 사진관'에서 제작한 사진첩 『다모토 앨범(田本アルバム)』에 부착되어 현재 하코다테시 중앙도서관에서 소장 중이다. 앨범 사이즈는 약 27.5x36cm 이며 66페이지에 총 237매의 사진을 담고 있다. 『다모토 앨범』은 다모토의 사진뿐 아니라 제자들의 사진도 포함되어 있는 것으로 추정된다. 그중 1870년대의 사진들은 다모토의 촬영으로 전해져왔다.

5장 북방으로의 우회

〈도 5.1〉다모토 겐조(추정), 〈가라후토의 고양이(カラフトのネコ)〉,
1870년대 초반, 알부민 프린트(출처: 日本写真家協会 編,
『写真100年―日本人による写真表現の歴史』, 日本写真家協会, 1968)

사진 국가

한 1960년대의 '정치적 계절'에 근과거의 전쟁은 사진가들에게 더는 잊힐 수 없는 현실의 모순으로 다가왔다. 이는 새로운 사진사 서술을 도모해야 한다는 요구로 이어졌다. 프로보크를 비롯한 신진 작가들은 19세기 후반의 기록 사진을 일본 사진의 시작으로 파악했다. 이들은 제국주의와 전쟁 이데올로기에 미처 오염되지 않은 19세기 기록 사진의 '원초적' 미학에서 새로운 사진 표현의 가능성을 끌어냈다. '홋카이도 사진'은 전쟁을 비롯한 억압적 과거에서 멀리 떨어져 매체의 순수한 속성을 탐색했던 최초의 사례로 해석되었다. 사진가와 카메라, 근대화 이전의 원풍경이 교차하는 장소에서 탄생했던 '홋카이도 사진'은 표현의 임계점과 가능성을 내포한 일본 사진사의 기점으로 재정립되었다.

　　그동안 일본 사진사에서 '홋카이도 사진'은 비평적 논의의 대상에서 벗어나 있었다. 2000년대에 들어 다모토 겐조를 비롯한 개인 사진가의 모노그래프가 발간되고, 1960년대 사진을 재조명하는 전시가 개최되면서, 홋카이도 기록 사진에 대한 비판적 검토 또한 이루어졌다.[7] 그러나 선행 연구에서 메이지기 사진과 전후 사진은 별개로 다루어지거나, 전자에서 후자로 발전했다는 진화론적 관점에서 파악되었다. 이와 다른 각도에서 필자는 1960년대 전위 사진가들이 '홋카이도 사진'의 개념과 스타일을 기록의 원점으로 재정의하는 과정에 주목했다. 그렇다면 19세기 후반 홋카이도에서는 어떤 사진들이 찍혔고, 어떤 역사적 상황 아래서

7.　대표적인 예로 倉石信乃,「「北海道写真」の前提」, 土屋誠一,「写真史·68年:「写真100年」再考」,『Photographer's Gallery Press』No. 8, Photographers' Gallery, 2009, 234~252쪽; 土屋誠一,「見出された「記録」の在処:「写真100年」再考」, 東京都写真美術館 編,『日本写真の1968』, 東京都写真美術館, 2013, 146~156쪽 참조.

275

2. 홋카이도 개척과 사진술의 도입

열도 최북단의 섬 홋카이도는 메이지 유신 이전에 '에조치(蝦夷地)'로 불렸고, 본토인과 다른 생김새와 신체적 특징을 가진 아이누 민족의 생활 터전이었다.[9] 에조치는 본토의 군사적, 경제적 영향권에 있었지만, 주 산업이었던 어업과 임농업으로 자급자족이 가능한 덕택에 아이누의 자생적인 역사와 문화가 뿌리내린 곳이었다. 그러나 유신 이듬해 '홋카이도'라는 새로운 이름으로 본토에 편입되어 근대 일본 최초의 개척지이자 내부 식민지로 재편되었다.

메이지 정부는 홋카이도 개척과 이주를 관할할 중앙 행정 관청의 필요성을 인지하고, 1869년 8월 태정관 직속으로 홋카이도 개척사(北海道開拓使)를 설치했다. 개척사 본청은 도쿄에 두고 같은 해 9월 하코다테(函館)에 출장소를 세웠으며, 1870년 10월 하코다테를 본청으로, 도쿄를 출장소로 전환했다. 1871년 5월에는 본청이 삿포로(札幌)로 이전하여 이주 사업의 거점이 되었다. 초기 개척사의 업무는

8. 홋카이도대학은 1937년에 '북방자료실'을 개설하고 개척 관련 자료와 사진을 수집, 정리하여 '북방 관련 자료'로 지정했다. 이는 1969년에서 1981년까지 홋카이도 도청이 전 7권으로 편찬한 역사서인 『신홋카이도사(新北海道史)』의 근간이 되었다. 사진사에서 '홋카이도 사진'은 홋카이도대학 도서관 북방자료실, 하코다테시 도서관, 홋카이도 도립도서관, 홋카이도 개척기념관에서 보관, 관리해온 일련의 사진 아카이브를 포괄적으로 지칭하는 용어로 사용되어 왔다. 사진 자료 보관 및 소장 경위에 대해서는 渋谷四郎,「北海道開拓期の写

真資料」,『北海道開拓写真史: 記録の原点』, ニッコールクラブ, 1980, 138~139쪽 참조. 한편 홋카이도대학 북방자료실은 홋카이도 관련 사료와 기록 사진을 데이터베이스화하고 웹페이지에 공개했다. https://www2.lib.hokudai.ac.jp/hoppodb/(최종 접속일: 2023.1.1.)
9. 메이지 시기 이전 홋카이도와 아이누의 역사에 대해서는 海保嶺夫,『近世の北海道』, 教育社 1979; Tessa Morris-Suzuki, "Creating the Frontier: Border, Identity and History in Japan's Far North," *East Asian History* Vol. 7, 1994, pp.1-24 참조.

사진 국가

문자 그대로 '식민(殖民)', 즉 본토인을 북방의 미개척지에 이주시키는 작업, 그리고 이주민의 싼 노동력으로 야생지와 산림지를 농경지, 산업지로 일구어 근대화 프로젝트의 최전선에 배치하는 일이었다.[10]

정부의 대대적인 홍보처럼 홋카이도 개척은 미 서부 정착 사업을 모델로 삼았다. 문명화의 사명으로 '야만의 토착민' 인디언을 삶의 터전에서 축출하는 미 서부 정착과 유사하게, 아이누의 자원을 착취하여 일본으로 편입하는 정책이 홋카이도에서 시행되었다. 역사학자 데이비드 하월 (David L. Howell)은 홋카이도로의 공격적인 이주 정책이 아이누 고유의 정체성을 말살할 뿐만 아니라, '일본'이라는 주권(sovereignty)에 방해되는 모든 것을 깨끗이 삭제하는 효과가 있었다고 지적한다.[11]

다른 한편으로 홋카이도 개척은 구미에 대항하는 농업 국가 일본의 정체성을 개발하는 프로그램으로 홍보되었다. '농업 일본'은 사냥, 수렵, 채집을 생활의 근간으로 삼던 아이누를 '비농업' 민족으로 격하시켜 농업-문명의 반대편으로 축출하는 패러다임이기도 했다. 즉 '농업 일본'은 구미의 '문명화 미션'을 자국에 적용하고, 이를 통해 타민족의 영토를 내부 식민지로 편성하는 식민 정책을 뒷받침했다.[12]

10.　1869년부터 1886년 홋카이도 도청이 세워지기 이전까지 개척사는 이주와 개척의 모든 사업을 주관했다. 정부는 개척 사업에 1,000만 엔을 투자했는데, 이는 당시 중앙 정부 1년 예산에 버금갔다. 이에 대해서는 渋谷 四郎, 『北海道写真史: 幕末·明治』, 平凡社, 1983, 145쪽 참조.

11.　David L. Howell, "The Meiji State and the Logic of Ainu Protection," in Helen Har-

dacre and Adam L. Kern eds., *New Directions in the Study of Meiji Japan*, Leiden: Brill 1997, p.612 참조.

12.　농업 국가로서의 일본의 정체성과 아이누의 타자화에 대해서는 Emiko Ohnuki-Tierney, "The Ainu Colonization and the Development of 'Agrarian Japan': A Symbolic Interpretation," in *New Directions in the Study of Meiji Japan*, pp.656-675 참조.

근대화의 이상과 낭만적 미래가 홋카이도에 투사되면서 '북방'은 곧 기회의 땅을 의미했다. 개척사는 홋카이도로 이주하는 본토인에게 농지와 일자리, 신분 상승과 같은 실질적인 기회를 약속했다. 그 결과 1870년대 홋카이도의 인구가 66,618명에서 1887년 32만 명, 1901년 100만 명까지 급증했다. 동시에 행정 중심지인 삿포로 주변의 도심지와 농경지 개발이 급속히 진행되었는데, 이는 '일본' 전통과 구미식 도시 계획의 혼성을 기조로 삼았다. 고도(古都) 교토의 정방형 도시 구조를 가져와 열도의 문화적 정통성을 변방에까지 적용하는 한편, 콜로니얼 양식의 건축을 주요 건물에 도입해서 근대화의 청사진을 제시한 것이다.[13]

메이지 신정부는 사회 각 분야의 근대화 프로그램을 가동하는 과정에서 '오야토이 외국인(お雇い外国人)'이라 칭했던 구미 전문가를 초청해 자문으로 두는 제도를 마련했다. 제1대 개척 차관 구로다 기요타카(黒田清隆)는 미 서부 정착 사업을 모델로 설정하고 미국인 기술 전문가인 호레이스 케이프런(Horace Capron)과 윌리엄 S. 클라크(William S. Clark)를 초청해 일본인 관료를 육성하도록 요청했다.[14] 케이프런은 미연방 농업국의 위원을 지냈으며 1870년부터 4년간 홋카이도 개척 사업의 특별 고문직을 맡아 대규모 농지 개척 사업과 도시 계획 사업을 주도했다. 클라크는 홋카이도

13. 삿포로는 현재까지도 19세기적인 '신 도심'의 면모를 보존하고 있다. 19세기 말 삿포로 및 홋카이도 지역의 도시 디자인에 대해서는 Vivian Blaxell, "Designs of Power: The "Japanization" of Urban and Rural Space in Colonial Hokkaido," The Asia-Pacific Journal: Japan Focus (http://www.japanfocus.org/-Vivian-Blaxell/3211/article.html) 참조.

14. 케이프런과 클라크를 비롯한 19세기 말 일본에서 활약한 미국인 고문에 대해서는 小沢健志,「北海道開拓写真」,『北海道開拓写真史: 記録の原点』, 1~7쪽; 渋谷四郎,『北海道写真史: 幕末·明治』, 145~146쪽 참조.

15. 우치무라 간조는 기독교 사상가이자 문학자로, 일본의 독자적인 '무교회주의'를 주창했다. 니토베 이나조는 농업경제학자이자

사진 국가

대학의 전신인 삿포로농학교(札幌農学校) 교장으로 취임해 우치무라 간조(内村鑑三), 니토베 이나조(新渡戸稲造), 시가 시게타카(志賀重昻)를 비롯한 근대 일본의 주요 사상가를 배출했다.[15]

외국인 자문단의 역할은 단순한 지식 전달에 그치지 않았다. 이들은 구미-일본-아이누의 '발전' 단계를 시각화하는 프로그램에 복무했다. 홋카이도대학 북방자료실의 기록 사진 중에는, 외국인 자문단과 일본인, 아이누를 모델로 삼아 이들 사이의 위계질서를 정교하게 가시화한 기념사진이 다수 발견된다. 예를 들어 도 5.2를 살펴보면, 화면 오른쪽에 클라크가 서 있고, 왼편의 대칭점에 일본인 관료가 서 있다. 이들 앞에 다섯 명의 아이누 여성들이 앉아있는데, 이들의 어두운 표정이나 고개 숙인 포즈는 심리적으로 매우 위축된 상태를 보여준다(도 5.2). 심지어 중앙의 여성은 가슴을 드러낸 채 모유를 수유하고 있는 중이다. 카메라는 일부러 수유하는 장면을 찍어 아이누 여성을 자연이나 비문명으로 타자화하는 반면, 두 명의 '문명인' 남성에게 아이누 여성을 보호, 통제할 주체의 위치를 부여한다. 여기서 카메라를 정면으로 응시하는 이는 클라크밖에 없다. 일본인 남성은 시선을 아래로 보내고 있으며, 클라크에 비해 신장이 작고 의상도 화려하지 않다. 그는 아이누 여성보다 권력을 가진 자이지만, 어디까지나 클라크를 도와주는 보조적 인물로 묘사되었다. 실제로 이 사진이 어떻게 활용되었는지 알려주는 자료는 남아있지 않다. 그러나 분명한 것은 서로 다른 인종과 민족, 젠더와 성을 교묘

식민 정책을 연구했던 사상가로, 전 세계 베스트셀러가 된 『무사도(武士道)』(1899)의 저자이기도 하다. 시가 시게타카는 잡지 『일본인(日本人)』의 편집자이자 메이지기 최고의 베스트셀러였던 『일본 풍경론(日本風景論)』(1894)의 저자이다.

5장 북방으로의 우회

〈도 5.2〉 클라크와 사할린에서 온 아이누 여성들의 기념사진, 1877년경, 알부민 프린트,
10x15.5cm. 홋카이도대학 북방자료실 소장(출처: 北海道大学附属図書館 編,
『明治大正期の北海道: 写真と目録』, 北海道大学図書刊行会, 1992)

사진 국가

하게 배치하고 시각화하는 기획에 사진이 개입했다는 사실, 사진적 연출을 통한 권력 구조의 가시화가 이미 1870년대 홋카이도 개척에 적극 도입되었다는 사실이다.

미 서부 정착 사업은 사진을 적극적으로 활용해서 '미지의 땅'에 대한 새로운 지식과 시각 자료를 확보했다. 또한 방대한 사진 아카이브 구축을 통해 새로운 개척지를 관리, 통제할 수 있는 행정 체계를 확립했다. 개척사는 미 서부 사례를 준거로 삼고 사진술의 효용성을 빠르게 습득했다. 적지 않은 예산을 투자해 사진가를 고용했고, 개척 진행 과정을 낱낱이 기록한 사진 자료를 관리, 유포, 복제하는 일련의 체계를 구축했다. 사진술을 개척 사업에 도입해서 직접 활용하는 과정에서 개척사의 사진에 대한 이해가 향상되었고, 사진 또한 개척에 반드시 필요한 공적 기술로 체계화, 제도화될 수 있었다.

2대 개척 차관 히가시쿠제 미치토미(東久世通禧)는 식민과 이주의 홍보를 위한 도구로 사진의 중요성을 가장 먼저 파악한 관료이다. 그는 교토에서 천황가를 섬기던 공가(公家) 출신으로, 조슈(長州)에 머물던 1860년대 초반부터 직접 촬영을 시도했고 사진의 기록적 가치를 스스로 체득했다. 그가 남긴 『히가시쿠제 일기(東久世通禧日記)』에는 1869~1870년 사이 사진술에 관한 에피소드가 여덟 번이나 기재되어 있다. 기록에 따르면 그는 대형 카메라를 직접 마련하여 1869년에 하코다테의 풍경을 찍었고 이듬해에 아이누 여성의 초상 사진을 촬영했다. 또한 휴일마다 사진가 다모토 겐조를 거처로 불러 함께 사진술을 탐구했다. 1869년에 개척 장관으로 임명되자 히가시쿠제는 다모토를 공식 사진가로 고용하고 삿포로의 도시화 과정을 빠짐없이 촬영하도록 요청했다. 1871년에 개척사 건물이 삿포로로 이전했

5장 북방으로의 우회

을 때 카메라, 렌즈, 유리 건판을 포함한 사진 재료를 빠짐없이 신청사로 가져갈 것을 명하기도 했다.[16]

다모토는 왼쪽 다리를 의족으로 지탱하고 있어 단독 촬영이 어려웠다. 그는 하코다테 출신 사진가 이다 고키치(井田倖吉)를 고용해서 조수로 삼았다. 개척사는 이다의 인건비까지 포함해서 다모토에게 하루 3엔에 해당하는 급여를 지급했다. 이를 월급으로 환산하면 90엔(30일 기준) 정도로 당시 정부의 중급 공무원이 받는 월급에 준하는 수준이었다. 개척사는 또한 유리 건판과 화학 약품 비용을 포함하는 재료비로 사진 1매당 0.75엔을 별도로 지급했다.[17] 1870년대 중후반 명함판 사진 1매의 시장 가격이 0.5엔임을 감안한다면 이는 결코 나쁜 조건이 아니었다.[18] 개척사가 사진에 적지 않은 예산을 할당할 수 있었던 것은, 메이지 정부가 연간 예산의 4~5퍼센트를 투자할 만큼 개척사에 막대한 권력을 부여했기 때문이었다.[19]

다모토는 삿포로 개발 과정과 근교의 풍경을 담은 총 158장의 사진을 개척사에 제출했다.[20] 사진은 도쿄의 개척사 사무소로 이송되어 태정관에 보내졌고, 중앙 정부는 사

16. 히가시쿠제의 사진 관련 기록에 대해서는 渋谷四郎, 『北海道写真史: 幕末·明治』, 146쪽 참조.

17. 大下智一, 「田本研造: その生涯と業績」, 『Photographer's Gallery Press』 No. 8, 223쪽.

18. 1870년대 후반에서 1890년대까지 사진의 시장 가격에 대해서는 1장 각주 62번 참조.

19. 개척사에 대한 중앙 정부의 권위 부여는 Ann B. Irish, *Hokkaido: A History of Ethnic Transition and Development on Japan's Northern Island*, Jefferson, NC: McFarland & Company 2009, pp.116-117 참조.

20. 기노시타 나오유키는 다모토의 사진이 아이누의 입장에서 볼 때 개발이 아닌 '착취'의 풍경을 기록했다고 말한다. 木下直之, 「明治の記録写真」, 『田本研造と明治の写真家たち』, 岩波書店, 1999, 7쪽.

21. 중앙 정부와 개척사 도쿄 출장소의 요청 사항에 대해서는 渋谷四郎, 『北海道写真史: 幕末·明治』, 145~150쪽; 三浦泰之, 「北海道の開拓と写真, 油絵」, 北海道開拓記念館 編, 『描かれた北海道18·19世紀の絵画が伝えた北のイメージ』, 北海道開拓記念館, 16~17쪽 참조.

사진 국가

진을 통해 북방의 상황을 큰 시차 없이 파악할 수 있었다.[21] 그 중 메이지 초기 대외 업무를 담당했던 문부성 박물국은 홋카이도 기록 사진의 대표적인 수혜자였다. 박물국은 다모토의 사진을 1873년 빈 만국박람회에 출품하고 급속히 진행 중인 일본의 산업화, 근대화를 국제적으로 홍보했다. 더구나 홋카이도는 러시아와의 영토 분계점인 사할린에 근접했기에, 북방의 발전 상황을 담은 사진은 러시아에 대한 일본의 우위를 입증해줄 더없이 좋은 이미지였다. 이런 까닭에 박물국은 다모토의 사진 48매를 빈 만국박람회의 '홋카이도 명소 사진' 부문에 전시했고 일본관 곳곳에 아이누 사진 59매, 삿포로 도심 사진 8매를 함께 배치했다.[22] 박물국은 또한 북방의 급격한 변모 과정을 보여주는 사진, 아이누를 그린 그림, 아이누 민속 의상, 미니어처로 만든 선박 모형을 출품했다. 이들 전시품은 홋카이도의 과거와 현재를 대비시키고, 미래로 나아가는 발전 서사를 창조하는 데 일조했다(도 5.3).

다모토의 사진을 통해 사진의 정보적, 실용적 가치를 파악했던 개척사는 1872년에 오스트리아 출신의 사진가 스틸프리트 경(Baron Raimund von Stillfried)을 추가로 고용하고 기록의 체계성을 갖추려 했다. 스틸프리트는 1871년 요코하마에 사진 스튜디오를 열어 일본인 사진가와 판화가에게 기술을 전수했던 오스트리아 출신 사진가이다.[23] 일본 사진의 실정에 대해 비교적 해박했던 그는 개척사의 명을 받고 홋카이도로 이동해서 가와다 기이치(河田紀一), 곤노

22.　三浦泰之,「ウィーン万国博覧会と開拓使·北海道」,『北海道開拓記念館研究紀要』9, 2001, 189쪽.

23.　스틸프리트의 사진 활동에 대해서는 小沢健志,「北海道開拓写真」, p.3; Luke

Gartlan, *A Career of Japan: Baron Raimund von Stillfried and Early Yokohama Photography*, Leiden: Brill Academic Publishers 2016, pp.105-141, pp.322-325 참조.

5장 북방으로의 우회

〈도 5.3〉 1873년 빈 박람회에 출품된 아이누 인물화와 민속 의상
(출처: 『明治6年澳国博覧会出品写真』, 1873, 東京大学経済学部資料室所蔵)

사진 국가

〈도 5.4〉 다모토 겐조, 〈무사와산도 749번 견석 절삭
(無沢の山道七百四十九番堅石切崩之図)〉, 1872, 알부민 프린트, 홋카이도대학
북방자료실 소장(출처: 北海道大学附属図書館 編,
『明治大正期の北海道: 写真と目録』, 北海道大学図書刊行会, 1992)

5장 북방으로의 우회

하루시게(紺野治重), 다케바야시 세이이치(武林盛一) 등의 지역 사진가와 함께 수많은 개척지 기록 사진을 남겼다.[24]

다모토, 스틸프리트 그리고 지역 사진가에게 부여된 업무는 크게 두 가지였다. 첫째, 하코다테에서 모리(森), 무로란(室蘭), 지토세(千歲)를 지나 삿포로까지 연결하는 삿포로 본도(札幌本道)의[25] 신축 과정을 촬영하고(도 5.4), 둘째, 삿포로 시내에 위치한 개척사 본청의 건설 장면을 착수에서 완공까지 빠짐없이 기록하는 것이다(도 5.5a, 5.5b). 그 결과 1871년과 1872년에, 불과 1년도 되지 않는 단기간 동안 수백여 장의 사진이 촬영되었고, 이는 도쿄 개척사 사무소와 중앙 정부에 거의 실시간으로 송부되었다.

개척사와 중앙 정부는 기록 사진을 적시적소에 활용했다. 특히 민간에게 개척의 현황을 알려 이주를 도모하는 일에 사진만큼 좋은 홍보물은 없었다. 예를 들어 개척사는 1881년 도쿄에서 개최된 제2회 내국권업박람회에 10장의 기록 사진을 출품했다. 1918년에 삿포로에서 열린 개척 50주년 기념박람회에서는 전시장 중앙에 10층탑을 세우고 내부를 19세기 말의 기록 사진으로 가득 채웠다. 거대한 사진 디오라마를 별도로 제작하여 지난 50년간 북방이 걸

24.　가와다 기이치는 요코하마에서 스틸프리트와 함께 홋카이도에 온 메이지 초창기 사진사로 생몰년도는 불확실하다. 다만 그는 1876년 강화도조약 체결 당시 정부의 공식 사진가로 조선을 방문하여 회담장 및 강화도 풍경을 촬영했다. 곤노 하루시게 혹은 곤노 사이헤이(紺野齋平)는 스틸프리트에게 사진술을 습득하고 다모토 팀에 사진 재료를 조달하면서 1873년 개척사에 고용되었다. 또한 곤노는 1881년 삿포로에 사진관 소채당(素彩堂)

을 개업하며 지역 사진가로 활동했다. 다케바야시 세이이치는 1871~1872년까지 하코다테에서 사진관을 운영하다가 1873년 삿포로로 이동했다. 그는 개척사 15등 출사로 고용되어 스틸프리트와 함께 개척 기록 작업에 임했다. 그는 1874년에 삿포로 최초의 사진관을 개업하기도 했다.

25.　삿포로 본도(札幌本道)는 홋카이도 남북단을 잇는 대규모 고속도로이다. 1872년 구축 공사가 시작되어 이듬해 완성되었다.

사진 국가

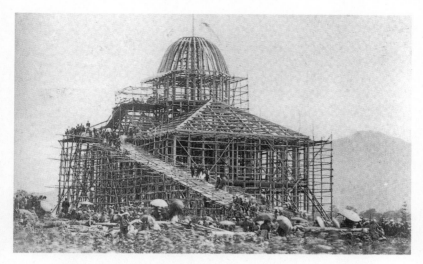

〈도 5.5a〉 다케바야시 세이이치(추정), 〈개척사 삿포로 본청사 상동식(上棟式)〉,
1873, 알부민 프린트, 홋카이도대학 북방자료실 소장(출처: 北海道大学附属図書館 編,
『明治大正期の北海道: 写真と目録』, 北海道大学図書刊行会, 1992)

〈도 5.5b〉 다케바야시 세이이치(추정), 〈개척사 삿포로 본청사 낙성(落成) 기념〉,
1873, 알부민 프린트, 홋카이도대학 북방자료실 소장(출처: 北海道大学附属図書館 編,
『明治大正期の北海道: 写真と目録』, 北海道大学図書刊行会, 1992)

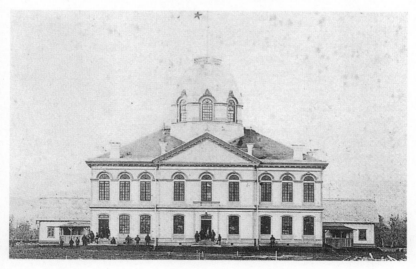

5장 북방으로의 우회

〈도 5.6〉『식민공보(殖民公報)』에 게재된 개척 전·후 비교 사진. 상단이 1873년,
하단이 1897년의 삿포로 풍경(출처: 『殖民公報』, 北海道出版企画センター, 1988[복각본])

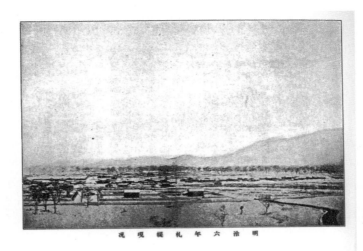

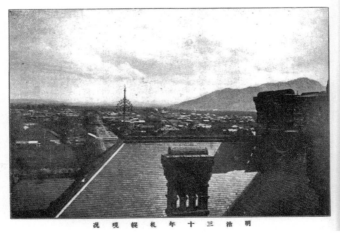

사진 국가

어온 진보의 발자취를 드라마틱하게 재현하기도 했다. 기록 사진의 재활용 또한 활발히 추진했다. 홋카이도 도청은 1920년대까지 매년 발간하는 지역 백서에 전·후 비교 사진 (before-and-after photography)을 넣어 발전을 거듭해온 북방의 모습을 시각적으로 입증했다. 그중 1901년에 창간한 『식민공보(殖民公報)』 제1호에 게재된 1873년의 삿포로와 1897년의 삿포로의 비교 사진은 허허벌판에 불과하던 변방이 어떻게 불과 사반세기 동안 양풍 건축이 에워싼 도심지로 변모해갔는지 보여준다(도 5.6).[26] 요컨대 홋카이도 기록 사진은 20세기 전후까지 엽서, 교과서, 신문, 자료집, 국내외 전시, 잡지를 통해 지속적으로 복제, 유포되었고, 식민지의 성공적인 근대화를 표상하는 이미지로 기능했다.[27]

　　개척 사진에 대한 정부의 지원과 활용은 사진술에 대한 신정부의 인식을 반영했다. 정부는 식민지 개척의 당위와 근대화의 청사진을 설득력 있게 보여줄 새로운 시각 언어가 필요했다. 사진은 구미 문명의 상징이자 효율적 기록 수단으로 정부의 요구에 부응했고, 이러한 상황을 가장 명확히 밝힌 것은 개척사 당국이었다. 제1회 내국권업박람회의 사진 출품을 앞두고 개척사는 다음과 같이 말한다.

　　그것[사진]은 홋카이도 전체가 진보하는 과정의
　　풍경을 낱낱이 기록할 수 있으니, 이는 [도쿄도민
　　들과] 좀 더 신속하고 효율적인 정보 교환을 가능
　　케 하는 더없이 좋은 수단이노라. 이에 홋카이도의

26.　『殖民公報』, 1901년 3월호, 北海道廳殖民部拓殖課. 필자는 복각본 『殖民公報』 北海道出版企画センター, 1988을 참조했다.

27.　기념박람회에 대해서는 山田伸一, 「拓殖館のアイヌ民族資料についての覚書」, 『北海道開拓記念館研究紀要』 第28号, 2000, 179~198쪽 참조.

사진을 우리 박물관에 전시하여 관객으로 하여금
[북방의] 섬 전체가 얼마나 풍부한 자연과 문화 자
원을 가지고 있는지 널리 보여주고 알리도록 해야
할 것이니. … [사진에 의한] 진보의 생생한 묘사는
사람들에게 이주(移住)에 대한 긍정적인 사고와
희망을 불러일으키리라.[28]

인용문에서도 알 수 있듯, 개척사는 사진이 본토인에게 개
척의 상황을 최대한 신속 정확하게 전달할 수 있다고 파악했
다. 오늘날의 관점에서는 당연할 수 있지만, 사진과 회화가
'사진' 개념 안에서 공존했던 1870년대의 시점을 고려해본
다면 이는 매체의 지표성을 정보화의 측면에서 이해했던 특
수한 사례에 해당한다. 이주와 정착을 위해 실질적인 업무를
수행했던 개척사의 입장에서 볼 때, 사진의 재현력은 정보
생산과 유포에 직결되었다. 삿포로 개척사 본청 입장에서는
도쿄 출장소와의 시차 없는 소통이 시급한 과제였다. 따라서
사진의 효용성은 난학의 계보에서 이어진 박진한 모사보다
는 즉각적인 시각 정보의 생산과 복제에 있다고 이해되었다.
사진은 변방과 중앙 사이를 가장 신속하고 정확하게 이어주
는 요긴한 커뮤니케이션 도구였다.

　　　인용문은 또한 사진을 적시에 활용한다면 더 많은
이주민을 '미래의 땅'으로 데려올 수 있다는 개척사의 구상
을 보여준다.[29] 이때 사진은 정보 생산의 도구를 넘어 개발

28.　「開拓使公文録」 no. 6202, 『第一回内国
勧業博覧会書類』, 1877. 三浦泰之, 「北海道の開
拓と写真、油絵」, 16~17쪽에서 재인용.

29.　'미래의 땅'은 필자의 표현이며, 유사한
맥락에서 역사학자 테사 모리스 스즈키는 메
이지기 홋카이도가 '새로운 일본'의 명소를 위
한 '백지(tabula rasa)' 상태로 여겨졌다고 말한
다. Tessa Morris-Suzuki, "Creating the Fron-
tier: Border, Identity and History in Japan's
Far North," pp.13-14 참조.

사진 국가

과 진보, 혁신과 효용의 상징으로 도입되었다. 개척사와 정부에게 홋카이도는 미래에 대한 낙관적 비전을 투사할 수 있는 장소였다. 사진은 사실적 재현과 정확한 정보, 신속한 소통의 조건을 확보할 수 있는 매체, 즉 근대화의 수사로 '미래의 땅'과 결합했다. 새로운 행정체(개척사)와 새로운 시각 매체(사진술)의 결속이야말로 변방의 식민지를 '미래의 땅'으로 전시, 홍보, 소비하는 추동력이었다. '사진'의 정의는 이제 더는 '진을 모사'하는 박진성의 표현으로 국한되지 않았다. 사진은 식민지 변방을 정확하고 신속하게 기록했다. 사진이 '진보'의 풍경을 홍보하고 가시화하는 수단이자, 바로 그 '진보'의 풍경이었다.

3. 파노라마 사진

홋카이도뿐 아니라 1870~80년대 정부 주도의 조사 및 기록 사업의 사진은 형식면에서 상당히 유사하다. 광각에 가까운 화각, 전후 비교를 위해 같은 장소에서 찍힌 사진, 위에서 내려다보는 부감 시선, 균일한 각도와 거리감. 이와 같은 기록 사진의 스타일을 어떻게 이해해야 할까? 우선 사진가는 정부의 지침이나 요구사항에 따라 피사체를 선정했을 것이다. 또한 촬영과 인화 시의 주의 사항, 특정 피사체를 시각화하는 기술과 방침을 공유했을 것이다. 개척사가 원하는 정보를 제공하기 위해 촬영 거리, 화각, 앵글, 프레이밍 방식을 면밀히 계산, 조정 또는 표준화했을 가능성도 높다. 그 결과 홋카이도 기록 사진 아카이브는 특정한 스타일을 띨 수 있었다.

　　　　사진가의 개별 취향과 관심사 또한 완전히 삭제될 수 없었을 것이다. 사진가에게 얼마만큼의 재량이 부여되었는지 정확히 알 수 있는 문서는 남아있지 않다. 그러나 다모

291

토와 다케바야시의 경우, 공무에 임하면서 동시에 판매용 사진을 제작했고, 오리지널 프린트를 비단에 붙여 두루마리를 만드는 등 최종 이미지의 액자나 프레임을 변형하기도 했다(도 5.7).[30] 특히 다모토는 회전 파노라마 카메라로 촬영한 사진 4매를 비단 위에 붙여 오른편에서 왼편으로 글자나 숫자를 기입해두었다. 전통 회화의 미디엄인 두루마리 축에 사진 프린트를 부착한 혼성 이미지는 초기의 기록 사진이 아카이빙되던 방식을 보여준다. 19세기 말 구미의 아카이브 시스템인 파일 캐비닛을 도입하기 이전, 개척사와 중앙정부는 수백 매에 달하는 사진을 두루마리 형태로 보관했을 가능성이 높다. 보다 면밀한 후속 연구가 필요하겠지만, 적지 않은 숫자의 두루마리 사진이 현존하는 것으로 볼 때, 개척사가 이를 금지하지 않았다는 사실은 분명하다.

19세기 말 프랑스의 조사·탐험 사진, 20세기 초반 미서부 사진만 보더라도, 표준화된 규범과 사진가의 취향은 언제나 일치하지 않았고 확고한 촬영 지침이 내려진 경우도 드물었다.[31] 따라서 조사자나 관료는 사진을 취합하여 원래의 목적에 맞게 다시 선별, 재조정하는 절차를 거쳤다. 그러나 발주자의 요구와 사진가의 개성이 상호 배타적이었다면 기록 사진의 형식, 즉 아카이브 스타일은 생성될 수 없었다. 둘 사이에는 언제나 타협과 조절의 여지가 존재했다. 사진가의 테크닉

30. 이에 대해서는 Kinoshita Naoyuki, 'The Earlly Years of Japanese Photography," in Anne Tucker ed., *The History of Japanese Photography*, New Haven, CT: Yale University Press, 2003, pp.16-35.

31. 미술사학자 로빈 켈시는 19세기 미 서부 지질 탐사 사진에 대한 연구에서 사진가 티모시 오설리반(Timothy O'Sullivan)의 개인적인 관심과 취향이 어떻게 기록 사진에 반영되었는지 밝히며, 사진가에게도 일정 정도 자율성이 주어졌다고 말한다. 이에 대해서는 Robin Kelsey, "Viewing the Archive: Timothy O'Sullivan's Photographs for the Wheeler Survey, 1871-74." *The Art Bulletin* Vol. 85, No. 4, 2003, pp.702-723 참조.

사진 국가

〈明治四年ノ札幌〉
石狩国札幌本通ヨリ西ヲ望ム図
草創期の札幌市外パノラマ写真
明治4 (1871) 年9月　鶏卵紙　13×113cm (6枚続)
北海道大学附属図書館蔵

〈明治四年ノ札幌東部〉
札幌官宅本通ヨリ東ヲ望ム
開拓使(仮庁舎 (北4条東一丁目) の屋上より札幌東部を望む
明治4 (1871) 年9月　鶏卵紙　13×101cm (6枚続)
北海道大学附属図書館蔵

5장 북방으로의 우회

은 아카이브에 질서와 통일성을 부여할 수 있지만, 아카이브의 목적에 맞지 않아 거부, 배제될 수도 있었다. 또한 아무리 뛰어난 사진가라 하더라도 정부의 요구사항에 완벽하게 부응하지 못했을 수 있으며, 표현의 자율성 또한 전적으로 보장받지 못했을 것이다. 요컨대 '홋카이도 사진'의 스타일은 개별 사진가의 표현력에 기인하기보다는, 발주자인 정부와 업무를 수행하는 사진가의 상호 조정을 거쳐 생성되는 것으로 파악해야 한다. 대표적인 예가 다모토의 파노라마 풍경 사진이다.

파노라마 풍경 사진은 19세기 구미 제국의 지리학적, 지질학적 탐사가 본격화되며 개발되었다. 어원에서도 알 수 있듯 파노라마(panorama)의 어원은 모든 것을 에워싸는 시각(all-encompassing eye)으로, 넓은 화각과 부감으로 광활한 풍경을 묘사하던 18세기의 새로운 회화적 관행이었다. 19세기에 다양한 광학 장치가 개발되면서 파노라마는 점차 회화에 국한되지 않고, 총체적이며 전지적인 시점에서 대상을 관망하는 방식이나 시각 경험을 의미했다.[32]

원거리 부감 시야로 촬영한 이미지는 홋카이도 사진 아카이브에서 압도적으로 많은 숫자를 차지한다. 미 서부 개척 사진에서도 파노라마 형식은 곧잘 발견되지만, 인공이 들어서지 않은 자연 풍경이나 지질 탐사를 위한 장소가 대부분이다.[33] 반면 홋카이도 기록 사진의 주 피사체는 도

32. 파노라마의 역사에 대해서는 Stephan Oettermann, *The Panorama: History of a Mass Medium*, trans. Deborah Lucas Schneider, New York: Zone Books, 1997, pp.5-47 참조.
33. 특히 티모시 오설리반과 윌리엄 벨(William Bell)은 지질학적 풍경의 기록에 연속 파노라마 형식을 도입했고, 이를 상품으로 판매하기도 했다. 이에 대해서는 Joel Snyder, "Photographic Panoramas and Views," in *One/Many: Western American Survey Photographs by Bell and O'Sullivan*, ed. Joel Snyder and Josh Ellenbogen, Chicago: David and Alfred Smart Museum of Art, University of Chicago, 2006, pp.33-35 참조.

사진 국가

심을 일구고 건축물을 세우는 과정이다. 다모토나 스틸프리트의 사진은 개발 현장, 신축 중인 양풍 건축(주로 학교와 공공시설), 건설 중인 도로, 산림지 개간과 토지 조사 상황, 구미식 교통수단, 식민지 개척을 위해 홋카이도로 파견되었던 농민이자 병사인 둔전병(屯田兵)의 모습을 담고 있다. 즉 사진가는 자연 환경이 아닌 산업과 농경화의 현황을 중점적으로 촬영했다.

　　　개척사의 권위와 성취를 가시화하기 위해서는 도심이 급속히 변화하는 과정을 이미지로 남겨두는 작업이 필요했다. 실제로 홋카이도 사진 아카이브에는 개척사 본부 건물이 건설되는 절차나 신도로가 조성되는 과정을 기록한 사진이 다수 남아있다. 그중에서도 다모토는 연속 사진이라는 특수 기법을 도입해서 광활한 풍경의 파노라마를 펼쳐냈다. 그는 건물 공사가 끝나지도 않은 개척사 본부의 옥상에 올라가 대형 카메라를 360도 회전하며 삿포로 도심을 파노라마 포맷으로 촬영했다(도 5.8). 당시 렌즈 기술의 한계로 사진가가 초광각 시야를 한 번에 파인더에 담는 것은 거의 불가능했다. 다모토는 카메라를 한곳에 고정시키고 기계의 몸체를 회전해서 복수의 연속 샷으로 촬영하는 방식을 채택했다. 또한 촬영한 사진들을 비단 위에 오른편에서 왼편으로 이어 붙여 마치 두루마리 그림처럼 보이도록 만들었다.[34]

　　　다모토가 전지적 관찰자 시점으로 포착한 삿포로는 에도 시대의 명소도회나 지리서에 등장하는 관행화된 부

34.　다모토의 파노라마 사진에 대해서는 三井圭司, 「パノラマ写真考ーモノとしての古　写真」, 『Photographer's Gallery Press』 No. 8, 265~279쪽 참조.

5장 북방으로의 우회

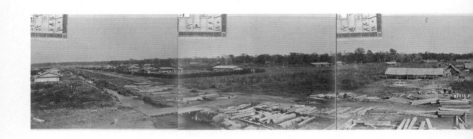

사진 국가

〈도 5.8〉 다모토 겐조, 〈개척사 가(假)청사 옥상에서 삿포로 동부를 조망〉,
1871, 알부민 프린트, 6매 연속 사진. 각 사진의 크기는 13.5×18cm, 홋카이도대학 도서관 소장
(출처: 『Photographer's Gallery Press』 No. 8, Photographers' Gallery, 2009)

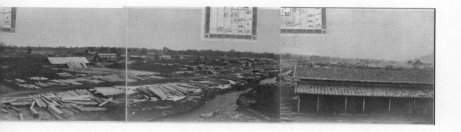

5장 북방으로의 우회

감과는 전혀 다른 풍경으로 그려졌다. 카메라는 마치 삿포로 전체를 부감으로 바라보며 개척지를 관리하고 통제하는 개척사의 시점을 탑재하고 있는 듯 보인다. 반면 시선의 대상이 되는 아이누와 둔전병, 그리고 이들의 육체노동—다모토가 올라갔던 바로 그 개척사 건물을 짓고 있는—은 광활한 풍경 속 미미한 점처럼 재현된다. 철학자 미셸 드 세르토(Michel de Certeau)에 따르면, 파노라마의 시선은 혼란스럽고 무질서하며 끊임없이 변모하는 사회적 현실을 읽기 쉬운 조형 기호로 축소하여 언제든지 취할 수 있는 가용 자원으로 환원한다. 파노라마가 '제국주의 탐사의 회화적 양식 체계'가 될 수 있었던 것도 이 때문이다.[35] 아이누와 둔전병, 그리고 근대화 프로젝트에 동원된 이주 노동은 사진에 쉽게 기재되지 않는 미세한 존재, 다시 말해 이름도 얼굴도 없는 무명의 객체로 묘사된다. 다모토의 사진은 파노라마의 시선과 개척사의 권력을 동기화시켜 시각적 지배와 정치적 권위의 틈을 매끈하게 봉합했다.

복수의 이미지로 이어진 풍경 파노라마는 홋카이도 전역에서 촬영되었다. 1차 목적은 도심 구축 현장을 기록하는 데 있지만, 지배와 관리 대상을 비가시화하고 풍경에서 소거한 것도 기록 사진이었다. 신생의 식민지를 근대화의 최전선에 배치하려 했던 개척사의 정치적 의도는 파노라마의 총체적 시선으로 구현되었다. 반면 아이누의 역사와 문화, 전국 각지로부터 동원된 둔전병의 노동은 시각성의 영역 바깥으로 축출되었다. 그런데 전후 사진가들은 파노라마를 비롯한 기록 사진의 스타일에서 새로운 표현 가능성을 발견했

35. Michel de Certeau, "Spatial Stories," in *The Practice of Everyday Life*, trans. Steven Rendall, Berkeley: University of California Press, 1984, pp.120-122.

사진 국가

다. 어떻게 이런 역설이 발생한 것일까?

4.《사진 100년》전과 '기록'의 의미

1960년대 후반 20~30대의 신진 작가와 평론가는 사진 기록의 우연성, 즉각성, 자동성에서 탈근대적이며 탈모더니즘적 가치를 찾고, 19세기 말의 기록 사진에서 자신의 미학적 근거를 도출했다. 실용과 공리를 목적으로 하는 기록 사진에서 표현의 활로를 개척한다면, 이는 이미지 본연의 생산 맥락을 무시하는 일일 것이다. 그러나 홋카이도 사진의 재발견은 전후 사진계가 염원했던 새로운 역사 서술과 무관하지 않았다. 그 때문에 전후의 재발견은 단순히 탈맥락화의 오류로만 평가할 수 없는 복잡한 사진계의 상황을 노출한다.

 1960년대 일본 사진계의 특징은 기성 제도의 파편화와 대안 구조의 등장으로 압축된다. 도마쓰 쇼메이(東松照明)와 호소에 에이코(細江英公)를 비롯한 신진 사진가들은 기존의 다큐멘터리 사진이 객관적 진실과 리얼리티 반영에 사로잡혀 있다고 비판하며 '주관적 다큐멘터리'를 대안으로 제안했다. 이들에게 카메라는 객관적, 중립적 기록의 도구가 아니라 작가의 의지와 관점을 드러낼 수 있는 표현 수단이었다.[36] 다른 한편으로 대중매체가 유포하는 베트남 전쟁 보도 사진은 재현의 객관성과 중립성에 대한 믿음이 허상에 불과하다는 사실을 증명했다. 도심 곳곳에 전시 중이던 매그넘(Magnum)과『라이프(The Life)』지의 르포르타주 사진은 미국의 폭력과 전쟁의 참상을 가린 채 보편적 인

36. 도마쓰와 호소에를 포함한 1930년대생 작가의 주관적 다큐멘터리 경향에 대해서는 김계원, 「다가올 풍경을 위하여: 1960~1970년대 일본의 도시 사진 연구」,『미술사학』41호, 2021, 128~135쪽 참조.

류애만 강조할 뿐이었다.[37]

　　이러한 사회정치적 배경 아래 신진 작가들은 사진 기록의 의미를 되묻고 의심했다. '객관적' 진실을 추구하는 리얼리즘 사진과, 신파적 휴머니즘에 젖은 르포르타주를 동시에 극복하기 위해 이들은 거리 사진(street photography)의 문법을 도입했다. 사전 연출이나 계획 없이 우발적인 카메라 워킹으로 찍은 스냅 샷은 블러(blur), 틸팅(tilting), 초점 나감(out of focus), 비관행적 앵글을 포함한 독특한 사진 형식을 낳았다. 또한 이들 신진 작가는 주어진 매뉴얼을 따르지 않는 자신만의 촬영 및 인화 방식을 도입하고, 기록의 정치적 의미를 탐색했다. 이들에게 사진은 현실을 그대로 반영하거나(객관적 리얼리즘), 아름답게 포장하는(휴먼 르포르타주) 매체가 아니었다. 카메라를 통한 '기록'은 가공된 현실에 가려진 세계를 이미지로 다시 소환하는 실천 행위였다.

　　《사진 100년─일본인에 의한 사진 표현의 역사(写真100年─日本人による写真表現の歴史)》(이하 《사진 100년》)전은 새로운 기록의 정치와 역사 서술의 방법을 모색하던 1960년대의 사진계에 결정적인 전환점을 마련해주었다. 대표적인 사진가 단체였던 일본사진협회의 주관으로 열린 이 전시는 1968년 6월 1일부터 두 달간 도쿄 이케부쿠로(池袋)의 세이부(西武) 백화점 갤러리에서 개막한 뒤 2년간 전국을 순회하며 화제를 낳았다(도 5.9). 제목에서도 알 수 있듯, 《사진 100년》전은 1868년 메이지 유신에서 당대에 이르

37.　1965년에 주요 일간지, 잡지, 저널 등이 베트남 전쟁을 어떻게 보도했으며 매그넘 사진전이 어떻게 주요 갤러리에서 성황리에 개최되었는지에 대해서는 Yuko Fujii, "Photography as Process: A Study of the Japanese Photography Journal Provoke," PhD diss., City University of New York, 2012 참조. 후지이는 또한 프로보크의 작업이 당대의 보도 사진에 어떻게 반대를 표명했는지에 대해서도 설명한다. 같은 논문 pp.118~126 참조.

〈도 5.9〉《사진 100년—일본인에 의한 사진 표현의 역사》전 전시장 전경, 1968
(출처: 『Photographer's Gallery Press』 No. 8, Photographers' Gallery, 2009)

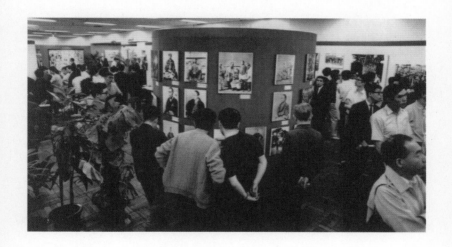

301

5장 북방으로의 우회

는 일본 사진사의 통사를 체계적으로 조사, 기술, 해석한다는 목적을 표방했다. 사진가이자 평론가인 다키 고지, 사진가 나카히라 다쿠마, 사진가 나이토 마사토시는 전시를 준비하는 과정에서 일본 사진사 100년을 새로운 관점에서 서술할 개념적이며 물질적인 토대를 구축하려 했다.

새로운 사진사 서술이 전시 목표로 설정되자, 기존의 역사 서술이 노출했던 문제점을 반추하는 작업 또한 진행되었다. 다키, 나카히라, 나이토는 1966년부터 전시 조사팀에 참여한 뒤 전국에 산재한 메이지 초기의 고사진을 발굴, 수집, 정리하는 일을 담당했다. 이들은 열도 각 지역에 흩어져 있던 19세기 사진 현황을 파악했고, 나이토의 말대로, "19세기 말 홋카이도 사진이 내뿜는 압도적인 에너지"에 매료되었다.[38] 그런데 고사진의 '압도적인 에너지'는 무엇이며, '홋카이도 사진의 믿을 수 없는 힘'은 정확히 무엇을 뜻했을까? 왜 이들은 유독 홋카이도의 기록 사진에서 새로운 비전을 찾으려 했을까?

먼저 조사팀은 홋카이도 개척의 기록이 대상과 카메라가 "격렬하게 대결(激しく対決)"하는 현장감을 거침없이 보여준다고 파악했다.[39] 다키와 나카히라는 기록의 본질이 대상과의 실존적 '대면'에 있다는 사진론을 여러 차례 밝혔고, 나이토도 한 사진 잡지와의 인터뷰에서 홋카이도 사진이 자신의 사진관을 형성한 중요한 사건이었다고 언급했다. 인터뷰에서 나이토는 홋카이도 사진을 "기적의 기록"이라 극찬하며 다모토 겐조야말로 "기록의 정신을 발현한 선

38.　内藤正敏,「明治初期幻想のドキュメンタリー」,『季刊写真映像』, 1969년 5월호, 166쪽.

39.　「第一の開花期」,『写真100年－日本人による写真表現の歴史』, 日本写真家協会, 1968, n. p.

사진 국가

〈도 5.10〉『일본사진가협회회보(日本写真家協会会報)』18호(1968)에 수록된《사진 100년》전 도면. '제1개화기'는 85매, '제2개화기'는 175매, '기록(ドキュメント)' 섹션은 220매의 사진으로 구성되었다(출처: 『Photographer's Gallery Press』 No. 8, Photographers' Gallery, 2009)

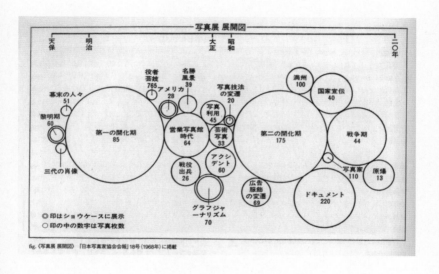

5장 북방으로의 우회

구자"이므로, 사진사에서 그의 역할이 반드시 강조되어야 한다고 주장했다.[40] 심지어 나이토는 "일본 사진 100년의 역사는 다모토의 시대에서 한 걸음도 진보하지 않았다. 마치 한 세기 동안 암흑기에서 빠져나오지 못한 채 단지 이를 반복했을 뿐이다"라고 역설했다.[41]

다키, 나카히라, 나이토가 홋카이도 기록 사진을 바라보는 관점은 《사진 100년》전 전체의 서사 구성과 섹션을 나누는 원칙으로 작동했다. 전시는 '제1개화기'라는 섹션에서 시작하는데, 여기서 홋카이도 기록 사진을 비롯한 사진 도입기의 아카이브 사진이 대거 소개되었다. 전시장에서 가장 큰 공간을 점유한 '제1개화기' 섹션은 일본 사진의 100년이 19세기 말 홋카이도에서 처음으로 '개화(開花)'했다는 의제 아래 전국 각지의 고사진을 체계적으로 수집, 조사해 관객에게 선보였다(도 5.10).

도록 서문은 '제1개화기'를 '홋카이도 그룹'이 "생생하게 리얼한 사진(生々しくリアル写真)" 스타일을 전개한 시기로 정의한다. 심지어 '홋카이도 그룹'의 사진은 "일본에서 다큐멘터리의 탄생을 알리는 신호탄이며 그 스타일은 지금까지도 전해지고 있다"고 기재했다.[42] "생생하게 리얼한 사진"이 무엇을 의미하는지 설명하지 않지만, '제1개화기'의 출품작으로 미루어볼 때 기록 사진의 현장성과 즉각적인 촬영 방식을 뜻하는 듯 보인다. 현존하는 메이지 초기 사진의 대다수가 사진관에서 정교한 연출로 촬영된 초상 사진에 속하는 반면, 홋카이도 기록 사진은 주제물이나 제작 공정, 형

40.　内藤正敏,「明治初期幻想のドキュメンタリー」, 161~194쪽.

41.　内藤正敏,「明治初期幻想のドキュメン

タリー」, 164쪽.

42.　「第一の開花期」,『写真100年―日本人による写真表現の歴史』, n. p.

사진 국가

식에서 뚜렷한 차이를 드러내기 때문이다. 더욱이 19세기 후반의 영업 사진관은 수공에 효과를 목적으로 채색과 가필을 더한 사진을 제작, 판매했기에, 북방의 기록 사진은 신선함을 불러일으키는 이미지로 소개될 수 있었다.

물론 '홋카이도 그룹'의 사진도 개척사의 요구에 부응하고자 어느 정도의 계산과 구성이 들어갔을 것이다. 그러나 영업 사진과는 촬영 목적이 달랐고, 무엇보다 개척의 '과정'을 기록했기에 우연적 요소를 포함할 수 있는 여지가 있었다. 즉 사진가가 완벽히 통제할 수 없는 세계를 기록한 결과라는 점에서 '홋카이도 그룹'의 이미지는 '제1개화기'에 속한 여타 고사진과 뚜렷한 차별성을 보였다(도 5.11). 서두에 언급한 〈가라후토의 고양이〉처럼, 전시 준비팀은 '제1개화기' 섹션을 통해 일본 사진 표현의 원점이 "파편적 세계의 비조작적, 우발적 그리고 일회적인 순간을 잡아내는 '홋카이도 그룹'의 능력"에 있음을 전달하려 했다.[43] 다키, 나카히라, 나이토는 홋카이도의 "생생하게 리얼한 사진이 사진의 본질적인 힘을 충분히 보여주었음"에도 제국주의와 전쟁으로 금세 소거되고 말았던 "다큐멘터리의 씨앗"이라 평가한다. 따라서 '홋카이도 사진'은 상실했지만 언젠가는 돌아가야 할 기록의 원점으로 역사화될 수 있었다.

1960년대 후반, '기록(ドキュメント)'으로 대변되는 실천적 행위는 '홋카이도 그룹'의 사진을 일본 사진사의 원점으로 위치 지운 추동력이었다. '기록'은 《사진 100년》전 전체에서 가장 많은 수의 사진을 출품한 섹션의 제목이자, 전시 전체를 관통하는 키워드였다. 다키, 나카히라, 나이토는 다

43. 内藤正敏, 「明治初期幻想のドキュメンタリー」, 164쪽.

5장 북방으로의 우회

〈도 5.11〉 '제1개화기' 섹션에 출품된 사진
(출처: 日本写真協会 編, 『写真100年─日本人による写真表現の歴史』, 日本写真家協会, 1968)

〈도 5.12〉 '기록' 섹션에 출품된 사진
(출처: 日本写真協会 編, 『写真100年─日本人による写真表現の歴史』, 日本写真家協会, 1968)

사진 국가

른 섹션과 차별적인 방식으로 '기록' 섹션을 기획했다. 1850
년에서 1940년까지 약 100년에 걸쳐 열도 전역에서 생산된
사진 220여 장을 선별하여 연대기를 따르지 않은 채 배열한
것이다. 각각의 사진은 작가의 이름이 명시되지 않은 저자
불명의 이미지로, 일본 근현대사의 크고 작은 사건을 파편적
으로 보여주는 거대한 아카이브를 구성했다(도 5.12).

　　　저자도 연대기도 없는 '기록' 섹션은 바로 다음의
'제2개화기' 섹션과 가파른 대조를 이룬다. 유명 작가의 개
성 있는 스타일로 채워진 '제2개화기' 섹션은 1930년대에
서 1945년까지의 '예술사진'과 모더니즘 사진을 소개하며
'제1개화기'와 함께 전시 전체에서 가장 넓은 공간을 점유했
다.[44] 기획자들은 '제2개화기'의 양가성에 주목했다. 회화와
는 차별적인 사진의 기계적 재현력과 광학적 속성이 주목받
았지만, 이를 '기록의 정신'과 연관시키지 못하고 의도와 계
산을 중시하는 표현주의적 모더니즘으로 나아갔다. 즉 이
시기에 부상했던 신흥사진(新興写真)의[45] 경향마저도 매체
에 대한 표현주의적 오해의 소산으로 귀결되었다는 것이다.

　　　'제2개화기'의 사진은 결국 제국주의 프로파간다

44.　'예술사진'은 1890년대부터 아마추어 사진가 사이에서 유행한 경향이다. 사진을 광의의 의미에서 '그림(絵)'이라 간주하여 다양한 인화 기법을 통해 회화적 효과를 추구했다. '예술사진'의 성립과 전개에 대해서는 飯沢耕太郎, 『「芸術写真」とその時代』, 筑摩書房, 1986 참조.

45.　일본의 모더니즘 사진이라고도 불리는 신흥사진은 1930년대 오사카의 신흥사진운동회와 오리엔탈 사진재료상이 창간한 『포토타임즈(フォトタイムス)』를 중심으로 전국적으로 확산된 사진 경향을 뜻한다. 일본의 신

흥사진은 유럽의 아방가르드 사진과 유사하게 카메라의 광학적 속성과 기계적 객관성을 직접적으로 노출하는 사진 형식―이를테면 포토몽타주, 포토그램 등―을 선호했고, 영화, 광고, 무대, 출판 등 사회의 다양한 분야에서 횡단하는 사진의 역할을 강조했다. 대표적인 작가로는 호리노 마사오(堀野正雄), 와타나베 요시오(渡辺義雄) 등이 있으며, 호리노 마사오와 신흥사진에 대한 종합적 논의로는 金子隆一, 「評伝·堀野正雄」, 東京都写真美術館, 『幻のモダニスト―写真家堀野正雄の世界』, 国書刊行会, 2012, 254~262쪽 참조.

5장 북방으로의 우회

제작에 동원되어 전쟁 책임의 문제에서 벗어날 수 없었다. 모더니즘의 미학적 '표현'은 파시즘의 정치적 '의도'로 치환되어 매체의 비판적 가능성이 활로를 찾지 못한 채 '자아(모더니즘)' 혹은 '정치(파시즘)'라는 폐쇄 회로 안에 포박되고 말았다.[46] 다키, 나카히라, 나이토는 이러한 사진사의 암흑기를 극복하기 위해 '원과거'로의 여행, 다시 말해 모더니즘과 파시즘이 사진술과 밀착하기 이전의 상태로 복귀하자고 제안한다. 이들은 표현주의, 이데올로기, 휴머니즘과 같은 근대적 이념의 무게에서 해방되기 위해, 대상과 카메라가 "격렬하게 대결했던" 원초적 시기, 북방의 기록으로 돌아가는 길을 택했다.

　　　　'기록' 섹션은 국가주의, 민족주의, 영웅주의 서사에 기반한 역사를 보여주지 않았다. 대신 대중 일반이 체험했던 뼈아픈 근대화의 사건을 적나라하게 노출했다. 사진은 국내외 박람회에서부터 전방의 탐험, 식민지 개척, 경제 침체, 자연재해, 기념과 의례, 전쟁과 죽음 등 급속한 근대화의 과정에서 발생한 사건들을 이미지로 제시했다. 물론 굵직한 정치적 이벤트와 뉴스 사진도 있다. 그러나 전시는 이름 없는 무명인의 역사에 그와 동등한 무게를 싣는다. 대다수의 사진은 반세기 동안의 압축적 근대화가 평범한 일상에 남긴 잔흔을 충실히 보여줄 뿐이다. 요컨대 '기록' 섹션의 사진은 작가 불명이라는 점에서, 그리고 사진 속 인물이 유명인, 정치인, 역사의 위인이 아닌 익명의 대중이라는 점에서 이중의 익명성을 띤다. 이러한 이중의 익명성은 1960년대 '기록' 담론의 핵심이며, 19세기 말 저자 불명의 아카이브 사진과 전후 사진의 탈근

46.　《사진 100년》전이 전쟁기 보도 사진과 프로파간다에 대해 어떤 비판의 시점을 담고 있

는지에 대해서는 土屋誠一, 「見出された「記録」の在処: 「写真の100年」再考」, 146~156쪽 참조.

사진 국가

대적, 탈주체적 실천이 교차할 수 있던 논리적 근거였다.

　　다키와 나카히라는 각자의 사진론을 정립하면서, 사진 매체의 특수성과 '기록'의 본질이 익명성에 있다고 강조한다. 이들에게 익명적 기록이란 의도와 표현, 내면과 주관에 역점을 둔 모더니즘의 논리를 넘어설 수 있는 대안적 방법론이다. 특히 나카히라는 '홋카이도 그룹'의 사진이 주체 내부로 함몰되는 자폐적 모더니즘과 전혀 다른 차원의 가능성을 띠고 있다고 파악했다. 즉 익명성은 단순히 저자 불명의 이미지를 뜻하지 않았다. 그것은 이미지 제작부터 의미의 생산까지 불확실성을 도입해서, 전지전능한 창조자라는 오래된 예술의 신화를 타파할 수 있는 혁신적인 개념이었다.

　　익명성의 비판적 가능성은《사진 100년》전의 피날레를 장식한 '원폭(原爆)' 섹션의 야마하타 요스케(山端庸介)가 찍은 사진에서 가장 명확히 드러났다. 야마하타는 군부의 요청으로 선전·선동을 위한 프로파간다 사진을 촬영하러 1945년 8월에 나가사키로 떠났다. 하지만 나가사키에 원폭이 떨어지자 그는 군부의 정치적 의도나 정부가 지시한 내용과는 아무런 상관없는 원폭 투하 직후의 비극적 상황을 실시간으로 기록했다. 파괴와 절멸의 순간, 생과 사의 교차로 앞에서 그는 사진가의 의도나 표현, 계산이 개입할 수 없는 원초적 차원의 세계를 기록했다.

　　《사진 100년》전은 '홋카이도 사진'과 야마하타의 사진을 '일본인에 의한 사진 표현'과 같은 일국 사진사의 문제로 수렴하지 않았다. 척박한 북방의 식민지와 원폭이 투하된 나가사키는 내셔널리즘, 주제 의식, 표현 의지를 비롯한 근대적 프레임의 바깥에 있는 장소였다. 전시는 19세기 후반의 홋카이도와 20세기 중반의 나가사키를 '기록'이라

309

는 키워드로 연결했다. 그 교차점에서 준비팀은 전후 사진이 나아갈 방향을 새롭게 타진했다. 이후 나카히라는 《사진 100년》전에서 소개한 야마하타의 작업이 자신의 사진론에서 정초가 되었다고 말한다.

> 그러나 그[야마하타]의 사진은 정치적 의도를 초월하여 우리에게 어떤 비참한 세계의 추체험(追体驗)을 격렬히 전달한다. 이는 원폭, 나가사키와 같은 국부적인 원인에 있다기보다, 그의 카메라가 세계의 보편적인 비참함을 가감 없이 전달하기 때문이리라. 이 사진의 강점은 야마하타가 나가사키에 들어간 순간부터 그의 내부에 있던 애초의 '표현' 의식이 날아가 없어지고, 다시 일으켜 세워진 세계의 변모를 카메라가 그저 덤덤히 응시하며 발견해 나갔다는 사실에 있다. 야마하타는 지극히 우연히 세계를 기록했다. 그러나 우리 전후 사진가는 이를 의식화, 방법화하는 것에서 출발해야 한다. 왜냐하면 '기록'이라는 것은 무엇보다 '방법'이면서 동시에 우리가 세계에 대처하는 '형식'이기 때문이다. 따라서 '기록'의 정신은 그 냉정함에 있어 '저항'의 정신 어딘가에 반드시 연결되어 있을 것이다.[47]

인용문에서 알 수 있듯, 나카히라는 야마하타의 사진과 홋카이도 개척지 사진을 발굴하는 과정에서 '기록'의 정신을 되찾았다. 그것은 사진의 새로운 방법론이자 '저항'의 정신과도

47.　中平卓馬,「美学の幻影」(1970),『なぜ、植物図鑑か』, 筑摩書房, 2007, 132쪽.

맞닿아 있었다. '기록'의 정신은 비록 '예술사진', 프로파간다, 휴먼 다큐멘터리로 이어지는 주류 사진사로 인해 주변화되고 말았지만, 《사진 100년》전을 통해 일본 사진의 시작, 그리고 전후 사진이 돌아가야 할 원점으로 재설정되었다.

5. 프로보크 스타일

프로보크 그룹은 '기록'의 정신을 1960년대 도시적 삶의 형태 속에서 모색하여 새로운 사진적 스타일을 창안했다. 프로보크는 다키, 나카히라, 비평가 오카다 다카히코(岡田陸彦), 사진가이자 디자이너 다카나시 유타카(高梨豊)가 1968년 11월에 결성한 소규모 사진 동인 그룹이다. 이듬해 모리야마 다이도가 마지막 멤버로 합류했고, 1970년에 그룹은 해산했다. 동인 활동 시기가 짧고 한시적으로 구성되었지만, 이들의 사진관과 스타일은 후속 세대에게 지대한 영향을 미쳤다. 특히 기관지 『프로보크(Provoke)』와 동인 활동을 종합적으로 망라한 『먼저, 확실할 것 같은 세계를 버려라―사진과 언어의 사상(まずたしからしさの世界をすてろ―写真と言語の思想)』은 작가, 매체, 기록 행위 사이에서 발생하는 사진의 가능성을 원점에서 재사유하는 자기 해체의 시도에 가까웠다.[48] 『프로보크』 제1호에 게재된 동인 선언문은 이들의 사진관과 지향점을 명확히 드러낸다.

> 영상은 그 자체만으로는 사상이 아니다. 관념처럼
> 전체성을 갖지도 않고, 언어처럼 가변적인 기호도

48.　서지 정보는 다음과 같다. 多木浩二, 中平卓馬 編, 『まずたしからしさの世界をすてろ―写真と言語の思想』, 田畑書店, 1970. 한편 프로보크 동인지는 'Provoke'라는 제목으로 제1호가 1968년 11월, 2호는 1969년 3월, 3호는 1969년 8월에 발간되었다.

5장 북방으로의 우회

아니다. 그러나 그것이 가진 비가역적인 물질성—카메라에 의해 잘려나간 현실—은 언어 이면의 세상을 의미하며, 그래서 언어와 관념의 세계를 도발(プロヴォーク)한다. 이때 언어는 고정된 개념으로서의 자신을 초월하여 새로운 언어, 다시 말해 새로운 사상으로 변신한다. … 언어가 물질적 기반, 즉 리얼리티를 잃고 공중에서 부유하는 지금, 우리 사진가가 할 수 있는 일은 기존의 언어로는 결코 파악될 수 없었던 현실의 단편을 스스로의 눈으로 포획해가는 것, 그래서 언어에 대해, 사상에 대해 어떤 자료(資料)를 적극적으로 제출해나가는 것이어야 한다.[49]

프로보크 선언문에 따르면 사진가는 '자료'를 제출할 임무가 있다. 그런데 자료란 단순히 세상에 대한 기록이 아니며, 언어나 사상, 관념을 도발할 수 있는 힘을 가진다. 사진가의 자료는 '카메라에 의해 잘린 현실', 다시 말해 카메라와 세계가 충동적이고 우발적으로 부딪히며 생긴 파생물이기 때문이다. 이를 나카히라는 사진가의 '육성'으로 정의하고, 소쉬르 기호학의 '파롤(parole)'에 비유한다. 사회적으로 규범화된 언어인 '랑그(langue)'와 달리, 예측 불가능한 개인의 발화라는 점에서 사진과 파롤은 유비를 이룬다.[50] 모리야마 또한 비슷한 맥

49. 『Provoke』no. 1, プロヴォーク社, 1968, n. p.

50. 나카히라는 소쉬르(Ferdinand de Saussure)의 기호학을 경유해서 파롤과 육성, 그리고 랑그와 시각 사이에 유비 관계를 설정한다. 그에게 프로보크의 사명은 단지 파롤의 세계(불확실성, 물리성, 비확정성)를 노출하는 작업을 넘어서 있다. 그것은 랑그의 세계(확실성, 추상성, 규범성)에 도전장을 제출할 때 비로소 달성된다. 그에 따르면 "프로보크가 추구했던 것은 사진가의 육성(파롤)을 획득하는 것에 있었다. 즉 우리는 제도적 질서로 확립된 미학과 세계관에 [육성으로] 날카로운 흠집을 내려했던 것이다." 中平卓馬, 「記録という幻影」(1970), 『なぜ, 植物図鑑か』, 筑摩書房, 2007, 56쪽.

사진 국가

락에서 자신의 사진을 "카메라를 든 육체와 세계가 마찰하며 생긴 찰과상"으로 표현했다.[51] 즉 프로보크에게 사진은 '육성'이나 '찰과상'처럼 신체에 매개된 기록 행위이며, 기존의 언어로 파악될 수 없는 세계, 대중매체가 가공한 현실 이면에 존재하는 날것의 세계를 드러내는 방법이다. 이것이 바로 사진에 내재된 저항의 힘이다. 유사 현실(pseudo-reality)로 가득한 세계를 기록으로 폭로하는 동시에, 주체성, 자아, 의식 그리고 근대적 재현 체계가 구조화한 사물과 현상의 층위를 벗겨내 "맨얼굴의 세계가 가진 실재성"을 제출하는 것.[52] 프로보크 사진론의 요지를 이와 같이 압축할 수 있다.

프로보크 동인은 탈모더니즘적이며 탈근대적, 탈주체적 사진론을 각자의 방식으로 구현했다. 다키는 자신의 몸을 복사기에 올려놓고 버튼을 눌러 기록의 자동성과 비매개성을 즉자적 이미지로 드러냈다. 신체는 복사용지 위에 흑백의 잉크로 번역되어 해부학적 렌더링이나 3차원적 깊이감이 들어설 여지를 주지 않는다. 복사물에는 신체와 잉크, 빛, 종이 간의 마찰로 생긴 인덱스적 기호만 존재할 뿐이다. 또한 다키는 반전운동, 반정부운동 현장에서 보도 사진의 문법을 무시한 채, 시위대의 얼굴을 크게 확대하여 극도로 모호하고 불확실한 이미지로 제시한다. 어떠한 계산도 배제한 순간적 프레이밍, 과다 노출, 하이 콘트라스트, 거칠고 입자가 굵은 그의 사진은 실재와 재현 사이가 투명하지 않으며, 극도로 모호하고 비결정적임을 보여준다(도 5.13).

51. 小原真史, 「触発の回路」, 東京都写真美術館, 『日本写真の1968』, 東京都写真美術館, 2013, 162쪽.
52. 多木浩二, 「写真になにが可能か」, 『まずたしからしさの世界をすてろ—写真と言葉の思想』, 6~11쪽. 영문 번역은 Doryun Chong et al., *From Postwar to Postmodern, Art in Japan, 1945-1989: Primary Documents*, Durham: Duke University Press, 2012, pp.216-217.

5장 북방으로의 우회

〈도 5.13〉 다키 고지, 〈여름 1968(夏 1968)〉, 1969, 젤라틴 실버 프린트, 개인 소장
(출처: 東京都写真美術館 編, 『日本写真の1968』, 東京都写真美術館, 2013)

사진 국가

5장 북방으로의 우회

나카히라에게 기록 행위는 살아있는 삶의 '현재성 (actuality)'을 포착하는 정치적 시도였다. 그의 사유는 1971 년 제7회 파리비엔날레에서 행해진 독특한 기록-전시-퍼포 먼스 작업인 〈순환: 날짜, 장소, 행위(Circulation: Date, Place, Events)〉에서 구현되었다.[53] 일본을 대표하는 작가로 국제 비 엔날레에 초청되었던 나카히라는 마치 화석처럼 '작품'을 전 시하고 자국의 위신을 세우는 제국주의적 박람회의 기획에 동참하기를 거부했다. 파리에 작업물을 가져가는 대신, 그는 매일 파리의 거리로 나가 사진을 찍었다. 당일 촬영한 필름을 임시로 대여한 암실에서 현상하고 8×10인치의 흑백 사진으 로 인화한 후 같은 날 오후 일본관에 자료 사진처럼 배열했다 (도 5.14). 촬영과 설치를 위한 별도의 구성은 없다. 거리에 '자 신의 몸을 빌려주어' 촬영한 사진이 액자도 디스플레이 원칙 도 없이 단 하루라는 시간 동안 임시 설치된다. 오늘의 사진은 지금 여기에 무수히 걸려있지만, 내일은 어떤 사진이 들어오 게 될지 아무도 예측할 수 없다.

　　　작가 스스로가 "파편화된 시공간의 재현"으로 설명 한 이 전대미문의 이벤트는 기록과 전시, 아카이빙을 포함한 사진의 제도화된 관행을 비판하는 급진적 성격을 띤다.[54] 그

53. 이벤트의 일본어 제목은 'サーキュレー ション—日付, 場所, イベント'이다.
54. 나카히라가 파리비엔날레 기간 동안 설 치한 사진의 매수는 총 1,500여 점이었다. 1969 년 파리비엔날레 일본관 커미셔너였던 도노 요시아키(東野芳明)는 이 작업에 대해 당시 다 음과 같이 말했다. "나카히라에게 자신의 사진 을 마치 캔버스처럼 흰 벽에 전시하는 것은 분 명 끔찍한 일이었다. 그에게 사진은 본질적으 로 익명적인 시선에 의해 잘린 세계의 파편이

었다. 따라서 자신의 작업을 포스터나 스티커 처럼 임의적으로 붙여놓길 결심했다. 전체 작 업 중 여섯 장의 사진은 마치 사물처럼 흩뿌 려져 있는 사람들과, 사람처럼 우리에게 시선 을 맞받아치는 사물을 희미한 안개 속에서 찍 은 것처럼 보였다."Akihito Yasumi, "Optical Remnants: Paris, 1971, Takuma Nakahira," in *Circulation: Date, Place, Events*, trans. Franz K. Prichard, Osiris, 2012, p.316.

사진 국가

가 전시를 통해 순환시킨 오직 '오늘'에 해당하는 사진은 전시와 철수, 소거를 반복하며 기록의 객관성과 투명성에 대한 믿음, 고정된 공간으로서의 아카이브에 대항한다. 오늘이라는 한정된 시간에 신체를 맡긴 채 어떠한 자아의 투사나 표현의 의지 없이 범람하는 도시 풍경을 기록하며 동시에 폐기하는 나카히라의 작업은 예술의 유일무이성, 작가의 독창성, '일본'의 고유성을 강화하는 국제 비엔날레의 허구적 기획에 정면으로 반발하는 퍼포먼스이기도 했다.[55]

모리야마는 이성과 관조보다 직관과 자동기술을 도입해 기록이라는 행위에 천착한 작가였다. 그는 작가주의가 중시한 규범과 따라야 할 테크닉을 저버린 채 오픈 셔터로 카메라를 쥐고 거리를 보행하거나 움직이는 버스나 차 안에서 흘러가는 풍경을 기록했다(도 5.15). 또한 광고, 잡지, 신문 등의 레디메이드 이미지를 저화질로 재촬영했다. 이러한 방식으로 그는 독창성과 창조성을 주축으로 삼는 모더니즘 작가론에 정면으로 반기를 들었다. 그의 작업 방식 중 가장 유명한 에피소드는 자신의 눈을 '개의 눈'으로 비유한 것이다. 문화적으로 길들여진 인간의 시선 대신, 모리야마는 가장 원초적, 본능적, 생리적인 동물의 눈을 빌려 날것의 세계를 기록하고자 했다.[56]

프로보크 그룹의 실험은 '아레 부레 보케(アレ・ブレ・ボケ, 거칠고 흔들리고 초점이 나감)'라는 특유의 스타일을 낳았다. 『프로보크』 동인지에는 어둡게 짓눌려 있거나 극

55. 이는 작업 의도에 대한 작가 자신의 설명이다. Nakahira Takuma, "Photography, a Single Day's Actuality(1972)" in Nakahira Takuma, *Circulation: Date, Place, Events*, p.294 참조.

56. 모리야마의 이미지 제작 과정과 의미에 대해서는 Philip Charrier, "The Making of a Hunter: Moriyama Daidō, 1966–1972," *History of Photography* Vol. 34, No. 3, 2010, pp.268-290 참조.

5장 북방으로의 우회

사진 국가

단적으로 거친 입자, 우발적으로 잘려나간 화면, 노출 과다
로 하얗게 날아간 이미지, 대상을 인지하기 어려운 사진으
로 가득하다. '아레 부레 보케'는 기록의 행위성과 사진의 물
질성이 겹쳐지며 발생한 독특한 형식이다. 불안정한 카메라
워크, 오픈 셔터와 장시간 노출로 인한 화면의 뭉개짐, 극단
적인 노출 부족 또는 노출 과다에서 오는 입자의 파열, 강한
콘트라스트, 매뉴얼을 따르지 않은 현상과 인화로 인한 예
상치 못한 효과는 사진이 신체를 동반하는 행위이자 물질적
프로세스의 산물임을 보여준다.

　　　프로보크뿐만 아니라 1960년대 신진 작가들은 행
위와 물질성, 프로세스를 작가의 의도보다 우위에 놓으며 순
수한 '기록의 정신'으로 복귀하고자 했다. 현실의 수동적 재현
보다는 날것의 세계와 현상학적 대면을 원했던 이들에게 '기
록의 정신'이 시작된 곳은 북방의 개척지였다. 따라서 나이토
마사토시는 《사진 100년》전을 준비하며 자신을 '북방의 선구
자'와 동일시할 수 있었다. 그는 『계간 사진영상(季刊写真映
像)』1969년 5월호에서 「다모토 겐조를 중심으로 한 기적의
홋카이도 개척의 다큐멘터리(田本研造を中心にした奇跡の
北海道開拓のドキュメンタリー)」라는 제목으로 홋카이도 개
척지 기록 사진 22매를 선별하여 소개했다. 다모토와 같은 홋
카이도 사진가가 기록 사진의 새로운 영역을 헤쳐 나갔던 것
처럼, 나이토 자신 또한 고도로 발달한 후기 산업사회의 일상
을 조작과 매개 없이 날카롭게 포착하리라 다짐한다.[57]

　　　그런데 기록 정신의 재발견은 스타일의 전유
(appropriation)로 구체화되었다. 나이토는 주체 중심의 표

57. 内藤正敏,「明治初期幻想のドキュメンタリー」, 168~170쪽.

5장 북방으로의 우회

현 의지에서 벗어나 익명성을 근간에 놓는 '기록의 정신'을 실천하기 위해 북방 이미지에서 시각 형식을 소환했다. 도판 5.16은 나이토가 『계간 사진영상』지에 다모토의 작품(추정)으로 소개한 사진이다. 뱃사공은 실루엣으로 처리되어 익명성과 모호함을 가중시킨다. 낯선 풍경을 적극적으로 개척하려는 것인지 이를 피하려는 것인지, 그가 어디로 향하고 있는 것인지 알 수 없다. 검은 실루엣의 주인공은 풍경보다 자신의 내면을 바라보고 있는 인상을 주기도 한다. 전체적으로 어둡고 초점이 맞지 않아서 메시지도 불확실하다. 그런데 이 사진은 원래 여덟 장으로 완성된 파노라마의 일부이며, 원본은 뱃사공보다 원경에 있는 무로란(室蘭)의 펼쳐진 지형을 강조한다(도 5.17). 즉 나이토는 파노라마 기록 사진에서 임의로 한 장을 골라, 풍경을 등지고 선 고독한 인물에 자신의 모습을 투사했다. 변방의 식민지에 전후의 노스탤지어가 겹쳐지고, 홋카이도는 현실에는 존재하지 않는 머나먼 이국의 영역으로 탈바꿈된다. 홋카이도가 '기적의 땅'인 것처럼, 초창기 북방의 기록 사진은 불가사의한 '기적'과 같다는 유비가 가능해진다.[58] 그러한 투사와 유비의 과정에서 북방의 기록은 역사에서 분리되어버렸다. 개척사의 시선을 탑재한 360도 회전 파노라마는 언제든지 전유할 수 있는 스타일의 원천으로, 식민지의 척박함은 향수 어린 풍경으로 탈맥락화된다.

북방 사진의 미학적 재발견은 기록의 역사적 맥락, 즉 내부 식민지의 구축과 관료주의적 시각 체계를 괄호 안에 묶어버렸다. '기록의 정신'을 저항의 정신으로 연결하려

58. 이에 대해서는 內藤正敏, 「明治初期幻想のドキュメンタリー」, 161~191쪽 참조.

사진 국가

〈도 5.16〉나이토 마사토시가 선별한 다모토 겐조(추정)의 사진. 캡션으로
"다모토 겐조를 중심으로 한 기적의 홋카이도 다큐멘터리"라는 문구가 적혀 있다
(출처: 内藤正敏,「明治初期幻想のドキュメンタリー」,『季刊写真映像』, 1:1, 1969.5.)

田本研造を中心とした奇跡の北海道ドキュメンタリー

5장 북방으로의 우회

322

사진 국가

〈도 5.17〉다모토 겐조, 무로란 파노라마 사진
(출처: 『Photographer's Gallery Press』 No. 8, Photographers' Gallery, 2009)

5장 북방으로의 우회

는 1960년대 사진계의 의지는 결국 순수한 시각성의 영역으로 모든 것을 환원하는 모더니즘 논리를 되풀이하고 만 것일까? 그러나 이들의 시도를 탈역사화로 결론짓는 것보다, 그 안에서 '스타일'이라는 오래된 미학적 개념을 반추하는 일이 더 중요하며 생산적인 작업일 것이다. 미술사학자 로빈 켈시(Robin Kelsey)에 따르면, 스타일은 미적 영역으로 축소될 수 없으며, 사회적인 것(the social)이 상호 호응, 교차, 작동할 때 발생하는 형식이다.[59] 따라서 스타일의 문제는 작가의 개성과 내면보다 이미지 제작의 기술, 물질적 토대, 개념과 매체, 제작 관행이 뒤엉킨 사회적 네트워크와 더불어 파악해야 한다. 상술했듯이 19세기 '홋카이도 사진'의 스타일 또한 개척 사업의 주체와 정치적 상황, 물리적 요소들이 절충과 타협을 거듭하며 만든 결과이다. 작가는 단지 그 일부일 뿐이다.

스타일이 사회적 상호작용의 산물이라면, 프로보크의 스타일 또한 1960년대 일본 사회의 상황에서 맥락화될 필요가 있다. 안보 체제 및 베트남 전쟁, 반정부 투쟁, 사회주의 운동이 절정에 이를 때, '아레 부레 보케'는 작지만 강한 실천으로 사진계에 등장했다. 특히 프로보크의 모호하고 인지 불가능한 이미지, 강렬하고 직관적인 형식은 급속한 보수화와 첨단 자본주의에 대항하는 미학적 언어로서 환영받을 수

59. 로빈 켈시는 조사 사업의 실용적 목적이 기록 사진의 조형성과 스타일을 억압하기보다 오히려 생성시키는 기제였다고 주장한다. 따라서 아카이브 스타일은 모더니즘식의 시각적 특성을 의미하지 않으며, 포스트모더니즘이 폐기해야 할 문제적이며 보수적인 개념도 아니다. 그럼에도 모더니즘적 관점과 포스트모더니즘의 논쟁은 모두 아카이브에 스타일이 없다는 전제를 공유하고 있다. 양측 모두 스타일을 전적으로 시각 형식에 관한 것으로 상정하고, 이를 주제나 기능에서 분리시켜 파악하기 때문이다. 하지만 기록이나 조사 사진의 스타일은 작가 개인보다는 사회적인 것의 관계, 위치, 배열에 따라 구성되는 것에 가깝다. Robin Kelsey, *Archive Style: Photographs and Illustrations for U. S. Surveys, 1850–1890*, Berkeley: University of California Press, 2007, pp.14-15.

사진 국가

있었다. '기록의 정신'을 북방 사진에서 가져와 스타일을 전유했던 시도 자체가 이미 스타일의 사회적 구성을 보여주는 사례인 셈이다. 나카히라는 이와 같은 스타일의 전유가 문제적일 수 있음을 파악했던 작가였다.

　　　나카히라는 국철의 '디스커버 재팬(Discover Japan)' 포스터에서 느낀 충격을 프로보크의 스타일과 결부시켜 회상한 바 있다. 일본이 고도 성장기를 지나 1970년대에 대중 소비 시대를 본격적으로 맞이하자, 국철은 외국인, 신흥 중산층 그리고 새로운 소비 모델로 부상한 젊은 여성층을 타깃으로 하는 국내 관광 상품 '디스커버 재팬'을 기획했다. 역설적이게도 '디스커버 재팬'은 프로보크의 '아레 부레 보케'를 홍보 형식으로 차용했다. 뿌옇고 흔들리고 초점이 나간 사진이 교토나 나라와 같은 일본 고대 도시의 환상을 불러일으키는 관광포스터가 될 때, 프로보크 스타일은 저항의 언어가 아니라 유행의 아이콘으로 탈바꿈되어버렸다. '디스커버 재팬'이 준 충격에 대해 나카히라는 다음과 같이 말한다.

　　　그들[국철]은 우리의 반항적 철학과 태도에서 골자를 발라버리고 심지어 그 형식만 남겨두었다. 그들이 우리를 인정했던 순간부터 우리는 침식당해버렸다. 결과로서의 아레 부레 보케는 그때부터 우리들의 재주(術)로 변해갔던 것이다.[60]

프로보크가 모색한 기록의 스타일은 국철로 대변되는 공공 기관의 '손'을 거쳐 한낱 '재주'로 변질되었다. '디스커버 재팬'

60.　中平卓馬, 「記録とい幻影」(1979), 57쪽.

5장 북방으로의 우회

속에서 '아레 부레 보케'는 탈근대성, 탈주체적 급진성의 의미를 잃은 채 팬시한 유행의 대명사가 되었다. 프로보크의 비판적 사유와 실천에서 정부가 낚아챈 것은 '스타일', 즉 사진적 형식이다. 북방의 기록을 거쳐 1960년대에 재맥락화된 기록의 정신은 '아름다운' 일본의 발견과 같은 국철의 슬로건 아래 대중 소비 시대의 관광객을 매혹하는 이미지로 되살아났다. 그 역설을 나카히라는 정면으로 목격하고 있었다.[61]

61. '디스커버 재팬'은 1970년대에 인기를 누렸던 국철(Japan National Railway)의 관광 상품이다. 내면적이며 자기치유적인 국내 여행 프로그램인 '디스커버 재팬'은 부상 중인 20대 여성 여행객의 포섭에 성공했다. 역사학자 매릴린 아이비에 따르면 '디스커버 재팬'은 "풍경을 민족문화적이며 주체적인 발견을 위한 작은 무대로 변형시켰다. '다비(旅)'라는 전근대 여행 개념에 초점을 맞춘 '디스커버 재팬'은 전통적인 여행이 갖던 미학적, 정동적 효과를 강조했다. 흔들리고 모호하며 비결정적인 [포스터의] 아레 부레 보케 이미지는 이에 효과적이었다. 그것은 국철 슬로건을 시각화할 수 있는 적절한 어휘를 제공했던 것이다." Marilyn Ivy, *Discourses of the Vanishing: Modernity, Phantasm, Japan*, Chicago: University of Chicago Press, 1995, pp.29-65.

사진 국가

5장 말미에서 살펴보았듯, 일본 국철의 관광 캠페인 '디스커버 재팬'은 프로보크의 스타일을 전유해서 부드럽고 달콤한 이미지로 관광 국가 '일본'을 홍보했다. '디스커버 재팬' 식의 광고는 1970년대 이후 국가 자본의 소프트 권력화와 이를 이끈 미디어 전략의 변화를 알리는 신호탄이었다. '정치의 계절'이 지나가고 경제 낙관주의와 대중 소비 시대가 도래했다. 전위 예술가나 좌파 지식인의 사회적 입지는 점점 협소해졌다. '디스커버 재팬'의 충격을 경험했던 나카히라는 프로보크 시절을 되짚어보며 기존과 다른 방식의 실천을 모색하기 시작했다. 그는 1973년에 일본 사진사에서 가장 중요한 비평문 중 하나인 「왜 식물도감인가(なぜ、植物図鑑か)」를 발표하면서 다음과 같이 말한다.

스스로의 사진을 반성해보면, 왜 나는 거의 밤 혹은 황혼녘이나 새벽에만 사진을 찍었을까. 게다가 왜 입자를 거칠게 혹은 의도적인 흔들림(ブレ) 같은 걸 좋아하고 도입했을까. 이는 단지 기술적인 문제에 지나지 않았던 것일까. 물론 그런 점도 있었다고 생각한다. 그러나 기술적인 문제를 넘어 좀 더 깊이 생각해본다면, 그것[아레·보레·부케]은 나와 세계 사이의 관계성 그 자체에서 유래하지는 않았을까. 결론부터 말한다면, 과거의 사진은 대상과 나 사이를 애매모호하게 만들어 내 이미지로 세계를 그대로 본뜨려 했던 것, 즉 내가 세계를 소유하는 행위를 억지로 감행했던 것이라 생각한다. 그 애매모호함에서 '시'가 나타나고 정서가 나타났다고 생각한다. 이는 카메라라는 기계를 사용했던 내가 구태의연하

나오며

게 예술이나 표현을 하려 했기 때문이기도 하다. '세
계의 종말을 떠올리게 하는' 내 풍경 사진은 바로 내
선험적인 상의 출현이기도 했다.[1]

그는 자신이 카메라라는 기계적 시선으로 굳이 '표현'을 시
도했고, 그 결과 프로보크의 사진은 시와 정서를 불러왔다고
생각했다. 국가 자본주의는 바로 그 시적 정서를 차용해서
아름다운 일본, 부흥 국가 일본을 대대적으로 홍보했다. 이
는 나카히라에게 프로보크 스타일, 나아가 전위 미술과 좌파
지식인의 낭만주의를 통렬히 비판하는 자아성찰의 계기로
다가왔다. 그는 프로보크 스타일에서 벗어나 자신이 보는 대
상을 명확히 가시화하는 '식물도감' 식의 접근법을 제안했다.
그 전초를 보여준 것이 1971년 파리비엔날레의 〈순환: 날짜,
장소, 행위〉 퍼포먼스였다. 5장에서도 언급했듯, 그가 비엔날
레 기간 동안 '오늘'의 시각 경험을 촬영, 인화, 디스플레이할
때, 파리는 무수한 파편의 이미지로 복수화된다. 카메라는
일점투시법으로 "정적인 나, 그리고 [정적인] 세계라는 도식"
을 만드는 기제가 더는 아니다. 반대로 그것은 "무한히 유동
하는 무수한 시점"이 공존하는 장을 펼쳐내고 관객에게 이를
경험케 한다. 파편화, 복수화된 '오늘의 파리'는 대상을 도감
처럼 제시하는 새로운 사진 형식을 통해 구현되었다. 나카히
라는 도감의 시선을 다음과 같이 설명한다.

어류도감, 광산식물도감, 비단잉어도감과 같은 어
린이 책에 잘 보이는 도감인 것이다. 도감은 직접

1. 中平卓馬, 「なぜ、植物図鑑か」(1973), 『なぜ、植物図鑑か』, 筑摩書房, 2007, 23쪽.

사진 국가

적으로 해당 대상을 명쾌히 제시하는 것에 그 최대의 기능이 있다. 모든 음영, 그리고 거기에 몰래 잠입해 들어간 정서를 쳐내서 만들어지는 것이 도감이다. '슬퍼 보이는' 고양이 도감이라는 것은 존재하지 않는다. 만약 도감에 조금이라도 애매모호한 부분이 있다면 제대로 기능할 수 없다. 모든 것을 나열, 병치하는 것 역시 도감의 속성이다. 도감은 절대 무언가를 특권화하거나, 무언가를 중심으로 조립되는 전체가 아니다. 즉 도감에서의 부분이란 전체에 흡수된 부분이 아니고, 부분은 늘 부분으로 머물며, 부분이 향하는 쪽에는 아무것도 없다. 도감의 방법은 철저한 적스타포지션(juxtaposition)이다. 바로 이 병치의 방법이야말로 내 방법이 되어야 한다. 도감은 빛나기만 하는 사물의 표층을 그저 덧그릴 뿐이다. 도감은 표층의 내부로 들어가거나 뒤편의 의미를 파헤치려고 하는 하급 호기심 혹은 우쭐한 자아를 철저히 거부하고 사물이 사물임을 명확히 하는 것만으로도 성립한다. 이는 반드시 내 자신의 방법이 되어야 할 것이다.[2]

나카히라가 도감의 시선을 새로운 방법론으로 제안할 때, 열도의 풍경은 무서운 속도로 균질화되고 있었다. 패전의 상흔을 극복하고 글로벌 경제대국으로 발돋움하려는 일본의 자기 갱신은 열도의 거대 도시화로 불릴 만큼 심각한 풍경의 획일화 현상을 초래했다. 도심과 교외는 놀랍도록 흡

2. 中平卓馬, 「なぜ、植物図鑑か」(1973), 35쪽.

나오며

사한 형태로 개발되었다. 주거 단지, 상가, 교통 수단, 미디어, 광고, 커뮤니케이션 시스템 등 동일한 기반 시설이 지역에 들어서며 풍경의 차이를 지워나갔다. 한편으로 국가 자본의 힘은 '디스커버 재팬'을 통해 홋카이도를 이국성과 낭만이 깃든 19세기형 관광 도시로 특성화시켰다. 그러나 도쿄에서 삿포로까지 어디나 편재하는 풍경이 복제되던 배후에도 국가 자본의 가공할 만한 권력이 작동하고 있었다.[3]

나카히라는 도시 밤 풍경을 모노크롬으로 기록하는 작업에서 한 걸음 나아갔다. 대신 냉정한 도감의 시선으로 오키나와 풍경을 찍기 시작했다. 오키나와는 홋카이도와 마찬가지로 19세기 말 일본 영토에 편입된 내부 식민지였지만, 전쟁 이후 미군의 영토이자 군사기지로 활용되었고 1972년 다시 일본 본토에 편입되었다. 그는 지정학적 모순과 긴장으로 뒤덮인 오키나와를 냉정하고 중립적인 시선으로 찍어나갔다. 파리비엔날레에서의 설치 퍼포먼스처럼 한 장 한 장의 사진이 갖는 의미에 치중하기보다 오키나와의 표층을 '사진들'로 제작, 병치, 순환시켜 이미지로 이루어진 유동적인 의미의 장을 과감하게 열어나갔다.[4] 그에 따르면 복수의 '사진들'은 보는 제도로서의 카메라, 즉 일점투시법적인 조망을 해체할 수 있는 방안이었다. 나카히라의 말을 직접 인용해보자.

3. 1960년대 말에서 1970년대까지 일본의 영화, 사진, 문예이론에서 제기된 '풍경론'은 바로 이러한 국가-자본 질서의 '균질화하는 풍경'에 대한 비판을 담고 있다. 이에 대해서는 平澤剛, 「風景論の現在」, 松田政男 著, 『風景の死滅 増補新版』, 航思社, 2013, 319~341쪽; 김계원, 「다가올 풍경을 위하여: 1960~1970년대 일본의 도시 사진 연구」, 135~146쪽 참조.

4. 프란츠 프리채드는 나카히라의 오키나와 사진이 어떻게 도감의 시선을 견지하며 지정학적 경계를 넘나들고 폐기하고 재사유하는지 분석한다. Franz Prichard, *Residual Futures: The Urban Ecologies of Literary and Visual Media of 1960s and 1970s Japan*, New York: Columbia University Press, 2019. pp.151-191 참조.

사진 국가

확실히 사진 한 장을 찍는 것에 한해서라면, 내 관점에서 일방적으로 바라본 공간을 암시하는 것에 지나지 않는다. 그러나 시간과 장소에 매개된 무수의 사진을 생각해보면, 한 장 한 장 사진이 갖는 퍼스펙티브의 의미는 점차 희석되어갈 것이다. 수없이 여러 장의 사진을 찍는다면 시간에 매개되어 [한정된 시공간에서] 무한의 장으로 넘어가게 된다. 무한으로의 초월. 이것이 세계와 자신 사이에 놓여있던 이항 대립을 뒤덮어버리는 장소로 우리를 이끌고 가지 않을까? 거기에서 정적인 나, 그리고 [정적인] 세계라는 도식은 이미 사라지고, 무한히 유동하는 무수한 시점이 끊임없이 구조화되어가지는 않을까? 만약 이러한 시도가 성공한다면 사태는 분명 조금은 바뀔 것이다.[5]

나카히라는 이미지의 '범람'이 곧 균질화된 풍경에 대한 '반란'이라고 여겼다. 그는 도감식 접근법을 통해 빠른 속도로 획일화되는 풍경을 복수의 사진으로 파편화했다. 이는 자아가, 일점투시법이, 작가의 표현 의지가 투사된 이미지로서의 사진에 반기를 들기 위해서였다. 낱장의 사진은 구체적인 사물과 현상을 정확히 보여주지만, 한데 모여 하나의 스토리를 만들거나 종합적인 도시의 상(像)을 전달하지도 않는다. 도시는 주체를 향해 범람해 들어오는 세계이며, 카메라는 주체도 대상도 아닌 중간자의 관점에서 식물처럼 생식하고 범람하는 도시의 현상을 기록할 뿐이다. 도시의 표층

5. 中平卓馬,「なぜ、植物図鑑か」(1973), 27~28쪽.

나오며

을 스캔하듯이, 식물도감의 형태를 빌어 기록하고 배치하는 그의 사진은 권력에 의해 획일화되는 풍경에 반하는 또 다른 풍경(들)의 가능성을 제안한다.

**

이 책의 얼개는 필자의 박사 논문에서 비롯되었지만, 박사 논문 집필 당시 5장의 홋카이도 사진은 포함되지 않았다. 논문을 영문 단행본으로 개고했던 2010년도 중반에 필자는 일본에서 여러 차례 현지조사를 수행했고, 이를 바탕으로 홋카이도 개척지 사진을 한 챕터로 구성할 수 있었다. 홋카이도 내용을 추가하면서 박사 논문은 크게 두 가지 방향으로 확장되었다. 첫째, 열도의 내부 식민지이자 변방에서 생산된 사진을 포함했고, 둘째, 전후의 사진계가 19세기 사진을 맥락화했던 역사적 정황을 다룰 수 있었다. 이는 문제의식의 변화를 가져왔다. 나는 『사진 국가』의 '국가'를 내부 식민지를 포함하는 개념으로 재설정했고, 연구 대상을 역사적 구성물—특정 시대 누군가에 의해 가공된 데이터—로 파악하며 메타역사적 접근을 시도할 수 있었다.

그런데 필자의 문제의식은 나카히라의 것이기도 했다. 그의 글과 작업은 복수의 '사진들'로 일본 사진사의 원점을 재구성하고자 했던 이 책의 중요한 선행 연구로 검토되었다. 물론 최근에 발간된 사진 이론서나 역사서도 참조할 수 있었을 것이다. 하지만 나카히라의 비판적 시각은 사진사의 원점을 중심에서 변방까지 펼쳐 복수의 시좌로 그려보고 싶던 내게 가장 선명하고 구체적인 방법으로 다가왔다. 1970년대 초반에 그는 자신의 형식을 파기했을 뿐만 아니라, 돌연 국가의 '외부'였던 오키나와로 떠났다. 그곳에서

334

나카히라는 보도 사진이 노출하지 않던 오키나와의 비영토성에 주목하고, '국가'로 봉합될 수 없는 경계의 풍경을 마치 도감을 만들듯 덤덤히 찍어나갔다.

　　나카히라의 말대로, 도감의 시선은 "무언가를 특권화하거나 무언가를 중심으로 조직되는 전체"가 아니라 부분의 나열과 병치를 개별체의 감각으로 드러낸다. 따라서 도감은 총체화하는 힘에 휩쓸리지 않지만, 개체, 나아가 전체에 대한 유의미한 정보를 생산한다. 이는 또 다른 한편에서 『사진 국가』가 구상했던 '일본 사진(들)'의 시작점이기도 하다. 나는 이 책을 통해 사진술의 기점을 국가로 환원하고, 대문자 P로 시작하는 단일한 사진의 역사 기술 방식을 탈피하려 했다. 대신 정부의 공적 사업 주변에서 나타났던 '사진들'을 면밀히 기술하며, 그 이질성을 하나로 환원하지 않은 채 나열, 병치하고 싶었다. 그렇다면 사진이 아닌 '사진들'은 사진사 기술에 어떤 구체적인 문제를 제기할 수 있을까?

　　첫째, 이 책에서 나는 '사진들'을 통해 지표성 중심의 사진사에 질문을 던지고 싶었다. 본론의 각 장에서 살펴보았듯이, 19세기 일본 사진의 시작은 지표성으로만 정의할 수 없는 복합적이며 다층적인 '사진들'로 이루어졌다. 3장의 니나가와는 사진과 석판화, 수공 채색의 혼합을 통해 파괴된 에도성의 자취를 보존하려 했다. 그는 사진으로 옛것의 형체 그대로 유지하게 해달라고 정부에 요청했다. 그러나 이때 그가 구상한 '사진'에는 박진한 모사로서의 사진과 포토그래피 사진이 혼재하고 있었다. 5장의 다모토는 개척사 건물의 옥상에 올라가 삿포로 시내의 파노라마 사진을 찍을 정도로 최신식 테크닉을 구사했던 1세대 사진가였다. 그러나 바로 그 1세대에 속했기 때문에 그는 파노라마 사진을 횡

335

축의 두루마리에 길게 부착할 수 있다고 여겼다. 이들 사례는 이미지를 생산하고 다루던 기존의 방식이 어떻게 '포토그래피' 사진과 결합하거나 그것에 매개해 들어오는지 보여준다.

구미 사진사 역시 크게 다르지 않았다. 사진을 19세기 시각문화의 일환으로 확장해서 바라보면 지표성에 근거한 사진술은 수많은 '사진들'의 극히 일부에 지나지 않음을 목격할 수 있다. 사진은 여전히 회화의 규범을 따르려 했고, 수공예의 일부로 판매되었거나, 페티시를 강화하는 '물건'으로 일상에 스며들었다. 그러나 사진사는 어느 순간부터 다양한 '사진들'이 만드는 풍성한 이야기를 문화연구 등의 영역에 넘겨주고, 매체와 기술이 지표성을 획득해나간 과정에 집중해서 자신의 역사를 정전화했다. 물론 이 내러티브의 정점에는 구미의 모더니즘 사진이 자리 잡고 있다. 따라서 지표성의 발달 단계로 서사를 구성한다면, 비구미권 사진은 그저 전체를 보완하는 부분으로 포함되고, 구미 사진사를 '전체' 사진사로 재정전화하는 데 복무하고 말 것이다.

둘째, 복수의 '사진들'을 통해 버내큘러 사진(vernacular photography)을 연구하는 방식을 재고하고 싶었다. 책머리에서 언급했듯이, 최근의 사진사는 구미 중심의 특권화된 사진사를 상대화하기 위해 지역 특수적인 버내큘러 사진의 고유성과 개별성을 주시해왔다. 물론 대다수의 사진사 서술이 구미에 집중되어 있기에, 일본 사진이나 한국 사진 연구로 '글로벌 사진사'의 두께를 확장하는 작업도 나름의 의미가 있을 것이다. 하지만 버내큘러의 감각이 무엇을 새롭게 드러내며, 어떤 새로운 방법론이 가능할까라는 질문에는 아직 문화 다양성 외에는 크게 진척된 해답이

336

없는 듯하다. 무엇보다 버내큘러 모더니즘이나 다중 근대성(multiple modernities)의 논리에는 미개척 지역에 깃발을 꽂아 대상을 선점하려는 또 다른 제국주의의 욕망이 도사리고 있음을 놓쳐서는 안 된다. 복수성의 환영이 자칫 낭만적이거나 게으른 해석을 불러일으킬 수가 있다는 사실은 이미 버내큘러 연구 내부에서도 재차 지적되어왔다.

　　나카히라가 오키나와의 이면을 사진으로 펼쳐냈을 때, 그는 이 분쟁의 장소가 본토와는 다른 '다양성'을 담보한 곳이기에 파인더를 겨누지는 않았을 것이다. 그는 오키나와의 역사적 특수성을 인지하되, 풍경을 바라보는 시선에 어떠한 위선이나 위악을 허용치 않았다. 낙관주의의 심정으로 해방의 계기를 찾지도 않았다. 카메라를 든 그가 할 수 있는 일이란 오직 생성하고 범람하는 풍경의 표층을 냉정하게 기록하는 것, 이를 통해 '디스커버 재팬' 식의 달콤한 서사가 가린 오키나와를 다층적 시각 정보로 재배치하는 작업이었다. 이때 사진은 미디어가 정박시킨 오키나와의 풍경을 '사진들'로 해체시켜 버리는 도감의 시선이자 방법론이 되어주었다.

　　셋째, 이 책에서 다루는 '사진들'은 버내큘러적 감각뿐만 아니라 일본 사진, 나아가 '일본'이라는 국가의 시작점에 내재된 다양성과 복수성의 계기를 드러내는 연구 대상이자 문제의식으로 설정되었다. 버내큘러, 다양성, 복수성 자체가 연구의 궁극 목표는 될 수 없다. 무엇보다 여기에는 합당한 이유가 있었다. 책의 각 장에서 탐색했던 '사진들'은 버내큘러 사진 연구에서 각광받던 비지표적 사진, 매체 혼성 혹은 로컬 스타일의 문제에 국한되지 않기 때문이다. 2장에서 다룬 우치다 마사오의 '착영화'처럼, 전 지구적 사진의 유

337

통 회로가 만들어지자 사진은 지표성이나 증거 능력이 아닌, 자신의 원형을 만들고 타자를 전형화하는 표상의 기능을 담당했다. 표상은 무언가를 대표하기 위한 의도와 목적 아래 만들어지고 유포된다. 그리고 목적 달성을 위해서는 반드시 기록-사진-아카이빙 체계가 필요하다. 바로 이 체계 속에서 사진은 2차 의미를 부여받고 가공된 정보로서 순환한다. 우치다는 이러한 의미 구조를 정확히 인지했던 인물이었기에 자국의 표상을 공백으로 남겨두었다. 개인뿐 아니라 정부 역시 체계의 중요성을 인지했다. 5장의 홋카이도 사진처럼, 정부가 적극 나서서 개척지의 사진을 근대화의 대표 주자로 내세워 국내외 박람회에 출품했을 때, 이를 주도했던 관료들은 이미 어떤 사진이 어떻게 분류되어 어떤 맥락에서 효과적일 수 있는지 명확히 인지하고 있었다. 즉 사진은 단지 찍혀지거나 만들어지는 것이 아니라, 보이고 전시되고 다루어질 때 비로소 의미를 획득한다. 버내큘러 사진 역시 예외는 아니다. 그것이 가리키는 지역성은 특정한 방식으로 맥락화됨으로써 정보적 가치를 갖게 된다. 사진은 그 자체로 사회문화적 현상이자 실천이며, 이 때문에 지표성, 지역성과 같은 정해진 결론이나 정박된 의미는 존재할 수 없다.

　　복수의 '사진들'을 연구할 때 한 가지 어려운 점은 이들이 종종 비지표적 물성, 혼종성, 이종성, 즉 로컬 특유의 형식이나 시각성을 띠고 나타난다는 사실이다. 5장의 홋카이도 기록 사진을 제외한다면, 1장에서 4장까지 언급된 사진 대다수에는 타 지역의 사진과는 차별적인 형식과 재현의 전통이 매개되어 있다. 이러한 시각적 특수성은 구미 사진사와의 차별성을 만들기 때문에 문화 다양성이라는 단순한 프레임에 포착되기 쉽다. 어쩌면 필자 역시 박진한 모사(1

338

장), 착영화(2장), 사진-채색-판화의 혼성(3장), 시선의 기록
(4장), 사진 두루마리(5장) 등 구미 사진에서 볼 수 없던 독특
한 형식과 스타일에 호기심을 가지고 연구를 전개했을 수도
있다. 하지만 이와 같은 형식의 특수성마저도 개국과 문명
개화, 고물의 보존과 가시화, 근대적 군주제의 구축, 그리고
식민지의 편성이라는 국내적이면서도 글로벌한 사건을 배
경으로 등장했다는 사실을 놓쳐서는 안 된다. 이 책이 복수
의 '사진들'을 세워내어 사진사의 정전을 재고하되, 그 다중
성을 무턱대고 해방의 계기로 환호하지 않는 이유가 여기에
있다. 대신 나는 '사진들'의 면모 각각에 담긴 이야기를 충실
히 기술하고 나열함으로써, 대문자 사진의 역사를 도감화하
고 싶었다. 그때 일본 사진은 전체 사진사에 흡수되는 부분
이 아니라, 늘 부분으로 남지만 그 자체로 유의미한 정보, 나
아가 전체의 힘을 상대화하는 파편으로 기능할 것이다. 이
러한 시도가 성공한다면 사진사는 언제나 불완전한 텍스트
로 지속될 것이다.

　　　대문자 사진의 역사에서 사진들의 역사, 사진의 역
사들로 나아가는 방법은 실로 헤아릴 수 없이 많고 다양하
다. 『사진 국가』는 그중 몇몇의 미장센을 소개하는 데 의의
를 두지만, 그 때문에 다른 중요한 논제들을 후속 연구로 남
겨둘 수밖에 없었다. 이를테면 각장의 에피소드에서 사진은
때때로 시각이 아닌 촉각에 의존하거나 촉각을 강하게 환기
시키는 이미지이기도 했다. 1장의 서두에서 언급했던 흑선
이 도래했을 때의 사진 경험―인물이 암상자에 직접 들어간
다는 구상―이나 우치다 마사오의 '착영화'는 손에 잡는 경험
을 통해 사진의 재현 원리를 이해한 사례이다. 즉 초창기 사
진 인식에는 시각뿐만 아니라 촉각과 같은 다른 감각이 결

339

정적인 변수가 되기도 했다. 또한 이 책이 언급하는 '공무'에 의식적으로, 무의식적으로 국민 국가 '일본'의 상상력이 개입해 있다는 사실도 심도 있게 다루어져야 한다. 예를 들어 요코야마 마쓰사부로의 유물, 유적 사진을 일본 문화재 사진의 계보 속에 놓고, 공무와 국가 정체성의 연대를 강화했던 사진의 역할을 심층적으로 분석하는 연구를 구상해볼 수 있다. 바로 그 문화재 사진의 계보를 확장시켜 식민지 조선에서 방대한 양의 유물 사진을 제작한 고고학자 세키노 다다시(関野貞)의 궤적을 재추적하는 작업 역시 가능하리라 생각된다.

이 책의 영문 원고를 집필할 때 나는 미술사학과에 소속된 교원이었다. 같은 원고를 한국어로 수정, 번안할 때는 미술학과의 교원으로 재직했다. 직무 변화가 발생하고 제작 중심의 학과에서 일하다 보니 학문적 관심이 자연스럽게 과거에서 현재로 이동했다. 이론서나 역사서만큼이나 작가의 말과 글, 현장에서 생산되는 여러 형태의 텍스트를 읽으며, 이미지 생산자의 자료와 방법론을 하나씩 배워가기도 했다. 도서관, 아카이브도 중요하지만 이제는 작가의 스튜디오를 방문하고 작업이 구현되는 과정을 관찰하며 작가론을 쓰는 일이 업무의 절반에 이르게 되었다. 작가가 다루는 물질, 이를 정보로 가공하는 절차, 시각적인 인풋에서 시각적인 아웃풋으로 변모해가는 과정에 관심을 두게 된 까닭 또한 나를 둘러싼 연구 환경의 변화로 설명될 수 있다.

　　　연구 질문과 대상이 현장이나 현대미술로 확장되면서, 나는 미술사 상에서 어떤 연구 좌표에 위치해 있는지,

340

'미술사'라 간주해왔던 지식 체계는 무엇에 우선순위를 두는지 반문해보았다. 앞서 사진사의 '정전'을 언급했지만, 사진사 자체가 미술사의 외곽으로 간주되거나 '정통' 미술사의 방법론으로 사진사를 잘못 이해한 경우는 수없이 많다. 비단 사진뿐만 아니라 공예, 디자인, 건축 역시 '순수미술' 외곽으로 인식되어 비슷한 상황에 직면한 듯 보인다. 미술사는 또한 현재보다 과거에 연구 방점을 둔다. 그렇기 때문에 현대 미술에 대해서는 시기가 '무르익지 않았다'고 조사 대상에서 제외하거나 비평, 평론에 배치하기도 한다. 그렇다면 사진사 연구와 현직 작가 연구는 미술사 가장자리 어딘가에서 서로 만나는 지점이 있는 듯 보인다. 바로 그 교차점에서 생성되는 질문을 날카롭게 다듬어, 전통 미술사가 제출하지 못할 법한 문제의식을 견고히 다져나갈 수는 없을까?

공교롭게도 나는 이런 질문으로 새로운 연구를 진행하는 과정에서 『사진 국가』의 결론을 쓰게 되었다. 5장에서 다시 처음으로 돌아가고 책 전체를 조망하는 긴 호흡을 시작할 때, 사유의 참조점이 되어준 것이 나카히라의 방법론이었다. 그는 주어진 풍경을 직면하고 해체하며 다시 일으켜 세운 뒤 그곳에서 떠나가기를 반복하면서 비판적 시각을 견지했다. 이는 이미지에 매혹되고 이미지를 소비하며 동시에 이미지의 힘을 경계해야 할 내게 역사를 쓸 수 있는 의미심장한 방안으로 다가왔다. 나카히라 역시 굉장한 '주변인'이었다. 그는 정식 사진 교육을 받은 적이 없으며, 비평문을 쓰고 편집 디자인을 했던 사람이다. 따라서 그에게 사진은 늘 '똑딱이' 소형 카메라였고, 외부자 정체성이야말로 사진의 규범과 테크닉에서 스스로를 해방시킬 수 있었던 결정적인 동인이었다.

341

결론을 써나가며 나는 이 책이 다루는 19세기 사진(들)의 사용자 또한 비슷한 부류에 속한다는 사실을 깨달았다. 각 장에 등장하는 인물 대다수가 막말·메이지 지식인이기 이전에 19세기 시각문화의 매력에 경도되었고 그것의 강력한 힘에 좌절하기도 했던 이미지 마니아였다. 야나가와 슌산은 약품으로 범벅이 된 채 밤낮없이 상을 정착하는 실험에 몰두했던 개성소 관료였다. 우치다 마사오는 막부의 지원으로 유학을 떠났으나 선박 항해술 대신 몰래 유화를 배우고 엄청난 양의 사진을 모았다. 니나가와 노리타네는 정계에서 은퇴한 후 돌연 인쇄소를 차려서 죽을 때까지 골동품의 모사와 복제에 전력을 기울였다. 히가시쿠제 미치토미는 정사를 돌보던 틈을 타서 카메라를 구매하고 사진가와 함께 변방에 출사를 나갔던 정치인이자 관료였다. 그리고 이들 지식인 관료가 대동했던 요코야마 마쓰사부로나 우치다 구이치 같은 사진가 모두 지금은 상상할 수 없을 정도로 어렵고 새로운 지식이던 사진 화학과 광학 기술을 독학했던 자들이다.

어느 시대에나 사상, 철학, 문학보다 그림과 사진, 구체적인 물성을 갖는 이미지와 오브제 혹은 시각 현상에 민감하게 반응하는 자들이 있을 것이다. 이미지를 직접 만들어 실패하더라도 다시 만들어 남기고 보여주며 순환시킨 사람들, 글보다 그림에 예민했던 자들, 그래서 '작지 않은 기술' 사진에서 흥미와 가능성을 엿보았던 이들은 당시 '일류' 지식인에 속하지는 못했다. 문명개화의 메이저리그에서 뛰려면 분명 후쿠자와 유키치를 비롯한 메이로쿠샤(明六社) 그룹처럼 사상과 철학을 논해야 했을 것이다. 그러나 나는 그러한 중심부의 인물보다는 엉뚱한 상상과 집요한 실천으로 이미지를 만들어낸 외곽의 인물에 신경이 더 쓰인다. 이

342

들의 행적은 사유와 물질, 물질과 감각, 감각과 재현 사이를 횡단하며 시대와 맞닿으려 했던 주변인의 노력과 시행착오를 더욱 선명하게 드러내기 때문이다. 이들의 외부성과 '이단'적 기질 덕에 문명개화 시기의 일본은 필자에게 '사진 (들)'이라는 매우 구체적인 이미지로 전달되었다. 나 또한 그들과 비슷한 부류가 아니었다면 『사진 국가』처럼 까다롭고 어려운 연구를 이토록 오랫동안 붙잡고 있을 이유가 없었을 것이다.

나오며

1. 사료

青木茂 編, 『日本近代思想大系 17 美術』, 岩波書店, 1989.

石野瑛 校, 「武相叢書 第1編ー亜墨理駕船渡来日記」(1854), 武相考古会, 1929.

上田史談会 編, 『明治天皇北陸東海御巡幸五十年記念写真帖』, 上田史談会, 1928.

上野彦馬, 『舎密局必携 前篇』 券三, 伊勢屋治兵衛, 1862.

内田正雄, 『輿地誌略』, 文部省/大学南校, 1870~1880. 국립교육정책연구소(国立 教育政策研究所) 디지털 자료: https://www.nier.go.jp/library/rarebooks/ textbook/K110.28-2-01/ (최종접속일: 2021.12.1.)

大久保利通, 『大久保利通文書 第一』, 日本史籍協会, 1927.

岡野栄, 中澤弘光, 山本森之助, 小林鐘吉, 跡見泰 著, 『日本名勝写生紀行』 第1~5巻, 中西屋書店, 1906-1912.

霞会館資料展示委員会, 『鹿鳴館秘蔵写真帖ー江戸城·寛永寺·増上寺·燈台·西国巡幸』, 平凡社, 1997.

河合孝朔, 『明治天皇御巡幸山形市·南村山郡御遺徳誌』, 山形郷土研究刊行会, 1932.

宮内庁 編, 『明治天皇紀』 第2, 吉川弘文館, 1969.

宮内庁 編, 『明治天皇紀』 第3, 吉川弘文館, 1974.

宮内省 編, 『明治天皇紀』 第4, 吉川弘文館, 1974.

『写真新報』 1889년 4월~7월.

司馬江漢, 「西洋画談」, 沼田次郎 編, 『日本思想大系 64 洋学 上』, 岩波書店, 1976.

諏訪史談会 編, 『明治天皇御巡幸諏訪御通輦五十年記念写真帖』, 諏訪史談会, 1930.

多木浩二, 中平卓馬 編, 『まずたしからしさの世界をすてろー写真と言語の思想』, 田畑書店, 1970.

田代善吉, 『明治天皇之御遺跡』, 下野史談会, 1930.

「太政官宛大学献言(1871.4.25.)」, 東京国立博物館 編, 『東京国立博物館百年史 - 資料編』, 1973.

太政官布告, 「古器旧物各地方ニ於テ保存」(1871.5.23.), 국립공문서관(国立公文書館) 디지털 자료: https://www.archives.go.jp/exhibition/digital/rekishihouko/ h26contents/26_3161.html (최종접속일: 2021.12.1.)

東京国立博物館 編, 『松平定信 古画類聚: 調査研究報告書』, 毎日新聞社, 1990.

東京国立博物館 編, 『東京国立博物館所蔵幕末明治期写真資料目録ーデータ集覧編』,

国書刊行会, 1999.

東京国立博物館 編,『東京国立博物館所蔵 幕末明治期写真資料目録 2—図版編』, 国書刊行会, 2000.

東京国立文化財研究所 編,『明治期万国博覧会美術品出品目録』, 中央公論美術出版, 1997.

『東京毎日新聞』, 1874년 7월 7일.

遠山茂樹 編,『天皇と華族』, 岩波書店, 1988.

徳川達孝,「先帝御遺跡調べ」,『史蹟名勝天然記念物 1』, 史蹟名勝天然紀念物保存協会, 1914. 9.

徳川義親,「人種改善に就いて」,『史蹟名勝天然記念物保存協会報告』第5回報告, 史蹟名勝天然記念物保存協会, 1917. 1.

内藤正敏,「明治初期幻想のドキュメンタリー」,『季刊写真映像』, 1969년 5월호.

中平卓馬,『なぜ、植物図鑑か』, 筑摩書房, 2007.

蜷川式胤,『旧江戸城写真帖』, 자비 출판, 1871. e국보(e国宝) 디지털 자료: http://emuseum.nich.go.jp/detail?langId=ja&webView=&content_base_id=100813&content_part_id=0&content_pict_id=0 (최종접속일: 2021.12.1.)

蜷川式胤 著, 蜷川親正 編,『新訂 観古図説 城郭之部一』, 中央公論美術出版, 1990.

蜷川式胤,『奈良の筋道』, 中央公論美術出版, 2005.

北海道大学附属図書館 編,『明治大正期の北海道: 写真と目録』, 北海道大学図書刊行会, 1992.

日本写真家協会 編,『写真100年—日本人による写真表現の歴史』, 日本写真家協会, 1968.

日本写真協会 編,『日本写真史年表, 1778~1975.9』, 講談社, 1976.

福沢諭吉 著, 中川真弥 編,『福澤諭吉著作集第2巻: 世界国尽 窮理図解』, 慶応義塾大学出版会, 2002(1869).

『Provoke』no. 1, プロヴォーク社, 1968.

北海道出版企画センター,『殖民公報』, 1988.

北海道廳殖民部拓殖課,『殖民公報』1號, 1901.

町田久成,「半蔵門外三門取毀模様替伺」,『公文録』, 太政官, 1872.

明治天皇聖蹟保存会 編,『明治天皇聖跡』第1-3, 明治天皇聖蹟保存会出版事務所, 1931~1940.

346

사진 국가

明治天皇聖蹟保存会 編,『聖蹟と郷土』, 明治天皇聖蹟保存会出版事務所, 1939.

柳河春三,『写真鏡図説 初編』全, 上州屋総七, 1867.

柳河春三,『写真鏡図説 二編』巻二, 上州屋総七, 1868.

柳源吉 編,「高橋由一履歴」, 青木茂 編,『日本近代思想大系 17 美術』, 岩波書店, 1989.

山形県教育会 編,『明治天皇御巡幸五十年記念展覧会写真帖』, 山形県教育会, 1932.

横山松三郎,『澳国維府博覧会出品撮影』(1872~1873), 도쿄국립박물관(東京国立博物館) 디지털 자료: https://webarchives.tnm.jp/imgsearch/show/E0068184 (최종접속일: 2021.12.1.)

『読売新聞』1875년 2월 17일~1875년 3월 15일.

『読売新聞』1876년 6월 19일.

『読売新聞』1876년 7월 12일.

Charton, Edouard. *Le Tour du Monde: Nouveau Journal Des Voyages* 1. 1869.

Mackay, Alex. *Elements of Geography*. Edinburgh and London, W. Blackwood & Sons, 1868.

Moriyama, Daido. "Time's Fossil." In *Setting Sun: Writings by Japanese Photographers*, edited by Ivan Vartanian, Akihiro Hatanaka, and Yutaka Kanbayashi. New York: Aperture, 2006.

Moriyama, Daido. *Northern*. Tokyo: Akio Nagasawa Publishing, 2010.

Morse, Edward S. *Catalogue of the Morse Collection of Japanese Pottery*, Cambridge: Printed at the Riverside Press, 1901.

2. 국내 논저

가라타니 고진.『일본근대문학의 기원』. 박유하 옮김. 서울: 도서출판 b. 2014.

가라타니 고진.「사케이(借景)에 관한 고찰」.『상상력의 거미줄—이어령 문학의 길찾기』. 서울: 생각의나무. 2001.

기타자와 노리아키.『일본 근대미술사 노트: 일본 박람회·박물관 역사 속 근대미술사론』. 최석영 옮김. 서울: 소명출판. 2020.

김계원.「파노라마와 제국: 근대 일본의 국가 표상과 파노라마의 시각성」.『한국근현대미술사학』19집(2008): 29~49.

김계원.「다가올 풍경을 위하여: 1960~1970년대 일본의 도시 사진 연구」.

참고문헌

『미술사학』41호(2021): 125~151.

김연옥. 「세계지리교과서『輿地誌略』에 보이는 문명관과 아시아인식」.
　　『일본역사연구』45호(2017): 29~58.

다카기 히로시. 「근대 일본의 문화재 보호와 고대미술」. 박미정 옮김. 『미술사논단』
　　11호(2000): 87~115.

박삼헌. 『근대 일본 형성기의 국가체제―지방관회의, 태정관, 천황』. 서울:
　　소명출판. 2012.

박훈. 『메이지유신과 사대부적 정치문화』. 서울: 서울대학교 출판문화원, 2019.

사노 마유코 외 편. 『만국박람회와 인간의 역사』. 유지아 외 옮김. 서울: 소명출판.
　　2020.

시무라 쇼코. 「수출된 일본의 이미지―막부 말기 메이지의 요코하마와 미국」.
　　정창미 옮김. 『한국근현대미술사학회』29호(2015): 63~88.

요시미 슌야. 『박람회: 근대의 시선』. 이대문 옮김. 서울: 소명출판. 2004.

하가 도루. 「이와쿠라 사절단이 본 빈과 빈 만국박람회」. 사노 마유코 외 편.
　　『만국박람회와 인간의 역사』. 유지아 외 옮김. 서울: 소명출판, 2020.

3. 해외 논저

영문

Armstrong, Philip. "G. Caillebotte's The Floor-Scrapers and Art History's
　　Encyclopedic Memory." *Boundary 2* 16, no. 2/3 (1989): 191-223.

Beasley, W. G. *Japan Encounters the Barbarians: Japanese Travelers in America
　　and Europe*. New Haven: Yale University Press, 1995.

Berry, Mary Elizabeth. *Japan in Print: Information and Nation in the Early
　　Modern Period*. Berkeley: University of California Press, 2006.

Blaxell, Vivian. "Designs of Power: The "Japanization" of Urban and Rural Space
　　in Colonial Hokkaido." *The Asia-Pacific Journal: Japan Focus* 35, no. 2
　　(2009): 1-16.

Boyer, M. Christine. "La Mission Héliographique: Architectural Photography,
　　Collective Memory and the Patrimony of France, 1851." In *Picturing Place:*

사진 국가

Photography and the Geographical Imagination, edited by Joan M. Schwartz and James R. Ryan. London and New York: L.B. Tauris, 2003.

Charrier, Philip. "The Making of a Hunter: Moriyama Daidō, 1966–1972." *History of Photography* 34, no. 3 (2010): 268-290.

Chong, Doryun et al. *From Postwar to Postmodern: Art in Japan, 1945-1989: Primary Documents*. Durham: Duke University Press, 2012.

Coaldrake, William. *Architecture and Authority in Japan*. London and New York: Routledge, 1996.

Conant, Ellen P. *Challenging Past And Present: The Metamorphosis of Nineteenth-Century Japanese Art*. Honolulu: University of Hawaii Press, 2006.

Crary, Jonathan. *Techniques of the Observer: On Vision and Modernity in the Nineteenth Century*. Cambridge, MA: MIT Press, 1992.

Croissant, Doris. "In Quest of the Real: Portrayal and Photography in Japanese Painting Theory." In *Challenging Past and Present: The Metamorphosis of 19th Century Japanese Art*, edited by Ellen P. Conant. Honolulu: University of Hawaii Press, 2006.

Daguerre, Louis Jacque Mandé. "Daguerreotype." In *Classic Essays on Photography*, edited by Alan Trachtenberg. New Haven: Leete's Island Books, 1980.

De Certeau, Michel. "Spatial Stories." In *The Practice of Everyday Life*, translated by Steven Rendall. Berkeley: University of California Press, 1984.

Edwards, Elizabeth. *The Camera as Historian: Amateur Photographers and Historical Imagination, 1885-1918*. Durham: Duke University Press, 2012.

Fabian, Johannes. *Time and the Other: How Anthropology Makes Its Object*. New York: Columbia University Press, 2002.

Fujii, Yuko. "Photography as Process: A Study of the Japanese Photography Journal Provoke." Ph.D. diss., City University of New York, 2012.

Fujitani, Takashi. *Splendid Monarchy: Power and Pageantry in Modern Japan*. Berkeley: University of California Press, 1998.

Fukuoka, Maki. *The Premise of Fidelity: Science, Visuality, and Representing the Real in Nineteenth-Century Japan*. Stanford: University of Stanford Press, 2012.

349

Gartlan, Luke. *A Career of Japan: Baron Raimund von Stillfried and Early Yokohama Photography*. Leiden: Brill Academic Publishers, 2016.

Gell, Alfred. *Art and Agency: An Anthropological Theory*. Oxford: Clarendon Press, 1998.

Gluck, Carol. "The Past in the Present." In *Postwar Japan as History*, edited by Andrew Cordon. Berkeley: University of California Press, 1993.

Graham, A. C. "Hsün-tzu's Confucianism: Morality as Man's Invention to Control His Nature." In *Disputers of the Tao: Philosophical Argument in Ancient China*. La Salle, Ill: Open Court, 1989.

Gu, Yi. "What's in a Name? Photography and the Reinvention of Visual Truth in China, 1840-1911." *Art Bulletin* 95, no. 1 (2013): 120-138.

Harootunian, Harry D. "Late Tokugawa Culture and Thought." In *The Cambridge History of Japan 5*, edited by Marius B. Jansen. New York: Cambridge University Press, 1989.

Hevia, James. "The Photography Complex: Exposing Boxer-Era China (1900-1901), Making Civilization." In *Photographies East: The Camera and Its Histories in East and Southeast Asia*, edited by Rosalind C. Morris. Durham: Duke University Press, 2009.

Hirayama, Mikiko. "The Emperor's New Clothes: Japanese Visuality and Imperial Portrait Photography." *History of Photography* 33, no. 2 (2009): 165-184.

Howell, David L. "The Meiji State and the Logic of Ainu Protection," *New Directions in the Study of Meiji Japan*, edited by Helen Hardacre and Adam L. Kern. Leiden: Brill, 1997.

Howland, Douglas R. *Translating the West: Language and Political Reason in Nineteenth-Century Japan*. Honolulu: University of Hawaii Press, 2002.

Irish, Ann B. *Hokkaido: A History of Ethnic Transition and Development on Japan's Northern Island*. Jefferson, NC: McFarland & Company, 2009.

Ivy, Marilyn. *Discourses of the Vanishing: Modernity, Phantasm, Japan*. Chicago: University of Chicago Press, 1995.

Jäger, James. "Picturing Nations: Landscape Photography and National Identity in Britain and Germany in the Mid-Nineteenth Century." In *Picturing*

사진 국가

Place: Photography and the Geographical Imagination, edited by Joan M. Schwartz and James R. Ryan. London and New York: L.B. Tauris, 2003.

Kamens, Edward. *Utamakura, Allusion, and Intertextuality in Traditional Japanese Poetry*. New Haven: Yale University Press, 1997.

Kelsey, Robin. "Viewing the Archive: Timothy O'Sullivan's Photographs from the Wheeler Survey, 1871-1874." Art Bulletin 85, no. 4 (2003): 702-723.

Kelsey, Robin. *Archive Style: Photographs and Illustrations for U.S. Surveys, 1850–1890*. Berkeley: University of California Press, 2007.

Kim, Gyewon. "Tracing the Emperor: Photography, Famous Places, and the Imperial Progresses in Prewar Japan." *Representations* 120, no. 1 (2012): 115-150.

Kim, Gyewon. "Reframing 'Hokkaido Photography': Style, Politics, and Documentary Photography in 1960s Japan." *History of Photography* 39, no. 4 (2015): 348-365.

Kim, Gyewon. "Paper, Photography, and a Reflection on Urban Landscape in 1960s Japan." *Visual Resources* 32, no. 3-4 (2016): 230-246.

Kinoshita, Naoyuki. "The Early Years of Japanese Photography." In *The History of Japanese Photography*, edited by Anne Tucker et al. New Haven, CT: Yale University Press, 2003.

Kornichi, Peter. "Public Display and Changing Values: Early Meiji Exhibitions and Their Precursors." *Monumenta Nipponica* 49, no. 2 (1994): 167-196.

LaMarre, Thomas. *Shadows on the Screen: Tanizaki Junichiro on Cinema and "Oriental" Aesthetics*. Ann Arbor: University of Michigan Press, 2005.

Liu, Yu-jen. "Second Only to the Original: Rhetoric and Practice in the Photographic Repproduction of Art in Early Twentieth-Century China." *Art History* 37, no. 1 (2014): 68-95.

Mitchell, Timothy. "Orientalism and the Exhibitionary Order," In *Grasping the World: The Idea of the Museum*, edited by Donald Preziosi and Claire Farago. Aldershot: Ashegate, 2004.

Morris, Rosalind C. ed. *Photographies East: The Camera and Its Histories in East and Southeast Asia*. Durham: Duke University Press, 2009.

Morris-Suzuki, Tessa. "Creating the Frontier: Border, Identity and History in

Japan's Far North." *East Asian History* 7 (1994): 1-24.

Nakahira, Takuma. "Photography, a Single Day's Actuality(1972)." *Circulation: Date, Place, Events*, translated by Franz K. Prichard, Osiris, 2012.

Odo, David. "Expeditionary Photographs of the Ogasawara Islands, 1875-1876." *History of Photography* 33, no. 2 (2009): 185-208.

Oettermann, Stephan. *The Panorama: History of a Mass Medium*, translated by Deborah Lucas Schneider. New York: Zone Books, 1997.

Ohnuki-Tierney, Emiko. "The Ainu Colonization and the Development of "Agrarian Japan": A Symbolic Interpretation." In *New Directions in the Study of Meiji Japan*, edited by Helen Hardacre and Adam L. Kern. Leiden: Brill, 1997.

Pickering, Andrew. *The Mangle in Practice: Science, Society, and Becoming*. Durham: Duke University Press, 2009.

Pinney, Christopher and Peterson, Nicolas eds. *Photography's Other Histories*. Durham: Duke University Press, 2003.

Prichard, Franz. *Residual Futures: The Urban Ecologies of Literary and Visual Media of 1960s and 1970s Japan*. New York: Columbia University Press, 2019.

Rousmaniere, Nicole Coolidge. "A. W. Franks, N. Ninagawa and the British Museum: Collecting Japanese Ceramics in Victorian Britain." *Orientations* 33, no. 2 (2002): 26-34.

Sadamura, Koto. *Kyōsai: The Israel Goldman Collection*. London: Royal Academy of Arts, 2021.

Sakai, Naoki. *Translation and Subjectivity: On "Japan" and Cultural Nationalism*. Minnesota: University of Minnesota Press, 1997.

Screech, Timon. The *Shogun's Painted Culture: Fear and Creativity in the Japanese States, 1760-1829*, London: Reakin Books, 2000.

Screech, Timon. *The Lens Within the Heart: The Western Scientific Gaze and Popular Imagery in Later Edo Japan*. London and New York: Routledge, 2002.

Sekula, Allan. "The Traffic in Photographs." In *Photography Against the Grain: Essays and Photo Works 1973-1983*. Halifax: Nova Scotia College of Art and

사진 국가

Design: 1984.

Smith, Henry. "The Edo-Tokyo Transition: In Search of Common Ground." In *Japan in Transition: From Tokugawa to Meiji*, edited by Marius B. Jansen and Gilbert Rozman. Princeton: Princeton University Press, 1986.

Snyder, Joel. "Photographic Panoramas and Views." In *One/Many: Western American Survey Photographs by Bell and O'Sullivan*, edited by Joel Snyder and Josh Ellenbogen. Chicago: David and Alfred Smart Museum of Art, University of Chicago, 2006.

Stakelon, Pauline. "Travel through the Stereoscope: Movement and Narrative in Topological Stereoview Collections of Europe." *Media History* 16, no. 4 (2010): 407-422.

Tagg, John. *The Burden of Representation: Essays on Photographies and Histories*. Minneapolis: University of Minnesota Press, 1988.

Tagg, John. *The Disciplinary Frame: Photographic Truths and the Capture of Meaning*. Minneapolis: University of Minnesota Press, 2009.

Taki, Kōji. "What Is Possible for Photography?" In *From Postwar to Postmodern: Art in Japan, 1945-1989: Primary Documents*, edited by Doryun Chong et al. Durham: Duke University Press, 2012.

Tanaka, Stefan. *New Times in Modern Japan*. Princeton: Princeton University Press, 2004.

Thomas, Julia Adeney. *Reconfiguring Modernity: Concepts of Nature in Japanese Political Ideology*. Berkeley: University of California Press, 2001.

Toby, Ronald P. "Three Realms/Myriad Countries: An "Ethnography" of the Other and the Re-bounding of Japan, 1550-1750." In *Constructing Nationhood in Modern East Asia*, edited by Kai-wing Chow. Ann Arbor: University of Michigan Press, 2004.

Wakita, Mio. "Selling Japan: Kusakabe Kimbei's Image of Japanese Women." *History of Photography* 33, no. 2 (2010): 38-48.

Yonemoto, Marcia. *Mapping Early Modern Japan: Space, Place, and Culture in the Tokugawa Period*. Berkeley: University of California Press, 2003.

Yasumi, Akihito. "Optical Remnants: Paris, 1971, Takuma Nakahira." In *Circulation: Date, Place, Events*, translated by Franz K. Prichard, Osiris, 2012.

353

참고문헌

青木茂,「蜷川式胤について」, 蜷川式胤 著, 蜷川親正 編,『新訂 観古図説 城郭之部一』, 中央公論美術出版, 1990.

青木茂,「松田緑山、一代の華」,『玄々堂とその一派展 - 幕末維新の銅版画絵に見るミクロの社会学』, 神奈川県立近代美術館, 1998.

秋元信英,「内田正雄の履歴と史料」,『國學院短期大学紀要』第21巻, 2004.

秋山光和,『平安時代世俗画の研究』, 吉川弘文館, 1964.

飯沢耕太郎,『「芸術写真」とその時代』, 筑摩書房, 1986.

飯沢耕太郎,「未開の曠野を駆け抜けた孤高の写真師横山松三郎のこと」,『芸術新潮』41(2), 新潮社, 1990.

飯沢耕太郎 編,『日本の写真家101』, 新書館, 2008.

池田厚史,「『旧江戸城之図』の作者について」,『Museum』第470号, 1990.

池田厚史,「『輿地誌略』と『萬国写真帖』」,『Museum』第501号, 1992.

池田厚史,「横山松三郎と日光山写真」,『Museum』第535号, 1995.

石川松太郎,『往来物の成立と展開』, 雄松堂出版, 1988.

石山洋,「日本の地理教科書の変遷−幕末·明治前期をめぐって」,『地理』第二十巻 第五号, 1975.

磯崎康彦,「蕃書調所, 開成所の画学局における画学教育と川上冬崖」,『福島大学教育学部論集』第67号, 1999.

今井祐子,「西洋における日本陶器蒐集と蜷川式胤著『観古図説 陶器之部』」,『ジャポニズム研究』第22号, 2002.

江戸東京博物館 編,『140年前の江戸を撮った男−横山松三郎』, 江戸東京博物館, 2011

大下智一,「田本研造: その生涯と業績」,『Photographer's Gallery Press』No. 8, Photographers' Gallery, 2009.

岡塚章子,『帝国の写真師 小川一眞』, 国書刊行会, 2022.

岡田茂弘,「図書館蔵の明治天皇巡幸等写真について」,『The Bulletin of the Gakushuin University Archives Museum』Vol. 13, 2005.

小沢健志,「北海道開拓写真」,『北海道開拓写真史: 記録の原点』, ニッコールクラブ, 1980.

小原真史,「触発の回路」, 東京都写真美術館 編,『日本写真の1968』, 東京都写真美術館, 2013.

사진 국가

甲斐義明, 『ありのままのイメージ—スナップ美学と日本写真史』, 東京大学出版会, 2021.

学習院大学図書館 編, 『写真集—明治の記憶』. 吉川弘文館, 2006.

海保嶺夫, 『近世の北海道』, 教育社, 1979.

柏木智雄, 倉石信乃, 新畑泰秀 著, 『明るい窓・風景表現の近代』, 大修館書店, 2003.

柏木智雄, 倉石信乃, 新畑泰秀 著, 『失楽園・風景表現の近代 1870 - 1945』, 大修館書店, 2004.

金井杜男, 「蜷川式胤と古美術写真家横山松三郎の業績」, 『学業』 11, 京都国立博物館, 1989.

神奈川県立近代美術館 編, 『画家の眼差し、レンズの目—近代日本の写真と絵画』, 神奈川県立近代美術館, 葉山, 2009.

金山喜昭, 「物産会から博覧会へ—博物館前史と黎明期を辿る」, 『Museum Study: Bulletin of the Course for Prospective Museum Workers』 Vol. 30, Meiji University, 2018.

金子隆一, 「内田九一の「四国・九州巡行写真」の位置」, 『版画と写真—19世紀後半出来事とイメージの創出』, 神奈川大学21世紀COEプログラム研究推進会議, 2006.

金子隆一, 「評伝・堀野正雄」, 東京都写真美術館 編, 『幻のモダニス—写真家堀野正雄の世界』, 国書刊行会, 2012.

金丸重嶺, 「日本写真渡来考 誤っていた天保12年(1841)の渡来説」, 『日本写真学会』 第31巻2号, 1968.

河添房江, 『源氏物語表現史—喩と王権の位相』. 翰林書房, 1998.

河野元昭, 「江戸時代「写生」考」, 『日本絵画史の研究』, 吉川弘文館, 1989.

川延安直, 「定信と文晁—松平定信と周辺の画人たち」, 『定信と文晁 - 松平定信と周辺の画人たち』, 福島県立博物館, 1992.

学習院大学図書館 編, 『写真集—明治の記憶』, 吉川弘文館, 2006.

木下直之, 『写真画論—写真と絵画の結婚』, 岩波書店, 1996.

木下直之, 『学問のアルケオロジー: 学問の過去・現在・未来』, 東京大学出版会, 1997.

木下直之, 「写真をめぐることば」, 長野重一, 飯沢耕太郎, 木下直之 編, 『上野彦馬と幕末の写真家たち』, 岩波書店, 1997.

木下直之, 「島霞谷について」, 東京都写真美術館 編, 『写真渡来のころ』, 東京都写真美術館, 1997.

木下直之, 『美術という見せ物—油絵茶屋の時代』, 筑摩書房, 1999.

355

참고문헌

木下直之,「明治の記録写真」, 長野重, 飯沢耕太郎, 木下直之 編,『田本研造と明治の写真家たち』, 岩波書店, 1999.

木下直之,『わたしの城下町: 天守閣からみえる戦後の日本』, 筑摩書房, 2007

倉石信乃,「「北海道写真」の前提」,『Photographer's Gallery Press』No. 8, Photographers' Gallery, 2009.

北沢憲明,『眼の神殿―「美術」受容史ノート』, 美術出版社, 1989.

銀座三越ギャラリー 編,『明治天皇とその時代―描かれた明治, 写された明治』, 銀座三越ギャラリー, 2002.

佐々木克,「天皇像の形成過程」, 飛鳥井雅道 編,『国民文化の研究』, 筑摩書房, 1984.

佐藤道信,『〈日本美術〉誕生 近代日本の「ことば」と戦略』, 講談社, 2000.

佐藤道信,『明治国家と近代美術―美の政治学』, 吉川弘文館, 1999.

佐藤守弘,『トポグラフィの日本近代: 江戸泥絵·横浜写真·芸術写真』, 青弓社, 2011.

三の丸尚蔵館 編,『明治12年明治天皇御下命「人物写真帖」―四千五百余名の肖像』, 三の丸尚蔵館, 2012.

滋賀大学図書館 編,『近代日本の教科書のあゆみ―明治期から現代まで』, サンライズ出版, 2006.

品田毅,「わが国における明治以降の地理教科書および地理教育に関する研究 その1」,『筑波大学学校教育部紀要』第11号, 1989.

柴田宜久,『明治維新と日光―戊辰戦争そして日光県の誕生』, 随想舎, 1989.

渋谷四郎,「北海道開拓期の写真資料」,『北海道開拓写真史: 記録の原点』, ニッコールクラブ, 1980.

渋谷四郎,『北海道写真史: 幕末·明治』, 平凡社, 1983

菅野陽,『『米欧回覧実記』と『輿地誌略』の挿絵銅版画」, 有坂隆道 編,『日本洋学史の研究 9』, 創元社, 1989.

鈴木廣之,『好古家たちの19世紀: 幕末明治における"物"のアルケオロジー』, 吉川弘文館, 2003.

高木博志,「近代京都と桜の名所」, 丸山宏, 伊従勉, 高木博志 編,『近代京都研究』, 思文閣出版, 2008.

多木浩二,『天皇の肖像』, 岩波書店, 2002.

多木浩二,『写真論集成』, 岩波書店, 2003.

竹内啓一,「『人生地理学』の日本地理思想史上における意義」,『東洋学術研究』通巻152号(第43巻1号), 2004.

356

武部敏夫, 中村一紀 編,『明治の日本―宮内庁書陵部所蔵写真』, 吉川弘文館, 2000.

田中優子,『江戸の想像力―18世紀のメディアと表徴』, 筑摩書房, 1992.

谷川恵一, 「小説のすがた」,『江戸文学』第21号, 1999

たばこと塩の博物館,『ウィーン万国博覧会: 産業の世紀の幕開け』, たばこと塩の博物
　　　館, 2018.

東京国立近代美術館 編,『洋風表現の導入: 江戸中期から明治初期まで』, 東京国立近
　　　代美術館, 1985.

東京都写真美術館 編,『写真渡来のころ』, 東京都写真美術館, 1997.

東京都写真美術館 編,『写された国宝』, 東京都写真美術館, 2000.

栃木県立博物館 編,『明治天皇とご巡幸』, 栃木県立博物館, 1997.

遠山茂樹 編,『近代天皇制の成立』, 岩波書店, 1987.

千野香織, 「名所絵の成立は展開」,『日本屏風絵集成第十巻: 景物画―名所景物』, 講談
　　　社, 1982.

千葉正樹,『江戸城が消えていく―「江戸名所図会」の到達点』, 吉川弘文館, 2007.

土屋誠一, 「写真史・68年: 「写真100年」再考」,『Photographer's Gallery Press』No. 8,
　　　Photographers' Gallery, 2009.

土屋誠一, 「見出された「記録」の在処: 「写真100年」再考」, 東京都写真美術館 編,『日本
　　　写真の1968』, 東京都写真美術館, 2013.

長岡由美子, 「江戸時代の博物図」, 国立科学博物館 編,『日本の博物学図譜 - 十九世紀
　　　から現代まで』, 東海大学出版会, 2001.

中島満洲夫, 「内田正雄著『輿地誌略』の研究」,『地理』第十三巻第十一号, 1968.

中村一紀, 「序論」,『明治の記憶 - 学習院大学所蔵写真』, 吉川弘文館, 2006.

蜷川親輝, 「書評 米崎清実著『蜷川式胤 奈良の筋道』」,『國學院雑誌』第107巻 第9号,
　　　2006.

蜷川親正, 「モースの陶器収集と蜷川式胤」, 守屋毅 編,『モースと日本』, 小学館, 1988.

日本地学史編纂委員会, 「西洋地学の導入(明治元年~明治24年)〈その1〉―「日本地学史」
　　　稿抄」,『地学雑誌』第101巻 第2号, 1992.

日本地学史編纂委員会, 「西洋地学の導入(明治元年-明治24年)〈その3〉」,『地学雑誌』
　　　第103巻 第2号, 1994.

野呂田淳一,『幕末・明治の美意識と美術政策』, 宮帯出版社, 2015.

原武史,『可視化された帝国―近代日本の行幸啓』, みすず書房, 2001.

原田実, 「東京国立博物館保管『旧江戸城写真帖』」,『Museum』第334号, 1979.

福鎌達夫,『明治初期百科全書の研究』,風間書房, 1968.

藤田覚,『松平定信 政治改革に挑んだ老中』, 中央公論社, 1993.

藤森照信,『明治の東京計画』, 岩波書店, 2004

平凡社 編,『百科事典の歴史』, 平凡社, 1964.

平澤剛,「風景論の現在」, 松田政男 著,『風景の死滅　増補新版』, 航思社, 2013.

増野恵子,「見える民族・見えない民族―『輿地誌略』の世界観」,『版画と写真―19世紀後半出来事とイメージの創出』, 神奈川大学21世紀COEプログラム, 2006.

増野恵子,「『輿地誌略』のイメージについて」,『近代画説』第16号, 2007.

増野恵子,「内田正雄『輿地誌略』の研究」,『近代画説』第18号, 2009.

丸山真男,『文明論之概略を読む―上』, 岩波書店, 1997.

三浦泰之,「ウィーン万国博覧会と開拓使・北海道」,『北海道開拓記念館研究紀要』第9号, 北海道開拓記念館, 2001.

三浦泰之,「北海道の開拓と写真、油絵」, 北海道開拓記念館,『描かれた北海道 18・19世紀の絵画が伝えた北のイメージ』, 北海道開拓記念館, 2002.

三井圭司,「パノラマ写真考-モノとしての古写真」,『Photographer's Gallery Press』 No. 8, Photographers' Gallery, 2009.

源昌久,「福沢諭吉著『世界国尽』に関する研究―書誌学的調査」,『空間・社会・地理思想』第2号, 1997.

宮地正人,「近世画像の諸機能と写真の出現」,『幕末幻の油絵師島霞谷』, 松戸市戸定歴史館, 1996.

明治神宮 編,『明治天皇の御肖像』, 明治神宮, 1998.

明治神宮 篇,『二世五姓田芳柳と近代洋画の系譜』, 明治神宮, 2002.

森山英一,『明治維新・廃城一覧』, 新人物往来社, 1989.

山口昌男,『「敗者」の精神史』, 岩波書店, 2005.

山田伸一,「拓殖館のアイヌ民族資料についての覚書」,『北海道開拓記念館研究紀要』第28号, 北海道開拓記念館, 2000.

山室信一 編,『岩波講座「帝国」日本の学知 8―空間形成と世界認識』, 岩波書店, 2006.

萬木康博,「『旧江戸城之図』と横山松三郎」,『Museum』第349号, 1980.

横浜開港資料館 編,『ベアト写真集 1~2―外国人カメラマンが撮った幕末日本』, 明石書店, 2006.

吉見俊哉,「遷都と巡幸: 明治国家形成期における天皇身体と表象の権力工学」,『The Bulletin of the Institute of Socio-Information and Communication Studies,

사진 국가

the University of Tokyo』Vol. 66 (2004): 1-26.

米崎清実,「蜷川式胤の研究-明治5年社寺宝物調査を中心に」,『鹿島美術財団年報』第18号, 2000.

米田雄介,「蜷川式胤の事績-正倉院宝物の調査に関連して」,『古代文化』第51巻 第8号, 1999.

李孝徳,『表象空間の近代-明治「日本」のメディア編制』, 新曜社, 1996.

ロバート・キャンベル,「明治十年代の江戸の時間」,『江戸文学』第21号, 1999.

참고문헌

사진 국가

찾아보기

365

367

사진 국가